艺术管理学概论

（第2版）

田川流　主编

东南大学出版社
·南京·

图书在版编目（CIP）数据

艺术管理学概论／田川流主编．—2 版．—南京：
东南大学出版社，2021.3（2024.7 重印）

 ISBN 978-7-5641-9459-8

 Ⅰ．①艺… Ⅱ．①田… Ⅲ．①艺术－管理学 Ⅳ．
① J0-05

 中国版本图书馆 CIP 数据核字（2021）第 033480 号

本书配备简单的 PPT 教学课件，联系方式：Tianchuanliu@126.com 或 LQchu234@163.com

艺术管理学概论（第 2 版）

Yishu Guanlixue Gailun（Di-er Ban）

主　　编	田川流
出版发行	东南大学出版社
地　　址	南京市四牌楼 2 号　邮编：210096
出 版 人	江建中
网　　址	http://www.seupress.com
经　　销	全国各地新华书店
印　　刷	兴化印刷有限责任公司
开　　本	787 mm × 1092 mm　1/16
印　　张	16.75
字　　数	418 千字
版　　次	2021 年 3 月第 2 版
印　　次	2024 年 7 月第 3 次印刷
书　　号	ISBN 978-7-5641-9459-8
定　　价	48.00 元

本社图书若有印装质量问题，请直接与营销部联系。电话：025-83791830

目 录

第一章 艺术管理学本体阐释 ... 1

第一节 艺术管理与艺术管理学 ... 1
一、艺术管理活动的内涵及其地位 ... 1
二、艺术管理学的学科内涵与特性 ... 4

第二节 艺术管理的性质与基本特征 ... 8
一、艺术管理的性质 ... 8
二、艺术管理的基本特征 ... 9

第三节 艺术管理的任务与基本原则 ... 14
一、艺术管理的当代使命与任务 ... 14
二、艺术管理的基本原则 ... 18

第四节 艺术管理的目标与计划 ... 23
一、艺术活动的目标与计划 ... 24
二、艺术活动目标体系 ... 24
三、目标与计划的制订 ... 26
四、目标管理 ... 26

第二章 艺术管理机制 ... 30

第一节 纵向管理机制 ... 30
一、我国艺术管理纵向机制概述 ... 30
二、宏观艺术管理 ... 31
三、微观艺术管理 ... 34

第二节 横向管理机制 ... 35
一、艺术管理横向机制概述 ... 35
二、公益性艺术事业与公共艺术管理 ... 36
三、艺术产业管理 ... 38
四、文化资源与文化遗产管理 ... 40

第三节 国外艺术管理机制概观 ... 43
一、美国式间接纵向管理机制 ... 43
二、英国式间接纵向管理机制 ... 45
三、法国式纵向管理机制 ... 47

第三章 艺术管理主体 ... 50

第一节 国家与政府作为管理主体 ... 51

一、国家与政府管理主体概述……………………… 51
　　二、国家和政府管理的基本职责…………………… 54
第二节　社会组织作为管理主体……………………… 57
　　一、艺术行业组织的性质与特点…………………… 57
　　二、艺术行业组织的主要职能及其特征…………… 58
　　三、艺术行业组织的发展态势……………………… 60
　　四、艺术基金会……………………………………… 61
第三节　艺术事业机构作为管理主体………………… 64
　　一、艺术事业机构的性质…………………………… 64
　　二、艺术事业机构的基本构成……………………… 65
　　三、艺术事业机构的社会地位和作用……………… 66
第四节　艺术企业作为管理主体……………………… 66
　　一、艺术企业管理主体概述………………………… 66
　　二、艺术生产企业…………………………………… 68
　　三、艺术营销企业…………………………………… 71
　　四、艺术传播企业…………………………………… 74
第五节　艺术管理者的基本素质和修养……………… 75
　　一、优良的思想与道德修养………………………… 75
　　二、丰富的人文、艺术与科学素质………………… 76
　　三、良好的创新与组织才干………………………… 77
　　四、全面的经营与运筹能力………………………… 78

第四章　艺术管理运营……………………………… 80

第一节　艺术管理程序………………………………… 80
　　一、创意与策划……………………………………… 80
　　二、计划……………………………………………… 81
　　三、决策……………………………………………… 81
　　四、组织……………………………………………… 82
　　五、领导……………………………………………… 82
　　六、控制……………………………………………… 82
第二节　艺术项目管理………………………………… 83
　　一、艺术项目概述…………………………………… 83
　　二、艺术项目创意与策划…………………………… 85
　　三、艺术项目的计划………………………………… 86
　　四、艺术项目实施与控制…………………………… 88
　　五、项目评估与反馈………………………………… 93
第三节　艺术企业管理………………………………… 94

一、艺术企业管理的涵义……………………………………94
　　二、艺术企业战略管理………………………………………94
　　三、人员管理…………………………………………………97
　　四、财务管理…………………………………………………101

第五章　艺术管理方式……………………………………………104

第一节　宏观管理方法……………………………………104
　　一、政策规范…………………………………………………104
　　二、行政管理…………………………………………………106
　　三、法律制约…………………………………………………108
　　四、经济调节…………………………………………………110
　　五、舆论引导…………………………………………………112

第二节　微观管理方法……………………………………115
　　一、价值链管理………………………………………………115
　　二、制度化管理………………………………………………120
　　三、协调性管理………………………………………………121
　　四、激励式管理………………………………………………122

第三节　艺术管理具体手段………………………………123
　　一、市场调研…………………………………………………123
　　二、田野调查…………………………………………………125
　　三、信息咨询…………………………………………………127
　　四、艺术统计…………………………………………………128
　　五、个案研究…………………………………………………128

第六章　艺术投资与融资…………………………………………130

第一节　政府投资…………………………………………130
　　一、投资目标…………………………………………………130
　　二、我国政府的艺术投资方式………………………………132

第二节　艺术企业的常规型投融资………………………138
　　一、股权融资…………………………………………………138
　　二、债权融资…………………………………………………142
　　三、企业并购…………………………………………………145

第三节　艺术企业的创新型投融资………………………147
　　一、版权质押贷款与艺术品质押贷款………………………147
　　二、资产证券化………………………………………………150
　　三、融资租赁…………………………………………………153
　　四、众筹融资…………………………………………………155

第四节　艺术企业的政策性融资…………………………157

一、政策性投资基金……………………………………… 157
　　二、政策性贷款贴息……………………………………… 158
　　三、政策性担保…………………………………………… 159
　　四、专项引导基金………………………………………… 160
第五节　社会赞助……………………………………………… 161
　　一、私人赞助……………………………………………… 161
　　二、企业赞助……………………………………………… 162
　　三、海外赞助……………………………………………… 163

第七章　艺术创作与制作管理 …………………………………… 165
第一节　艺术创作与制作管理的当代特性 ………………… 165
　　一、推动艺术内容与形式的全面创新 ………………… 165
　　二、强化艺术生产与市场的紧密连接 ………………… 167
　　三、促进艺术创制与科技的有机交融 ………………… 169
第二节　艺术创作与制作管理的基本原则 ………………… 172
　　一、个体创作与集体创作的协同………………………… 172
　　二、生产流程与科学运筹的对接 ……………………… 173
　　三、艺术创制与传播经营的链接………………………… 175
　　四、阶段成果与综合效益的一致 ……………………… 177
第三节　艺术创作与制作管理运作 ………………………… 179
　　一、表演艺术创作与制作管理…………………………… 179
　　二、造型艺术创作与制作管理…………………………… 182
　　三、影视艺术创作与制作管理…………………………… 185
　　四、数字艺术创作与制作管理…………………………… 188

第八章　艺术传播管理 ……………………………………………… 193
第一节　艺术传播的基本概念 ……………………………… 193
　　一、艺术传播中的信息…………………………………… 193
　　二、艺术传播方式………………………………………… 198
　　三、艺术传播效果………………………………………… 202
第二节　艺术传播管理的目标与职能 ……………………… 208
　　一、艺术传播管理目标…………………………………… 208
　　二、艺术传播管理职能…………………………………… 209
第三节　艺术传播管理的运行 ……………………………… 212
　　一、艺术传播管理对象…………………………………… 212
　　二、艺术传播管理流程…………………………………… 213
第四节　主要艺术样式的传播管理运作 …………………… 216

一、表演艺术传播管理……………………………… 216
　　二、造型艺术传播管理……………………………… 217
　　三、影视艺术传播管理……………………………… 218
　　四、数字艺术传播管理……………………………… 219

第九章　艺术市场与营销管理……………………………… 221

第一节　艺术市场……………………………………… 221
　　一、艺术市场概述…………………………………… 221
　　二、国内外艺术市场现状分析……………………… 222
　　三、艺术市场消费者拓展…………………………… 225

第二节　艺术营销与组织机制………………………… 227
　　一、艺术营销概述…………………………………… 227
　　二、艺术营销目标…………………………………… 230
　　三、艺术营销组织机制……………………………… 232
　　四、艺术营销管理过程……………………………… 233

第三节　艺术营销策略………………………………… 236
　　一、产品策略………………………………………… 236
　　二、定价策略………………………………………… 238
　　三、分销策略………………………………………… 239
　　四、促销策略………………………………………… 241
　　五、品牌策略………………………………………… 243
　　六、网络营销策略…………………………………… 244

第四节　主要艺术市场及营销管理…………………… 245
　　一、表演艺术市场及营销管理……………………… 246
　　二、造型艺术市场及营销管理……………………… 248
　　三、影视艺术市场及营销管理……………………… 251
　　四、数字艺术市场及营销管理……………………… 253

后　记……………………………………………………… 257

第一章 艺术管理学本体阐释

艺术活动作为人类社会活动的重要构成,对于人类文明的发展进程具有举足轻重的作用。人们对于艺术活动的认知与创新有着一个漫长的不断提升的过程,对于艺术活动的管理也从无到有,从低级到高级,直至当代,进入了科学管理的较高层次,作为研究艺术管理规律与特点的艺术管理学也渐次成为一门独立的学科,在当代社会科学领域中呈现其独特的意义和价值。

第一节 艺术管理与艺术管理学

在人类艺术活动的体系中,艺术管理早已成为不可或缺的组成部分,始终伴随艺术活动的历史进程,推进艺术文化的嬗递与发展。而在当代出现的艺术管理学,则是一门相对年轻的学科。经由人们几十年来的共同努力,已经基本形成比较完整的学科体系,有着新颖而丰富的内容。认识艺术管理活动的基本内涵,以及艺术管理学的学科特征,成为人们学习与研究艺术管理科学的逻辑起点。

一、艺术管理活动的内涵及其地位

(一)艺术管理的内涵

在人类历史上,管理是人们为了达到和完成一定的目标,运用自身的智慧进行的有组织有目的活动。美国学者斯蒂芬·P.罗宾斯与玛丽·库尔特在《管理学》(第9版)中指出,"管理(management)通过协调监督他人的活动,有效率和有效果地完成工作"[①]。

艺术管理是人类对于艺术活动实施管理的行为,是人们充分运用自身的聪明才智,以及艺术学、管理学的理论,对于艺术活动确认明晰的目标,并予以策划、组织与实施、控制的行为及其过程。

艺术管理具有丰富的历史背景。人类的艺术管理活动有一个由低级到高级的发展过程,同时也有着由无序到有序嬗变的历史。在漫长的农耕社会,艺术管理活动虽早已

① 斯蒂芬·P.罗宾斯、玛丽·库尔特:《管理学》(第9版),中国人民大学出版社,孙健敏等译,2008年版,第7页。

存在，但从实质上讲，其时的艺术管理尚属于无序的、自然的形态。只有到了近代甚或现代社会，人们才开始对于艺术活动实施有序的和自为的管理，并且在现代管理科学的影响与促动下，逐步形成了科学的艺术管理理论与管理体系。

在当代，人们基于艺术活动认知方面的提升，对于艺术管理的认识也已达到一个新的境界。人们不再将艺术视作单一的精神价值与社会作用的体现，而是将其置于更广阔的领域，实现对艺术活动内在本质及其社会意义的充分发掘，以及对其综合价值的驾驭与拓展。其基本建设目标，在于繁荣艺术创作、发展文化事业与文化产业，实现艺术活动社会效益及其经济效益的同步增长；艺术管理的根本宗旨，则在于促进社会文化生产力与国家综合实力的持续提升，以及民族文化素质的不断提高。

（二）艺术管理在当代社会发展中的地位

1. 艺术管理是当代社会各领域管理活动的重要一翼

一个多世纪以来，人们从开始对于现代管理实践以及科学管理学研究至今，已经从最初仅仅涉及企业或行政部门发展到对于社会各个领域的科学化管理。20世纪以来，人们对于文化或艺术的管理实践逐渐进入广阔的领域。经过数十年的社会实践与理论探索，西方各国以及中国，均在艺术管理的实践以及理论研究方面显现出积极的和成熟的态势。可以说，艺术管理已经成为当代社会各领域管理活动中十分重要的一翼。一方面，艺术管理以其独特的管理特色显示出在传统管理学基础上的继承与拓展，对于当代艺术活动予以极大的促进；另一方面，艺术管理作为管理科学中的重要构成，显现出管理科学在当代社会发展中的重要意义，对于现代管理学的继续深化发展作出积极的贡献。

2. 艺术管理体现了人们对于艺术活动的自由与自觉的掌握

艺术管理一方面属于管理层面，另一方面又属于艺术活动的层面，是人类对于艺术活动及其创制的自由与自觉的掌握。作为人类文化活动的重要领域，审美与艺术活动集中地体现了人们对于人类进步精神的追求与探索。艺术活动所承担的使命是对于客体世界的认知、反映和创造，以及实现人与客体世界各个方面的和谐与统一。在艺术活动中，人们面对的是人与世界的各种关系，例如人与自然、人与社会、人与他人、人与自我等方面的关系。基于艺术的使命，人们要以审美的方式对于这几个方面的关系予以深刻的认知和阐释，同时还要按照"美的规律"对其进行变革与创新。自由和自觉的意识，是人类从事创造性实践的前提，是人类精神的解放和超越的体现，也是人的本质力量的外溢。由于艺术活动的非实用功利性和对物质现实世界的超越性，就使艺术活动主体的自由和自觉的意识得以充分的展现和张扬，使得现实中的人能够在超越物质现实的状态中驰骋想象，遵循美的规律及其法则不断创造精神性现实与理想境界。艺术管理活动作为艺术活动中的重要构成，正是为了促使人类自由与自觉的创造精神得到充分的展示与发挥，从而创造出更为丰富与高水平的艺术产品。

3. 科学的艺术管理是满足人民大众审美文化需求的重要保证

科学的艺术管理，不仅体现为管理科学对于艺术活动的渗透，同时也体现为当代艺术活动对于科学管理的渴求。科学的艺术管理的实质在于对于艺术活动及其创制的保

障与促进,以创造更高的艺术生产力,产生良好的社会效益与经济效益,促进广大社会成员精神与审美文化素质的不断提升。科学的艺术管理充分尊重人们精神与审美价值取向的同一性和多样性的统一。同一性表现为人们通过文化艺术活动,实现对于真善美的共同追求与创造,以及对于人类共同理想的憧憬与向往。多样性则是人们可以通过文化活动,达到不同的目标与意愿,其可以是历史的、审美的,也可以是社会的、伦理的,或者是以娱乐为主体的。多样性集中体现了人类审美情趣的多样化以及艺术创造的丰富性、多样性,既包括艺术种类的多样、艺术体裁的多样,也包括艺术表现形式的多样和艺术语言的多样。多种样态的文化艺术的呈示,方能显现出和谐与共存的局面。科学的艺术管理在创造巨大的艺术生产力、提高人民大众的文化生活质量、更大程度地满足人民大众不断增长的精神与文化需求方面具有战略意义。而更广阔和更久远的发展目标是提高全民族的文明与文化素质,并将此转化为巨大的精神力量,推动社会生产力更快增长,促进社会和谐发展。

4. 科学的艺术管理是实现艺术生产力快速增长的重要举措

艺术生产力既体现于内在质的提升,也注重于艺术生产能量的增长。应当在注重文化品位的把握,使之始终呈现出积极的高层次的文化品质的同时,又不断追求艺术生产总量的快速提升,既适应人民大众审美文化的需求,又能够促进国民经济的增长。艺术生产力是文化生产力的重要构成,它与物质生产力一样,都是推进社会国民经济增长的重要力量。艺术生产力包括艺术生产者,以及艺术生产工具与技能、艺术资源等,其核心是人,即从事艺术生产活动的人们,包括文化艺术的策划与投资、创作与制作、传播与宣传、营销与管理等各方面的人们。促进艺术生产力的增长,关键在于不断地调整艺术生产关系,亦即通过积极的管理活动,创建科学的高效的产业化运行机制,催生大量不同体制的艺术生产实体与部门的形成,鼓励他们在发展艺术产业中发挥巨大作用;营造和谐与宽松的环境,适时调整艺术生产、营销与消费的关系,充分调动人们从事和参与艺术活动的热情与积极性;合理利用艺术资源,积极引进与融入科技因素,不断改进艺术生产方式,推动艺术生产力的快速增长。

(三)艺术管理与其他相关管理活动的关系

在当代社会多种多样的管理活动中,艺术管理与许多方面的管理均具有重要的联系,同时也具有一定的差异。艺术管理主要包括音乐、美术、戏剧、艺术设计、舞蹈、电影、电视艺术等在内的社会化活动的管理行为,研究和认识艺术管理与其他各种管理活动之间的联系与区别,有助于科学地把握艺术管理的内部规律与特质。

1. 艺术管理与文化管理

艺术活动属于人类文化活动的一个重要组成部分,因此对于艺术的管理也属于文化管理中的一个重要方面。各个国家虽然使用的称谓有所区别,但内涵还是比较接近的。如有的国家使用艺术管理,其实际也已辐射到文化管理的某些范畴;有的国家使用文化管理,其核心部分也正是艺术管理。在我国,艺术管理与文化管理的联系与区别是比较清晰的。其共同点在于:第一,二者均既包括公益性、公共性的艺术或文化活动,同时也包括产业与市场特性的艺术或文化活动;第二,二者均包括宏观的、战略性的艺

术或文化活动,也包括微观的、企业与实体的艺术活动。其不同点在于:艺术管理仅指艺术活动领域内的管理行为,但由于艺术与文化活动在许多方面均有交叉,因此艺术管理对于其他文化活动也会有适度的介入;文化管理则既包含艺术管理,同时也包括对新闻、出版、网络、广告等在内的各类文化活动的管理。

2. 艺术管理与文化艺术管理

二者的相同点是主要的,其区别主要表现于在不同的语境中使用所产生的差异。文化艺术管理具有浓郁的中国特色,将文化与艺术并称是20世纪以来中国文化界逐渐形成的特有的使用习惯。二者均包括公益性和公共性的文化与艺术活动,以及产业与市场性的文化与艺术活动。其不同点在于,文化艺术管理大于艺术管理,是对于包括新闻、出版、群众文化等在内的一般文化活动与艺术活动的并称,通常又将艺术作为核心部分。比较文化管理,艺术管理的地位在文化艺术管理中要更为突出一些,这也正是文化艺术管理与文化管理的主要差异所在。在当下,政府部门及一些社会组织使用文化艺术管理的较多,专业性艺术高校、艺术研究部门使用艺术管理的较多。

3. 艺术管理与文化产业管理

艺术管理的范畴既包括艺术的公益性、公共性活动,也包括艺术产业的活动,以及与艺术相关的非物质文化遗产的保护与传承等活动。而文化产业管理的范畴则一方面包括艺术产业,还包括将多种艺术元素与社会各相关产业予以深度融合的实践活动,以实现多元与综合的社会效应。正是在艺术产业方面,艺术管理与文化产业管理具有职能的交叉与类同,产生了重要的联系与区别。

二、艺术管理学的学科内涵与特性

(一)艺术管理学的界定

艺术管理学是人们对于艺术管理活动的规律及其特性予以研究的学科。该学科的形成有赖于科学的管理理论的成熟与发展。特别是19世纪中期以来,伴随工业革命的完成,社会对于工业或企业的管理逐步走向科学与规范,环绕管理科学的研究也迅速出现,形成了科学的管理学理论体系。20世纪以来,随着管理科学的进一步发展,管理学不仅在企业和行政管理等方面有着突出的研究与实践成果,同时也逐步渗透于人类社会活动的方方面面,体现于文化艺术方面的管理活动与日俱增,科学的艺术管理学理论也逐渐形成。

艺术管理学具有严谨的综合性的学理结构。它在人类广泛从事的艺术活动的基础上,由艺术学、管理学等学科的理论建构而成。它以艺术学理论为基础,以管理学为依托,又充分吸取经济学、文化学、人类学、心理学等相关学科的理论质素,逐步形成了具有科学规范与理性精神的理论体系。

艺术管理学理论的形成表明,这一学科始终与人类艺术实践活动密切相关。而在今日,艺术管理学的日益成熟与科学化、规范化实现,同样是与当代艺术活动及其人类社会实践紧紧相连的。

（二）艺术管理学的学科内涵

艺术管理学作为一门年轻的学科，业已具有基本的学理结构，体现出丰富的学科内涵。在艺术管理学中，艺术学、管理学无疑是其理论的核心构成。艺术学作为艺术管理学的基础，其重要理论成为艺术管理学的基本依据和理论基石。管理学主要的理论及其原则之于艺术管理都是适用的。因为无论何种社会管理活动，其本质上都是人们对于一定的人类活动所进行的有组织、有目标的管理行为，其基本规律都是共通的。艺术管理学正是管理科学在艺术管理活动中的实际运用。但是，艺术管理活动不可以照搬管理学原理，以及企业管理、行政管理等方面的具体规则，而是要以艺术学理论为基础，充分遵循艺术活动特有的规律及其活动方式，又同时充分倚重管理学原理，以管理学的基本原理为依托和指导，实现科学的和创造性的管理。当代管理科学，旨在对于人类社会活动实施科学的管理与推进，而不是机械的凝滞的管理，其本身就充满着创造性。由于社会各种活动存在不同程度的联系与交融，各种管理活动及其行为也必然具有内在的连接，因此，艺术管理学必须充分吸取经济学、文化学、人类学、心理学、产业学等社会科学以及自然科学领域中的大量理论，以充实与增进自身的活力，促使该学科走向完善与成熟。

艺术管理学的学科内涵可以具体表述如下：

1. 以艺术学为基础

由于艺术管理的客体是艺术活动，而艺术活动又具有其他社会活动所不具有的种种特性，因此，从事艺术管理必须以艺术学为基础，亦即充分理解艺术活动的特殊规律，遵循艺术学的基本原理，按照艺术活动及其创制的特性予以管理。作为艺术管理学，必须充分遵循艺术活动的内在规律和特点，特别是艺术活动所具有的其他社会活动所不突出的特点，例如，充满想象与感性的特点，运用形象思维、意象思维的特点，以及创造意象、形象与意境、典型的特点等等。如果不顾艺术活动的特点，直接利用管理学基本原理从事艺术活动的管理，将会出现诸多偏误：其一，将管理学或者经济学的一般理论套用在艺术创制活动的管理中，会导致与艺术特有规律的不适应；其二，艺术品价值的认知与分析，有着特殊的规则，必须深谙艺术活动与社会需求的特点方能理解与驾驭；其三，艺术经营的操作与管理，不是一般管理学和经济学能够解决的，只有深入研究艺术活动的特有规律，才能自如地把握艺术生产与运营，实现艺术活动与创制的自由。可以说，艺术管理学应当成为一般艺术学的拓展及其重要分支。

2. 以管理学为依托

管理学对于艺术管理活动起到重要的依托作用，亦即艺术管理的运行需要依靠管理学理论的介入与指导。管理学理论具有一定的普遍适应性，对于艺术管理同样也不例外。只有将当代艺术活动放在社会文化事业与产业发展、国际文化交流与贸易的大背景下，运用管理学原理对其运行予以掌控、调整与指导，方能促使艺术活动得到广泛开展，艺术生产力迅速增长。如果只强调艺术活动的特殊性而不顾及其作为社会活动的基本构成，脱离管理学理论对于艺术活动的渗透与制约，是不可取的。

3. 以各相关学科为支撑

许多社会科学、自然科学的相关学科均与艺术管理学有着密切的联系，诸如经济学、社会学、心理学、人类学以及统计学、信息学、电子与网络技术等，均对艺术管理学产生十分重要的支撑作用。艺术活动的多样化与产业化将促进不同学科的相互影响和渗透，实现艺术学科内在活力的增长。艺术学科内部各相邻学科之间的相互影响和渗透，能够打破以往艺术学科各门类之间相互隔膜的状态，使艺术学科各部类共处于同一平台，获得一个蓬勃的富有生机的发展空间；艺术学科与诸多人文学科同处在一个空间，将会使艺术类各学科不断受到多元的影响；艺术学科与自然科学之间的相互影响和联系，也将对艺术活动各方面产生重要的作用。艺术的制作、生产、传播都离不开科学技术的推动，唯有充分汲取和接受科学技术渗透与滋养的艺术样式，才能够持续保持其勃勃生机。

4. 实现多学科的有机融合

作为艺术管理学，应当实现艺术学理论与管理学理论以及各相关学科理论的有机与充分的融合。以此为准则，建构既不同于一般艺术学和一般管理学，又与二者密切相关的属于艺术管理特有的理论体系。这一理论体系既需要充分遵循艺术活动的内在规律和特点，特别是艺术活动所具有的与其他社会活动迥异的特点，又要充分遵循一般管理学的基本原理，以及人们在企业管理、行政管理及其他领域管理中的成功经验，实现科学的和富有创造性的管理。

（三）艺术管理学的特性

作为既具有综合性又具有理论与应用特质的新兴学科，艺术管理学表现出鲜明的特征：

1. 当代性

该学科是在当代社会发生深刻变化的基础上发展的。世界范围内政治、经济、文化、科技等各领域的重大变革，世界经济一体化，以电子技术为龙头的高科技化、世界文化的多极化等时代特征的凸现，均对艺术管理学的形成与成熟产生了重要的影响，该学科也就具有了浓郁的当代性特征。

2. 创新性

该学科将各种形式的艺术活动与艺术创制作为自身研究及管理的对象或客体。不断动态变化的现象呈现出千姿百态的景观，艺术管理学将适应社会艺术活动动态发展的要求，以创意的理念和创新的精神不断推出新的实践与理论，其基本理论也势必呈现出创新性特色。

3. 拓展性

该学科基于本身内在的活力与潜质，具有继续拓展的空间和潜力，不仅能够在艺术管理内涵的层面实现拓展与深化，同时也在整体艺术学科内部的理论建构上呈现建设性意义。

4. 交叉性

该学科面对丰富与广阔的人类艺术活动，具有与其他各人文学科或科学技术相互

交叉与融合的可能,具有鲜明的学科综合的特征,同时能够在不断吸取各类学科内涵的基础上实现自身的嬗变。

（四）艺术管理学的学科属性

基于艺术活动的内在规律及其特点,只有充分遵循艺术活动的特殊规律,同时又遵循社会管理的一般规律以及其他相关规律,方能获得艺术管理的自由。艺术管理学既具有浓郁的艺术学科的基本特征,也具有丰富的管理学学科的重要特点,因此,艺术管理学是一个具有跨学科意义的学科。

在目前学术界研究中,人们一般形成如下的共识:

艺术管理学应当属于艺术学学科:艺术学门类——一级学科艺术学理论—二级学科艺术管理学。

在理论研究、学校教育、人才培养等方面,应依据其基本的学科属性,予以全面的建构。事实上,当下艺术管理学学科或专业一般设置于艺术类院校、院系或研究机构,这也反映出该学科对于艺术学学科的倚重。将艺术管理学主要置于艺术学学科进行研究与人才培养,是我国目前的主要做法。

艺术管理人才须懂得艺术活动的一般规律,尤其应当立于宏观艺术的高度,俯瞰与审视艺术活动的基本态势及其前景;懂得各类艺术形式的基本特点,亦即懂得各艺术门类的形式因素与艺术语言特点,以求借助各种艺术语言与形式因素,获得良好的创意;熟悉艺术家创作的特色与心理特点以及一般创作的流程;具有深厚的人文与历史的素质和修养;熟悉一定的现代科学技术知识;懂得艺术经济与市场的基本规律,以及艺术制作、传播与营销的运行方式;具有较强的组织与策划能力,懂得项目策划所应具有的规则与流程;懂得不同地域、民族人们特有的接受心理,以最大可能满足人们的审美心理需求;懂得国家相关的政策、法律与法规。

由于社会对于丰富与多样的艺术活动的广泛需求,以及艺术制作和传播媒介的高科技特色,因此需要更多的人才从事艺术活动及产品创制的创意、策划、管理、传播与批评,社会对于此类复合型人才的需求数量远远多于对专门性艺术创作与表演人才的需求。培养艺术管理人才,需要建立和优化人才成长的土壤,营造成才的环境。高等学校艺术院系在培养艺术管理人才方面具有独特的优势和条件。

（五）艺术管理学与其他学科的关系

1. 艺术管理学与艺术学

艺术管理学是一门以艺术活动的整体过程作为基本研究对象的学科,因此就与艺术学有了十分密切的关系,可以说,没有艺术学作为基础和支撑,就不会有艺术管理学的存在。艺术管理学是艺术学理论(或曰一般艺术学)的一个重要分支,许多重要理论均来自艺术美学、艺术社会学、艺术心理学、艺术批评学等方面。

2. 艺术管理学与管理学

艺术管理学最终须落实于管理上,因此,艺术管理学与普通管理学有着重要的关联。可以说,艺术管理学作为艺术与管理的交叉,主要特征正是体现于以管理学为依托和指导。但是,由于艺术活动有着与其他诸如企业管理、行政管理等不同的特点,因此,

对于艺术管理学来说,也就有了与一般管理学不同的特色。

3. 艺术管理学与其他社会科学、人文学科

艺术管理学属于人文学科的重要分支,它对于艺术的管理,实质就是对于从事艺术活动的人的管理。艺术管理学与其他社会科学、人文学科均有着重要的联系,哲学、经济学等学科对于艺术管理学的影响与作用是十分显著的,文学、历史学、人类学、民俗学等人文学科更与艺术管理学密切相关。但是,艺术管理学又在其审美特性等方面与一般人文学科有着重要的区别。

4. 艺术管理学与自然科学

艺术管理学与自然科学及技术有着密切的联系,特别是在当代。一方面,人们在社会管理活动或是在其他创造性活动中,均大量引进与使用科学技术的元素,以推进社会活动各部类的发展。另一方面,艺术活动的各个方面特别是艺术的创作、制作与传播,均大量融入了自然科学与技术的成分,因此,对于艺术管理活动及其艺术管理者来说,也就有了更为重要的使命,即对于科学技术的掌握和驾驭。

第二节　艺术管理的性质与基本特征

在人类众多的管理活动中,艺术管理是重要构成之一。由于艺术管理伴随当代社会的发展而逐渐走向科学与成熟,同时又以社会艺术活动作为管理与研究的基本对象与客体,因而显现出独有的性质。而在艺术管理进程中,既表现出对管理科学一般规律的遵循,也凸现了自身独具的特征。

一、艺术管理的性质

艺术管理是对艺术活动的规律实现全面洞悉与掌控的科学性活动。其基本宗旨是,艺术管理者应当既尊重艺术活动的基本规律,同时又尊重经济活动与市场的规律,充分融入人文科学诸多元素,有机借鉴当代科技的丰富成果,通过实施科学的管理,保障艺术活动的顺利进行,努力创造更好的社会效益与经济效益,实现艺术生产力的快速增长,满足人民大众日益增长的文化与艺术的需求。

艺术管理是具有明确发展目标与实施计划的实践性活动。其活动的一般流程是,艺术管理应遵循科学管理理论,以及艺术活动的具体规律,从获取和处理信息入手,经由对艺术活动的创意和预测,形成最佳的决策,并在艺术活动的始终显现出有效的控制与反馈,既包括对于艺术活动的策划与论证、资金的筹措与使用、创制与生产的实施及运营,也包括对于人员的组织与调控,以及对于各种风险的预测和防范等等,以实现艺术活动或创制的预定目标。

艺术管理是既具有理性思维又具有丰富的想象与创意思维的创新性活动。其活动

的重要特点是,以充溢着审美形式与意蕴的艺术活动为客体,密切关注艺术活动基本形态的建构,艺术活动的形式、规模、语言等各种艺术元素的综合运用,以及社会不同地域不同层面受众的接受心理与审美趣味,采取各种方式与举措,实现艺术活动的最佳效益与目标。因而艺术管理不同于一般的企业管理或行政管理,管理者必须具有丰富的想象力和对于意象及意蕴的创造力,可使管理的过程充满了对于艺术家的尊重与理解、对于艺术作品的深刻认知,并且通过管理活动,形成对于艺术创造的推进。

二、艺术管理的基本特征

当代艺术管理以传统的艺术管理活动为基础,形成于社会政治、经济、文化发生重大变化的20世纪后期,因而与传统的艺术管理有着较大的变化与差异,体现出突出的当代性特征。

(一)管理主体的多样性

艺术管理的主体,即从事艺术管理的部门和人,在社会的文化艺术活动中履行着组织、决策、控制、经营、传播等职责。通过对于自20世纪80年代以来我国文化艺术发展基本状况的审视,不难发现,艺术管理的主体系统并不是一个固定的概念和实体,而是一个不断变化的体系。几十年来,我国艺术管理活动出现了许多新的现象,其主体系统正处在一个嬗变与整合的历史进程之中,而这一过程又是与当代社会发展中的诸多重要特性直接相连的。

在当代,管理是一个动态的概念,既包容控制、制约和协调的内涵,同时也具有服务、建设和交流的含义。据此,对于管理主体内涵的认识也就有了新的提升。凡是从事与文化艺术活动的管理相关的部门、机构和群体,均可视为管理主体,或具有管理主体的特性。艺术管理主体所具有的广泛性充分表明,随着文化艺术活动产业化、市场化的出现,涉及文化艺术活动的部门、机构和群体越来越多,他们在实质上均起到管理主体的作用。

1. 政府作为艺术管理的主体

政府作为艺术活动的管理主体,不仅是指国家和政府中那些专门从事宣传、文化与旅游、广播电视、电影、新闻出版等项管理活动的主管部门,还包括一些在职能上与文化艺术管理密切相关的机构,如教育、体育等主管部门,也在承担部分艺术管理的职责。大多数政府机构和部门的工作都与文化艺术的建设和发展有关,可以说,这些机构和部门也同样发挥了文化艺术管理主体的职能。随着市场化水平的提高和国际化程度的增强,涉及文化艺术管理职能的部门和机构将越来越多。不难看出,在国家和政府的体系中,已经形成文化艺术活动管理职能的三个层次。第一个层次,直接和专门从事文化艺术活动事业管理的部门,这是文化艺术管理主体的核心;第二个层次,主要工作和事务与文化艺术活动相关联的部门,它们具有其他方面管理与文化艺术管理双重主体的特点;第三个层次,在其自身工作职能中较多涉及文化艺术活动的部门,它们事实上也在

履行着一定的管理主体的职责。认识管理主体的不同层次和特性,旨在科学把握其使命与职责,从而更加自觉地发挥主体的能动性和创造力。

2. 社会管理各相关部门作为管理主体

社会与民间的管理主要是指导、实施和协调。社会与民间的管理一般体现为文化艺术行业组织的管理、群众文化艺术部门的管理以及企业对其内部文化艺术活动的管理。在我国,文化艺术行业组织是在各级政府指导下从事各项活动的,比如各级文联和作协,它们在政府与文化艺术工作者之间,起到重要的桥梁和纽带作用。文化艺术行业组织具有很强的群众性和操作性,其管理活动主要是团结和凝聚广大文艺工作者,对他们予以指导、组织和协调,提供市场、信息等方面的服务,营造和谐的、良性竞争的空间,繁荣艺术创作;各地群众艺术馆、文化馆(站)是各级政府领导下的文化事业单位,它们的存在,是我国文化建设的重要特色。它们在活跃群众文化生活,普及文化艺术和提高群众的审美文化素质等方面的作用,都是不可替代的。各级群众文化艺术部门所行使的管理职能主要是服务性管理。在当代,如何将文化事业与文化产业有机结合起来,实现群众文化艺术管理机制的良性运行,是一个需要探讨的课题。在企业文化建设中,文化艺术活动也是不可或缺的,积极开展文化艺术活动,将对企业形象的确立、企业精神的提升、企业员工基本素质的提高,产生良好的效应,同时还会对于企业的经济活动起到重要的促进作用,一个优秀的企业家均是一个懂得艺术管理、善于运用文化建设促进企业发展的管理者。

3. 艺术生产企业作为管理主体

这是指社会一般艺术产业、艺术市场与经营活动中的管理,主要体现在那些直接从事艺术生产的公司、厂家、院团、台站的管理性活动。他们对于艺术的管理是微观的、生产性和经营性的管理,是直接创造艺术产品和增进文化生产力的管理性活动。艺术产品的制作者、艺术品经营者、艺术品出版者与传播者均属于这种管理的主体。这一管理主要注重艺术的生产、流通和消费,直接参与艺术产品的生产和经营,具有很强的操作性。从事这一管理的人们具有典型的两重性特点:一方面,他们是管理者,要实施对于所管辖部门和企业的领导,管理经营活动,是具有生产和经营特性的管理者;另一方面,他们要接受政府有关部门的制约,是被管理者。在当代社会中,他们直接参与文化艺术商品的生产和经营,是文化艺术产品的创造者。他们居于文化艺术市场的中心,既要遵循市场规律,又要遵循艺术规律,连接着国家意识形态和经济生活的广阔领域。他们在生产、流通与消费之间,起到重要的中介作用,沟通着与艺术生产相关的方方面面。他们的活动,直接体现着生产与市场状况,以及接收市场和消费者的反馈,是社会艺术活动庞大体系中最具活力的一部分。

4. 传媒机构作为管理主体

传播与交流的管理,主要指广播电视、新闻出版等现代媒体的管理行为。媒体的主要职能是文化的交流与传播,但在当代,由于社会各种因素的影响,媒体在履行交流与传播的职能时,往往也在进行着管理性工作,承担着管理的职能。科学技术的发展与融入,使当代媒体远远超越传统的单纯传递信息的功用,丰富了各类媒体的综合性功能,

媒体对于艺术信息传播的速度、广度、密度和效能,均与以往迥然不同,呈现出极大的魅力,刺激着艺术活动的拓展和产品的生产。媒体对于艺术活动的介入,体现在各个方面,一些在传播媒体工作的人们,如编辑、导播、记者等,有的已经承担了诸如经纪人、策划人、组织者的职能,因此可以说,当代的传播与交流,实际上也在履行着文化艺术活动的管理职责。传播也是管理,意味着传播与交流内涵的隐变与拓展,由被动式传播变为主动式传播,由封闭式传播变为开放式传播。在当代,媒体对于艺术活动的策划、组织、制作及其信息的传播,有时具有一定公益性特点,但同时也已引进市场机制,具有一定的商品特性。尤其一些娱乐性、休闲性节目的制作与播出,更是具有明确的商业性指向。媒体对于艺术的传播不再完全是无偿的,而是通过广告的制作与播出、有线电视的收费、栏目或时段的承租等形式,积极引进市场运作方式,其管理模式也就相应发生变化。传播与交流的管理大多属于间接性管理、导引式管理和舆论式管理,而对于某些方面文化艺术活动的直接介入,则具有了一般市场化管理的特点。

(二) 管理客体的丰富性

艺术管理的客体具有十分丰富的特性。可以说,所有与艺术活动以及艺术生产相关的领域和部门,均属于艺术管理的客体与对象,同时也属于艺术管理学研究的重要方面。

1. 公益性与公共性艺术活动

是指社会大量以文化服务为宗旨的公益性与公共性艺术活动,多与文化事业范畴有关。文化事业,是由政府宏观领导和直接控制的文化艺术活动和文化建设事业,是国家意识形态的体现,是一个民族和国家精神文明建设的需要,具有突出的时代性、民族性、服务性、公共性等特点。公益性艺术活动是指由政府或社会出资,无偿为社会与大众提供的艺术服务,其中包括艺术展演、影视播映,以及参与性的艺术活动;公共性艺术活动与公益性活动类同,但在许多时候又有一定的差别,公共性艺术活动可以收费,或以低价的半公益的形式进行。政府与艺术事业部门应主要承担公益性与公共性艺术活动的实施,出资或予以经费补贴;社会各类艺术部门,以及大量艺术企业也应以各种方式参与社会公益性或公共性的艺术活动,或为其投资,在服务社会、服务大众方面担起应尽的义务和作出应有的贡献。

并非只有国有文化部门负有文化事业建设的职责,所有文化艺术实体均应承担社会公益性文化建设的职责,对于社会文化事业的发展作出自己的贡献。但无论非国有的艺术实体,还是国有的艺术实体都应当遵循经济规律和产业运行的法则,在积极从事公共文化服务活动的同时进行市场运作。即使那些主要承担文化事业活动的国有艺术单位,也应适度引入产业规则,融入市场理念,在一定的部门或环节采取产业化的运行模式,这样,才能适应当代文化建设的要求。

2. 产业化艺术生产

是指大量的社会产业化生产性质的艺术活动。这是当代艺术活动中最为重要的方面,特别是在大力发展文化产业的过程中,艺术产业是最为突出的领域。艺术产业主要是指在音乐、美术、戏剧、艺术设计、舞蹈、电影、电视艺术等方面的艺术活动与产品生产

中所形成的产业活动以及市场运营。在当代社会,多以表演艺术产业与市场、造型艺术市场、电影与电视艺术市场等形态出现,成为重要的产业与市场形态。同时,在其他许多文化产业的生产与市场运营中,也与艺术产业相关,例如出版产业、会展产业、传媒产业等重要文化产业中,艺术的成分占据重要的位置,甚至在其中具有核心的位置。对于产业化艺术生产的管理,是社会各种艺术管理机构与管理主体的重要使命与任务。

3. 艺术遗产与资源保护

艺术遗产,可分为可移动艺术遗产,包括各时代的重要艺术品;不可移动艺术遗产,包括各时代重要的古建筑、石窟、石刻、壁画等;非物质性艺术遗产,主要是指各时代大量的艺术品创作、艺术表演、口头艺术传承和手工艺技能等。艺术资源的范畴广于艺术遗产,不仅包括艺术遗产,还包括大量当代的艺术活动设施、场所,与艺术活动相关的节庆、礼仪、民俗活动,以及艺术创新可资利用的其他资源。作为艺术管理的重要对象,艺术遗产与艺术资源既是各级政府和事业部门重点保护、研究、利用的对象,也是各社会民间团体、艺术企业部门予以重视和利用、开发的对象。

(三)管理体制的多元性

在我国从事艺术活动、艺术生产的大量部门与企业,具有不同的所有制形式,其内部管理和经营管理也有着各自不同的特点,呈现出多元的形态。无论国有还是非国有体制下的部门与企业,均属于我国艺术建设整体系统的组成部分。

1. 国有艺术事业部门管理

主要是指承担大量公益性、公共性艺术活动的实施与运作的部门,它们代表政府推动社会艺术活动开展,担负宣传、弘扬社会主流精神和价值观念的使命和任务;肩负对人民大众进行文化艺术普及、服务,满足人民大众文化艺术需求,提升人民大众艺术水准的使命;还承担着对于文化遗产、文化资源进行保护、研究、利用、开发的历史责任。国有艺术事业部门从属于各级政府领导,同时具有一定的管理与业务活动的自主权。

2. 国有艺术企业管理

是指大量处于国家与政府管理下的艺术企业,这些企业由国家和政府投资建设,产权属于各级政府,包括大多数艺术院团、大型艺术场馆、大型艺术设施、艺术制作与生产机构等。这些企业原多为事业单位,在当代文化及艺术体制改革中,转为企业性质,这是国家在当代文化与艺术建设方面的重大举措,对于激活实体内部活力、发挥艺术工作者的积极性、繁荣创作,具有重大的意义。国有艺术企业的管理职责主要表现于内部生产以及对外经营等方面。

3. 民营艺术企业管理

民营艺术企业的兴起,是当代艺术产业发展中的重要现象。民营艺术企业在国家法律与法规的规范之下,自主筹资,自主经营,对于经营方向、经营规模、经营范围等均具有自主权,但同时也接受国家与政府在宏观艺术发展方面的指导。民营艺术企业是当代艺术产业发展中的生力军,其管理活动主要体现于对自身经营的管理。

4. 股份制艺术企业管理

是指不同所有制性质的机构、部门联合经营,以股份制为基本模式的企业,它们依

据当代社会的基本特点，以及艺术产业发展的需要建构而成。不同所有制性质的企业为了共同的目标，在法治的基础上，利用各自优势，相互信任，联合经营，根据协议分别出资，共同建设与运营，共同承担风险，合理分配利益，其内部管理呈现出较为复杂的形态。

5. 合资艺术企业管理

是指中方与外方、大陆企业与台湾企业、内地企业与香港企业等合资经营的艺术企业或艺术项目。各方依据相关法律与规定，协议合作，共同经营，共同承担风险，合理分配利益，这也是当代艺术产业与市场活动的重要形式之一。

（四）管理机制的多层次性

由于艺术活动的多层次性，艺术管理机制也呈现出多层次性。政府或大型艺术企业集团的管理具有宏观管理的性质，而更多部门与企业则具有微观管理的特性。

1. 战略管理

一般是指国家或政府宏观的具有全局性的艺术管理，表现为国家或地方政府文化艺术领导部门的管理机制。政府是艺术管理的重要主体，它们所从事的战略性管理体现了宏观的特性，即通过对于世界各国和各地区艺术发展趋势的观照和比较，以及对于全国或个别省、市、区艺术事业和产业基本现状的研究，作出国家或一个区域内艺术发展的战略性规划和建设性决策，并实施科学的指导。战略管理有非常丰富的内容，如协助立法机构，做好艺术方面的立法及地方性法规、条例的制定工作；通过宏观调控，保持艺术生产与消费的基本平衡；对各类公益性、社会性艺术设施的布局、兴建和管理作出科学的规划和实施方案；对艺术资源的调查、开发、保护、改造制定具体的规划和方案；确定政府对艺术事业的投资方向及规模，调整国有艺术产业结构及重点艺术实体的建设与发展；对非国有性质的艺术产业结构及实体的布局和发展提出指导性意见；关注和把握艺术市场的动向，利用法制、行政、经济和舆论等方式，对艺术市场予以调控和制约；加强和完善艺术信息系统，实施情报信息的咨询与服务；健全和强化艺术法规的执行与监督系统；开展对外艺术的交流与合作；等等。

2. 产业集团的管理

指各类大型艺术产业集团对于该领域及其下属企业的管理，其管理职能主要体现为决策性管理、组织和指导性管理。产业集团的形成与迅速发展是当代艺术产业走向成熟的重要标志，也是促使艺术产业走向国际市场、获得更大发展的基本保证。艺术产业集团既可以是国有的，也可以是民营性质的。产业集团管理需严格执行国家各种艺术活动与生产的法规和条例，对于本产业系统艺术的发展与建设负责，包括对于本产业系统艺术生产的趋向与规模予以调控；对于本产业系统艺术设施的布局、兴建和管理作出科学的规划；对于本产业系统生产与经营的状况随时予以监控与评估，并对出现的问题及时予以矫正；对于本产业系统的资产、投融资状况予以掌控；对于本产业系统产业链及其各部门关系予以调控和适时调整；等等。产业集团的管理既具有宏观管理的意义，也具有微观管理的特性，是国家艺术产业发展的航空母舰。

3. 艺术实体管理

即指大量的艺术实体内部的管理,既包括艺术事业部门,也包括艺术产业实体;既包括国有的艺术院团、台站等企业,也包括更多非国有的各种所有制形式的艺术公司、院团、中心、画廊、音像和娱乐性活动实体等,属于微观的艺术管理。艺术实体管理主要是生产管理、经营管理和服务性管理,其职责主要围绕自身担负的公益性或生产、经营、服务等职能,创造更高的社会效益和经济效益。要根据社会的需要,适时调整内部产业经营的方向与规模,决定投资的额度与时间;要处理好实体内部投入和产出的关系,力求获取最好的经济效益;要根据自身部门或企业的特点,对于财务和从业人员加强约束和管理;要提高服务效能,增进产品的质量和文化内涵;要建设优良的企业文化,确立良好的企业形象;要不断审视实体的经营方向和价值取向,防止单纯追求利润而忽视精神价值的倾向的蔓延。

4. 项目管理

艺术项目,是指具有一次性特征的艺术活动或创作,一般有着具体的目标和实施计划,以及明确的开始时间与结束时间。承担项目的人员或是由一个具体部门和单位组成,或是临时聘任。艺术项目管理,即指对于项目活动的人员、时间、投资、效益等方面的掌控,管理者往往是部门负责人、制作人,他们通常也属于艺术的生产者,具有管理者和生产者双重身份。项目管理是艺术管理中最基本的管理活动,一般具有突出的实效性,是直接创造艺术产品、实施艺术服务的管理行为。在项目生产中实施科学与优化的管理,是创造最佳艺术生产效益的基本保证。

第三节 艺术管理的任务与基本原则

在当代,艺术管理担负着重要的时代使命。人们在履行自身的管理职责时,应当坚持和遵循既定的原则,使得当代艺术管理既呈现出科学性与创造性,又具有十分突出的时代性特征,紧紧围绕社会的需求,服务于社会的发展与艺术的进步。

一、艺术管理的当代使命与任务

(一)创造良好的机制与环境,推进艺术创作的繁荣

1. 建立有利于艺术活动的社会机制

艺术活动需要良好的机制,即有利于艺术生产与创作繁荣的运行方式与条件。无论是艺术企业、群体或个人,均需要在良好的、畅通的运行基础之上,方能实现艺术创制活动的高效率运行。社会的许多机构与部门均与艺术活动发生关系,形成对于艺术活动的保障或制约。包括对于不同体制艺术实体的管理机制;文化活动与产品的检查机制;宣传舆论机制;工商与税务管理机制;公共卫生保障机制;公共交通与安全保障机

制等等。上述各种机制,均在各种艺术活动及其创作中起到不同的作用。各类部门一方面形成对于艺术活动的保障与推进,另一方面也对艺术活动起到一定的制约与规范作用。机制的完善与畅通,有利于艺术活动开展;反之,就会不利于艺术活动的进行,甚至形成障碍。建立与形成有利于艺术活动与创作的完善的社会机制,最重要的是依法行使各种管理职能,亦即在国家法律、法规与各种行政法令的规范下,保障艺术活动的进行。

2. 创造和谐的人际环境

人们在艺术活动中形成的生产关系,特别是艺术生产活动中的人与人的关系,是艺术生产力发展的强大驱动力。艺术活动中人与人的关系主要包括艺术生产者与管理者的关系、艺术生产者之间的关系、艺术生产与消费者之间的关系等等。管理者对于艺术生产者的责任主要是保障和疏通运行渠道,以及合理的规范与制约;艺术生产者之间应当相互协作与扶持,而艺术生产者与艺术消费者之间则应相互信赖和支持。无论哪一方面,均须创建和谐的、宽松的气氛,形成有利于艺术生产的良好环境。这一良好的人际环境,应当建立在相互信任、相互倚重以及共赢的基础之上。人们一方面依据法律和制度实施生产,一方面又应具有较高的道德水准,在一种既有信任又有规范的氛围中,最大限度地减少人与人的摩擦和内耗,促使人们心情愉悦,创作激情得以焕发,推进艺术活动与创作高效率、高水平的发展。

3. 保护艺术家利益

艺术生产者是艺术生产力中的第一要素。随着社会不断进步,艺术生产者的地位和价值逐渐增强,艺术家与其他艺术生产者作为艺术活动的主导性因素,逐步成为艺术生产的主体,为满足人们艺术与审美的需求而在社会上不可或缺。在艺术生产力中,艺术生产者的生产除了经济学上的意义以外,更重要的是社会学意义。一个多世纪以前,马克思就已看到在资本主义生产方式以及艺术生产商品化影响下,文化艺术生产者的地位变化,艺术生产者—艺术家的生产双重化了,"演员对观众来说,是艺术家,但是对自己的企业主来说,是生产工人"①。在知识经济时代,人是文化生产中最能动、最活跃的因素,人力资源是支配、利用其他资源的资源。文化生产者本身就是具有意识力、情感力和创造力的一种资源,而且是唯一可以连续投资、反复开发利用的资源。在艺术生产力发展中,尊重人才,尊重艺术家,建立和健全人才培养、配置的市场机制,极大地调动广大艺术生产者的积极性和创造精神,激励艺术家的创作动力,创造最优产品质量与丰富的艺术产量,是驱动文化艺术健康与持续发展的关键。

(二)发展艺术产业,推动艺术生产力的增长

1. 建立有序高效的艺术产业结构与生产机制

在当代,艺术产业是文化产业的重要组成部分,并始终居于核心的部分。不仅艺术活动本身具有重要的生产能力,同时在诸如出版、新闻、电视、会展等文化产业领域,艺术活动也渗入其中,发挥重要的作用。因此,建立高效的艺术产业的结构与生产机制,

① 马克思:《资本论》,《马克思恩格斯全集》第26卷第一分册,人民出版社1972年版,第443页。

对于推动艺术生产力的增长,具有重要的意义。首先,不同艺术产业结构布局的科学与合理。艺术产业各个领域的特点有较大差异,有的产业形式具有较突出的经济地位和市场效应,也有的产业形式自身难以拥有十分突出的产业与市场效应,但是由于当代许多艺术产业是以多种艺术样态或以综合形式出现的,某些艺术样式从单一产业来看未必具有突出的经济地位,但当其融入综合艺术形式之中,其作用就非同小可了。因此,对于不同艺术样态的有机综合以及合理规整,有助于艺术产业的迅速增长。其次,不同层次艺术产业结构布局的科学与合理,亦即主要应当处理好高雅艺术与大众通俗艺术之间的关系及其结构布局。高雅艺术代表民族文化艺术的较高水准和历史成就,应当得到持续的建设与发展。但是高雅艺术在艺术产业中未必能够拥有较大的市场份额,因此一方面应当对高雅艺术提供优裕的条件,使其得到不断创新,以及获得应有的市场份额,另一方面应当对大众的通俗艺术予以重视。大众文化作为一种娱乐性审美文化,其发展与当代社会经济全球化、媒体变革等都有着千丝万缕的联系。无论是在国内还是世界文化市场,大众文化都居于举足轻重的地位,其文化产品均占据市场的主要份额。大众文化的兴起和繁荣,驱动着文化市场和文化产业保持稳定与持续发展的势头。我们既要承认大众文化作为娱乐文化的合理性和优势,又要正视它的某些弊端,还应挖掘大众文化自身的审美价值,充实其精神内涵,使其超越商业生产的狭隘含义。

2. 优化和培育艺术市场,实现市场运行秩序的科学调控

实施文化艺术市场的科学调控,其中包括对于产品流通机制及其渠道的调控、价格的调控、不同地域市场态势的调控等,最突出的,表现为对于艺术品生产和传播的调控。

对于产品流通机制及其渠道的调控,即指应当通过市场的运行和调节,建立科学与有机的流通机制和渠道,使这种机制和渠道既符合经济规律的要求,可内在地加以调节,自如地实现运行,同时又在政府或相关部门的宏观调控之下,得到必要的指导和控制。

对于价格的调控,即指应当积极关注市场产品价格的浮动与升降,运用社会和舆论的方式,对于价格趋向予以引导,运用法治的手段,对于价格予以适当的制约,甚至不排除在必要的时候,运用政府和行政的手段对于价格实施控制,以及给予某些艺术生产政策性的价格优惠。

对于不同地域市场态势的调控,即指应当关注不同地域人们的文化心理和审美心态,以及对于艺术产品的需求状况,适度把握艺术市场不同种类及样式的均衡与合理分布,鼓励具有地域和民族特色的文化艺术活动及其生产,以求建立具有良性调节机制的艺术产品的流通渠道,而非完全无调节的盲目生产和对于市场的过分依从。

对于艺术品生产和传播的调控,主要表现在两个方面:其一,是指对于不同文化艺术种类的调控,即采取各种举措,对各种不同样式的艺术产品实施宏观调节,以使人们获得多元的文化艺术享受,满足接受者不同品味的审美需求;其二,是指对于不同品位和格调的艺术产品的调控,即通过各种方式,一方面使市场呈现出不同文化品位和艺术格调多元并存的局面,另一方面又保证社会主流文化艺术在市场上的主导地位。

（三）发展公益性与公共性艺术，保障人民大众的文化利益

1. 大力发展以文化服务为主旨的公益性与公共性艺术

公益性与公共艺术活动的基本宗旨是为社会与大众提供丰富的文化与艺术服务，满足人民大众日益增长的审美与艺术的需求。公益性艺术活动，多由政府投资，并予以政策扶持，大众免费参与这些活动，享用相关艺术产品，接受文化服务；公共艺术活动可由政府投资，也可由社会各领域的实体或个人投资。公共艺术活动同样接受政府在税收、信贷等方面的一定扶持，对于大众同样主要行使艺术服务的职能。

公共性艺术活动具有公益性艺术活动及其服务的性质，虽有时也以低费的形式展开活动，但并非以营利为目的，而是以适度的收费给予公共性的艺术设施或艺术部门一定的补贴，保障其有效的运营。一般来讲，公共性艺术的外延要宽于公益性艺术活动，但通常涵盖了公益性艺术，同时将后者视作公共性艺术的特有形式。公益性和公共性艺术属于广大公众积极参与的公共文化空间的艺术活动，是随着时代的发展而不断发展进步的。它们不仅具有推动艺术发展与文化创新的功能，同时还能促进大众艺术素质的提升，形成经济发展潜在的强劲动力。

公共性艺术是文化艺术可持续发展的重要保证，也是保障人民大众的文化利益、提升社会文化艺术层次的生动体现。现代文化区别于传统文化的重要标志之一就在于它能够为人们接受文化信息、处理文化信息、发送文化信息，提供完善的公共空间与公共服务。公共性文化的设施与服务水平，人们对于公共文化的享用，公共性文化层次的高下等，不仅是一个国家或地区精神文明水平的表征，同时也是其物质生产水平的体现。发展和提升公共性艺术，不仅意味着社会文明的进步和不断满足人们日益增长的文化艺术需要，同时也在推进社会文化艺术的可持续发展中发挥重要的作用。

2. 强化艺术事业部门的文化服务职能

国家与政府设置的艺术事业部门，是政府实施社会性艺术服务的重要机构。各地的文化馆、艺术研究院（所）、画院、美术馆，以及博物馆、图书馆等，均属于政府管理的艺术事业部门，是具有艺术服务功能的事业单位。这些部门所从事的工作，是典型意义的公益性、公共性艺术服务活动。一方面，它致力于建立以审美文化为基础，增进人与人之间、人与自然之间、人与社会之间各种精神联系与物质联系的公共服务机制，为社会提供文化发展与文化创新的公共空间与公共活动；另一方面，为社会和大众提供丰富的艺术服务，满足人民大众不断增长的艺术需求，保障人民大众的文化利益和权益，提升社会成员的审美文化素质。它不仅具有推动艺术创新的功能，同时还在促进经济发展与大众文化素质的提升中发挥重要作用。

（四）以可持续发展为准则，保护和科学利用艺术资源与艺术遗产

1. 保护和科学利用艺术资源

艺术资源是一个国家或地区拥有的可以用来服务与支持艺术活动与艺术创造的各种物质要素与精神要素的总称。艺术资源凝结了人类劳动与创造性思维成果的物质、精神的产品或活动，是一个自然的与人类创造的、传统的与现代的、凝固的与鲜活的、静态的与动态的有机结合的系统，是人类文明发展的产物，也是艺术生产力发展的基本要

素之一。艺术资源可分为物质的艺术资源、精神的艺术资源,以及自然的艺术资源,又可分为历史的艺术资源和现代的艺术资源。艺术资源不仅直接体现于音乐、美术、戏剧、舞蹈、电影、电视艺术、设计艺术等艺术形式的存在与创新上,而且内隐于教育、科学、技术、知识、信息、理论、观念,以及人文景观、自然景观、文物古迹、民俗、服饰等大量社会文化之中,还包含随着时代发展,由人们新的审美价值观和精神需求而产生的具有创新性的艺术表现形式及物质载体。随着人类认识自然和改造自然能力的增强,越来越多的自然物成为人类加工改造的对象。那些有着自然形态,但可为艺术活动与创作提供资源服务的大量资源,是非人为或人力加工而自然形成的,是人类审美情感与自然之美相统一的产物,是大自然赋予人类的宝贵财富,已成为艺术活动与创制的重要资源。艺术资源可以超越时间、地域、国家、民族等条件的限制,成为全人类的共同精神财富,同时也是促使世界范围艺术市场、艺术消费、艺术交流、艺术贸易形成的基础。

艺术资源是人类历史发展的载体与见证,负载了一个民族辛勤的劳动成果和无穷的智慧,沉淀了人类文明世代相传的宝贵精神财富和物质财富。艺术资源的保护和利用已成为艺术管理的重要课题。一般文物和遗产类的艺术资源均属于不可再生的艺术资源,应当特别注重保护。在保护的基础上,方可科学地、有效地利用文化艺术资源,使得艺术资源能够持续地服务于人类的艺术活动。在现代社会,由先进的科学技术、商业理念和管理模式所形成的综合效应,使文化及艺术资源得到了有效开发,形形色色的文化产业、艺术产业种类纷纷兴起,在利用艺术资源、满足社会需要方面发挥了至关重要的作用,同时也创造了巨大的社会产值。对文化资源、艺术资源的综合利用,已成为衡量一个国家经济发展水平和综合国力的重要标志,也是艺术产业发展的巨大潜力所在。

2. 保护、传承、研究与利用艺术遗产

艺术遗产是艺术资源中最为珍贵的部分。凡是具有艺术遗产价值的实物或现象,均在各民族艺术发展进程中占有重要的地位。艺术遗产对于当代或后代研究艺术、传承艺术均具有不可或缺的作用。

艺术遗产,无论是物质艺术遗产,还是非物质艺术遗产,均具有不可再生性。作为物质艺术遗产,由于多种因素,均会不同程度地遭受损伤,有的已经濒危,有的已经荡然无存;而作为非物质艺术遗产,同样会遇到各种生态困境,有的因后继无人而渐渐消逝,有的则改变了原有形态,失去了遗产价值。因此,对待艺术遗产,首先必须加以保护,在此基础上予以研究,在不伤及艺术遗产存在与传承的条件下,可以进行适度的开发和利用。

二、艺术管理的基本原则

任何部门或人员从事艺术管理,均需要遵循一定的原则。基于我国特有的国情,艺术管理的基本原则既与其他国家有共同之处,也有着自身的特点。

（一）和谐共存的原则

1. 多种类艺术的和谐

主要是指不同艺术种类之间的共存与共生，无论是音乐、舞蹈、美术、戏剧与戏曲，传统的工艺美术与当代的艺术设计，还是具有重要市场地位的电影与电视艺术、数字艺术，均应在当代社会艺术领域中具有适当的地位，显示自身的价值和作用。这些艺术样式有的偏于传统，有的偏于现代，有的在当代艺术市场具有较突出的份额，有的占有市场份额较小，但是，它们都是人类艺术创造与传承的结晶，都具有不可替代的作用，因此无论何时，都应在艺术领域中充分显现其独有的作用，发挥自身的价值。只有在和谐共存的环境中，方能做到共同发展。

2. 多层次艺术的和谐

艺术是可以划分层次的，历史上便有高雅艺术与通俗艺术之分，二者在满足人民大众的艺术需求中表现出不同的影响。高雅艺术一般具有丰富的形式特点和深刻的精神意蕴，代表着一定民族、国家和时代艺术发展的最高成就；通俗艺术注重满足人民大众更具普遍性的艺术需求，在市场中占据重要的地位。高雅艺术与通俗艺术是可以结合的，雅俗共赏是艺术活动或创制的共同追求，但是在更多的时候，则表现出各自的存在与社会作用。高雅艺术与通俗艺术的和谐与共存，也是社会艺术发展追求和谐的重要体现。除却高雅艺术与通俗艺术之外，还存在着纯艺术与应用艺术、精英艺术与大众艺术以及经典艺术与民间艺术之分，这些方面同样体现出层次的区别。社会与大众对不同层次艺术的需求是永恒的，因此，多层次艺术样态的和谐共存，同样是艺术管理者应当努力掌握与控制的状态。

3. 多民族艺术的和谐

不同民族的艺术样式，既体现为一个国家各民族艺术的丰富多采，也体现为世界各国不同民族存在多样性艺术样式和产品。各民族的艺术共存及其表现出的和谐，同样是艺术管理者应当特别注重的。一方面，应为各民族艺术提供生存与发展的空间和条件，另一方面应为不同民族艺术之间的相互交流与借鉴创造良好的机会。每个民族均拥有可以为之骄傲的艺术精品，代表着人类艺术创造的结晶，都属于世界共同的精神财富，成为世界艺术。在艺术的交流与融合进程中，各民族的艺术与文化均持久地显示出其特质，任何民族的艺术也难以替代其他民族的艺术。因此，促进各民族之间艺术的和谐共存，是当代艺术管理的重要原则。

（二）可持续发展的原则

1. 以保护为主，科学地利用艺术资源和遗产

艺术资源和遗产是人类历史发展的载体与见证，它们负载了一个民族的劳动成果和无穷智慧，沉淀了人类文明和世代相传的宝贵精神财富和物质财富。对于艺术资源综合利用的效能，已成为衡量一个国家经济发展水平和综合国力的重要标准，也是文化产业发展的巨大潜力所在。艺术资源和艺术遗产，在艺术活动中首先应当是保护，而不是利用。无论是物质的还是精神的艺术资源，均属于历史的、社会的公共财富，成为当代及其后代人们从事艺术活动与创制的源泉。有的因长期使用可能会枯竭或变异，因

此,对资源的利用应当建立在有效保护的基础之上。而对于那些艺术遗产,更应当全力予以保护。无论物质的还是非物质的艺术遗产,均是十分脆弱的,许多遗产已经无可挽回地走向衰落。因此,对于艺术遗产的挽救、发掘、整理、保护,已成为艺术管理的重要职责。只有在得到有效保护之后,才可以谨慎地加以开发和利用。对一些非物质艺术遗产的保护性开发,也需要在准确地阐释和引导下进行活态化传承,力求保持其原貌。如果不顾及后代人持续享用艺术遗产的需要,竭泽而渔,肆意滥用、挥霍和损害艺术遗产,是对人类的犯罪。

2. 科学地、合理地做好艺术发展的规划与布局

艺术建设与发展既有较强的历史传承性,也与当代社会政治、经济、科技的发展水平,以及大众的艺术接受能力和心理有着密切的关系。因此,无论是艺术发展战略规划的制订,或是艺术设施的建设、艺术活动规模的设定、艺术生产格局的布局,均须服从于艺术的可持续发展的需要。艺术发展规划的制订,须符合当地的实际,以有助于艺术生产力的稳步提升为基点;艺术设施的建设,须注重合理布局,以不损害社会的综合发展为原则;艺术企业及其项目的设立,应以符合当地人民大众的需求,有利于改善艺术建设的格局为目标;艺术发展基金的投入以及投融资方面的支持,应首先考量社会急需的,以满足人民大众的文化需求和保护艺术遗产为旨归;艺术人才的培养、引进与保护,应以艺术事业发展百年大计为重,千方百计地聚集人才和为人才提供优越的生活与工作条件。在规划与布局中,应当制止那些不以提升人民大众文化生活质量、有利于社会综合发展为宗旨,而热衷于政绩工程、面子工程,大搞重复建设,盲目追求数字指标等做法,克服无序竞争、资源浪费、项目碰撞、艺术创作题材与体裁雷同等不良现象,保障艺术建设得到科学和有序的发展。

3. 激励艺术消费,扩大艺术消费的能力

社会艺术消费水平如何,是推进艺术活动持续发展的基本动力。消费决定着生产,只有把社会艺术消费提升到较高的层次,方能为艺术生产提供充足的资金,增强艺术的再生产能力,促使艺术生产力稳步增长。激励社会艺术消费。首先,应当不断提高人民大众的艺术消费意识,使大众能够将正常的艺术消费方面的开支视作生活的必需,将艺术消费作为不断提高生活质量和幸福度的重要方面。大众艺术消费心理的变化及其消费水准的提升,是维系和推动艺术生产持续发展的基本保证。其次,应加大艺术设施建设,繁荣创作,为大众提供越来越多的艺术活动场所和作品,吸引大众热爱艺术,积极参与艺术活动,乐于为艺术消费投资。再次,应利用各种媒体,改善和加大艺术宣传与批评的力度,吸引大众关注社会艺术活动的动向与热点,使越来越多的人将参与艺术活动与评判纳入自身的日常生活,从而在艺术消费方面呈现越来越多的投入。

(三)艺术生态平衡的原则

1. 各民族艺术的平衡

历史与现状表明,艺术只有呈现出多元的态势,才能获得持续的发展。各民族艺术的多元呈现,正是艺术生态相对平衡的体现。如果艺术世界中只存在少数几种艺术物种,不可能呈现出繁荣,单一化会使文化生态进入不平衡状态。同时,文化生态的平衡

是动态的,维护生态平衡不只是保持其原初稳定状态,而是在人为的积极影响下,不断克服消极因素,建立新的平衡。在当代,体现了存在价值的各种文化形态均是影响文化生态建设的重要因素,各种因素的紧密联系与相互作用,共同影响和制约着文化生态的平衡。世界各民族的艺术样式均具有自身特有的优势,均作为艺术生态世界的物种而存在着,为艺术世界的繁荣与持续发展作出自己的贡献。当然,世界各民族艺术又在不断交流与碰撞、竞争与融合之中经受磨砺,从而获得新的生命力。和而不同,永远是维系艺术世界生态平衡的基本原则。虽然有的艺术样式在历史竞争中失去了存在的价值与地位,但是又有新的民族艺术元素予以替代,促使艺术世界走向新的平衡与繁荣。各民族文化艺术都是在继承和创新的链条上不断走向更高层次的。

2. 艺术产业与市场的平衡

在当代,艺术产业与市场只有在相对平衡的态势下才能获得生长和繁盛的土壤。文化艺术的生态平衡更多地体现在市场上,是以市场的状态和运行方式为主要表现形式的。维系市场生态的平衡,就要注重文化艺术样式和品类的共存与互补,注重市场态势及其运行方式的有机与优化。文化艺术产品与其他物质产品的生产一样,只有以多元的形态呈现于世,才能满足人民大众多样的、不断增长的审美和娱乐的需求。单一和刻板的文化呈现,只能表现出文化生产的贫弱与匮乏,是与人民大众精神生活需求的丰富与多样很不相称的。

既然是市场,当然就会有竞争,绝大部分文化艺术的品类和样式均应在市场竞争的大潮中经受磨砺,打下生长的基础,获得市场的较大份额。但是,文化艺术市场的突出特点,就在于它不仅要遵循价值规律和市场规律,同时又要遵循精神生产的规律,以及艺术传承的规律。首先,并不是所有的艺术品类和样式都能够进入市场,但毫无疑问它们都会受到市场的影响和制约;其次,获得市场较大份额,即居于市场主要地位的文化艺术品类和样式却未必是最有价值的;最后,繁荣市场无疑会增加文化和艺术生产力,刺激艺术的再生产,但同时也会导致艺术领域内新的生态失衡。只有科学地遵循经济规律和艺术规律,才能适应市场,有机地驾驭市场,使市场机制在推进文化艺术的健康发展中发挥最大的效应。

3. 艺术样态的平衡

迄今为止所有出现过的文化艺术品类和样式,虽然有的已经消亡,有的渐次衰微,但有的仍旧保持蓬勃的生命,可以说,文化艺术品类和样式的发展历程,便是社会文化发展的生动写照。多样文化艺术品类的共存与互补,方能体现出文化艺术的整体生命与活力。任何文化艺术样式都有其发展、兴盛和衰落的轨迹,但有的文化品类或艺术样式即使衰落了,在文化艺术的整体架构上仍有重要的作用,充分发挥其价值和作用,对于当代和将来文化艺术的发展都是不可或缺的。倘若人为地破坏了它(它们),将损害当代人的根本利益,更为严重的后果则是造成对于后代以及人类整体文化的损害。因而,只有对各种艺术样态予以有计划的合理开发和利用,并采取切实的保护性措施,才能使世界上各种艺术样态利于当代、惠及后世。

（四）创造最佳效益的原则

1. 社会效益的优化

由于艺术活动所具有的精神文化的属性以及审美的属性，所以艺术必然与社会的意识形态、民族意识、历史文化传承等有着十分密切的关系，这就与一般经济活动有了重要区别。但同时艺术也具有一定经济的和市场的属性，因而与社会一般物质生产及其市场有着重要的联系。艺术活动的基本属性要求人们既要重视其精神文化的特性；同时要重视其产业的和市场的特性；既要努力创造经济效益，更要注重创造社会效益和精神效益。特别是在当代社会文化与艺术建设中，应当把创造艺术的社会效益放在首位，这是由艺术活动的当代使命与终极目标所决定的。作为现代意义的文化建设，艺术活动应始终将追求积极、健康、进取的内涵与品位，以及符合社会法制、道德等规范作为首要的原则，努力创造有利于人民大众身心健康与审美需求的艺术活动及其作品，使之成为当代社会精神文明建设的重要一翼；作为艺术活动的终极目标，应当以塑造和提升人的审美素质与精神境界为旨归。文化生产力的发展，使人类不再以物质资源为核心资源，而是以知识、智力等精神性资源为核心资源，它在一定程度上能够突破物质资源有限性的制约，充分发挥人的创造力和潜能，使个人的主体地位获得普遍显现和提升，使人们能够自觉地追求个性自由和自我价值的实现，这才是人们参与艺术活动的最终需求。

2. 经济效益的最大化

艺术活动能够创造经济效益，是古来便有的，而在艺术产业获得迅速发展的当代，人们更加认识到艺术对于经济发展所起的巨大推动作用。在基本的物质生活需求获得满足的基础上，人们更多关注文化的、精神的和心理的需求。这就促使社会文化消费呈现持续上升趋势，而消费的需求又促成市场的扩展，巨大的消费空间对于文化生产力的发展，特别是艺术生产的规模与形式提出新的要求。艺术产业与艺术市场，是艺术生产力的直接体现形式，也是艺术活动创造经济效益的巨大平台。尤其是以信息产业和文化创意为表征的新兴艺术产业模式，对已有的艺术资源进行重组、整合，经由艺术家和其他艺术工作者倾注创新意识与聪明才智，不断营造出新颖的或富有神奇色彩的艺术活动或产品，获得大众的欢迎，艺术产品及艺术服务的经济价值便产生了。艺术产业的异军突起，以及由此带来的社会产业结构的重大变化，催动艺术市场朝着多元化、国际化方向发展。努力创造巨大的精神价值与物质价值，是艺术企业的基本使命。任何艺术企业或实体，在努力创造良好的社会效益的同时，也应把经济效益的最大化作为自身最重要的追求目标与基本原则。

（五）创意为先的原则

1. 创意也是管理

当代管理科学，意在对于人类社会活动进行科学的和富有创造性的管理与推进，而不是进行机械的、凝滞的管理，其本身就充满着创造的特性。正是由于此，艺术管理学必须引入和吸纳艺术创意学的特质与内核，以充实与增进自身的活力。然而艺术创意学中的创意的含义，也不是一般意义的，更不是无序的和自然形态的创意，而是积极的、

科学的创意,因此应充分吸取和渗融艺术管理学的精神与内涵,使之在一定意义上具有管理科学的风貌和特点。将艺术管理学的理论融入艺术创意学中,艺术创意学也就具有了科学的、有序的成分;将艺术创意的理论融入艺术管理学,艺术管理也就具有了更多创造的意义。当代艺术活动的重要实践表明,艺术管理中不可缺少艺术创意的成分,艺术创意中也不可缺少艺术管理的因素,二者是相互渗融与作用的,亦即在其理论范畴及其架构上,艺术创意与艺术管理是比较接近的近邻。

2. 创意与艺术活动

艺术管理的运作离不开艺术创意,运用创意的精神实施文化管理,使之越来越多地融入艺术创意的成分,推动艺术管理更加有效地运行,促使艺术管理活动产生更大的效益。当代的艺术管理实践,已经不再是单纯的组织与操作,而是在其每一个环节乃至全过程中都充满着创造特性,特别是在以艺术活动为管理对象的运行过程中,艺术对象是鲜活的和充满韵味的,因而艺术管理也就不同于一般的企业管理或是行政管理,管理者必须具有丰富的想象力和对于意象及意蕴的创造力,使得管理的过程充满对于艺术家的尊重与理解、对于艺术作品的理解,并且通过管理活动,推进艺术创造。因此,吸取与引入艺术创意的理念与方式是十分重要的。艺术活动的策划,需要在艺术创意的引导下,形成最具创新意识的活动构架与作品构思;艺术活动的组织,需要在艺术创意精神的推动下,实现对于艺术活动全过程的符合艺术规律的组织与引导;艺术活动的实施,也必须在艺术创意精神的指导下,实现富有创新性的管理与控制,以创造最佳的艺术作品或者最优化的管理实绩。

3. 艺术创意与管理创意的结合

在艺术创意实践活动中,需要更多地贯注科学的管理理念、模式与方法,使得艺术管理理念更加深入于艺术创意活动之中。当代的艺术创意,已经具有了管理的诸多特征。它不再是单一的对于艺术作品的构思与创造,而是更多地拓展到与艺术管理等相交叉的领域和空间,例如,对于艺术活动的整体策划,对于艺术活动人员组合的设想,对于艺术活动运行的建议,对于艺术活动及产品的传播与宣传,对于艺术活动中经济因素的建构,包括资金的筹划、投融资的操作,以及资金的运作、利润的回收等等。因此,艺术创意活动,已经被艺术管理的成分多方位地渗入,有时也在实质上具有了管理的效应。艺术活动由管理到创意,业已形成一个有机的整体与价值链。

第四节 艺术管理的目标与计划

科学的艺术管理,需要设置一定的目标体系以及与目标相关的计划,这是艺术管理整体系统中的重要构成,是指引艺术活动沿着既定方向发展的基本保证。

一、艺术活动的目标与计划

斯蒂芬·P.罗宾斯、玛丽·库尔特则在《管理学》（第9版）中表述，"目标（goals）是个体、群体和整个组织期望的产出。它提供了所有管理决策的方向，构成了衡量标准，参照这种标准就可以度量实际工作的完成情况"。"计划（plans）是一种文件，它规定了怎么实现目标，通常描述了资源的分配、进度以及其他实现目标的必要行动。"①

目标，是人们在一定的社会活动中想要达到的境地或标准。计划，则是在工作或行动之前预先拟定的具体内容和步骤。二者相比较，目标偏于宏观与抽象，计划偏于微观和具体。目标的规划，为人们从事的活动制订出整体的方向与达到的目的或标准，同时也为计划的制订确定了基调和宏观方向；计划则是在目标确定之后，依据目标规划的方向，对于如何达到该目标所制订的实施方案与步骤。

艺术活动的目标是政府、企业或事业单位、艺术工作者为了实现自身的价值与理想所规划的境界与制定的标准。与之同时，人们还需要依据不同的目标，制订出实现这一目标所需要实施的行动与步骤，亦即艺术活动的计划。

艺术活动的目标是为所有相关团体或人员所规定并要求其遵循的规范，而计划则可以分解为艺术活动中不同部门或人员的较为具体的实施方案，包括艺术创作、艺术设施建设、艺术研究、艺术批评等方面的计划，也包括艺术管理活动的计划。艺术管理部门或人员可以依据艺术活动共同的目标，制定出为实现这一目标所需要实施的行动与步骤，亦即制定相应的管理性计划。

二、艺术活动目标体系

艺术管理可以有多种目标，形成一个较完整的目标体系。这一体系表现出艺术管理的历史使命与现实使命，以及对于社会发展应承担的责任。特别是在当代社会，艺术或文化的发展对于社会发展具有越来越突出的义务，因此，艺术管理目标愈加显示出重要的意义。

按照目标的组织层次来区分，可分为总目标、战略目标、企业或实体业务目标、基层目标、个人目标。总目标是指针对社会或企业整体性艺术发展而确定的目标，一般具有较完整的体系或者较宏观的表述；战略目标是国家、地域或企业确认的在一个较长的时期内应当实现的目标；企业或实体业务目标是指从事艺术生产、制作或传播的企业以及事业单位所确认的发展目标；基层目标是指企业或事业单位下属的部门或分支机构的发展目标；个人目标即指个人在社会、企业或部门发展目标的指导与规范下，所形成的个性化的目标。

① 斯蒂芬·P.罗宾斯、玛丽·库尔特：《管理学》（第9版），中国人民大学出版社，孙健敏等译，2008年版，第180页。

（一）总目标

艺术管理的总目标可以是由政府制订的国家艺术发展的宏观目标，是对于全社会提出的具有全局性的艺术活动与发展目标，社会各界、各艺术实体，均应以社会目标为基本依据。作为一个企业或实体，也应具有自身长期发展的总目标，以引导员工为之而努力奋斗。

（二）战略目标

战略目标，即在一个较长时期内要实现的具有宏观性的目标。无论是各级政府或企业均可制定自身的战略目标。为了实现这一目标所做出的规划或方案即为战略计划，"战略计划是应用于整体组织的计划，其任务在于建立组织的全局目标和寻求组织在环境中的定位，而具体规定如何实现全局目标的细节的计划称为运营计划"[①]。

在政府与社会的艺术发展战略目标中，应注重其民族性、地域性、时代性、意识形态性等特性，艺术活动及其创制应当符合社会文化建设的基本要求，力求做到繁荣艺术创作，为人民大众提供丰富的艺术产品；大力发展艺术产业和繁荣艺术市场，推动艺术生产力和经济的增长；保障人民大众的文化权利，满足人民大众参与艺术活动的基本需求；推进各国各地区之间的艺术交流，促进艺术贸易与市场的增长；建设艺术设施，满足社会需求；保护和利用艺术资源，做到艺术的可持续发展等等。企业的战略目标，主要体现为产业与经营方面的宏观性目标。

（三）企业或实体业务目标

无论是国有企业，还是民营或其他所有制形式的企业，均具有自身的业务发展目标。业务目标体现为与社会艺术建设与发展目标的一致，同时也应将可能实现的最大经济效益确定为基本目标。事业单位的业务发展目标，不以盈利为目的，而应依据政府或上级主管部门的要求，开展公益性或公共性艺术服务活动，从事艺术创作或艺术批评与研究，实施对于艺术遗产的保护、传承、研究与利用。企业或实体的业务目标，可以较为宏观，但更多则属于微观性目标，一般应具有可行性、可操作性、时效性。

（四）基层目标

是指基层部门或企业分支机构的工作目标。基层部门具有人员集中、任务具体、工作实际等特点。基层部门制定的目标一般为具体的短期目标和计划。基层部门应当服从本单位的战略性目标，同时应当制订本部门的具体实施计划。基层部门的目标应充分体现出员工的集体创造力和创新意识，以及与企业或实体业务目标的衔接性和一致性。基层目标一般具有时间跨度较短、重视实效以及易于掌控等特点。

（五）个人目标

个人目标一般是在集体目标的基础之上制订的，它体现为在集体或者企业艺术活动中，个人能力和创新精神的充分发挥，同时实现每个人具体的创造价值。在个人目标的制订及实施的过程中，首先，应当服从企业的和基层的目标，使之成为企业集体目标

① 斯蒂芬·P.罗宾斯、玛丽·库尔特：《管理学》（第9版），中国人民大学出版社，孙健敏等译，2008年版，第183页。

的一个组成部分；其二，应当在此基础上，充分发挥个人的创新精神，使自身的能力得到展现；其三，个人目标也应充分体现个人价值的实现过程以及最终的社会贡献。在艺术活动中，每个人都拥有充分发挥个人能力与智慧的空间，许多艺术产品，都是个人能力与多人智慧有机融合的结果，因此，每个个人在其间的创新意识如何，对于艺术活动及其艺术产品效应的实现，起到关键的作用。比起其他管理活动来讲，艺术活动的个人目标，更体现为艺术活动中每个人创造力的实现。

三、目标与计划的制订

（一）创新与创意

艺术活动目标与计划的制订，应当充满着艺术的创新与创意精神。创新，包括活动形式、内涵、艺术形式等方面。创意，是指在艺术活动或艺术创作时，应当充盈着浓郁的创意精神，不断出现新的意蕴、意念。在艺术活动中，创意尤其重要，许多重要的具有巨大价值的艺术活动或艺术创制的动议、项目的构想，均来自于一些新颖的创意。

（二）审时度势

应当恰当地、实事求是地审视可以控制的艺术活动平台、可以展开的艺术创造项目、可以利用的艺术活动的资源，同时审慎地估价自身的价值、能力，以及可能调动的资金、可能动用的人力、可能达到的创作水准、可能产生的盈利，以及可能出现的社会效应、可能遇到的困难与风险等等。

（三）分配与利用资源

在艺术活动项目与规划制定的初始阶段，对于与之相关的可以利用的资源，应当有缜密的把握，以利于对于资源的优化配置。同时应当注重对于资源有序与合理的利用，包括物质资源与非物质资源、历史资源与当代资源，以及人力资源、人际关系资源、社会资源等等，均应进入人们的考量范围之内。这些方方面面的资源，可能影响与决定着艺术活动项目的选择以及规模、趋向、风格定位等等。

（四）评估与控制

对于艺术活动的项目与计划，也需要及时予以评估，在评估时，应当建立科学的标准与尺度，在若干个重要的方案中采用耗费最少、效益最佳的方案。对于方案的控制，则主要对方案制订的总体走向予以审视和控制，特别是在艺术活动的资金使用、活动规模、时间、人员的来源与使用等方面做到缜密与优化，使之在一个总体架构之下，充分调动与发挥规划制订人员的创造力和智慧。

四、目标管理

（一）目标管理的意义

目标管理，是以目标为导向，以人为中心，以成果为标准，而使组织和个人取得最佳业绩的现代管理方法。

"目标管理包括四个要素:确定目标、参与决策、明确期限和绩效反馈。"① 亦即目标管理将许多关键的活动连接在一起,将庞杂的事务化作可控制目标的管理活动,激励组织与个人目标得以高效率完成。

(1)目标管理有利于各个环节明确各自的任务与方向,根据每个方面承担的任务,授予一定的权力。无论是在社会艺术活动、企业艺术生产活动,还是公益性和公共性艺术活动之中,目标管理均具有重要的价值和作用。通过目标的确认以及对其实施管理,使与之相关的各个方面均对该项目的总体意义及具体内容有清晰的了解,同时对于自身应承担的使命、任务以及应达到的标准、具体实施的方案,均有清醒的意识和明确的了解。由于艺术创制活动大都具有很强的精神性与综合性特点,艺术家自身创作以及创造能力的发挥有着极大自由,因此对于目标的确认,有时不是一般数量或具体时间的确认,更多的则是对于艺术创制应达到的艺术效果与一般数量的综合性分析与认同。

(2)目标管理具有重要的激励作用,激励员工努力完成各自的任务。目标是准绳,是标准,真正科学的目标是员工奋斗与努力的方向。检查目标与计划完成的状况如何,是否实现了预期的目标,是否达到了既定的水准,是艺术管理活动的重要环节。同时,在目标清晰的情况下,对于实现目标的状况作出评估,能够如实地、清晰地展示出员工工作的绩效,可以从完成目标的时间、工作量、艺术产品质量、耗费的经费以及能源、社会反响与精神效应、经济效应、是否产生副作用与消极后果等方面,制定出清晰的评价尺度,以此来客观与公正地评价企业、部门或员工工作的成效,对于具有较高工作绩效的企业、事业部门以及部门领导、员工予以提职、提薪等方面的激励,当会产生显著的激励效应,而对一些未能较好地完成目标、没有达到应有的社会效益与经济效益的人员,也具有一定的批评、戒勉与帮促效应。

(3)确立控制机制,及时纠正各种偏误。目标管理,将对于既定的目标体系予以有效的、科学的控制,使之得到井然有序的进展。建立控制机制,意味着将所有工作的进程完全置于科学的管理控制之下。由于事物发展的一些不可预见的因素,以及可能出现的各种主客观情况,很可能会在项目进展过程中出现一些困难、偏颇甚至失误,制定科学的控制机制的目的之一,正是为了使这些方面的失误得到有效的控制。同时,对于已经出现的事故和偏差,以及完成绩效不尽理想的部门及个人,通过及时加以匡正、纠偏与弥补,使之不影响整体目标计划的实施与实现。

控制机制的建立,还在于对于艺术生产链的掌控,意在有效地调整部门与部门、企业与企业、上线企业与下线企业、员工与员工之间的工作关系,以及相互之间的交流与融合。艺术活动尤其重视人与人的融合,因为艺术活动是一项既突出个人的才能与创造力,又具有综合性与契合性的工作,因此,艺术活动应当更多地体现人与人合作关系的协调与融洽。通过各方面有机的合作,创造出极大的艺术生产力,促使艺术活动与创制向着最佳的方向发展。

① 斯蒂芬·P.罗宾斯、玛丽·库尔特:《管理学》(第9版),中国人民大学出版社,孙健敏等译,2008年版,第186页。

（二）目标与计划的实现

艺术活动及其创制在本质上属于精神生产，因此在实施目标与计划的过程中，管理者需要具有强烈的社会责任、管理道德、创造精神与合作意识，以确保目标与计划的实现。

1. 社会责任

艺术活动目标体现了推进社会文化发展的重要内涵，因此对于艺术活动目标的管理，就有着十分突出的社会责任。首先应将艺术活动融汇于社会精神文明建设之中。艺术活动是文化建设、社会文明发展的重要组成部分，因此在推进社会文化艺术活动中，应当具有高度的文化自觉，将积极的健康的文化建设作为自觉的意识和行动。其次，保障人民大众的文化利益，自觉地为人民大众服务，努力建设公益性、公共性文化艺术，为人民大众提供越来越多的质量上乘的艺术作品，满足人民大众日益增长的文化艺术的需求。再次，自觉抵制低俗的、腐朽的艺术活动及其作品的泛滥，特别是在经济大潮的冲击之下，更应当以清醒的意识，及时辨析和洞察那些危害国家利益、民族统一与和谐、人民大众身心健康的艺术活动及作品，提防低俗与庸俗艺术作品的沉渣泛起。最后，艺术管理者要以自觉的意识，激励与推进艺术产业与艺术市场的发展，使艺术产品在当代国内市场和国外市场占有更大的市场份额，获得更大的经济效益，促进社会经济的发展，并将此与艺术发展的终极目标相联系，使社会涌现出较大数量与更好质量的艺术活动及其作品，满足人民大众文化艺术的需求。

2. 管理道德

为了有效地完成管理目标，必须要求管理者既具有科学的管理意识，同时又具有良好的管理道德。管理道德，主要体现为在艺术管理过程中，管理者为了完成管理目标所应当具有的品德与操守。

① 坚持公正与公平的管理。管理者的公正与公平，关系到各方面人们对于管理者权威的认同与信赖。管理者应当对于管理对象及其工作流程及时作出客观的公正的评估，对于被管理者予以及时的符合实际的评价。同时，对于工作过程中可能出现的是非、优劣、成效大小、质量高低等方面水准的判定，均应当坚持公正的立场，以公平的标准，予以客观的审视，作出符合实际的评价。

在管理中应当坚持以人为本，尊重所有被管理者的人格尊严，尊重人的基本权益和权利，保障人们应获得的利益，客观公正地评价人们的能力与水平，多以激励的、热忱的方式让人们认识到自身的缺陷与弱点，积极促进人们改进工作中的不足。

② 坚持科学的实事求是的精神。即在管理过程中坚持实事求是原则，面对艺术活动目标的实施以及艺术作品的创制，无论是数量还是质量，无论是对于人的管理，还是对于物的管理、艺术产品的管理，均应当以清醒的意识，秉持客观的尺度，不忽悠，不说大话，不说假话，不隐瞒过失。

③ 坚持管理者的人格操守。在管理工作中，对于获得的成绩不居功自傲，不将功劳据为己有；对于出现的问题与事故不推诿责任，不文过饰非，不搞大事化小、小事化了，勇于承担责任。

3. 创新意识

亦即在管理活动中具有创新意识和创造精神。管理就是创新,管理就是生产力。当代管理活动从来不是僵滞的和一成不变的,艺术创新活动的全过程均在变动不居的进程之中,能否使之向着更优化的方向发展,不仅与艺术家相关,与艺术管理者同样具有密切的关系。

① 管理意识的创新。在管理意识方面,应当注入创意的精神,将艺术创意与管理创意有机结合在一起,会产生更显著甚至奇特的效果。应当重视研究当代社会不断出现的新颖的管理思想与理论,借鉴与引进其他领域积极的和有效的管理方法与经验。

② 管理方法的创新。随着社会发展及其艺术活动内部的变化,艺术管理方法也应当具有更为新颖的方式,显现出与艺术活动的适应。例如将信息论、系统论、控制论的方法融入艺术管理之中,已经取得良好的效果。当代人们更将自然科学、社会科学中的研究方法、管理方法、运作方法,融入艺术管理活动中,也已显现出积极的效应。

③ 管理协调的创新。是指在艺术管理工作中应以创新的精神,不断推出新的思路和办法,恰当处理组织内外的各种关系,包括上下级关系、同事关系、友邻部门关系等,做到各部门之间的和谐一致,配合得当,为组织正常运转创造良好的条件和环境,促进组织目标的实现。

④ 管理风格的创新。应当借鉴其他方面管理的经验,以形成管理者自身的管理风格。例如重视调查研究,重视与基层员工的交流,重视听取多方面的意见,发现和提炼各部门人员中的积极因素和创新精神,并予以整合,得到有效的发挥。

4. 合作意识

即在管理活动中坚持相互信任与协同工作的理念,与各方面始终保持良好的合作关系。应以和谐的心态面对上下级关系、左邻右舍关系、相关部门与企业的关系,在平等互利和共同发展的基础上与各部门各企业实行合作,以求获得效益的增长和事业的共赢。缺乏合作意识,是管理者的大忌。为了处理好各方关系,应当以实现既定目标为出发点,相互理解与协作,相互谅解与包容,达到合作的默契。

在工作进程有意见分歧时,应有进有退,有时退一步可以进两步;在利益分配时,应做到共赢,有取有让,有得有失,不能寸利必夺;在面对争议与人际纠纷时,应当时时换位思考,考虑对方的承受能力与心理状态,说话留有余地,避免矛盾激化与发生冲突。

学完本章,请思考下列问题:
1. 艺术管理活动的内涵及其地位。
2. 艺术管理的性质与基本特征。
3. 艺术管理的任务与基本原则。
4. 艺术管理的目标与计划。

第二章 艺术管理机制

作为一项社会化管理活动,当代艺术管理表现出十分突出的体系性与科学性。它不仅拥有庞大的系统与结构,同时具有严谨的内在活动机制。从艺术管理的活动坐标来看,可分为纵向管理机制与横向管理机制。在社会中存在大量偏于微观的艺术管理活动,故应特别重视艺术项目的运营管理与艺术企业的管理。

第一节 纵向管理机制

艺术管理机制中,通过由上到下纵向地建立多层级管理关系来实现管理,以垂直化为基本形态而形成的管理机制可称为艺术管理的纵向管理机制。艺术管理的纵向机制将整个社会文化艺术活动置于全面统一的管理之下。或通过下级服从上级,各级服从中央的行政模式来实现管理;或通过准官方机构等社会力量与政府机构配合实现管理。在当代文化艺术管理的活动中,艺术管理的纵向机制由宏观的管理和微观的管理两部分共同构成,这两部分管理活动拥有不同的管理主体,具有不同的管理职能,呈现出的特点与模式也有较大不同。

一、我国艺术管理纵向机制概述

在当代艺术管理活动中,基于艺术活动的丰富性和多样性,以及我国艺术管理体制和方式的基本特征,将艺术管理活动分为宏观艺术管理和微观艺术管理是必要的和适宜的。这样做,有助于深化艺术管理的理论研究和科学掌控,实现对文化与艺术创新活动的积极推进。

宏观艺术管理和微观艺术管理的提出,基于几个方面的因素:一是近代以来艺术管理的实践;二是我国当代艺术管理的实际;三是对艺术管理的理论考察。

宏观艺术管理,即指国家政府和社会组织对艺术活动及其生产的管理,这一管理具有浓郁的宏观性、整体性和指导性。微观艺术管理则是指承担艺术生产和服务活动的部门、企业在实施生产与服务活动中的自我管理,具有微观性、局部性和操作性。宏观、微观艺术管理,既是指管理的主体,同时也是指管理的使命与方式等。宏观艺术管理与微观艺术管理的形成,既是社会发展与进步的表现,同时也体现了中国特色。人类社会

进入近代以来,逐渐出现了对各类社会活动的管理行为,并走向科学化,特别是20世纪以来,现代管理理论形成体系,逐步向着更为广阔的领域拓展,同时也生成了对艺术活动的现代管理。事实上,在人类漫长的发展进程中,艺术活动及其对艺术活动的管理行为一直是同步的,但由于农耕社会发展进程长期缓慢,艺术管理的水平也相对层次较低,无论是政府的管理,还是具体生产机构的管理,主要处于无序的、自然的发展状态,对艺术活动的控制呈现为时断时续的和人治的管理,与科学的艺术管理相去甚远。几十年来,多种因素的作用,推动文化艺术以异常迅猛的速度发展,其成果建树,几乎超出了以往数百年发展的总和,给人类社会带来极大的促进。其间,既有作为国家和社会组织标志的宏观艺术管理的不断成熟和完善,更与社会广大文化与艺术生产及服务机构的体现于微观层面的管理活动的科学化、规范化密切相关。

宏观艺术管理与微观艺术管理的存在是客观的。在世界各国,作为社会活动的艺术管理,均拥有以国家和政府为主体的宏观性管理和以艺术生产与服务机构为表征的微观性管理。有的国家虽然作为国家和政府的管理从表面来看不够突出,如较多西方国家政府对社会艺术活动并不体现为直接的管理,甚至有的国家未曾设置文化部等管理机构,但实际上,任何国家对于宏观管理都是十分重视的,只不过在这方面的管理或是分权的,即由多个部门分别予以实施;或者是间接的,即委托社会相关组织实施管理;或者是隐形的,将其管理意识体现于政策等方面,而在其基本精神和理念上,并不存在对政府管理的忽视。在中国,宏观管理则体现得比较突出。这一方面是由于我国是一个几千年的封建大一统国度,具有长期的自上而下的管理体系和相对严谨的社会结构,在文化及艺术的管理方面也是如此,已然形成统一和体系化管理的历史传统;另一方面,进入社会主义时期之后,我国既吸取和继承了历史的部分经验,也借鉴了他国的一些方式与作法,更在近70年的实践中积累了大量的管理经验,基于我国的时代特征,对国家和政府层面的文化与艺术管理更为重视,这就与西方国家的诸种管理模式呈现出差异。

二、宏观艺术管理

宏观艺术管理,主要指国家文化艺术主要行政管理部门的管理,这是文化艺术管理的重要主体与核心。宏观艺术管理旨在掌控及保障国家或地区文化活动与艺术生产的有序运行与发展,具有全局性、战略性和决策性等特性。

作为管理的主体,宏观艺术管理体现为国家和政府的管理,主要由各级党和政府部门实施和掌控,由政府委派、与政府部门相关的团体或组织的管理也属于宏观管理。在我国,宏观的艺术管理体现于多个方面:一是各级党组织对艺术的管理,一方面以政策制订、理论指导、宏观调控作为主要管理方式,另一方面,是对国家重要文化机构与活动实施集中管理;二是各级政府相关机构的管理,一般表现为对各级文化和旅游、广播电视、电影、出版、新闻等部门的管理;三是对作为党和政府辅助机构的社会团体与组织的管理,例如文联、作协、社联、科协等对其所属艺术组织的管理行为。

在管理的使命上,宏观艺术管理主要体现为对国家或所属区域文化艺术发展规划以及战略目标的制订;对于文化艺术活动指导思想以及政策的确认;对于文化艺术体制及其运行机制的改善与调整;对于社会艺术生产方向及规模的调控与引导;对于社会公共文化服务机制的建构与实施;对于文化艺术资源的调研、拓展及其配置;对于政府文化艺术基金的使用及分配;对于重点文化企业或艺术项目的设置和指导,必要时也可实施具体的控制与领导;对于社会文化产业与艺术市场的督查与调控;对于物质文化遗产和非物质文化遗产保护及利用的体系构建与推进;对于本土文化的对外传播及艺术产品的交流与贸易等等。

在管理的方式方法上,宏观艺术管理主要体现为政策、法律与法规的管理、行政的管理,以及与之相适应的经济方式的管理、舆论方式的管理等,无论何种管理方式,均需以法律为依据。

我国艺术管理的宏观层面,具有非常丰富的内容。从国家行政职能划分的角度来看,我国政府文化艺术管理职能主要由中华人民共和国文化和旅游部、国家广播电视总局及国家电影局等系统承担。其下属各级厅、局、站等部门和各直属机构组成了文化及艺术管理组织体系。

(一)文化和旅游部的主要职责

中华人民共和国文化和旅游部是我国文化行政的最高机构,是国务院的组成部门之一。根据党的十九届三中全会审议通过的《中共中央关于深化党和国家机构改革的决定》《深化党和国家机构改革方案》和第十三届全国人民代表大会第一次会议批准的《国务院机构改革方案》,中华人民共和国文化和旅游部由原文化部、国家旅游局整合而成。中华人民共和国文化和旅游部在国务院领导下管理全国文化艺术事业,致力于增强和彰显文化自信,统筹文化事业、文化产业发展和旅游资源开发,提高国家文化软实力和中华文化影响力,推动文化事业、文化产业和旅游业融合发展。

文化和旅游部的主要职责是:

(1)贯彻落实党的文化工作方针政策,研究拟订文化和旅游政策措施,起草文化和旅游法律法规草案。

(2)统筹规划文化事业、文化产业和旅游业发展,拟订发展规划并组织实施,推进文化和旅游融合发展,推进文化和旅游体制机制改革。

(3)管理全国性重大文化活动,指导国家重点文化设施建设,组织国家旅游整体形象推广,促进文化产业和旅游产业对外合作和国际市场推广,制定旅游市场开发战略并组织实施,指导、推进全域旅游。

(4)指导、管理文艺事业,指导艺术创作生产,扶持体现社会主义核心价值观、具有导向性代表性示范性的文艺作品,推动各门类艺术、各艺术品种发展。

(5)负责公共文化事业发展,推进国家公共文化服务体系建设和旅游公共服务建设,深入实施文化惠民工程,统筹推进基本公共文化服务标准化、均等化。

(6)指导、推进文化和旅游科技创新发展,推进文化和旅游行业信息化、标准化建设。

（7）负责非物质文化遗产保护，推动非物质文化遗产的保护、传承、普及、弘扬和振兴。

（8）统筹规划文化产业和旅游产业，组织实施文化和旅游资源普查、挖掘、保护和利用工作，促进文化产业和旅游产业发展。

（9）指导文化和旅游市场发展，对文化和旅游市场经营进行行业监管，推进文化和旅游行业信用体系建设，依法规范文化和旅游市场。

（10）指导全国文化市场综合执法，组织查处全国性跨区域文化、文物、出版、广播电视、电影、旅游等市场的违法行为，督查督办大案要案，维护市场秩序。

（11）指导、管理文化和旅游对外及对港澳台交流、合作和宣传、推广工作，指导驻外及驻港澳台文化和旅游机构工作，代表国家签订中外文化和旅游合作协定，组织大型文化和旅游对外及对港澳台交流活动，推动中华文化走出去。

（12）管理国家文物局。

（13）完成党中央、国务院交办的其他任务。

（二）国家广播电视总局的主要职责

中华人民共和国国家广播电视总局是国务院直属机构。根据第十三届全国人民代表大会第一次会议批准的国务院机构改革方案，在国家新闻出版广电总局广播电视管理职责的基础上，组建国家广播电视总局。其致力于加强新闻舆论工作，加强对重要宣传阵地的管理，充分发挥广播电视媒体的作用。

国家广播电视总局的主要职责是：

（1）贯彻党的宣传方针政策，拟订广播电视、网络视听节目服务管理的政策措施，加强广播电视阵地管理，把握正确的舆论导向和创作导向。

（2）负责起草广播电视、网络视听节目服务管理的法律法规草案，制定部门规章、行业标准并组织实施和监督检查，指导、推进广播电视领域的体制机制改革。

（3）负责制定广播电视领域事业发展政策和规划，组织实施公共服务重大公益工程和公益活动，指导、监督广播电视重点基础设施建设，扶助老少边贫地区广播电视建设和发展。

（4）指导、协调、推动广播电视领域产业发展，制定发展规划、产业政策并组织实施。

（5）负责对各类广播电视机构进行业务指导和行业监管，会同有关部门对网络视听节目服务机构进行管理。实施依法设定的行政许可，组织查处重大违法违规行为。

（6）指导电视剧行业发展和电视剧创作生产。监督管理、审查广播电视节目、网络视听节目的内容和质量。指导、监管广播电视广告播放。

（7）指导、协调广播电视全国性重大宣传活动，指导实施广播电视节目评价工作。

（8）负责推进广播电视与新媒体新技术新业态融合发展，推进广电网与电信网、互联网三网融合。

（9）组织制定广播电视科技发展规划、政策和行业技术标准并组织实施和监督检查。负责对广播电视节目传输覆盖、监测和安全播出进行监管，指导、推进国家应急广

播体系建设。指导、协调广播电视系统安全和保卫工作。

（10）开展广播电视国际交流与合作，协调推动广播电视领域走出去的工作，负责广播电视节目的进口、收录和管理。

（11）指导广播电视、网络视听行业人才队伍建设。

（12）完成党中央、国务院交办的其他任务。

（三）国家电影局的主要职责

（1）负责拟订电影事业、产业发展规划和政策，了解、掌握、分析电影的创作与思潮情况。

（2）负责电影行政审批和管理相关工作，指导、监管电影制片、发行和放映工作。

（3）负责组织审查影片和电影频道播出的相关节目，发放和吊销影片公映许可证。

（4）负责指导电影档案管理和技术研发工作。

（5）承办对外合作制片、输出输入影片的国际合作与交流事项。

（6）指导电影专项资金的管理。

（7）指导、协调全国性重大电影活动，负责与有关电影机构和组织进行联系。

（8）完成部领导交办的其他任务。

以上系统是我国文化艺术宏观管理的主要实施者。我国的所有制结构以公有制为基础，政府在整个国民经济中处于枢纽地位，也决定了政府对文化艺术事务的管理比一般西方国家负有更多的责任。在艺术管理主体系统中，国家和政府的管理仍是重要的方面。

三、微观艺术管理

微观艺术管理，即指文化艺术机构与企业实体内部的管理，是经营性和服务性的管理。微观管理的主体围绕自身担负的公益性或经营性的职能，旨在通过科学的管控，实现高效化运营，以创造更高的社会效益和经济效益为主要目标。

微观艺术管理主要表现为各类从事文化及艺术生产或服务的事业性单位，物质文化遗产和非物质文化遗产保护机构，国有、民营及混合体制的生产性、经营性、服务性艺术企业，以及社会非营利性文化艺术机构等的管理行为。在我国，文化和艺术活动的部门与机构呈现为多元所有制共存的状态，既有属于国家政府直接管理的文化艺术的事业性机构，如各地图书馆、博物馆、文化馆、美术馆、报社、广播电视台等，也有属于国家和政府管理的企业型文化艺术机构；既有大量属于民营性质的文化艺术生产与服务性企业，也有一些属于中外合资的文化企业。近年来，还出现较多属于国有与民营、事业型与企业型等相互融合的混合型文化艺术企业，尤其在一些大型项目的联合运营中，业已显现出突出的优势。

在管理的使命上，微观艺术管理侧重于对于本部门本机构本企业艺术生产与服务目标的制订；对于本部门在生产、服务或经营等方面具体运作中的创意、策划及计划的制订；生产与服务活动的具体运行与操作，实施过程中的组织、领导与控制；对于项目

实施过程中的检查、督导及最终反馈与绩效评估;对于艺术产品的传播、宣传、营销及后产品开发的实施等等。

在管理的方式方法上,微观艺术管理除了需要实施法律的、经济的方式外,还要更多采取适宜于企业生产活动的管理方式,同时需要及时汲取当代管理科学的先进方式和方法,近年来诸如价值链管理等方式已然进入艺术企业的管理活动之中,发挥了重要的作用。

微观的管理既包括文化事业部门的管理活动,也包括文化产业实体的管理行为,国有艺术院团、图书馆、博物馆、广播电视台、报社、出版社、影像制作机构等部门的管理活动均属于微观管理的范畴。对非国有的各种所有制形式的文化艺术的公司、中心、画廊、音像和书刊经营、娱乐性活动实体等的运作管理也属于微观管理。随着时代的发展,艺术项目管理也已成为艺术微观管理的重要内容。所谓艺术项目,就是艺术企业等组织为达到特定目标在一定的时间、人员和资源约束条件下,所开展的一种具有一定独特性的工作,如举办一次美术展、拍一部电影或电视剧、举办音乐会、排演一出大型舞台剧等活动,在这些项目实施过程中的管理活动与行为都属于微观艺术管理的范畴。

总之,微观管理是直接创造文化和艺术生产力的管理行为,是宏观管理得以实现的基础。从事这一管理的人们通常也就是艺术的生产者与协调者。社会效益和经济效益双赢,正是微观管理的主要追求目标。

第二节 横向管理机制

在艺术管理机制中,除存在纵向管理的机制外,还存在横向延伸的管理形态。艺术管理的横向机制是指社会公共文化艺术事务管理向社会和向市场的横向延伸,以及由此而形成的管理运行模式。

一、艺术管理横向机制概述

在艺术管理机制中,除存在纵向管理的机制外,还存在横向延伸的管理形态。从行政管理的视野来看,横向管理机制要求行政机构的定位纵向降低而横向延伸,减少层级纵向,贴近管理对象,从而达到降低成本、提高效率的管理目的。从管理运行的特点看,艺术管理的纵向机制呈现垂直分布的特点,艺术管理的横向机制则具有平行分布的特点。从管理机制改革趋势来看,随着社会主义市场经济发展的日趋成熟,社会所需的公共产品和公共服务数量越来越大,原来纵向的行政供给模式已不能完全满足要求,公共产品的供给和服务需要更多的社会供给和市场化供给,因此社会公共事务管理向社会和向市场的横向延伸成为大势所趋。

综上所述,艺术管理的横向机制是指社会公共文化艺术事务管理向社会和向市场

的横向延伸,以及由此而形成的管理运行模式。在市场经济条件下,艺术行政管理由集权行政模式向分权行政模式转变,艺术管理主体的管理内涵也随时代的发展而不断丰富。艺术公共事务管理横向延伸,并形成通过社会化和市场化两个途径提供社会所需公共产品和艺术服务的管理机制。从管理内容看,艺术管理的横向机制主要包括公益性与公共艺术、艺术产业和艺术资源与遗产保护三部分。公益性与公共艺术属于公共文化艺术服务和公共艺术产品的供给;艺术产业是在市场经济条件下艺术管理向产业领域发展的结果;艺术资源与遗产保护属于艺术管理横向机制在人类文化领域的体现。

二、公益性艺术事业与公共艺术管理

公益性艺术和公共艺术都是国家公共文化服务的有机组成部分,二者相互补充又有所不同。公益性艺术事业是指国家为社会及其大众提供的文化艺术方面的最基本的服务,是对人民大众基本文化权益的尊重,也是一个政府应当承诺和履行的基本职责之一。如何为大众提供更多免费、低费和高质量的艺术产品及艺术服务,是公共文化服务的核心。公益性艺术产品和服务强调非营利性,是公民应依法享有的文化权益,政府视提供公益性文化服务为其责任。公共性艺术强调其公共性,是在公共空间提供服务和产品,公众可以在一定的公共空间享受公共艺术服务。公共艺术具有公共产品的特征,但公共艺术服务不等于免费服务。在我国,公益性艺术事业属于文化事业的组成部分,而文化事业是由国家和社会兴办的,不以营利为目的的,面向社会、面向公众提供公共文化产品和服务的文化活动及其相关载体。

公益性艺术事业管理是指政府以及其他社会组织为推进社会整体协调发展,保障公民的基本文化权益,而对社会公共艺术事务进行调节和控制的活动。公益性艺术事业管理以社会公共事务作为管理对象,主要职能包括公共艺术项目的实施与控制、公共艺术基础设施建设和公共文化艺术服务。公共艺术强调其服务空间的公共性,凡是放置在公共空间的一切艺术品或者在公共空间进行的艺术服务活动都可以算作公共艺术。

(一)公益性艺术事业管理客体的内涵与特点

1. 公共性

公共性是公共产品都具有的基本特性,在文化事业中用于保障国民文化权益、展现国家文化形象、保护文化遗存、传承文化精神的文化产品和服务都具有明显的"公共性"特点。公共艺术产品与服务的公共性体现出非排他性和非竞争性两个特征。非排他性是指人们在消费公共艺术产品和享受公共艺术服务时,无法排除他人同时消费该产品。非竞争性是指任何人对公共艺术产品的消费不会影响其他人对这一公共艺术产品的消费,不会减少其他人享用的数量或质量,也不会影响整个社会的利益。公益性艺术事业和公共艺术必须以有利于保障公众的福祉和共同利益为其目标,以体现其公共性。

2. 非营利性

非营利性是指公共艺术产品和服务以社会公共利益为首要目标,以实现社会效益最大化为最终目的,不以营利为目的的特性。公益性艺术事业以维护人民群众的基本文化权益,满足人民群众的基本文化需求为目标,以建立和完善使全体公民共同享有、全社会普遍受益的公共文化产品和服务体系为手段。"非营利性"是其基本特征之一,当然,"非营利性"并不意味着完全免费,而是要坚持把社会效益放在第一位。

3. 服务性

公益性艺术事业还具有服务性特征。为公民提供基本的公共文化产品和服务是政府的责任与义务,因而政府所兴建的公共文化服务设施,如公共图书馆、博物馆、艺术馆、公共剧场等重大文化设施建设是政府进行公益性服务的具体体现。同时,政府提供的能够满足不同社会群体基本文化需求的公共文化产品和服务,包括对文学、美术、戏剧、电影、电视、音乐、舞蹈等多样化的文化产品的生产与供应,都是具有服务性特征的活动,而非纯经营性行为。

(二)公益性艺术事业管理机制

1. 建立多样、灵活的管理方法体系

在当前社会市场经济已经初步建立的条件下,除了传统的行政方法外,在公益性艺术事业管理方面应建立多样、灵活的管理方法体系,更多地运用经济方法和法律方法。经济方法是管理主体遵循客观经济规律,运用经济杠杆,通过对不同经济利益关系的调整从而对公共艺术管理过程施加控制的方法。经济方法充分运用了经济运行中普遍有效的价值规律,能够使社会资源的分配更趋合理,个人、企业等在文化产业方面的投资会有更大的积极性,同时也充分顾及了公民个人的利益需求,能够充分调动个人和实体的积极性。需要注意的是,即使在市场经济条件下,经济方法也不是包治百病的灵丹妙药,它不能有效解决管理中出现的一些特殊问题,也不能完全解决人的精神需求问题。

法律方法指公共艺术管理主体依据法律、行政法规、行政规章等规范性文件对文化艺术活动和管理过程加以控制的方法。法律是一种刚性国家意志,是社会公共意志的体现,具有客观性和普遍约束力,适用于社会的每个公民。公共管理的法律规范为公共事务的有效管理提供统一的依据、标准和程序,可以避免不公、错误、违法和争议,有利于提高效率。同时法律规范的统一性、稳定性和连续性能保证公共艺术管理的统一、连续和相对稳定,能够避免朝令夕改,有利于公共文化艺术事务的顺利进行。

2. 引入科学的绩效考核制度

实施绩效管理,提高政府和公共文化艺术机构绩效的有效机制,是公众对公共资源实行监督的必要手段,是实现提供优质高效服务的必然要求。在公益性文化事业和公共艺术管理中推行绩效管理与评估,能够增强公共文化服务能力。绩效评估是绩效管理的重要手段,评估机构依据绩效指标,对公共部门管理过程中投入、产出、中期成果和最终成果所反映的绩效进行评定和划分等级。发达国家往往通过综合绩效审计等方式,科学考评公共文化服务机构的绩效,并通过行政、经济、法律等手段,对其进行调控。绩效管理的基本目标是提高公共管理运作效率与质量,包括提高行政效能,提高公共艺术

服务的质量等等。

在现代管理机制中,第三方评估作为一种必要而有效的外部制衡机制,弥补了传统的政府自我评估的缺陷,不仅完善了政府绩效评估体系,显著提高了政府绩效评估结果的客观性和公正性,还在改善政府形象,增强政府能力,促进服务型政府建设方面发挥了不可替代的作用。所以,在公益性文化事业和公共艺术管理中,如果引入第三方考核管理机制,必将推动绩效考核的科学性和公平性,增进政府部门的活力。一般而言,第三方评估就是由利益干系方之外的第三方独立进行考核评价。在对公益性文化事业和公共艺术服务效能进行评估时,由政府部门和具体服务部门之外的公共机构或专业考核组织来担任评估机构,公益性文化事业单位和公共艺术服务机构作为考核对象。绩效评估和第三方考核方式引入艺术管理是政府绩效考核方式的一大进步,可以避免原来存在的政府既当裁判员又当运动员带来的问题,是绩效管理真正发挥作用的重要保障,也是提高公共服务效率的有效管理措施。

三、艺术产业管理

在艺术管理的横向机制中,艺术产业已成为一项重要的内容。随着社会经济的发展,艺术产业逐渐发展壮大,对国民经济的推动作用日趋明显。艺术产业隶属于文化产业的范畴,是文化产业中的核心部分。

在社会主义市场经济条件下,艺术产业的管理既要遵循市场规律,又要坚持社会主义的核心价值观体系,唯有这样,才能使文化艺术活动既能丰富文化创作,满足人民大众不断增长的精神文化需要,持续提升人民大众的审美文化层次,同时又为发展艺术产业,使之成为国民经济的支柱性产业,推进国家综合实力的提升作出贡献。为了达到此目标,就应充分研究并发挥艺术产业中不同维度、不同层级艺术管理主体或客体的特性,发掘各艺术类别管理的优势,同时充分认识在世界经济一体化、高科技化背景下艺术管理活动特质的衍生与变异,以现代艺术管理的理论与方法进行运作,使之在科学管理的框架下,发挥艺术产业自身最大的能量,产生最佳社会效益和经济效益。

在文化产业的诸多分支产业中,艺术产业作为一种特殊的而又具有主导性的组成部分,既具有独立的产业价值,又以其丰富的艺术元素与各相关产业实现不同程度的融合。艺术产业管理是艺术管理机制中的重要内容。按照产业属性,艺术产业具体包括演艺产业、影视产业、数字艺术产业、工艺品产业等。

(一)艺术产业的内涵与特点

关于艺术产业的内涵,目前学术界尚未形成统一的认识;对于其概念,可以从以下几个角度加以理解:从生产方式特点的角度看,艺术产业可以指以工业化和商业化方式所进行的艺术产品和艺术服务的生产和再生产。从产品属性角度看,为提升人类生活尤其是精神生活品质而提供的一切可以进行商品交易的艺术产品的生产与服务,都可以称为艺术产业。从交易特征角度看,艺术产业可以指以创作、创造、创新为根本手段,以艺术内容和美学价值为其核心价值,以知识产权为交易特征,为消费者及社会公

众提供精神体验的行业。

如何让文化艺术管理适应时代发展的要求,无疑成为文化事业繁荣、艺术产业发展的一个关键环节。艺术产业管理主要从行业管理和企业管理两个层面发挥作用。行业管理是指根据行业的发展方向和目标对各行业进行规划、协调和指导的各种活动。艺术企业管理是指管理主体在艺术企业运行中,需要对企业发展战略、企业的项目运行、企业产品与服务的营销等进行统筹管理的活动。

由于艺术产业在我国起步较晚,从其目前的发展状况来看,还存在一些问题与不足。

一方面,艺术产业结构还不尽合理。由于市场机制还不完备,加上艺术产业很多是从文化事业单位转制而来,两者的区别和界限还未完全廓清,艺术产业结构仍存在着一些缺陷。文化体制改革还正在进行,对艺术产业进一步发展的推动作用还没有完全显现出来。我国艺术产业的组织结构还不合理,文化企业虽然在数量上看发展迅猛,但呈现出小、散、乱的特点,还缺乏具有巨大推动力的原创性文化企业或有竞争力的企业集团。艺术产业国际竞争力不强,没有形成国际性的优势文化产业;艺术产业的创新能力不强,创意性产业增加值还不多。

另一方面,艺术产业管理还显滞后。首先表现为管理的条块分割。我国文化产业是伴随着中国改革开放的进程而逐步兴起、发展和壮大的。在计划经济时代,文化活动严格按照计划来配置资源,进行有计划的生产。文化生产、流通和消费也不是独立的、能够赢利的产业经济活动。现行的文化产业管理体制基本上还处于部门分割、各自为政的状况。比如文化产业中的电影产业、广播电视产业、报刊业、出版产业、数字艺术产业、文化娱乐业、广告产业,分别由广播电影电视、新闻出版、文化、工商行政管理等不同部门进行监督、管理。相应的产业政策的制定也带有明显的部门特点,政出多门的状况一时还难以改变。其次还表现为文化市场管理的不平衡,存在的主要问题是文化市场区域性失衡,文化市场布局失衡,价格管理体制不完善和文化经营管理不完善等等。

(二)艺术产业的管理机制

鉴于以上存在的问题,必须尽快建立健全艺术产业管理机制。

首先,要完善艺术产业的管理主体。艺术产业的管理主体是指掌握艺术企业管理权力,承担管理责任,决定管理方向和进程的有关组织和人员。在我国,政府职能部门是最重要的艺术产业管理主体,改善政府对艺术产业的管理,就是借助政府部门综合管理的优势,来对管辖范围内的产业进行统一管理和指导。当然艺术产业的主管职能部门不能过多,否则会出现政出多门、相互掣肘,没有统一政策来解决所有问题的情况。

其次,要建立完善的艺术产业管理体系。完善的艺术产业管理体系是指为促进艺术产业发展而进行的科学、高效的控制、协调和组织活动。完善的艺术产业管理体系能够在艺术产业发展和艺术企业组织生产等环节中发挥主导作用。艺术产业管理体系由多层次的管理机构构成,除了国家各级政府专门的管理机构外,民间团体和产业协会组织等共同形成了管理网络,发挥出有效的作用。

再次,要转变管理文化产业的方式,从原来的主要运用行政手段转向以经济手段为

主,其他手段为辅,来对艺术产业活动进行调节。同时,在艺术产业管理中借助市场调节手段,可以弥补行政管理与社会管理的不足,形成各种管理措施相得益彰、相互补充的局面,从而推动艺术产业的良性发展。

最后,在艺术产业管理过程中要把握国家对文化的主导权。要在艺术产业发展与管理过程中牢牢把握国家对文化的主导权,确保国家文化主权不受危害。艺术产业不同于一般行业,艺术产业具有极强的意识形态属性,与一个国家的意识形态、宗教信仰、民族文化和传统价值观等有着千丝万缕的联系。在跨国文化传播日益频繁的历史条件下,跨国艺术产品的交易将变得更为频繁,所以,文化主权也应成为管理文化艺术事务的一个重要方面。

四、文化资源与文化遗产管理

文化资源与文化遗产保护与利用,与艺术管理息息相关。许多非物质文化遗产均属于艺术的范畴,即使那些属于一般精神活动的非物质文化遗产,也大都与艺术有着密切的关联。对文化资源以及文化遗产的保护,实质上应当是一种科学的艺术管理活动,因此,将非遗保护纳入艺术管理的范畴,在艺术管理的整体框架下运行,应当成为人们广泛的自觉。对文化资源与文化遗产的管理具有自身客观的规律和特性,如,对其基本特性、历史价值、审美价值、文化价值、内在品性的洞察、认知和辨析,以及人们应予采取的措施等等,均应成为艺术管理理论研究的组成部分。

(一)文化资源与文化遗产的内涵与特点

文化资源与文化遗产是横向管理机制中的重要内容。文化资源是指人类自身创造的、能为人类的生存和发展服务的一切优秀的物质成果和精神成果的统称。文化资源是人类除自然资源外最重要的资源,它既存在于人类的物质领域,又存在于人类的精神领域,构成了人类赖以生存的基础,也是人类社会发展的重要推动力。从时间维度看,文化资源可分为历史文化资源和现代文化资源。从资源形态来看,文化资源可分为物质文化资源和非物质文化资源两种类型。

文化遗产是文化资源中历史文化资源的重要组成部分,一般来讲,文化遗产包括物质文化遗产和非物质文化遗产。有形文化遗产即传统意义上的"文化遗产",根据《保护世界文化和自然遗产公约》,有形文化遗产包括历史文物、历史建筑、人类文化遗址。无形文化遗产,根据联合国教科文组织于2003年10月在联合国教科文组织第32届大会上通过的《保护非物质文化遗产公约》,旨在保护以传统、口头表述、节庆礼仪、手工技能、音乐、舞蹈等为代表的非物质文化遗产的定义,是指"被各群体、团体,有时为个人视为其文化遗产的各种实践、表演、表现形式、知识和技能及其有关的工具、实物、工艺品和文化场所"。可以看出,非物质文化遗产是指各种以非物质形态存在的与群众生活密切相关、世代相承的传统文化表现形式,包括口头传统、传统表演艺术、民俗活动和礼仪节庆、有关自然界和宇宙的民间传统知识和实践、传统手工艺技能等,以及与上述传统文化表现形式相关的文化样态。我国拥有丰富的文化资源,截至2018年底,国

务院共计已公布了4批1 372个国家级代表性项目,包含10个类别和3 154个子项;我国入选联合国教科文组织的非遗名录(含"急需保护名录"和"优秀实践名册")的项目已达42个,也是目前世界上拥有世界非物质文化遗产数量最多的国家。此外,据中华人民共和国文化和旅游部的统计,2018年全国共有非物质文化遗产保护机构2 467个,从业人员17 308人。全年全国各类非物质文化遗产保护机构举办演出65 495场,观众4 960万人次,举办民俗活动16 844次,观众4 850万人次。

 作为艺术管理横向机制中的重要内容,文化资源与文化遗产具有以下几个特性。其一,文化资源与文化遗产具有传承性,任何一个民族的文化都是一种历史的积累,是一个民族共同智慧的结晶,是一代一代人传承下来的。其二,文化资源与文化遗产具有共享性。和自然资源相比,文化资源也存在产权归属。但与自然资源有显著区别的是,文化资源虽然有产权归属,但产权拥有者并不一定对这一资源完全独占独享。任何文化资源,一经产生既是民族的,更是世界的、全人类的共同资源、共同财富。不同国家、不同民族间可以彼此借鉴、利用文化资源。其三,文化资源与文化遗产具有一定的稳定性。文化资源特别是精神文化资源是经过长期的历史积淀而形成的,如民族精神、民族心理、民族价值观等,往往贯穿于民族发展的始终,一旦形成,便会长久地对这个民族发挥作用,具有相当的稳定性,不是人们想改变就能轻易改变的。最后,文化资源与文化遗产还具有可持续性。如果保护和利用得当,文化资源可以被一代代人持续地使用,在使用过程中,不但不会导致它的量的减少,而且还可能促使这种文化资源量的增长,甚至产生新的文化特质。如果保护和利用得当,文化遗产也会焕发出新的生机来。

(二)文化资源与文化遗产的管理机制

1. 发挥政府在文化资源与文化遗产管理中的主导作用

 政府在文化遗产保护与管理中发挥着主导性的作用,这种作用是任何民间组织所不能替代的。在世界各文化遗产保护先进国家和地区,文化遗产被理解为全民财富,因此对其保护被认为是国家义务。法国、意大利、日本等文化遗产大国都设立专门管理机构,在文化遗产管理模式上都基本采取中央政府统一管理的垂直管理模式。如意大利采取文化遗产垂直管理的方式,文化遗产管理权由文化遗产部行使,中央直接向地方派驻代表来实施垂直管理。日本、韩国在国家层面上设置了文化财厅作为文化遗产专门管理机构。实施中央集权管理,可以避免地方政府出于经济发展考虑所引起的破坏,还可以有效实现对不同地域文化的平等保护,可避免地方政府因财力差异而在保护力度上打折扣。

 我国建立了较为完备的国家、省、市、县四级非物质文化遗产保护体系,政府在非物质文化遗产保护工作上发挥着主导性作用。2004年,我国加入联合国教科文组织《保护非物质文化遗产公约》。2005年,国务院办公厅下发《关于加强我国非物质文化遗产保护工作的意见》,国务院下发《关于加强文化遗产保护的通知》。文化部制定出台了《国家级非物质文化遗产项目代表性传承人认定与管理暂行办法》。我国政府积极组织参与申报"人类非物质文化遗产代表作名录"和"急需保护的非物质文化遗产名录"工作。由于我国行政管理的分级特点,国家对文化遗产和文物的管理采取了属地管理

的方式,但一些部门及人员在管理理念和管理效果方面,还有相当的差距,需要加以克服和改进。

2. 完善文化资源与文化遗产管理措施

在文化资源与文化遗产管理中,文化遗产普查、代表性传承人的认定和整体性保护是非常有效的手段。文化资源与文化遗产普查被称为"文化遗产保护第一步",自20世纪50年代开始,意大利、英国、法国、德国和亚洲的日本、韩国等先后对本土的文化遗产进行了大普查。我国在2005年也组织了全国性非物质文化遗产普查工作,对各地各民族非物质文化遗产的种类、数量、分布状况、生存环境、保护现状和存在的问题进行了全面调查和了解。通过普查工作,不仅可以摸清家底,发现和抢救大批濒危文化遗产,而且还起到向人民群众普及文化遗产保护理念,提高文化遗产保护意识的作用。

认定代表性传承人是完善非物质文化遗产管理体系的重要内容。传承人是非物质文化遗产代代相传的代表性人物,他们是非物质文化遗产的重要承载者和传播者。对传承人的保护,是非物质文化遗产保护工作的关键。为加强代表性传承人的保护,我国各省、市、区陆续开展了省级非物质文化遗产项目代表性传承人的认定与命名工作。对已经认定的代表性传承人,有关部门通过资助开展传习活动,组织宣传与交流等方式,积极支持代表性传承人开展授徒传艺等传承活动。这些措施将有助于非物质文化遗产的有效传承。

对文化遗产实行整体性保护,已经成为世界各文化遗产保护先进国家和地区的共同理念和普遍做法。文化生态保护区是指以保护非物质文化遗产为核心,对历史文化积淀丰厚、存续状态良好,具有鲜明地域文化特色和重要价值的文化形态进行整体性保护,并经国家有关部门批准设立的特定区域。建设文化生态保护区可以实现非物质文化遗产的整体性保护,是完善非物质文化遗产管理体系的重要措施。"十一五"期间,我国开始尝试建设文化生态保护区,这是对文化遗产实行整体保护的有益探索,也是完善非物质文化遗产管理体系的重要内容。

3. 建立文化资源与文化遗产法律保护体系

要实施有效的管理,必须在文化遗产与文化资源管理领域建立完善的法律保障体系,这是世界在文化资源与文化遗产管理领域的宝贵经验与有效措施。早在1820年,意大利就制定了世界首部文化遗产保护方面的法律《历史文物及艺术品保护法》,在此之后,意大利颁布出台多部相关法令,并在1999年整合了以往多部法规法令中有关文化遗产保护的内容,形成其文化遗产保护大法《文化遗产保护联合法》。法国颁布首部文化遗产保护法的时间则可追溯到1840年,在1913年制定了《保护历史古迹法》,成为世界上第一部保护文化遗产的现代法律。1962年,制定了《历史性街区保存法》。1967年又修定颁布了《景观保护法》,对文化遗产周边环境的保护首次提出了明确要求。日本在1950年颁布了《文化财保护法》,提出"无形文化财"理念,对非物质文化遗产的保护起到了积极作用。韩国在1962年颁布了一部与日本同名的《文化财保护法》。英国专门制定了建筑类文化遗产保护法规《规划法》。美国先后颁布了20多部联邦法律和多种法规法令来保护国家公园在内的国家遗产资源,1976年美国国会通过了《民俗保

护法案》,体现了对非物质文化遗产保护的重视。在世界首部文化遗产保护法律颁布将近200年之后的2011年2月,我国在非物质文化遗产保护方面的首部法律《中华人民共和国非物质文化遗产法》终于获得通过,这使得我国非物质文化遗产保护从此有法可依,也标志着中国进入了依法保护文化遗产的时代。

4. 处理好文化资源开发与保护的关系

文化资源与文化遗产是文化生态系统有机组成部分,文化资源管理得当与否,事关文化生态的平衡、社会发展和整个国民经济健康发展问题。对于文化资源与文化遗产究竟应该保护还是进行开发,一直是各方热议的话题,但不论保护还是开发都涉及如何管理的问题。如果没有良好的管理机制、管理方法和管理手段,资源不可能得到有效的保护。同时,管理在资源开发中也必不可少,如果没有高效的管理,对资源的开发就会陷入无序状态,不仅降低开发的效益,更不利于实现文化资源的有效保护。

要处理好文化资源开发与保护的关系,就要坚持"保护为主、合理利用、传承发展"的理念。对非物质文化遗产资源应以保护为主,在此前提下合理利用非物质文化遗产资源,最终促进非物质文化遗产的传承和发展。传统技艺类非物质文化遗产具有鲜明的民族文化特色,不仅具有耗能低、无污染等特点,而且适合发展劳动力密集型特色文化产业。通过发展性保护,可以重新焕发出生机和活力,提高当地群众的经济收益,提高传承人的传承积极性。在有效保护的基础上,合理利用非物质文化遗产资源,可以推动民族民间手工艺产业、演艺产业、影视产业、动漫产业和旅游产业等相关产业的发展,从而促进当地经济社会全面协调可持续发展。

总之,采取有效管理手段,搞好对文化资源和文化遗产的保护与利用,将有利于维护全体人民的共同利益,有利于社会资源的合理配置和有效利用,最终实现文化资源的可持续利用与永续传承。

第三节 国外艺术管理机制概观

一个多世纪以来,世界各国,特别是西方国家基于自身历史文化的传承,以及本国社会制度的因素,逐渐形成了属于自身文化艺术发展的管理机制,充分显现其与该国国情相适应的特点,同时也为其他国家提供了重要的参照。

一、美国式间接纵向管理机制

间接式纵向管理机制是指艺术管理不以政府为主体,而是由社会机构相互协调来进行管理的模式,这种管理模式以美国最具代表性。

受到其国家文化清教思想传统与政治自由主义传统的影响,美国在文化艺术方面奉行"无为而治"的理念。为了不与美国宪法的相关规定相冲突,至今其既没有一个正

式的官方文化政策文件,也没有专门的文化行政管理部门。无论公众还是舆论都普遍认为政府对文化艺术的介入越少越好,否则会干涉到文化艺术的自由发展。美国不设文化部,没有专门的政府机构对国家的文化艺术事务直接管理;但并非对文化艺术活动放任自流,美国采取的是一种间接的纵向管理机制,国家艺术基金会、国家人文基金会、国家博物馆、图书馆学会等非营利机构代表政府行使着相应的管理职能。

国家人文基金会(The National Endowment for the Humanities,NEH)主要对人文科学方面的各种研究、教育和社会活动给予资助,资助对象主要包括博物馆、图书馆、大学、公共电视台和电台以及从事人文科学研究的学者。

国家艺术基金会(The National Endowment for the Arts,NEA)是独立的联邦机构,由美国国会于1965年创立。国家艺术基金会依据美国《国家艺术及人文事业基金法》成立,代表政府向文艺团体和艺术家提供财政和技术援助,帮助他们发展艺术,保护美国的文化艺术传统。国家艺术基金会的运作和发展受到美国国会的严格监督,各部门主任任期一律限定为5年,不得连任5任以上。此外,其工作重点关注于少数种族艺术的发展与专业指导,支持城市郊区和农村的本土艺术社团,保护传统艺术团体中的民间艺人。美国国家艺术基金会是美国联邦机构中唯一专门负责对美国国内重要艺术项目和重要文化艺术项目所需资金进行审核和拨款的政府机构。自创立起,美国国家艺术基金会对艺术的支持和对相关资金的公共分配,开始将从联邦到地方的各级政府联系起来。美国国家艺术基金会对艺术的资金支持使美国人有机会参与艺术,锻炼他们的想象力,并发展他们的创造能力。其宗旨是通过该机构以资助和奖励的手段,来营造和培育文化艺术发展的有益氛围,提高艺术质量,为展示优秀艺术作品的项目提供支持和资金,以及普及全美艺术,扶持艺术教育,并构建了一套相对完整的艺术传输与艺术资助的网络结构。

美国式间接纵向管理机制具有如下一些特点:

(1)管理不分级。国家艺术基金会等机构面对全国开展工作,各地方政府无相应的对口分支机构,这样可以实现垂直管理,避免出现机构庞杂、人员臃肿的现象。在这样一个动态化和复杂的多元资助体系中,没有任何一个机构或组织是占据绝对主导地位的;国家艺术基金与州(地区)层级的地方性艺术委员会形成互补合作,并由此覆盖到整个联邦、州(地区)的全国性公共文化艺术资助体系。其中,各地方性的中介性文化艺术机构在这一体系中扮演着重要的地位。其根据各自地区的社会、文化、种族和经济情况,设计和规划其文化艺术项目,代表中央政府支持不同文化团体和各种艺术形式的发展,营造自由的创作环境和公平竞争,以促进文化项目多元化、文化产品多样化和艺术市场竞争自由化的发展效果。

(2)非营利机构有财权,无行政管辖权。国家艺术基金会等机构代表政府行使相应管理职能,虽属于联邦政府机构系列,行使着计划协调和财政资助等重要职能,但却无行政管辖权,不存在不同行政主体之间的权限划分问题。在制度层面上,国家艺术基金会等机构并非单纯的美国政府文化行政职能的执行人,其既在一定层面上承担着政府的职责,又不能完全体现为政府意志的代言人。在行使具体职能时,它无法使用行政

指导或行政命令,而是更多担当着一种中介性的角色。

（3）实行有限拨款政策。联邦政府机构提供的资金支持不采取全额拨款方式,而采用有限拨款方式,一般要求对任何项目的资助总额不超过所需经费的50%,也就是说,最多只能提供某一项目所需经费的一半,不足部分则必须由申请者从政府机构以外自行筹集。各种艺术实体,无论规模大小,都必须通过竞争合作的方式,才能获得源自于国家的竞赛奖与挑战奖等不同形式的资助。而即使是在申请方案被立项、审查与批准后,受资助方也必须保证并提供充足的文件与数据,来证明其自身有能力从社会其他渠道中自行筹得另一半资助,并以此来完成特定的艺术计划和项目。总体而言,这一模式避免了艺术团体过分依赖联邦政府,提高了艺术团体的生存能力。这种资金匹配方式调动了各艺术团体、艺术家的积极性,同时又提高了资金的利用率,尽可能多地覆盖到不同形式、种族和地区的艺术资助诉求,避免了中央政府单方面的大包大揽和无效投入。

（4）市场决定与非营利性并行。美国联邦政府所支持的是那些不通过市场运作方式经营的非营利性文化艺术团体,申请资助的团体必须是非营利性质的民间机构,而且是从联邦政府取得免税资格者,其盈利部分不得归个人所有,基金的资助体现出一定的公益性和非营利性特征。以商业方式运作的营利性文化艺术团体,如营利性流行音乐公司、电影公司等无法获得资助,他们必须遵守市场经济的规则,由市场决定公司的发展与存亡,自负盈亏,自担风险。对此,国家艺术基金会设立了专门的评审小组,其一般由5~20位来自不同行业、不同种族和地区,但都对文化艺术的管理、保护和市场运作具有相当经验的专家组成。评估小组通过采用多级评审程序、同侪评议机制、人员任职次数限制、鼓励乘数效应等方式,对艺术资助的价值或效果进行科学化、多样化的评估考核,并对是否拨款、拨款额度、具体方案的修改和申请标准的修订予以建议。其中,一项重要的标准就是艺术项目的质量、社会满意度、公众参与性和多元化程度。

二、英国式间接纵向管理机制

英国式间接纵向管理机制也依托社会力量进行艺术管理,但与美国式管理的最大不同在于英国存在统管全国文化艺术事业的行政部门,英国式间接纵向管理机制恪守"一臂之距"的原则。"一臂之距"是由英国经济学家凯恩斯首先提出和倡导的一种文化管理方法,原指人站在某个队列当中与其前后左右的伙伴保持相同的一臂的距离,该原则最先引用于经济领域,并成为独立交易原则。这一原则后被运用于文化领域,被用以描述国家对文化采取的一种分权式的行政管理体制。在艺术管理领域,所谓"一臂之距"指作为统管全国文化艺术事业的主管部门,负有制订和贯彻国家文化政策的使命。它要求政府不直接参与管理文化艺术机构或文化企业,而是通过在政府与文化机构之间设立一级中介机构。这类机构一方面负责向政府提供文化政策建议和咨询,另一方面受政府委托,决定对被资助文化项目的财政拨款,对拨款使用效果进行监督评估,以达到科学分配、公平对待、协调管理的目标。

"一臂之距"的文化管理模式最早形成于20世纪40年代的英国。此前,英国并无完整的国家宏观文化管理体系。1939年经议会批准和皇家特许,建立了两个半官方的文化管理机构:英国音乐艺术促进委员会和国家娱乐服务联合会。1945年,议会宣布将英国音乐艺术促进委员会转变为大不列颠文化理事会,成为实施政府文化政策的重要机构。1967年,英国女王向大不列颠文化理事会颁发新的特许证,明确规定该机构的宗旨是:发展艺术实践,增进对艺术的了解;在公众中普及艺术,直接或间接为上述目的做政府部门和地方政府部门的顾问,并与其合作。同时规定,该委员会代表政府负责向艺术机构分配拨款的决策与实施。

"一臂之距"文化管理模式的优势在于:①能够让大部分人享受到最好的资源;②实现政府职能的转变和"管办分离"目标,减少了政府机构的行政事务,保证了政府的高效运作;③政府机构不直接与文艺团体发生关系,保证了非政府公共文化机构的独立性和权威性,有利于检查监督,避免产生腐败,有利于文化领域的检查监督;④营造独立自由的氛围,使文化发展尽可能保持其延续性,从根本上有利于实现文化的发展和繁荣。

英国采用中央和地方三级文化艺术管理体制。在英国的文化艺术管理模式中,担任中介机构的文化机构多被称之为"文化理事会",其性质是准政府的文化组织。它的成员是由各个文化艺术领域的专家构成,这些专家由政府任命就职。如英国的中央文化行政主管部门——文化、新闻和体育部,分管制定文化政策和财政拨款,没有直接管辖文化艺术体育和文化事业机构,具体管理事务交由中介性非政府公共文化机构,即各类艺术委员会负责执行。"文化、新闻和体育部"为中央级管理机构,主要负责制定文化政策和统一划拨文化经费,统管全国文化、新闻、体育事业,如文化遗产、图书出版、新闻广播、电影电视、录音录像、旅游、娱乐演出,甚至包括工艺、建筑、园林、服装设计等。其作为政府机构,不直接与文化艺术团体发生关系,而是通过社会中介机构(或称准官方机构),如英格兰艺术委员会、工艺美术委员会、博物馆和美术馆委员会等由专家组成的机构,对艺术团体进行评估和拨款。这样做既减少了政府机构的行政事务,有利于政府提高工作效能,又能避免政府机构直接与文艺团体发生关系,从而避免腐败现象产生。

地方政府及非政府公共文化执行机构,即各类艺术委员会为第二级的中间机构,负责执行文化政策和具体分配文化经费。基层管理机构的构成较为复杂。基层地方政府及地方艺术董事会、各种行业性的文化联合组织,如电影协会、旅游委员会、广播标准理事会、体育理事会、博物馆和美术馆委员会等数十个机构都是文化艺术管理机构。

英国式间接纵向管理机制与美国模式有相似的地方,但并不奉行美国所谓无为而治和市场决定的管理理念,而是坚守"一臂之距"的原则,并逐渐形成了以下三个特点:

(1)政府实施有限支持。英国政府对文化事业支持不是大包大揽,而是实施有限支持,艺术团体必须争取社会赞助,积极探索市场化生存发展之路。即使享受政府长期资助的团体或机构,赞助经费一般也只能占其所需经费的20%~30%,其余部分仍需自筹解决。一般情况下,英国政府资助需以每年的业绩与下一年度的规划来确定,如果没

有良好的业绩和优秀的产品与节目,就很难争取到政府资助。可见,英国政府对文化艺术事业的资助是有限的,要想得到政府长期资助,文化机构自身需要不断努力并保持领先。以世界级的交响乐团伦敦交响乐团为例,这个创建于1904年的世界级交响乐团,也不能享受政府的全额拨款,而是需要通过自身的不断努力方能生存。

（2）设立三级管理机构,各自保持相对独立。英国的文化主管部门、非政府的公共文化机构、民间文化协会及组织,这三级文化艺术管理机构通过制定和执行统一的文化政策,逐级分配和使用文化经费,相互紧密联系在一起,具有一定的"共治"特征。但同时,各级机构又各自相对独立,无垂直行政领导关系。英国的中央政府文化行政主管部门——文化、新闻和体育部负责制定政策和财政拨款,但没有直接管辖的文化艺术团体和文化事业机构。英国的国家级文艺团体和国家级文化单位,如皇家歌剧院、皇家芭蕾舞团、大英博物馆、国家美术馆、大英图书馆等保持独立运作,不直接隶属于文化、新闻和体育部。

（3）发挥准官方机构在艺术管理中的重要作用。重视非政府公共文化机构的作用是英国实现"一臂之距"管理理念的关键,各类非政府公共文化机构通过具体分配拨款的形式,负责资助和联系全国各个文化领域的文化艺术团体、机构和个人,从而建立起全社会文化事业管理的网络。除顶层的中央政府外,中层负责落实政策、分配经费的地方政府及非政府性质管理单位也在积极履行着公共文化事务管理、公共文化资源分配的任务,并在前者的监督下共同管理国家文化组织的运作。可见,准官方机构在英国艺术管理中发挥着重要的作用,政府不仅通过非政府公共文化机构实现对文化艺术事业的财政支持,而且依靠这些机构建立起全国文化艺术管理的网络。各类中介非政府公共文化机构通过具体分配拨款的形式,负责资助和联系全国各个文化领域的文化艺术团体、机构和个人,形成全社会文化艺术管理体系。

三、法国式纵向管理机制

与英美等国依赖社会力量来进行艺术管理的间接式管理模式不同,法国采取的是一种直接的纵向管理机制。作为把政府作为文化艺术管理主导力量的代表,法国政府在历史上就十分重视其民族文化在国内的继承、发展及对外传播,并将文化建设作为其国家整体建设的一个重要部分。专制主义的政治和文化传统使得法国成为西方国家中为数不多的设立文化部的国家,而文化部也成为法国政府支出最多的部门之一。自20世纪60年代在其文化部长马尔罗的领导下建立法国文化事务部以来,法国文化艺术管理的模式逐渐成型。

从管理机构设置来看,法国文化管理机构包括中央政府文化领导机构、直属文化和通讯部的文化单位和地方文化机构等几个层次。法国文化和通讯部是负责管理全国文化事务的政府机构,其主要负责制定文化艺术发展规划,为发展地方文化艺术事业提供建议,协调政府和地方的文化关系,督促文化设施运转,组织文化活动开展等等。

在法国,一些能够代表国家水平的在国内外具有重要影响的文化单位,如国家博物

馆、文化团体和重要艺术院校等都受文化和通讯部直接领导。直属文化和通讯部领导的国家重点文化设施主要有：卢浮宫博物馆、凡尔赛宫博物馆、罗丹博物馆、莫罗博物馆、国家图书中心、公共信息图书馆、蓬皮杜国家文化艺术中心等。直接领导的文艺团体有巴黎国家歌剧院、法兰西喜剧院等。

同时，为了解决不同地区之间文化艺术发展不均衡、资金投入差别化的问题，法国在结合本土现状与国际经验的经验上，采取了"文化分散政策"。巴黎是全国的文化中心，在欧洲和世界也都具有重要影响。法国的文化设施，尤其是大型文化设施，主要集中在首都巴黎。在文化分散政策的指导下，不同的大区、省、市中均设有地方性的文化机构——文化局，并由此将文化活动、资金和设施分别分散到法国外省地区，而不是过度集中在大巴黎地区，从而力争在城市和农村之间实现文化平衡，以保障全国各地的公民享有平等文化权利。

此外，法国是最早有意识地保护本土文化安全的国家之一，并将维护国家的文化作为增强民族向心力和自豪感的重要手段之一。在1993年关贸总协定乌拉圭回合谈判中，面对美国文化排挤的威胁，法国政府提出了"文化例外"的口号，提倡捍卫本土文化的独立性，反对将视听产品纳入经贸范围之中。此后，在1999年世界贸易组织西雅图谈判中，法国则将"文化例外"进一步发展为"文化多样"的主张，旨在捍卫其政府独立管理国家文化的权力，保护世界文化的多样性。法国政府十分善于把本国文化推广与国际文化交流相结合，并通过开展各种国际合作向国外推广法国文化。在法国文化和通讯部、外交与国际发展部的领导下，法国的对外文化推广活动依靠大量的法国或外国组织、机构，在文化遗产、视听、书刊、网络和文化创意产业等领域，与各国展开文化合作，促进法语和法国文化的海外推广。2010年，法国颁布了《国家对外行动法》，并由此成立了法国文化院。法国文化院是法国文化外交战略的主要执行机构，以促进法国文化对外合作、传播与交流。法国文化院在行政上隶属法国外交与国际发展部，在全球范围内共设有96个分院、155个文化行动与合作处、27个法国文化研究院。

综上，法国式纵向管理机制明显不同于英美等国，在管理机制、拨款方式和管理手段方面都具有自身特点：

（1）采用中央集权管理方式。法国政府通过文化和通讯部对全国文化事务进行直接管理和指导，并通过向地方派驻代表的办法，统一对全国的文化艺术事业实行中央集权管理模式。法国中央政府在国家文化管理中扮演着重要的角色，其通过文化和通讯部为发掘本土民俗、保护民族遗产、发展国家文化产业采取了大量实质性措施，从而不断完善国家文化管理机构，并保障公民文化的参与权。

（2）采用直接财政拨款政策。与英美采用间接拨款的方式不同，法国文化艺术的管理始终处于其政府的监管之下，大多数文化机构的拨款都是由政府直接拨款，而不需要各文化企业独立筹集资金。在法国，凡国立的或政府直接管理的文化事业单位，均可得到政府较多的财政支持，一般可占全部收入的60%以上，但受到的约束更多，如文艺院团团长须由政府当局任免等。国家对戏剧、音乐、舞蹈、造型艺术、电影等多种艺术门

类直接提供资助。在表演艺术方面,国家重点艺术院团的经费基本由政府提供,省市级和私营艺术团体也可获得政府的资助。

(3)采用契约化管理手段。行政手段是法国文化艺术管理采取的主要方式,但法国文化艺术管理行政手段不以行政命令为主,而是通过与地方性的文化团体和艺术院校签订文化协定、契约等形式,来确保实现艺术管理的目标。法国把目标管理与契约管理手段引入到艺术管理领域,构成三层次的文化服务领导模式,从而形成了法国式的直接纵向艺术管理模式。

学完本章,请思考下列问题:
1. 艺术的宏观管理与微观管理。
2. 公益性艺术事业与公共艺术管理。
3. 艺术产业管理。
4. 文化资源管理与文化遗产管理。
5. 美、英、法等国艺术管理的基本模式。

第三章　艺术管理主体

在当代，人们对于艺术活动的认识已经达到一个新的境界，将其置于更广阔的领域，获得对于艺术活动内在本质的认知，对其社会意义和作用的充分发掘，以及对其综合能量的驾驭与拓展。其基本建设目标在于繁荣艺术创作，发展文化事业与文化产业，实现艺术活动社会效益及其经济效益的同步增长。其根本宗旨则在于促进社会文化生产力与国家综合实力的持续提升，以及民族文化素质的不断提高。

艺术管理主体，即在艺术管理活动中实施管理行为、从事艺术活动管理的机构和人们。这些机构或人们在社会的艺术活动中履行着组织、决策、控制、经营、传播等职责，通过在一定的组织中参与决策、分配资源、指导和协调其他人的活动，达到共同实现组织目标的目的。艺术管理部门一般体现为由政府或社会认定的担负一定管理使命、具有一定管理职能的组织或机构，艺术管理者则为拥有相应的权力和责任、具有一定管理能力、从事管理活动的人或人群。

作为艺术管理部门，主要包括三个层面：

第一，国家与政府管理作为管理主体，是国家管理的体现，包括中央和地方政府的管理。中国共产党各级组织对艺术的管理是国家管理的核心。

第二，社会组织作为管理主体，主要包括艺术行业组织、艺术事业机构、艺术基金会等。

第三，企业作为管理主体，既包括从事艺术生产的企业，也包括从事艺术营销与艺术传播的企业。

艺术管理者，即指上述各级各类艺术管理部门或组织中的人员，既包含处于宏观管理层面的政府部门成员，也包括各类艺术生产、艺术服务、艺术教育、艺术传播、艺术营销等微观层面的具有管理职能的人员。

在我国，基于社会政治、经济与科技、文化的深化发展，艺术管理的主体系统也已出现多元的态势，业已形成由国家和政府的管理、社会和民间的管理、市场和经营的管理以及传播与交流的管理等多种模式并存的管理体系，具有多层面性和多重性。与此相伴，担负艺术管理职能的人员也在大幅增长，为当代艺术建设增添了有生力量。

第一节　国家与政府作为管理主体

政府对于艺术的管理,是国家权力机构基于国家及民族利益与社会发展的需要,对艺术活动所实施的管理行为,其管理既体现为对于人民文化权力及其利益的保护和满足,同时也是国家意志与根本利益的体现。在当代,国家与政府作为管理主体的存在,是艺术管理的核心与重要构成。

一、国家与政府管理主体概述

政府是为维护和实现特定的公共利益,按照区域划分原则组织起来的政治统治和社会管理组织,是国家公共行政权力的象征、承载体和实际行为体。广义的政府是国家的立法机关,行政机关和司法机关等公共机关的总和,代表着社会公共权力。狭义的政府是指国家政权机构中的行政机关,即一个国家政权体系中依法享有行政权力的组织体系。政府管理一般以公共利益为服务目标,主要发生在公共领域,政府的职能主要包括政治职能、经济职能、文化职能和社会公共服务职能。

国家与政府对于艺术的管理,体现为国家文化主权及其对于文化艺术发展的保障与推进。一个国家和民族的独立,不仅包括政治的独立和主权的完整,同时也包括文化的独立与文化主权的完整。一个国家和民族的精神,以及赖以支撑这一精神的民族文化,是一个民族的命脉所系,是与这一民族的生存息息相关的重要因素。一个民族必须努力维护民族文化的独立品格。民族文化的独立包含诸多方面的内涵,比如,保持本民族历史与传统文化的传承与发展,保护本民族文化遗产的安全,保证本民族的文化艺术形式在该国家的文化活动中应有的地位,保障本民族的居于主流地位的文化形态在当代文化活动中的主导地位,保障本民族的艺术产品在国内艺术市场中占据较大的比重,保障本民族的文化艺术产品在世界文化艺术市场占居应有的地位与不断增大的份额等等。

国家和政府的管理,一直是我国文化艺术管理的核心。不仅政府中那些宣传、文化与旅游、广播电视、电影、新闻出版等部门属于专门从事文化艺术管理的机构,同时,一些在职能上与文化艺术活动密切相关的部门也在实质上从事着一定与文化艺术相关的管理工作,如教育、体育等部门。

在艺术管理领域,政府通过立法、制订政策等履行着对一个国家或一个区域实施宏观管理的职责。在不同国家的不同时期,由于政治、经济、文化、历史等条件的不同,政府在艺术管理领域的做法各不相同。有的实行直接管理,对于文化艺术活动实施全面和具体的掌控;有的实行间接管理,主要通过政策与法治对文化艺术活动进行监督与调控。

新中国建立以后,我国长期实行的是集中统一的计划经济体制,与之相适应,形成了以政府为主要管理主体的艺术事业管理体制。从中央政府到各省、市地方政府,都设有代表政府从事艺术管理的专门机构——文化部、文化厅、文化局,以及广播影视、出版管理等部门。各种艺术活动均接受统一的组织和调控,所有艺术从业人员都成为国家全民所有制或集体所有制单位的干部或职工,中央和地方政府按照年度为这些单位拨款或提供补助。政府对于各艺术团体所从事的艺术活动,都需要经过严格的审批和检查,对艺术团体的人事权、财权进行控制,形成了管、办、养"三合一"的管理体制。

这种集权式的艺术管理根源于革命战争年代的传统和苏联模式对我国的深刻影响。革命战争年代,我党在根据地逐步探索出适应战时环境的艺术管理体制和政策。1942年5月,毛泽东发表《在延安文艺座谈会上的讲话》,强调了文艺的主要服务对象是广大工农兵群众,艺术定位为宣传人民、教育人民、动员人民的重要工具,戏剧、歌曲、舞蹈均成为发动群众,打击敌人,鼓舞战士奋勇向前的有力武器。新中国成立后,百废待兴,国家政治体制、经济体制、文化体制包括艺术管理体制等在借鉴苏联社会主义体制的基础上建立起来。苏联模式以高度集中的计划体制和行政命令为特点。第一,权力高度集中,党政不分,以党代政;第二,一切文化问题皆被政治化,任何文化问题都被简单地划归为无产阶级文化和资产阶级文化;第三,艺术服务于意识形态,学术自由、创作自由、艺术批评自由等被控制。我国文化艺术管理的体制曾经与特定时期的文化发展基本适应,在一定程度上促进了艺术建设与发展。但随着社会的发展,尤其是极左思潮和路线的出现与影响,"以阶级斗争为纲"成为文化艺术活动的根本宗旨,政府作为艺术管理的主体,使艺术活动完全从属于政治,使得文化艺术的发展受到很大的压抑。

改革开放以来尤其是建立社会主义市场经济以来,中国发生了深刻的社会变革,上述艺术管理体制越来越不适应社会的发展和人民群众日益增长的文化需求。

20世纪80年代,人们就已经提出了改革文化艺术体制及其管理模式的要求。1990年代,在我国向着社会主义市场经济转型的进程中,中央及各省市开始了文化艺术体制及其管理体制改革的实践。2000年,党的十五届五中全会在《中共中央关于制定国民经济和社会发展第十个五年计划的建议》中,明确提出要"完善文化产业政策,加强文化市场建设和管理,推动有关文化产业发展","文化产业"首次被写入中央文件。2002年党的十六大以来,更是将繁荣艺术创作、发展文化产业确立为新世纪的重要战略目标,关于文化艺术体制的改革也进入了全面的实质性阶段。经过十多年的努力,我国文化艺术体制已经发生了根本的变化,原来被统一界定为事业性质的文化单位已经予以分离,绝大部分原来属于国有事业性质的文化艺术部门均已改制为国有企业性质,进入市场,人事制度、拨款方式发生了深刻的变革,在政府的一定资助下,文化艺术单位激活了艺术创造活力,为社会提供大量文化艺术产品;少数文化艺术实体保留国有事业性质,由政府主管和扶持,为社会提供文化服务。与此同时,其他各种所有制形式的艺术实体也在蓬勃兴起。在影视产业中,合资、民营等各种形式的制作实体均得到发展,其产品总量在影视产业中占有较大比重。在演艺业,民营艺术表演团体也不断兴起,在广

大二线城市和农村地区更是成为了演出市场的主角,这些民营艺术表演团体完全采取产业化的经营模式,参与市场优胜劣汰的竞争,成为艺术演出市场的新兴力量,满足了人民群众的艺术欣赏需求。

迄今为止,演艺业、影视业、数字艺术行业、艺术品营销业、娱乐业、会展业、艺术培训业已经发展成为目前我国产业化程度较深的文化行业,在市场经济中取得可观的经济效益,并在带动就业、满足人民精神需求方面发挥了不可替代的作用。其间,国家和政府作为管理主体所发挥的作用是举足轻重的。

在当下,制约我国艺术发展的一些突出问题依然存在,有待于进一步深化改革,确立符合时代和国情的艺术管理新体制。认识与强化国家与政府管理的地位,改善其管理的职能,已成为人们关注与研究的重心。

第一,艺术活动的基本属性要求国家和政府应当在艺术管理活动中继续发挥其重要的主体作用。

在艺术市场中,由于艺术产品不仅具有满足人们审美体验和娱乐的功能,而且它对人类精神层面也有巨大影响,对社会价值体系的形成和意识形态领域的作用也十分明显。

艺术产品与一般商品的使用价值不同,艺术品是用来满足人们精神需要的,具有明显的精神价值。艺术品是艺术家对客观世界和人类精神世界的物化表现,它的外部形式虽说是一定的物,但其实质内容却是隐藏于物背后的艺术审美体验,其主要价值是满足人们的审美需求,而不是其他实际功利性的用途。艺术产品投入市场产生经济效应的同时也会产生思想、政治、伦理、道德乃至知识、娱乐的精神效果,即社会效应。艺术家将他们对社会、人生、自然等感悟用艺术品进行传达,通过对生活本身善恶趋势的揭示,引导人们在实践中把握生活的客观规律而达到自由的境界,从而对社会生活产生影响。

艺术活动是维系社会、群体和谐共处的重要方式。艺术品反映了一定时期内社会政治、经济、文化等各个方面的现实及其人们的情感,代表了一定区域内人们的价值取向、文化传统和思想观念,所以艺术活动及其产品能够在一定程度上促进共同价值取向的形成。

艺术能够提高审美趣味,形成良好的社会风尚。艺术所具有的审美教育功能,能够使人们通过艺术创作与鉴赏活动,受到真、善、美的感染,在思想上受到启迪,情操上获得陶冶,并使人的思想、感情和理想发生深刻的变化,获得审美能力的提高和精神世界的升华,促进其人格的完善以及全民族整体素质的提升。

由于艺术是一种精神产品,能对人们的精神领域产生重要作用,所以艺术在社会发展中具有重要价值。政府通过对艺术产业发展方向的引导和管理,可以充分利用艺术对人们精神领域的作用,发挥艺术作品的价值,从而创造更加和谐有序的社会环境和良好的社会风尚。

第二,艺术活动的产业特性要求政府必须介入管理。

当代艺术活动所具有的产业特性,使其在市场经济中显示出异常活跃的特点,健康

的市场经济应该是在国家的宏观调控下进行运转,使市场发展从速度、方向、规模等各个方面都能朝着有利于国家经济增长的方向,因此政府从来也不能忽视对于艺术市场的调控与管理。

艺术品价值的特殊性对艺术产业具有突出的影响。艺术商品的价值,是艺术创作过程即艺术劳动在产品中的凝结,是一种物化了的劳动,其中包括创意、选材、构思、艺术提炼、形象塑造、技巧运用等等。艺术的创作过程凝结在物质产品之中,对艺术产品质量的优劣、价值的高低起着决定性的作用。然而艺术品的价值又是一个非常复杂的问题,在市场上,艺术产品的价格并不一定能够反映其文化价值,甚至经常产生商品价格和艺术价值的严重错位与背离现象。如当代有些所谓"明星"的媚俗表演,却能获得高额的报酬。

同时,艺术商品的价值不能简单地用社会必要劳动时间来度量。普通商品的价值是人类一般劳动的凝结,艺术商品的价值却表现出一种特殊的价值倾向,它的使用价值是用来满足人们的审美需要,而人们的审美需求总是随着社会发展而不断变化。因此,在消费社会中,艺术作为商品,其交换价值不仅取决于使用价值,还取决于消费者的需求。马克思在《政治经济学批判》序言中详细论述的生产与消费的关系原理对艺术品的生产和消费也同样适用,即艺术生产与艺术消费的直接同一性;艺术生产与艺术消费互为中介、相互依存、互相转化。

艺术产业的特殊性在不断发展的过程中日益明显。一方面,艺术产业具有低成本、高附加值的特点。艺术产业之所以具有强大的吸引力,正是由于它具有低成本、高附加值的行业特质,能够给成功者带来巨大的回报。但另一方面,与其他行业相比,艺术市场更加变幻莫测、风险程度更高。随着时代的发展、生活节奏的加快,人们对艺术品欣赏的口味也在不断发生变化,艺术产业成为一项具有高风险的投资活动,高投入与高产出之间并不一定具有稳定的数量关系,单纯套用经济学公式或者模型并不一定有效果。

但艺术产业的特殊性并不能说明艺术市场是无规律可循的。艺术市场和其他一切商品市场一样,从机构设置、经营方法、人员素质、价格管理、促销手段、产销关系、经济核算等都需遵从市场规律。艺术管理者在掌握艺术价值特殊性的同时,能否灵活运用市场规律,驾驭市场,是获得成功的关键。

在商品社会中,艺术产品作为商品在市场上流通,既是一种经济行为,同时也是一种文化与精神性活动。由于市场机制在调节艺术产品的供给和需求时并不完全有效,艺术产品的生产活动如果单纯依靠市场机制来调节资源,可能会使艺术投资偏颇,经营趋利,从而导致艺术品价值良莠不齐,进而致使人们思想混乱,影响整个社会的和谐发展。因此,对艺术产业发展方向进行督导和把握,已成为国家管理活动的重要组成部分和长期的使命。

二、国家和政府管理的基本职责

政府对于艺术活动的管理主要指国家文化艺术领导部门的管理。这是文化艺术管

理的重要主体与核心,其管理体现了宏观的特性,即通过对于世界各国和各地区文化艺术发展趋势的观照和比较,以及对于我国或各省、市、区文化艺术事业和产业基本状况的研究,作出国家或一个区域内文化艺术发展的战略性规划和建设性决策,并实施科学的指导与调控。

在我国,党的管理作为国家与政府管理的重要组成部分,体现了国家对于文化艺术建设与发展的长远目标与战略掌控,是国家意志的体现。党的管理与政府的管理具有重要的联系和区别。党的管理更为注重宏观的战略的理论研究与指导的层面,如对于具有中国特色的文化艺术建设与发展目标的确定及其模式的研究;对于当代马克思主义中国化进程中文化艺术建设基本理论的研究;对于当代文化艺术建设中政策与法律法规的研究;对于区域性文化艺术发展不同特点与规律的研究及其指导;对于具有典范意义的文化艺术形式与样态的研究与推广等等。各级党的宣传部门的管理既体现为对于同级政府各文化部门的指导,同时也包括与各相关部门的密切协同与合作。

国家与政府的管理集中体现为宏观的管理,蕴含着非常丰富的内容。其基本职责除却在第二章中分别阐述的中央政府各相关部门的具体职责外,在更为宏观的层面,还应通过各方面的协同,承担更多的使命。如协助立法机构,做好文化艺术方面的立法及地方性法规、条例的制定工作;通过宏观调控,保持文化艺术生产与消费的基本平衡;对各类公益性、社会性文化设施的布局、兴建和管理作出科学的规划和实施方案;对文化艺术资源的调查、开发、保护、改造制订具体规划和方案;确定政府对文化艺术事业的投资方向及规模,调整国有文化艺术产业结构及重点文化艺术实体的建设与发展;对非国有性质的文化艺术产业结构及实体的布局和发展提出指导性意见;关注和把握文化艺术市场的动向,利用各种方式,对文化艺术市场予以调控和制约;加强和完善文化艺术信息系统,实施情报信息的咨询与服务;健全和强化文化艺术法规的执行与监督系统;开展对外文化艺术的交流与合作等等。

地方政府相关领导部门作为艺术管理的重要主体,担负着区域性文化艺术建设的领导和管理职责,主要体现为局部的决策性管理、组织和指导性管理。地方政府的艺术管理,需要依据国家各种有关文化艺术的政策、法律与法规,对于区域性文化艺术的建设与发展实施管理与指导,例如,制订本地区文化艺术建设与发展的战略目标;对本地区的文化艺术设施的布局、兴建和管理作出科学的规划;对本地区的艺术资源的调查、开发和保护提出实施方案;保障公益性艺术活动与服务的开展;对各种所有制形式的文化艺术产业的布局与发展提出指导性意见;监督和调控重点文化艺术实体与项目的投资和建设;关注本地区文化艺术市场的基本状况,利用各种方式加强制约、指导和管理等等。地方政府的管理既具有宏观管理的特性,又与微观管理相衔接,可以承上启下,对于区域性文化艺术发展起到直接的促进作用。

政府如何在新形势下科学地行使其管理主体的职能,已成为人们研究的重要课题。在我国,政府在艺术活动及其管理的各个领域都作出了巨大努力,获得了重要的成果。

近年来,国家和政府在文化及艺术管理的政策、法律法规方面加大力度,推进管理的科学化与规范化。在公共文化服务、文化产业和非物质文化遗产保护等领域,国家与

政府均高度重视政策与法制建设,实现重大突破。在政策建设方面,党和政府始终坚持"文艺为人民服务、为社会主义服务"的总方向以及"百花齐放、百家争鸣"的总方针,制订出多项有利于繁荣艺术创作、激活艺术产业、服务人民大众的具体政策,显现出空前的活力;在法律法规建设方面,国家和政府加快了文化与艺术法治建设的节奏,适时推出了《公共文化服务保障法》《公共图书馆法》《电影产业促进法》《非物质文化保护法》等法律,加之更早时期推出的《文物保护法》,使得文化艺术法治建设更为丰富,保障文化及艺术建设健康发展。与之同时,政府在文化及艺术各个方面强化法规建设,推出数量众多的管理条例与办法,使更多艺术活动及种类有法可依,确保各种艺术活动的健康发展。

在政府推动下,各类文化及艺术领域的体制改革仍在深入进行,获得了十分积极的效应。在我国,艺术体制的改革具有极大的难度,人们在长期的探索实践中作出种种尝试。近十多年来,在党和政府的领导与推动下,业已获得基本的成效。大量原来属于国家事业单位的艺术机构完成了向国有企业单位的转变,在履行公共文化服务及文化产业职责中发挥出中坚作用;众多民营文化及艺术企业如雨后春笋般兴起,成为文化及艺术产业建设的生力军;更多混合类、中外合资类艺术企业以其新颖的形式,显现出不凡的创新能力。为使文化与艺术体制充分适应我国国情,以及适应不断变化中的文化艺术建设的需要,政府时常及时调整政策,推进体制改革的良性进展。

在新的形势下,政府作为艺术管理的主体,面临着更为复杂和多元的课题。

在文化及艺术产业结构调整方面,尚有大量的工作要做。对文化艺术进行产业化经营,是当今文化与经济结合的必然结果。在不少国家,文化产业已经成为国家经济发展的支柱性产业。其中,艺术产业不仅居于文化产业的核心地位,同时以其文化创意和艺术设计与各相关产业实现深度融合,对文化产业的整体发展产生十分重要的影响。近年来,大量高新科技艺术企业与成千上万民营中小型艺术企业的兴起,对我国艺术产业结构的转变产生深刻的影响。我国政府适应社会发展,致力于调整文化及艺术产业结构,使之更加适应我国社会发展的需要,取得了较大进展。但由于区域艺术产业及艺术产业各部类发展的不平衡,支撑该产业的社会体系相对薄弱,缺乏更多成熟的法律规范,如何推进艺术产业结构的调整,仍需要付出更大的努力。

在艺术市场管理体制方面,我国当下艺术产业与市场管理体制仍在不断调整和探索,使其努力适应社会主义市场经济的要求。在现行的艺术产业市场管理体制中,政府管理与市场化管理同在,共同发挥着十分重要的作用。在文化及艺术产业市场的宏观调控和微观管理关系的处理上,政府居于主导地位,其管理策略的重要方面,即在于科学驾驭市场,充分发挥市场的杠杆机制,激活市场因素,推动市场化进程。其间,政府将依法行政,既要遵循艺术的特有规律,又要遵循市场规律,既要克服政府相关部门之间职能交叉、多头管理所造成的弊端,又要防止政府成员直接插手艺术市场具体事务,从而充分调动各类企业进行艺术创造与经营的积极性。特别是对于大量民营艺术企业,更应予以较多关注与扶持,支持他们合法经营,在艺术产业与市场中发挥应有的作用。

综上,无论是公共文化艺术服务,还是艺术产业及其非物质文化遗产的保护与传

承,政府均居于核心的主体的地位,特别是在我国建设中国特色社会主义文化的历史进程中,更是发挥着无可替代的作用。作为领导核心的执政党重在把握方向,统筹全局,通过制定方针、政策,引领艺术事业的发展。作为立法机关的全国人民代表大会及其常委会将致力于相关艺术立法工作,质询、审议政府艺术管理的有关政策、措施,审批对艺术事业发展的财政拨款,行使监督职能。作为政府,将通过对艺术产业和公共文化服务的宏观管理,对艺术行业予以扶持与指导,促进艺术创作的繁荣和艺术产品的生产、流通与消费,满足人民群众日益增长的精神文化需要。随着我国社会主义市场经济的不断发展,政府对艺术活动及艺术市场的管理将更多运用法律、市场、行政、舆论等方式,加强文化艺术的执法,规范艺术市场秩序,引导人民大众积极参与健康和有益的艺术活动,实现更大的社会效益和经济效益。

第二节　社会组织作为管理主体

社会组织作为艺术管理的主体,是指具有社会职能的组织与群体在艺术活动中行使管理主体的职责。在当代,社会管理已成为艺术管理的重要构成,其中众多从业人员也以艺术管理者的身份活跃于艺术活动领域,为艺术建设与发展作出自己的贡献。

如果说国家和政府的管理主要是调控、组织和规划,那么社会组织的管理则主要是指导、实施和协调。社会组织的管理一般体现为文化艺术行业组织的管理、群众文化艺术部门的管理以及企业对文化艺术活动的管理。艺术基金会是社会组织管理的重要形式。

一、艺术行业组织的性质与特点

行业组织是指从事同种行业,有着共同利益和目的的企业和个人,在自愿的基础上依法组成的实行行业服务和自律管理的非营利性社会团体法人。艺术行业组织则是指由同一行业的艺术工作者结合与组织而成的各类艺术活动领域的协会、中心或学会等社会团体,它可以协调各组织之间的利益分配和冲突,维护和促进共同发展,还要接受各级政府的领导或指导,遵循一定的法律和法规,从事与艺术活动相关的各种活动。

在我国,艺术行业组织主要包括各级文联和作协等,它们在政府与文化艺术工作者之间,起到重要的桥梁和纽带作用。文化艺术行业组织具有很强的专业性和群众性,在其管理活动中,主要是团结和凝聚广大文艺工作者,对他们予以指导、组织和协调,提供市场、信息等方面的服务,营造和谐的、良性竞争的空间,在繁荣艺术创作、发展文化产业中发挥重要作用。

在市场经济条件下,政府对艺术行业组织的管理以行业调控、间接管理为主,而艺术行业组织是以行业为基础,不受地区、部门、所有制限制,既能反映部门与企业利益,

又能彰显政府意图。除了负责行业管理中的大量具体事务外,还要对企业实施"自律性"管理,从而帮助政府实现宏观经济的发展目标。它为政府顺利地从事市场化管理,为企业顺利地参与市场化竞争提供了多方面的服务,在政府、企业之间起到至关重要的沟通和纽带作用。

在现代生活中,各种类型的艺术行业组织的存在和发展是一种世界性的现象,许多发达国家非常重视行业协会组织的作用。企业在市场竞争中更需要得到行业组织的帮助和支持。企业在市场竞争中,虽然是独立经营的经济实体,但仍需要有专门的机构为其发展提供服务和咨询。随着社会生产力的发展,生产的专业化分工、协作程度不断提高,各企业之间既存在着许多共同利益,也存在着不少竞争。艺术行业组织可为行业提供信息、技术、管理等服务,规范市场行为,维护市场秩序,保护正当竞争,协调企业间的关系。因此,发展艺术行业组织可以有效缓冲政府失灵与市场失灵所带来的负效应。发展艺术行业组织还是不断适应对外文化贸易与交流的形势,积极参与国际竞争的需要。

艺术行业组织具有以下基本特点:

(1)行业性。即行业协会以同行业企业或企业家为主体组成,打破了区域限制。

(2)非政府性。是指艺术行业组织不属于政府的行政部门,也不采用政府机关的管理方式和运作机制。这一特征体现了艺术行业组织的独立性,决定了它在组织形式、人员编制及资金来源等诸多方面与政府机构存在很大差异。行业组织或协会具有经营的自主性,实行自我管理,不受政府的直接控制,但也要受政府的监管;其主要经费来源一般不是国家财政拨款;它一般是对某一特定公共领域的专门事务进行管理或服务。

(3)自律性。艺术行业组织通过各自的章程和规章制度来实现行业的自我管理、自我服务、自我监督、自我保护,具有自律性的特点。

(4)非营利性。艺术行业组织不以营利为目的,也不得将所获取的经济利益在成员之间进行分配。但非营利性并不是指行业组织的所有服务都是无偿的,它的非营利性是相对于其他以追求资金回报为目的的营利性组织的存在而言的。艺术行业组织成立和运作的目的在于为其成员提供公共性服务。

二、艺术行业组织的主要职能及其特征

艺术行业组织具有以下主要职能:

(1)服务职能。艺术行业组织作为中介组织,服务是其基本职能,是行业组织存在的根本目的。艺术行业组织通过布置、收集、整理、分析全行业统计资料并形成调查报告,为企业经营决策服务,为政府制定产业政策提供依据。

(2)沟通协调职能。艺术行业组织是沟通政府和企业之间的桥梁和纽带。对内,行业协会要为组织成员提供多种服务,维护企业之间的公平竞争,保持大中小企业的平衡,形成既相互竞争又相互依存的行业结构。对外,行业协会要代表行业的整体利益与政府沟通,把成员企业或事业部门的意见和要求向有关政府部门反映。行业协会通过

向政府提供本行业发展趋势的报告,为政府制定与本行业有关的法律、法规、政策提出建议。

（3）管理职能。艺术行业组织除提供各项服务外,还对成员企业或事业部门进行管理,加强行业自律,维护行业利益。同时,行业协会还为成员企业提供决策所需要的专业知识与信息。

我国当代艺术行业组织主要分为三类：一是自上而下型或体制内途径生成的官办行业组织；二是半官方性质的行业组织；三是自下而上型或体制外途径生成的行业组织。

我国艺术领域的行业协会的特征主要包括：

（1）具有明显的时代特征,强调组织的意识形态性。我国艺术领域的社团组织,大多产生于新中国建立初期,是基于促进我国社会主义文化和艺术发展的需要建立的,它们的存在和发展,保障了当时部分处于社会下层的艺术家和民间艺人的生活,提高了他们的社会地位,为集中我国当时有限的资源,开拓社会主义文艺建设新渠道具有举足轻重的作用。这些艺术社团组织的成立,使得艺术家们能够全身心地投入于文学艺术的创作,为国家贡献出许多优秀作品,并培养、发掘出大批的艺术人才。其中,最为重要的团体是中国文学艺术界联合会和中国作家协会等。

（2）国家与政府管理的色彩浓厚。艺术行业组织与政府主管部门关系密切,大部分艺术行业组织都由政府统一领导。我国艺术领域的行业协会多是自上而下由官方主办的行业组织,由政府拨款维持并负责行业协会内部运营和管理的具体事宜。如中国文联是中国共产党领导的由全国性的文艺家协会,省、自治区、直辖市文艺界联合会和全国性的产（行）业文艺界联合会组成的人民团体。文联实行团体会员制,中国作家协会、中国戏剧家协会、中国电影家协会、中国音乐家协会、中国美术家协会等都属于其早期会员。文联的经费来自政府拨款、会员会费和社会捐助。另外,文联内部的部门设置和职能安排也与国家政府行政管理的部门设置一致,除全国委员会选举的主席和副主席组成的主席团之外,下设书记处,主持日常会务工作,并设立必要的工作机构。

（3）艺术行业组织对保证社会精神文明建设的方向具有重要的作用。与工商业协会相比,艺术行业组织不仅要实行行业自律,保证市场稳定,更要对艺术发展方向进行监督管理,保证艺术的健康发展。艺术行业组织的主要任务包括：一是对会员有联络、协调、服务的职责,并承办团体会员需要统筹安排的事宜。二是开展各种活动,如组织作家、艺术家进行各种学习和讨论；组织各类文艺演出的观摩；举办各种艺术展览；召开各类学术研讨会、座谈会；举办文艺评奖活动；举办培养文艺新人的讲座、讲习班等。三是创办文艺刊物和报纸。四是维护协会会员的合法权益。五是开展对外文学艺术交流活动,并积极组织和推动各个团体会员开展国际文化艺术交流活动等。可见,艺术行业组织对于提倡行业道德规范、引导艺术的整体走向、维护协会成员的利益,保障艺术各行业内部规范、有序的运转都起到了重要作用。尤其在市场经济的冲击下,对艺术行业秩序的稳定和艺术总体方向的把握有积极作用,对艺术市场中的媚俗与低俗现象起到抵制作用。

三、艺术行业组织的发展态势

1. 专业性的艺术行业组织成立

我国艺术领域的行业组织在近年来受到了广泛重视,不仅仅是因为它在学术研究和艺术创作领域具有的交流功能,更是因为艺术在市场经济发展过程中,出现了许多新问题,需要有专门的组织能够对许多专业领域的问题和现象予以应对,于是出现了许多专门性的艺术行业协会。如成立于1992年底的中国音乐著作权协会,它由国家出版局和中国音乐家协会共同发起,是我国目前惟一的音乐著作权集体管理组织,是专门维护作曲者、作词者和其他音乐著作权人合法权益的非营利性机构,是经民政部准予登记的独立的社团法人。中国音乐著作权协会受国家版权局的指定,承担法定许可使用音乐作品使用费的收转工作。这一机制既满足了国家对著作权中介业务宏观控制、指导、监督的需要,也保证了音乐著作权保护工作与我国音乐事业整体进程的一致性。这样原本由国家政府部门负责的职能权限被授权给了专门性的行业协会,政府在实现权力下放的同时,提高了管理和服务的专门性和专业性,更能有效地改变我国艺术市场在著作权等领域的混乱局面,实现政府对行业领域的管理和引导。

2. 艺术外延的扩大促进了行业组织的发展

当代科学技术的迅猛发展迅速波及艺术领域,科技与艺术的结合产生出新的艺术门类和艺术创作方式,尤其是网络的发展,更为艺术创作、传播、消费方式带来冲击。因此行业协会所包含的艺术门类更加多样化,内容也更加丰富。除我国政府直接创办的艺术协会外,在数字技术迅猛发展的今天,还出现了许多具有时代特点的艺术行业协会,国际网络作家协会就是其中之一。国际网络作家协会(World E-writer Union)是由中国、美国、英国、澳大利亚及中国香港和台湾地区的网络作家发起和成立的网络自由作家团体。国际网络作家协会的宗旨在于促进网络文学的发展进步,加强网络作品和文学信息的交流,维护网络作家平等自由的创作和发表权力以及作品的著作权,为会员作品的传播和获得广泛的认知创造各种机会和条件。

3. 原有行业组织的职能更加丰富,更能满足艺术市场发展的需求

由于时代和国情的不同,我国原有的许多艺术行业组织的职能已经不能适应现代社会的发展,所以这些行业组织在新时期被赋予了新的职能。我国的行业组织在整体发展的同时,也注重了专业的细化,出现了许多具体行业领域的协会,如中国城市影院发展协会、中国电影制片人协会,由于专业性更为明确,在对会员的具体指导和服务中会更加专业。另外,由于社会发展的需要,地方性的艺术行业组织也逐渐发展起来,在加深艺术家的情感交往和艺术交流中起到重要作用。

4. 艺术与其他领域学科的交叉丰富了艺术行业组织的门类

现代社会的发展对各学科之间交流的要求越来越高,交叉学科的出现成为现代学科建设的重要领域。在我国艺术领域内行业组织的发展中,也注意到了各学科之间的沟通和交流,出现了诸如中国艺术医学协会、中国艺术档案学会、中国民俗摄影协会等

行业组织。

5. 传统艺术行业组织成立,促进了本土艺术的保护和对外交流

在与国际艺术的交流过程中,我国对本土艺术的关照力度加大,旨在保护我国本土艺术,防止文化资源的流失。我国除了积极申请世界非物质文化遗产外,也建立了许多新的艺术行业协会,以起到弘扬我国传统艺术,保护和鼓励本土艺术发展的作用。如作为中国文联组成部分的1988年成立的中国盆景艺术家协会和2002年在香港成立的中国艺术剪纸协会等,对中国民间艺术的发展和对外交流起到了重要作用。

还有一批计划经济时期的学会等组织,在市场经济改革中为适应市场发展的需要而改为协会,中国电影发行放映协会就是其中之一。许多原本属于政府部门的职能下放给各个行业协会,既能减轻政府负担,又能针对行业内出现的新问题,更加专业、更有针对性地加以解决。在我国深化政治体制改革、加快政府机构精简和职能转变的过程中,行业协会的发展承担了政府分离出的一部分经济管理和社会服务职能,使政府从微观管理中解脱出来的同时,更有利于加强各艺术门类专业领域内的服务功能。由于行业协会以公平、公正、服务为活动准则,对培育统一的文化市场,规范市场秩序起着举足轻重的作用。

为促进艺术市场的发展,在加快转变政府职能的同时应重视培育和发展社会中介组织,发挥社会中介对市场的管理职能,实现行业自律管理。应加强艺术领域行业组织的建设。在转变政府职能的过程中,把涉及技术性、服务性、事务性的职能交给行业组织去承担,充分发挥社会中介组织在服务领域的专业性优势,使行业协会真正成为具有约束力的,能够规范行业行为、实现行业自律的管理组织,在沟通政府和企业关系方面起到桥梁和纽带作用。同时,行业组织还应对立法和政府决策提出建议,监督会员单位依法经营,遵守行规行约。政府应制定鼓励文化中介组织发展的有关政策,文化中介组织要与政府部门脱钩,依法确立政府与中介组织的关系,形成政府监督指导、行业协会监管、中介组织自律的监管机制。行业协会属于我国民法规定的社团法人,是我国民间组织社会团体的一种,属非营利性机构,具有行业自律、维护竞争、行业管理等功能。行业协会不属于政府的管理机构,因此政府不应直接插手干预行业协会的内部运作,否则不能达到转变政府职能的目的,难以克服旧体制对行业协会的束缚。我国艺术领域的行业协会有相当一部分是在国家财政支持下建立的,具有明显的"官方"性质。但行业协会与政府之间不是简单的管理与被管理的关系,除协会在运作中违背法律、法规之外,政府不应干预行业协会的内部具体事务。

四、艺术基金会

艺术基金会同样属于社会组织,但与艺术行业协会无论从组织存在的目的、性质到机构运营机制都是不同的。行业协会是行业自律组织,以提供行业服务、维护市场竞争秩序为目的,基金会则是通过资金管理的方式对社会产生影响。虽然艺术基金会与行业协会有很大差异,但它通过资金运作的方式对艺术发展起到资金支持和方向引导的

作用。

　　基金会，一般是指利用自然人、法人或者其他组织捐赠的财产，以从事公益事业为目的，按照法律规定成立的非营利性法人，是对储备资金或专门拨款进行管理的机构，且一般为国家或民间非营利性组织。宗旨是通过资金资助推进科学研究、文化教育、社会福利和其他公益事业的发展。

　　20世纪初，基金会在世界领域内蓬勃发展起来，1911年的卡耐基基金会和1904年的洛克菲勒基金会在世界上最为出名。由福特家族在1936年成立的福特基金会，拥有数十亿美元，现已成为世界上最大的基金会之一。其他世界性的大型基金会还有：约翰·古根海姆纪念基金会、凯洛格基金会等。

　　从世界范围看，早在文艺复兴时期，艺术基金的作用便开始被人们关注。美第奇家族先后资助了达·芬奇、拉斐尔等大师。在我国古代，封建王朝的最高统治者大多设有画院，清乾隆时期，宫廷不但收藏了前朝的历史精品，更招募了大批的中外艺术家在画院进行专职的艺术创作，使当时许多杰出的艺术作品得以面世并保存下来。在国外，一些以操作艺术买卖作为获利机制的投资以及艺术基金的观念，早在20世纪60年代就已经出现，"英国铁路养老基金会"（British Rail Pension Fund）70年代中期以一亿美元投资艺术品市场，在1987到1999年运作期间，基金的平均获利率约为每年11.9%。在当代，国外的非营利性基金会制度非常复杂。以美国为例，从总体看，基本上可以分为公立、私立和企业基金会。美国企业基金会的建立大多是为了获得税务上的优惠政策，摆脱遗产税的压力，减轻税务负担。这是因为按照美国税法规定，年利润和遗产的税收部分，如果有30%捐给私人基金会或50%捐给公立基金会，捐款人将获得基金会的董事地位。在这种法律政策的倾斜下，美国除了商业性的画廊之外，绝大多数的艺术机构都以基金会的形式存在。

　　我国的基金会是在上世纪80年代以后逐渐建立起来的。国务院常务会议在1988年9月通过了基金会管理办法，对基金会的性质、建立条件、筹款方式、基金的使用和管理等一系列事项作出了规定。一系列政策的出台更刺激了我国基金会的发展，20世纪80年代末曾一度出现基金会热。2004年，国务院颁布了《基金会管理条例》，为基金会的发展带来新的契机，并为基金会的重整和发展确立了一个比较明确的方向。2016年9月，国务院又对该条例作出修订。这些举措，对我国基金会，包括艺术基金会的发展都是很大的促进。

　　艺术基金会又分为公募性基金会和非公募性基金会，公募基金会可以直接面向公众募捐；非公募基金会不直接面向公众募捐。

　　我国公募艺术基金会的建立大多集中在上世纪末，绝大部分是由国家建立的公立艺术基金会，如中国少年儿童文化艺术基金会（1986）、中国民族文化艺术基金会（1988）、中国艺术节基金会（1987）、中国文学艺术基金会（1994）、中国京剧艺术基金会（1992）等。

　　一些主要由国家和政府拨款对社会文化艺术活动予以资助的艺术基金项目，没有采用艺术基金会的称谓，而是称作"××艺术基金"，其管理机构为专门成立的理事会，

同样具有艺术基金会的性质。其中2013年设立的国家艺术基金是迄今为止在全国影响最大的艺术基金。国家艺术基金(英文名称为China National Arts Fund,英文缩写为CNAF),是由国务院批准设立,旨在繁荣艺术创作、打造和推广原创精品力作、培养艺术创作人才、推进国家艺术事业健康发展的公益性基金。国家艺术基金的资金,主要来自中央财政拨款,同时依法接受国内外自然人、法人或者其他组织的捐赠。国家艺术基金坚持文艺"为人民服务、为社会主义服务"的方向和"百花齐放、百家争鸣"的方针,尊重艺术规律,鼓励探索与创新,倡导诚信与包容,坚持"面向社会、公开透明、统筹兼顾、突出重点"的工作原则。国家艺术基金理事会是国家艺术基金的决策机构,受文化部、财政部领导和监督。其管理中心具体负责基金管理和组织实施,其专家委员会承担咨询、评审、监督等相关职责。与国家艺术基金类同,各省、市、自治区也相继设立了多种类别的公益性艺术基金。

除由国家拨款成立的基金会外,还有许多民营企业或个人出资建立的基金会,其宗旨均为促进中国艺术事业的繁荣与发展。其业务范围包括:募集资金、专项资助、国际交流、书刊编辑、咨询服务等内容。2007年6月,民生银行成为中国第一家被银监会批准进入艺术品基金领域的银行机构。

另外还有部分基金会,由艺术大师或其继承人捐助创办,著名艺术家成为资助的主要力量,不少属于非公募基金会,如吴作人国际美术基金会(1989)、李可染艺术基金会(1998)等,同样对艺术活动与发展影响很大。

各种不同形式的艺术基金或艺术基金会的设立,是我国改革开放以来经济发展与艺术发展的重要现象。特别是进入21世纪以来,随着中国文化产业与艺术市场的迅捷发展,中国本土的艺术基金及艺术基金会建设出现前所未有的兴盛。这些艺术基金或艺术基金会的设立对于促进我国文学艺术的发展、培养年轻艺术家、保护珍贵艺术作品、鼓励艺术创新等均起到积极的推动作用。

首先,公益性艺术基金会在繁荣艺术创作、扶持艺术机构、培养年轻艺术家等方面具有不可替代的作用。自国家艺术基金设立以来,每年均由全国各地艺术机构和艺术工作者申请,国家艺术基金管理中心认真组织评审和监督实施,已经资助了大批艺术机构与艺术家,为繁荣艺术创作和人才培养作出重要贡献。多数艺术基金会都会举办不同类别的艺术评奖活动,对其中成绩优异者给予资金奖励或推荐深造的机会。

其次,艺术基金会在保护珍贵的艺术作品方面也具有重要作用。在以往,对珍贵艺术作品的保护工作完全由国家博物馆负责,而艺术基金会在艺术品保护方面正在起着越来越重要的作用。2002年10月18日,由中华社会文化发展基金会与文博界专家、社会知名人士等共同创办的"中华抢救流失海外文物专项基金"在北京宣告成立。作为公益性的社会团体,该基金会专门从事调查和研究流失海外文物工作,并积极开展回赠、回购等抢救流失海外文物的活动。

另外,艺术基金会还有鼓励艺术创作和艺术形式创新的作用。特别是国家艺术基金与各省、市、自治区各种类别艺术基金的设立,不仅对国有艺术机构予以资助,同时面向社会更广泛的艺术创作群体,包括大量民营艺术机构和相关艺术工作者,均不同程度

地得到基金支持,从而激励他们在不同艺术领域的探索中克服资金困难,不断创新,不断探索,为发展社会主义艺术事业作出更大的努力。

由于我国的公益性基金都是非营利性的组织,因此对基金会专项资金的运用具有严格的规定。中国文学艺术基金会章程第三十八条指出:基金会每年用于从事章程规定的公益事业支出,不得低于上一年总收入的百分之七十或者前三年收入平均数额的百分之七十;年度管理费用不得超过当年总支出的百分之十。自2004年6月开始实施的《基金会管理条例》对非公募基金会的支出也做出了相应的规定,这对于像吴作人国际美术基金会、李可染艺术基金会等非公募基金会来说,"条例"不仅对其筹款能力提出了挑战,对于支出的控制也是一项艰巨的任务。另外,国家对于各类基金会,尤其是公募基金会的财政支出进行严格监控,防止专项基金被挪用的现象发生。同时利用税收等政策,鼓励企业向艺术基金会捐款。根据《中华人民共和国企业所得税暂行条例》第六条第四款规定,"纳税人用于公益、救济性的捐赠,在年度应纳税所得额3%以内的部分,准予扣除。"如在2001年国税函〔2001〕207号《国家税务总局关于纳税人向中国文学艺术基金会捐赠税前扣除问题的通知》中指出,根据《中华人民共和国企业所得税暂行条例》及其有关规定,企业所得税纳税人向中国文学艺术基金会的公益、救济性捐赠,在年度应纳税所得额3%以内的部分,允许在税前据实扣除。虽然我国对进行艺术捐款的企业在税收方面的优惠程度比西方国家低许多,但它适应我国经济发展的社会实际,同样也有利于我国艺术基金的发展。

第三节 艺术事业机构作为管理主体

大力发展文化事业和文化产业,已经成为当代我国文化艺术建设的重心。按照文化事业和文化产业的发展要求,不断推进文化体制和文化机制创新,支持和保障文化公益事业,增强文化产业的整体实力和竞争力,是我们在新的时代全面推进文化艺术发展的重要任务。

一、艺术事业机构的性质

艺术事业与艺术的事业性机构,是两个不同的概念。艺术事业,具有广义和狭义之分。广义的艺术事业,是指国家或民族整体性的艺术建设与发展,狭义的艺术事业,则是指我国特有的由国家或政府设置及兴办的以从事社会的艺术服务、创作与研究为主旨的社会性艺术活动。艺术事业机构是指在艺术领域从事研究创作、精神产品生产和公共文化服务的组织机构,是国家根据社会的需求,以及人民大众艺术的需要而设置的部门,主要从事公益性的艺术服务,以及开展各种形式的公共类艺术服务活动。艺术事业单位是相对于企业单位而言的,是国家机构的从属性分支机构。事业单位不以盈利

为目的,主要为满足社会艺术活动需要,提供各种社会服务为直接目的。

艺术事业的建设及其艺术事业机构的设置,是一个民族和国家精神文明建设的需要,也是国家意识形态的重要体现,具有突出的时代性、民族性、服务性、公共性等特点。

二、艺术事业机构的基本构成

1. 艺术演出类单位

在近年来国家文化体制改革进程中,大部分原为国家事业单位的演出机构均改制为国有企业性质,但是也保留少量事业性质的艺术演出机构,主要是指那些重在弘扬民族艺术传统及其需要予以保护的艺术品种和院团,他们将在保护与弘扬优秀艺术传统、从事公共性艺术服务等方面发挥积极作用。

2. 艺术创作类单位

主要是指各类艺术创作院所、艺术中心、影视制作中心等。政府保留一些该方面的机构,旨在实施社会与大众的文化服务,以及从事一些与市场需求不同的艺术创作。有的政府部门所属的艺术研究院(所)、画院等艺术机构,虽然主要从事自身的艺术研究与创作类活动,但有时也要承担一定的社会文化艺术服务等职能。

3. 图书文献事业单位

如图书馆、信息情报中心等。各地图书馆是政府依据社会艺术建设的需求而设置的,图书馆在承担的文化服务中,大量工作与艺术文献与典籍的收藏,艺术信息的汇集、处理及服务有关,具有浓郁的艺术活动的特征。

4. 文物事业单位

包括各类文物保护站、文物考古队(所)、博物馆、纪念馆等。各地的博物馆,特别是综合类博物馆,一般由政府兴办与主管,属于事业单位性质。博物馆一方面具有收集、储藏、保护与研究文物的职能,另一方面也具有展出及服务大众的职能。我国多数博物馆为综合类博物馆,收藏的大量文物均具有历史与文化价值,而其中大部分文物均与艺术相关,具有浓郁的艺术管理特性。

5. 群众文化事业单位

包括文化馆(站、宫)、艺术馆、青少年宫、俱乐部等。各地文化馆(站)是各级政府领导下的文化事业单位,它们的存在,是我国文化建设的重要特色。它们在活跃群众文化生活、普及文化艺术和提高群众的审美文化素质等方面,都是不可替代的。各级群众文化艺术部门所行使的管理职能是服务性管理,主要从事社会大众文化服务的工作,其中包括:①组织群众开展各种类型的艺术活动;②组织各种重要节庆的艺术展出与艺术演出;③组织各种类型的艺术竞赛及其艺术评奖活动,推进群众艺术活动的开展;④开展与当地有关的文化遗产的保护、研究、利用等方面的工作。

6. 广播电视事业单位

在当代文化体制改革中,国家将大量广播电视的制作机构转化为企业性质,但同时继续保留广播电视播出及部分制作机构的事业单位性质,以加强在这一领域的有效调

控。其间,大量的节目制作、编辑与播放均与艺术相关,因此融入了丰富的艺术管理特质。

在文化体制改革的进程中,一些原来属于艺术事业性质的机构,如各类艺术性质的杂志社、出版社等,均已大部分改为企业编制,成为国有的或公有的艺术企业实体,其职能也由以往的以从事艺术服务为主转变为以参与文化艺术生产与经营为主。

三、艺术事业机构的社会地位和作用

在当代艺术建设中,艺术事业活动与艺术产业活动成为社会主义艺术建设的两翼,是整体的艺术活动和文化建设中互相连接的两个方面。忽视艺术产业,只重视艺术事业,就会重蹈计划经济的老路,致使艺术活动得不到激励,其样式陷于单调和呆板,其产品数量得不到较大幅度的增长,人民大众的文化与审美需求得不到满足,艺术工作者和艺术家的创造力得不到充分发挥,文化和艺术生产力难以获得增强;反之,只重视艺术产业而忽视艺术事业,也会导致一系列的恶果,社会主义国家的意识形态特性将会受到冲击,优秀的传统文化难以得到弘扬,一些腐朽的和低劣的文化也会乘虚而入,侵蚀文化艺术活动的运行机制,影响其健康发展。事实上,艺术事业与艺术产业是可以相互影响与促动的,有时还是难以分割的。并非只有事业性质的艺术部门负有艺术服务的职责,所有艺术实体均应承担社会公益性或公共性艺术建设的职责,对于社会文化发展做出自己的贡献;并非只有企业性的艺术实体才能从事产业化的生产与经营,即使那些主要承担艺术事业活动的国有艺术单位,也应适度引入产业的规则,融入市场理念,在一定的部门或环节采取产业化的运行模式,这样,才能适应当代文化建设的要求。

第四节 艺术企业作为管理主体

在当代艺术产业的发展进程中,艺术企业一方面作为艺术生产的主体接受政府相关部门的管理,以及社会各相关艺术行业组织的间接性管理,另一方面艺术企业自身的生产经营过程中的管理活动也已充分表明其在从事艺术管理方面具有典型的管理主体的属性。

一、艺术企业管理主体概述

(一)艺术企业管理的构成

依据企业规模的不同,企业管理者阶层可以分为不同的样态,在一些大型的企业或集团型企业之中,管理者可以分为:高层管理、中层管理、基层管理。

在中小企业中,管理者层面一般可以分为决策性管理和组织与实施管理。决策性

管理表现为企业主管领导的决心与意志，组织与实施管理者一般表现为在具体生产过程中的组织、实施、控制、反馈与评估的管理。

（二）艺术企业管理的特性

艺术企业投入的最主要的资源是人力资源和以精神内容为主导的资源。产品的特殊性决定了企业经营活动和运营模式的特殊性。艺术产品的生产是对无形的精神内容的创造、加工和传播。因此艺术企业的管理就是在精神类产品的生产过程中，运用管理学中的计划、组织、协调、领导和控制等手段，同时按照艺术企业建设的特性和规律，进行内部建设与管理的过程。

作为艺术企业，其企业活动均要受到政府各相关部门的领导与管理，同时又要受到社会各相关行业以及社会舆论等方面的间接管理。在这一意义上，企业管理者既是被管理者，要接受各个方面的管理和领导，同时又是管理者，对于自身企业实施管理性活动。

（三）艺术企业管理者的职责

除却国家大型艺术企业集团的管理具有中观的特性之外，企业管理者的管理一般均属于微观的管理，其管理职责范围是：

1. 运营管理

（1）策划与决策，即实施对于艺术生产的前期创意与策划的领导，以及最终做出实施项目计划的决策；

（2）投资与融资，即通过企业投资、融资、接受赞助等各种方式和渠道，完成对于企业生产项目所需资金的筹集；

（3）生产组织与运营，主要表现为生产活动或项目实施的全面组织与运营；

（4）控制与评估，即对于项目运营全过程的监控以及随时进行的反馈和评估；

（5）传播与宣传，即对于产品的全面包装与宣传，使之产生良好的社会形象和效应；

（6）营销，即通过营销的实施，实现产品的最大经济效益和社会效益。

2. 内部管理

（1）人员管理，即对于艺术企业人员引进、聘任，以及人员使用全过程的管理。由于艺术企业的特殊性，艺术创制人员的自主性与流动性较大，因而与非艺术企业的人员管理有着较大的不同。

（2）财务管理，即对于内部财务状况的全面把握，对于财务各方面支出的有效调控，以及对于各种可能遇到的风险的规避；

（3）企业形象建设，即通过各种方式与开展各种活动，提升企业形象的地位，增强其社会影响力。在企业文化建设中，企业形象的确立、企业精神的提升、企业员工基本素质的提高，均会对企业的经济活动起到重要的促进作用。每一个优秀的企业家均应是一个懂得文化管理原则、善于运用文化建设促进企业发展的管理者。

二、艺术生产企业

艺术生产企业是指专门从事艺术产品生产与制作的企业或机构,例如艺术院团、影视制作机构、艺术品制作机构、艺术设计机构、艺术书刊出版机构等。

以往许多从事艺术活动的企业通常同时具有艺术生产与艺术营销的双重功能,如艺术院团,艺术设计中心等。而在艺术产业获得迅速发展的当代,越来越多的艺术生产机构开始放弃艺术经营的功能,让那些专门从事艺术经营的企业承担这方面的职责。应当说,这一分工的细化是社会艺术活动的重要进步。

(一)艺术生产企业运营的基本特点

现代意义上的企业大约出现在工业革命时期,它是社会生产力发展到一定水平的结果,是商品生产与商品交换的产物。由于企业这种组织形式能够较好地适应生产环境的改善和生产工艺的提高,显著提高劳动生产率,大幅度降低成本,带来高额利润,使得企业在长期的演变过程中逐渐成为社会的基本经济单位。随着社会经济的持续发展,物质财富的不断积累,人类的消费结构和需求结构正在发生着重大变化,经济活动中的精神因素逐渐活跃,并成为部分经济活动的主导性因素。进入现代社会,人们的精神需求日益增长,艺术产业成为现代经济发展的重要动力,作为艺术产业的核心,艺术生产企业显示出突出的特点。

1. 艺术生产运营活动以企业为单位进行

企业是产业有机体的最基本的组成单位,其内在动机受制于经济规律。企业管理涉及了企业内部的计划、组织、领导、控制和协调等基本的职能和管理过程,同时也包括企业与外部的供应、联盟、兼并、重组等外部交换和合作关系。

2. 艺术产品的生产是对审美的精神内容的创造、加工和传播

艺术产品的生产和服务是为了满足人们的精神需求,艺术企业投入的最主要的资源是人力资源和以精神内容为主导的资源。产品的特殊性决定了企业经营活动和运营模式的特殊性,因此艺术生产管理的过程,就是应用管理学中的计划、组织、领导和控制等手段,探索艺术生产规律、创造最佳效益的过程。

3. 艺术生产企业对于艺术的管理是微观的生产性管理

一方面,他们要联系艺术家,对于艺术家的创作予以关注与扶持,有的企业甚至兼有艺术创作与艺术生产的双重功能;另一方面,他们的活动通向艺术营销,为艺术营销者或企业提供艺术产品。

在艺术的企业化生产中,一方面,要遵循艺术活动的基本规律,充分尊重艺术家特有的思维规律,以及按照艺术创制的形式美规律、艺术理想追求的真善美规律进行创造,推出具有更高审美价值的艺术产品;另一方面,又要遵循艺术生产的规律,经济的和市场的规律,按照商品生产的规则进行艺术品的创制与规模化生产,力求获得更大的艺术生产的经济效应。

生产者为艺术家个人,尚未构成企业的规模时,表现为个体生产的特征。但当部分

艺术家为了获得更大的生产效益,开始形成一定规模的组合,就会逐步融入企业活动的因素,显示出企业生产的特性。

有的艺术生产实体,例如戏剧院团的生产,或是电影、电视剧的制作,自其兴建初始,便须遵循市场经营的规律,建立企业生产与营销的双重模式,形成企业化生产的规模,同时具有市场营销的各种特征。

在我国当代文化艺术体制加快改革的进程中,许多本来属于国有的艺术事业单位转变为艺术生产企业,同时更多具有艺术生产潜力的民营性质的艺术生产企业纷纷生成,在艺术产业领域显示出巨大的作用。

(二)艺术生产企业的产品特点

1. 产品的共享性

普通物质产品具有排他性,当产品被一个消费者购买后,它的产权也就随之从生产者转移到消费者,其他人无法享有该产品的所有权。但是精神产品具有可复制性,其中的某些内容甚至可以被无限复制,在复制的过程中并不会出现产品内容的缺失,大多数的艺术产品都具有这种特点,这是由艺术产品的精神性特点决定的。现代科技的发展为艺术产品尤其是音像制品的复制提供了更多可能,原本只能被少数人收藏、欣赏的艺术作品被大量印刷出版,从而满足了普通人对艺术的审美需求,艺术品的共享性得以真正的体现。随着网络的发展和普及,网络在资源共享中具有得天独厚的优势。更为艺术共享性的实现提供了技术支持,但随之而来的艺术产品的知识产权保护问题也更值得人们关注。

2. 产品的增殖性

一般物质产品在消费过程中会发生耗损,其使用过程也是一个逐步消耗的过程。而在对艺术产品的使用、交流、传输等过程中,产品往往会被注入新的精神内容,使产品增殖。由于个人的生活环境、教育水平、性格差异等原因,人们对同一件艺术作品的理解感悟不尽相同,会形成对作品的不同诠释,从而为艺术作品注入新的精神内容,这在改编作品中表现得尤为明显。如《木兰辞》塑造了一位巾帼不让须眉的英雄形象,在当时的社会条件下具有保家卫国的壮志豪情。随着时代的发展,人们认为花木兰打破了女性不能从军的传统,具有女性解放的意义,它又被赋予了反封建和反传统的意味。好莱坞迪士尼公司的编剧则从美国价值观出发,套用了好莱坞电影的戏剧模式,在迪士尼的《花木兰》中虽然保留着中国传奇的基本故事情节,但不论故事结构和主题,还是人物形象、语言风格都被嵌入了浓重的好莱坞印记,在跌宕起伏的故事情节中,将花木兰诠释为具有个人奋斗色彩的典型。迪士尼在这部长动画片中尝试对中国传统故事进行改编,运用了包括人物造型、环境、建筑等中国古典元素,虽然对它的评价众说纷纭、褒贬不一,但这种尝试本身就具有新的意义。然而,对艺术品的改编并不一定都是成功的,增殖不等于增值,艺术品的精神内容由于时代精神、艺术家的不同而出现差异,究竟改编是否成功,能否实现艺术价值的增长,除票房等标准外,还应经过时间的检验。

3. 产品的可移植性和可再生性

艺术品可以进行多次开发和利用,并且作为投入要素与其他内容和形式相结合,产

生出新的产品,从而生成巨大的经济效益和社会效应。一个生活窘迫,靠开计程车维持生计的单身母亲在计程车后座上写小说时,她并没有想到自己将会因这部小说成为世界级的富翁,她创作的《哈利波特》系列小说及改编的电影、电视剧横扫世界,其他衍生产品也在全球热卖,"哈利波特"俨然成为世界品牌。

4. 艺术产品满足人们需求的差异性

企业的生存和发展是通过对产品和服务的提供,获取相应的利润。任何企业利润的实现,都必须依赖于现实的或者潜在的市场需求。因此企业运行的起点不是始于生产的投入,而是发源于市场的需求分析和准确的市场定位。艺术企业提供的是艺术产品和精神服务,因此艺术企业在满足人们需求时与普通企业不尽相同。

马斯洛的需求层次理论告诉我们,人普遍有五种基本需求,而且是有层次性的,即生理需求、安全需求、感情和归属上的需求、尊严需求和自我实现的需求。当经济发展到一定程度,人类的社会需求将会发生变化。1990年,西方著名经济学家迈克尔·波特在《国家竞争优势》中提出了经济发展的四阶段论,即要素驱动阶段,经济发展的主要驱动力来自于廉价劳动力、土地、矿产等资源;投资驱动阶段,以大规模投资和大规模生产来驱动经济发展;创新驱动阶段,通过市场创新、组织创新、技术创新等推动经济发展;财富驱动阶段,对人的个性的全面发展的追求,对文学艺术、体育保健、休闲旅游等等生活享受的追求,成为经济发展的驱动力。由于我国地域性经济发展差距显著,总体上处于由投资驱动阶段向创新驱动阶段的过渡,部分地区达到财富驱动阶段。随着我国经济的发展,国民收入水平的不断提高,精神性的或非物质性消费需求将逐渐增多,并成为生活消费的主流,成为拉动经济增长的重要组成部分。

由于个人的文化背景、成长经历、环境、教育水平、经济条件和性别等诸多因素的差异,人们对精神产品的需求也是千差万别的。个性化的精神需求必然导致消费需求的多元化。普通物质产品的需求主要体现在满足生理与生活需求,与精神需求相比,它的可预见性高,产品需求的差异小,相对市场需求显性度高,容易被统计和预测。精神需求的复杂性使得艺术生产和服务比其他领域的企业面临更大的市场不确定性和风险,这就迫使艺术企业要以更加灵活的组织、协调和控制系统来应对市场变化。

(三)艺术生产企业的投入要素

艺术产品的生产过程大致可以分为艺术创意和艺术产品生产制作两个阶段,所以,除资金以外,艺术企业生产的投入要素还应包括技术、创意、版权、艺术资源、人力资本等无形要素,缺一不可。其中,艺术创意是最为重要的组成部分,它是艺术产品能否获得大众认同的重点。

艺术企业在艺术市场中的竞争,往往是对艺术资源的争夺和对艺术市场的战略性投资。对于艺术企业来说,如果没有对艺术资源的重视,仅仅依靠资金优势,很难形成市场竞争力。因为在艺术产业领域,虽然高投入可以在一定程度上保证艺术产品的制作质量,但高投入与高回报之间没有必然性。艺术产品能否获得更高效益,主要取决于产品的艺术水准和市场对它的接受程度,因此能否在最大程度上获得艺术资源是艺术企业获得成功的关键。艺术资源多为无形的、非物质性的,通常以人为载体,偏重于以

非物质形态存在的精神领域的创造活动及其结晶。同时艺术资源需要有效整合才能成为资本，成为艺术企业的核心竞争力。因此艺术企业对艺术创意和技术人才的重视比其他企业更为明显。

（四）艺术生产企业的从业人员

艺术企业与一般企业的一个重要不同之处在于所投入的无形艺术资源总是需要与特定的人力资源相结合，这是因为非物质形态的艺术资源通常以人为载体，网罗艺术人才是艺术企业的重要任务。因此人力资本是艺术企业的核心资源，特别是那些提供创意产品和服务的公司，高素质的人力资源就更加珍贵。市场经济条件下艺术企业的发展，必须融合现代科技、经济管理、艺术创作等多方面的资源，所以，艺术企业的创意人才都必须能对这三个方面的知识融会贯通。此外，整合各类人才资源，实现多种知识和技能之间的合作以共同完成项目是企业的重要任务。

三、艺术营销企业

艺术营销企业，主要指那些直接从事艺术市场经营的企业，它们所从事的管理活动，体现为市场与经营的管理。在当代，艺术营销企业一般包括直接经营艺术产品的企业或中心，以及各种影视产品交易中心、画廊、拍卖会等。有些原来同时具有艺术生产与营销双重功能的企业开始将其生产功能予以剥离，使其呈现出专门从事艺术营销的单一性功能；一些艺术中介机构也兼有营销的功能，但其与一般的营销企业也有重要的区别。其间，艺术经纪人发挥着重要作用。

（一）艺术营销企业的特点

1. 艺术营销企业的管理是经营性管理

这种管理，是对于艺术产品的流通环节的管理，在市场经济条件下，它直接关涉着文化艺术活动创造经济效益的高低。艺术品经营者是这种管理活动的主体。管理者直接参与艺术产品的经营，具有很强的操作性。一方面，他们是管理者，要实施对于所管辖部门和企业的领导和生产活动，是具有生产特性的管理者；另一方面，他们又是经营者，要接受相关领导部门以及法规的制约，直接参与艺术商品的营销，是艺术产品的商业流通价值的创造者。

2. 艺术营销企业的管理在生产与消费之间，起到重要的中介作用

它们居于文化艺术市场的中心，既要遵循市场规律，同时又要遵循艺术规律，连接着国家意识形态和经济生活广阔的领域。这种管理主要注重艺术产品的流通和消费，沟通着从艺术生产到消费的方方面面，直接体现着生产与市场的效应，以及对于市场和消费者心理的反馈，是社会文化艺术活动庞大体系中最具活力的一部分。

3. 艺术营销企业所创造的价值是商业价值

该类企业不承担艺术品的生产，而是通过对于艺术生产企业产品的销售，创造新的价值，亦即艺术产品或艺术服务的商业价值。艺术营销企业是艺术产业有机体的重要组成单位，其内在动机和运营均受制于经济规律。营销企业管理涉及企业内部从计划、

组织到领导、控制和协调等每个环节，还包括企业与外部的各种联系与合作。

（二）艺术中介活动及其经纪人

1. 艺术营销企业及其中介服务

艺术营销企业及其中介服务在当代艺术产业发展进程中是难以替代的。社会中介组织又被称为市场中介组织，它们主要是在不同的市场主体之间充当一种民事上的媒介或经济角色，为市场主体直接提供有偿服务。市场中介组织是以营利为目的的，以有限责任制或合伙制为组织形式，以合同为依据，在市场主体之间提供中介服务的组织形式。中介活动包括经纪人、代理人和信托人三个部分。经纪人是处于商品、劳务供需方的中介地位，以某种方式来促使商品、劳务交易的完成并获取佣金的中间商人，具体指以收取佣金为目的，为促成他人交易而从事居间、行纪或者代理等经纪业务的自然人、法人和其他经济组织。经纪人和委托人的关系是不固定的，其活动具有非连续性和隐蔽性的特点。代理人是受委托代表他人进行法律行为的人，因代理而产生的权利义务直接对本人发生效力，必须用被代理人的名义，与被代理人的关系相对稳定。信托人是指接受他人委托，以自己的名义代他人收购或出售物品并取得报酬的人。在我国的艺术市场上，大多把艺术中介统称为艺术经纪人，但在具体执行中，经纪人的外延更为广泛。依照上述定义，画廊属于代理人范畴，拍卖行则是信托人。

2. 艺术经纪人的社会地位

自出现艺术市场以来，艺术品经纪人便成为一种职业，也成为一种艺术活动方式。大量艺术活动及其艺术交易的涌现，必然推出众多参与其间并为之服务的艺术经纪人。艺术品经纪人在促进市场繁荣，推动社会艺术消费进展等方面不可或缺的地位及作用。艺术品经纪人是一项技术含量很高的行业，需要从业者具有十分精深的艺术造诣，对艺术产品具有敏锐、准确的鉴别与判断能力，同时又需要熟悉市场，具有娴熟的驾驭经济活动及市场交易的能力。艺术品经纪人不仅与艺术家、艺术创意与策划人、艺术制作人及生产企业有着密切的关联，同时与各类艺术商家、艺术传播者及广大艺术品消费者有着千丝万缕的联系。作为与上线的关系，经纪人直接与艺术品创作生产机构及个人衔接于一体，成为连接社会及文化产业的纽带；而作为与下线的关系，则与艺术品传播及市场营销息息相通，是艺术生产的主要出口，更是艺术品生产方实现其经营价值的关键呈现。在当代社会艺术品的生产及运营中，正是大量经纪人活动将艺术生产与营销及消费连接为一个整体，凸显出运营流程中的当代性特点。

艺术品经纪人活动从来不是孤立进行的。其运作既具有鲜明的个性化特征，同时因与各类艺术品生产及营销机构、消费人群的紧密交叉和相融，形成了相互支撑又相互制约的关系。首先，艺术品经纪人可通过各种方式，对艺术品的策划、创作、生产等方面的活动施加影响，予以引导，帮助生产方基于社会需求和大众审美取向的变化，对其生产方向、布局、规模等作出适时调整，以求推进艺术品生产效能的不断提升；其次，对社会各艺术品营销机构或个人作出指导，助其在经营策略及方式方法等方面予以及时调整，以求准确把握市场脉搏，获得市场营销的主动权和效益增长的良性态势；再次，对社会各种艺术品消费行为及其群体施以积极影响。大量社会艺术品的消费者，包括个

人品鉴与收藏、博物馆收藏等等艺术品消费行为，均需得到来自行业内部的专业性指导，而艺术品经纪人正是在这一领域中具有核心地位。

3. 艺术经纪人的社会文化价值

艺术品经纪人在传统社会地位与历史作用的基础上，经由当代社会促动下的积极嬗变，已然显现出更为鲜明的社会及文化价值。

艺术品经纪人的职业特性显现其突出的艺术管理功能。作为艺术品经纪人，除却具有艺术管理通常的共有的属性外，还具有自己的特征。其一，艺术品经纪人的管理行为，既具有社会化、群体化特征，其管理活动也就拥有社会化艺术管理活动的基本属性，需要遵守社会的企业化活动的各种规范，同时又具有典型的个性化特征，无论是经纪公司还是个人，建构与形成具有个性化运营特点是必要的；其二，经纪人活动是艺术产业结构中的一翼，既呈现其管理职能，又属于艺术生产运营长链中的一个环节，在推进艺术生产及市场繁荣中起到至关重要的作用，因此，经纪人活动具有浓郁的经济活动特性，必须遵循经济的市场的规律及其规则，更需严格遵守国家的方针政策，以及法律法规；其三，由于艺术品经纪活动浸入艺术领域的各个方面，其活动方式与艺术创作及生产流程紧密相联，因此艺术品经纪人又需要遵循艺术生产和艺术发展的各种规律，以及艺术活动的各种规范，其间也体现出艺术品经纪人一定的管理特性。

艺术品经纪人的社会存在凸显其丰厚的艺术批评功能。在当代艺术活动中，艺术批评具有十分重要的地位，而作为艺术批评的群体构成也已不断扩展，从一般社会职业批评者、艺术研究人员，以及艺术媒体工作者，到艺术经纪人领域，均具有突出的艺术批评功能和价值。艺术品经纪人的艺术批评作用，其核心使命在于通过对艺术品价值的辨析，令更多消费者接受其评判，以获取可观的经营效益。在其活动中，经纪人必然要对艺术品的审美价值、社会价值、商业价值作出慎重的评判，赢得人们的认同并参与交易活动之中，推动艺术品产生更大的经济效益。艺术品经纪人更多利用各种媒介，扩展批评效应。

艺术品经纪人的当代使命展现出鲜活的艺术传播功能。大量艺术家的涌现及其海量艺术品的生产，激活了艺术品经纪人的使命意识。艺术品经纪人的经营行为对艺术品的传播起到重要的推波助澜作用。为使艺术品的审美价值与商业价值得到更多消费者的认同与接受，其传播宗旨，既有与一般艺术传播相同的部分也有相区别的内涵，主要是通过传播活动，推进艺术品得到更广大区域人们的喜爱与接受，提高商业营销份额；其传播内容，艺术品经纪人通常需要通过各种方式，阐释与推介艺术品的文化内涵及审美形式特点，以及对其商业前景作出预期判断；其传播方式，艺术品经纪人大都将传统与现代的方式相结合，特别是采用数字技术时代的各种现代传播方式，包括即时通讯、移动网络等，大大丰富了传播手段；其传播效应，艺术品经纪人十分注重社会大众的接受、消费及其反馈，特别是在艺术品收藏家，以及博物馆收藏等领域的传播效应，更会引发艺术品经纪人的密切关注，凸显其参与艺术传播活动的基本意旨。

（三）画廊与拍卖会

在美术品市场中，画廊是一级市场，行使代理人职能。现代画廊是指经常举行美术

展览、展卖的场所,是从事艺术品经纪代理的企业。画廊在艺术品生产和消费中充当中介,艺术品通过画廊这一流通渠道转化为商品。可以说,画廊的存在使艺术家从商业活动中挣脱出来,致力于艺术创作。其意义在于通过规范的商业运作,为艺术家的成长和成功创造条件。

在国外,艺术收藏家一般与画廊之间有稳定的商业关系。但我国完全意义上的艺术品一级市场并没有建立起来。而作为二级市场的拍卖行的发展势头正盛,艺术品拍卖活动较多,但质量不高,影响艺术市场的有序发展。另外,拍卖行是依靠本身的信誉立足于市场的,通常都会由专家、学者对拍卖品进行鉴定。我国《拍卖法》规定:拍卖人、委托人在拍卖前声明不能保证拍卖标的真伪或者品质的,不承担瑕疵担保责任。由于对艺术品真伪的鉴定需要有很高的艺术造诣和艺术鉴赏功底,在高额利润的刺激下,一些拍卖行知假卖假,造成了拍卖市场上赝品频现。

除艺术经纪人、画廊、拍卖行之外,还有诸如演出公司、票务公司等艺术中介组织也在我国的艺术市场占据了重要位置。另外,随着会展业的兴起,艺术策展人也受到了普遍重视。策展人属代理人范畴,指在艺术展览活动中担任构思、组织、管理的专业人员。现代展示设计是一门融社会学、传播学、心理学、美学、人机工程学等多学科知识和技能的综合艺术,是随着现代商品经济的出现而逐渐成长起来的。从艺术表现形式上看,其中融合了工业设计、环境艺术设计和视觉传达等艺术门类。一个称职的策展人应该具备三个方面的能力:一是专业性,要求策展人具备较高的艺术修养;二是成本意识,要求策展人熟悉财务知识,具备经营活动的实践能力;三是组织协调能力。逐渐发展的会展业将对我国的策展人提出更高的要求。

四、艺术传播企业

艺术传播企业,主要指承担了艺术传播职能的广播电视、新闻出版、网络等现代媒体企业。

媒体的主要职能是文化的交流与传播,但在当代,由于社会各种因素的促动,使媒体在履行交流与传播的职能时,往往也在进行着管理性工作,承担着管理的职能。科学技术的发展与融入,使当代传播远远超越传统的单纯传递信息的作用,丰富了各类媒体的综合性功能。媒体不仅具有对于艺术信息的收集、处理的功能,更具有强大的传播功能,在艺术信息传播的速度、广度、密度和效能等方面,均与以往迥然不同,呈现出极大的魅力,刺激着文化艺术活动的拓展和产品的生产。

媒体企业对于艺术活动的介入体现在各个方面。一些在传播媒体工作的人们,如编辑、导播、记者等,有的已经承担了诸如经纪人、策划人、组织者的职能,有的兼有对艺术信息处理、精选与加工制作的职责,有的直接从事艺术信息的发布与播出。因此可以说,当代的传播与交流,实际上也在履行着文化艺术活动的管理职责。传播也是管理,意味着传播与交流内涵的隐变与拓展。它由被动式传播变为主动式传播,由封闭式传播变为开放式传播。

在当代，媒体对于艺术活动的策划、组织、制作及信息的传播，既具有一定公益性特点，也在更多时候体现为市场机制，具有重要的商品特性。尤其一些娱乐性、休闲性艺术信息和节目的制作与播出，更具有明确的商业性指向。媒体对于文化艺术的传播不再完全是无偿的，而是通过广告的制作与播出、有线电视的收费、栏目或时段的承租等形式，积极引进市场运作方式，其管理模式也就相应发生变化。艺术传播企业的管理属于传播与交流的管理，大多是间接性管理、导引式管理和舆论式管理，而对于某些方面文化艺术活动的直接介入，则具有了一般市场化操作的直接性管理的特点。

第五节　艺术管理者的基本素质和修养

培养高素质的艺术管理人才，是一项极其重要和迫切的使命。特别是在我国繁荣艺术创作、大力发展文化产业的形势下，社会急需大批优秀的管理人才，而在这方面高素质人才的缺乏，已经成为艺术建设的瓶颈。因此，加快培养具有高水平的艺术管理人才已经成为人们的共识。当代艺术管理者应当具有以下优秀的素质和修养。

一、优良的思想与道德修养

由于艺术管理者所从事的是与社会艺术建设与文化发展息息相关的创造性活动，因此，具备优良的思想与道德修养是十分重要的。

第一，具有坚定的政治立场与积极进取的思想意识。深刻理解和遵循社会主义文化建设与艺术发展的方向及方针，自觉献身于文化艺术建设，维护国家利益和民族统一，保护人民大众的文化权利和文化利益，在社会效益与经济效益、国家利益与个人利益等方面坚守正确的方向。

第二，具有清醒的政策与法律意识。对于政策与法律法规方面知识的掌握，将成为管理活动的重要保障。一方面，为推进文化或艺术活动的顺利进行，管理者需懂得国家相关的文化政策与法律法规，在各项活动中自觉遵循国家的政策与法律法规，保证一切活动均在法律的轨道上运行；另一方面，管理者还应依据法律对于各种艺术创制的成果加以保护，使艺术家的基本权益不会受到侵犯或损害。

第三，具有高尚的道德修养。管理者应具备良好的大局观念与合作意识，在处理社会与单位之间、部门与部门之间的各种关系时，能够顾全大局，把握轻重缓急，善于消除矛盾，调节关系；在日常工作中，能够与各方面人们和睦相处，善于与人们交流，形成相互理解、宽容与互助的合作关系。

第四，具有宏观的视野和敏锐的思想。管理者既应具有宏阔的视界，又具有细腻的微观的创造能力；既富有研究素质，又具有批评内涵；既具有理论修养，也拥有管理运作的较高水平；既善于理性思维，又富于创造性想象。能够及时感受社会文化艺术活

动的进程与发展,密切注视各种艺术活动现象的发生、发展及其作用和意义。具有文化批评和艺术批评的功力,能够对纷纭复杂的艺术现象和作品予以准确的评判和分析,及时捕捉具有昭示作用和意义的艺术现象,判定其价值及其社会意义。

二、丰富的人文、艺术与科学素质

第一,具有丰富的哲学与人文、社科知识。深厚的哲学与人文素质和修养,是艺术管理者知识结构的基础。其中包括哲学、社会学、经济学、伦理学、心理学、人类学、历史学、民族学等各学科理论与知识。只有具备丰富的理论素养和完善的知识结构,方能在艺术管理活动中显现出视野的宽阔和思路的缜密,准确把握社会丰富多样的艺术现象与艺术活动的特质,使自己成为全面建构、掌控与推动艺术活动运行的复合型艺术管理工作者。

第二,具有良好的艺术素质。艺术管理者须热爱艺术,懂得艺术活动与艺术创造的一般规律,熟悉各类艺术活动的特殊规律与特点。因此,全面学习艺术理论、艺术史与艺术批评方法,以及掌握一定的艺术创作的技能,都是十分重要的。各种艺术活动既具有共同的规律,又有着各自的特性,正是这些规律和特性制约与引领各类艺术活动有机与和谐的发展。管理者应当立于宏观的高度,俯瞰与审视艺术活动的基本态势及其前景。他们须懂得各类艺术独具的特点,亦即懂得各艺术门类的形式因素与艺术语言特性,懂得艺术活动的一般创造手法和创作技能。管理者当然不可能熟悉所有艺术门类的创作语言,但是可以在掌握艺术活动一般创作规律的基础上,尽力熟悉一、两个艺术门类的语言特点,了解多种艺术样式的形式因素,更为积极主动地实施管理,力求获得良好的管理效果。管理者还须熟悉艺术家创作的特色与心理特点,亦即熟悉和了解一般艺术家的创作心理与创作流程,有时也不排除个人参与一定创作的可能。

第三,具有一定水平的现代科学技术知识。在知识经济时代,最基本的特征之一便是多元知识范畴的融合与交叉,其中科学技术的因素尤其重要。离开了科技知识的融入,艺术便失去重要一翼,甚至不能成为典型的艺术。在以数字技术为龙头的科技发展的时代,无论是艺术的创制与传播,均需要懂得更多的科学技术知识,只有更多地吸纳科学技术元素,准确和恰当地将科技因素融入艺术活动,才能增进艺术的审美含量,以及艺术活动与艺术作品的感染力。从事艺术管理的人们应当具有较丰富的科学技术知识,唯此方能有效地和主动地把握艺术活动的全部进程;应当更多地熟悉和掌握本专业相关的最新科技发展的成果,以及与此相关的技术特性,具有一定的科技思维能力,能够及时地将科学技术成果融入文化活动及其艺术创制中去,促使科技元素与艺术元素的化合,改善艺术创制的材料、工具与方式,提升其形式与内容的科技含量,令其生发更深刻的意蕴,产生更突出的视听效果。无论是在艺术活动还是其他文化与物质生产活动中,均应通过科技因素的融入,改进其产品的文化品质,使其艺术创制更为新颖和更具视听感染力,增进其审美效应与娱乐效应,提升其艺术价值或文化附加值。

第四,具有多样的民族、民俗与地域的知识。在当代,艺术活动充盈着不同民族和

地域的特色,表现了各民族和地域的审美意识、艺术风格与生活习惯,因此,艺术管理者应当具有深厚的社会历史知识与丰富的民族与民俗知识的积淀。对于不同民族或地域人们审美接受心理的把握,也是管理者基本素质的体现。艺术管理者应当深入研究和洞察不同区域和民族的民风民俗、审美习惯、民间工艺、语言特征、文化接受心理等,与民众进行深度的交流,熟悉该区域文化建设和人民大众参与艺术活动的基本状况,获得对特定区域艺术风貌的深度了解。

三、良好的创新与组织才干

第一,创新意识。在当代,艺术管理不再是简单的对艺术活动的一般性操作或运行,而是对艺术活动具有创新性的运作。艺术管理的创新性意义超越了一般创作或制作,成为具有更多新的含义的创造性活动。特别是在21世纪,艺术活动已经不再是以往所谓的创制与欣赏,而是凝结着更多创造性智慧的活动。艺术管理活动的当代性阐释,也不再是以往的一般对于艺术运作与实施的理解,而是具有丰富的创新性内涵的行为,无论是政府的管理,还是社会的管理,或是产业与市场的管理、企业的管理,都需要融入更多更丰富的创新性内涵。在艺术活动的整体创构、策划与运行中,包括对于艺术活动的投融资、组织与控制、方案的制定、风险的预测等,均应体现出积极的创新意识和精神。

第二,创意能力。在艺术活动中,创意已成为艺术创制的核心与灵魂。创意,即指对于具有新颖的意象、意蕴、意趣与意境的创造,涵容于所有文化创新活动之中。艺术活动中的创意特别是艺术创意,在整体文化创意中具有核心的意义。艺术创意的目标,一是增进艺术活动或产品的审美文化价值,二是增进其经济价值。只有在更多的艺术活动中融入浓郁的创意元素,使之具有更大的魅力,方能增进其艺术价值。广泛的文化创新活动中的创意行为意在提升其文化的附加值,而在艺术活动中,创意能力的提升则是艺术创新的主体。

创意在总体上可以理解为文化创意,其中不仅包含着艺术创意,同时还包含科技创意、经营创意和管理创意。艺术管理者的创意能力主要体现于管理创意,但同时也应具备一定的艺术创意、科技创意和经营创意的素质。管理创意主要是指体现在文化与艺术活动中的策划、组织、领导、运行、宣传等方面的创意性理念和行为。通过积极的创意,可以有效地推进文化与艺术活动的进展及其最佳效益的实现。在同一个群体中,无论任何人也难以掌握文化创意的全部要素和拥有全方位能力。即使具有较强创意能力的人们,也往往专长于某个方面,而对于其他方面,则表现为一般性熟悉。因此,艺术活动中最优化的组合即表现为具有不同创意能力的人们之间的互补。人们一方面可以通过工作中的协调与配合,使具有各种创意素质的人们均能够充分发挥自己的专长和能力,另一方面又可以在其间获得互补,从而获得最大的效益。

第三,组织才干。艺术管理者的组织才干体现于组织、策划与运筹等诸多方面。在利用人力资源方面,管理者应充分了解和熟悉特定的艺术创制活动所需要的人员规模、人员知识结构与能力,以及人才的来源,人才使用的具体特点和要求,对于一些特殊人

才，更应予以特别的考虑；在策划与运筹方面，管理者应懂得项目策划的规则与流程，熟悉本部门的基础、环境和条件，善于建构艺术活动的计划与方案，善于回避自身劣势并发挥自身优势，善于调节人际关系与化解各种矛盾，能够预期和规避各种风险，驾驭和推进艺术活动的顺利实施和达到最佳效果。

四、全面的经营与运筹能力

第一，懂得经济规律。经济规律与市场的基本理论与知识，不仅为经济管理者所必备，同样也是艺术管理人才知识结构的基本构成。创意产业的基本特征之一，便是将文化活动纳入经济运行的轨道与领域之中。在创意产业范畴，文化活动与经济活动不能脱节或平行发展，从艺术活动的策划、产品创制，到传播与营销的整体流程，处处贯穿着经济与市场的因素。艺术活动与生产将成为社会国民经济的重要组成部分，艺术工作者同时也将成为经济工作者，如何在实现良好的社会效益的同时，实现较大的经济价值，将成为每一位艺术管理者必须时时关注的课题。

第二，熟悉市场经营。艺术管理者需十分熟悉经营规律与财务管理，同时熟悉艺术活动在市场中的特有地位，以及艺术制作、传播与营销的运行方式，具有较强的生产组织与市场运营能力。应十分熟悉市场的基本走向，能够准确预期和把握市场，将市场与经营的特性贯彻于艺术活动的始终。应洞悉各种类型艺术活动的特点，从不同艺术活动项目的投资与融资，到各阶段的生产性支出，以及成本核算，再到经营的控制、经营效果的评估与审核、艺术产品的营销等等，都需要了然于心，予以全面掌握，以求实现最大的经济效益。

第三，善于规划运筹。艺术管理者应具有对艺术实体各部门的协调与统一、人员的组织与调配、资金的筹划与使用、生产的运作与控制，以及与社会各层次受众的沟通等方面的能力。在艺术活动中，其内在机制的驾驭、艺术创作诸多元素的综合、艺术与科技等因素的融合、艺术各部门运行的一致等，均应纳入统一运筹之中，做到驾轻就熟。

在不同的管理层面以及不同的艺术领域，对于艺术管理者素质与修养的要求也会显现出一定的差异，但作为以上几点最基本的素质和修养，则是所有艺术管理者都应当具备的。

社会对于艺术管理类人才的需求，是当代文化建设的必然。在今后长期的艺术活动与艺术创制的开展中，社会对于从事艺术管理类人才总量的需求将会大量增加。特别是对于以创意为主导的艺术管理人才的需求，更是具有可观的前景。随着现代传媒的发展，以及高科技对于艺术活动的融入与影响，社会文化发展与艺术建设对艺术管理者的素质与修养也会提出越来越高的要求。艺术管理者应当在管理活动实践中经受磨砺，锤炼自身，不断提高思想修养与管理素质，将全社会艺术事业的发展推向一个更高的水平。

学完本章,请思考下列问题:

1. 国家与政府管理的基本职责。
2. 社会组织管理的构成及其特点。
3. 艺术事业机构管理的构成及其特点。
4. 艺术企业管理的构成及其特点。
5. 艺术管理者的基本素质和修养。

第四章　艺术管理运营

艺术的发展,离不开管理者的组织和管理。艺术管理既是为了实现艺术活动的目标,同时也是实现自身管理目标的过程。从管理的过程来说,管理是计划、组织、领导、控制等活动的总和,是管理者在一定的环境条件下,对一个组织所拥有的人力、物力和财力等各项资源进行计划、组织、领导、控制和协调,以有效实现组织目标的过程。现代运营管理涵盖的范围越来越大,在艺术领域,主要包含艺术项目管理与艺术机构管理两大部分内容,两个部分互为依托,相辅相成。

第一节　艺术管理程序

如同各种管理活动一样,艺术管理也具有一定的管理流程。其一方面与一般管理活动有着共同的规律,另一方面也具有自身的特点。艺术管理流程的有序性,正是其科学性与规范性的体现。

一、创意与策划

创意,是指人们在艺术活动中创造新的意念与意蕴的行为或过程,这是艺术管理活动中的重要环节。艺术创意贯穿于艺术活动的全过程,同时也是首要的因素。艺术管理与艺术创意密切相关,有时,艺术创意就是管理的一部分。策划,是指人们为决策、计划而构思、设计、制作活动方案的过程,是在创意基础上对于艺术活动项目的具体策动与谋划。

当代的艺术管理实践,已经不再是单纯的组织与操作,而是在其每一个环节乃至全过程均充满着创造特性,特别是在以艺术活动为管理对象的运行过程中,艺术对象是鲜活的和充满韵味的,因而艺术管理也就不同于一般的企业管理或是行政管理,管理者也必须具有丰富的想象力和对于意象及意蕴的创造力,使得管理的过程充满对艺术创作的尊重、对艺术作品的理解,并且通过管理活动,形成对艺术创造的推进。其间,吸取与引入艺术创意的理念与方式是十分重要的。艺术活动与项目的策划,需要在艺术创意的引导下,形成最具创新意识的活动构架与作品构思;艺术活动的组织,需要在艺术创意精神的推动下,实现对艺术活动全过程的符合艺术规律的组织与引导;艺术活动的

实施,也必须在艺术创意精神的指导下,实现富有创新性的管理与控制,以创造最佳的艺术作品或最优化的管理实绩。

艺术创意与策划不同于一般企业管理的筹划,许多艺术活动特别是艺术项目运作的初始阶段,往往与人们的创意,特别是艺术创意密切相关,需要人们充分展开自己的艺术想象和艺术创造能力,以及对于社会人生的审美观察能力,从而生成具有很高艺术创新价值的项目或作品。

艺术活动中的信息搜集、处理,是艺术活动或项目实施的先导,它是艺术管理者进行决策和组织领导的基本依据。其首先要搜集信息,其次要处理信息。艺术管理的运作离不开艺术创意,运用创意的精神实施文化建构,使之越来越多地融入艺术创意的成分,推动艺术管理更加有效地运行,促使艺术管理活动产生更大的效益。

创意与策划直接相连,特别是在进行一些艺术活动或项目时的艺术策划。策划是一项立足现实、面向未来的活动。它根据现实的各种情况和信息,判断事物变化的趋势,识别并创造需求,围绕某一活动的特定目标,全面构思、设计、选择合理可行的行动方式,从而形成正确的决策和高效的工作。

艺术管理中的策划不同于一般企业管理的筹划,要求在了解和掌握艺术客观规律基础上,按照特定程序开展一系列的运作,从而形成合理完善的策划方案,保证艺术管理后续程序的顺利开展与进行。

二、计 划

在创意与策划的基础上,人们需要制订周密且可行的计划。计划,是人们提出的在未来一定时期内要达到的组织目标以及实现目标的方案和途径。制订计划的目的,"首先,它给出了管理者和非管理者努力的方向。""计划还可以通过迫使管理者具有前瞻性来降低不确定性。""此外,计划可以减少活动的重复和浪费。""最后,计划设定目标和标准,这些目标和标准可以用于控制。"[①]

艺术活动的计划包括:艺术活动或项目实施的具体目标、资金需求以及筹资的渠道与方式、人员结构及构成方式、运作的基本时间、应达到的精神效应与经济效益,以及在进行过程中,可以预见的风险及其规避风险的方式或预案等等。

三、决 策

决策,是指通过分析、比较,在若干种可供选择的方案中选定最优方案的过程。对于方案的评估与选择,应采用定性的或定量的方法对拟定的方案加以分析,主要从成本与效益的评析结果来确定。作为决策的方法,一般人们往往采用三种方法,第一,经验

① 斯蒂芬·P.罗宾斯、玛丽·库尔特:《管理学》(第9版),孙健敏等译,中国人民大学出版社2008年版,第179页。

的方法;第二,实验的方法;第三,研究和分析的方法。

决策有时可以在确定的条件下进行,但更多的是在不确定的条件下进行,有时甚至是在具有一定风险的条件下进行的,因此,决策体现了决策人的智慧和决心。决策人应当具有创新意识和创造精神,在大量掌握各类依据的条件下,充分利用自身的优势,以及各类艺术资源,认真分析开展艺术活动或艺术项目的各种因素,最终选择符合实际、成本较小、效益最大、风险最小的活动方案。

四、组织

组织,是指按照一定规则和程序而设置的多层次岗位及其有相应人员隶属关系的权责角色结构。艺术活动的组织行为,应以有利于实现组织目标、有利于发挥和调动成员的积极性、有利于提高工作绩效为原则。

对于人员的管理是组织的重要任务,包括人员的招聘与培训、员工的绩效管理、员工的薪酬与福利保障等等;对于员工创新能力的发挥,对于人的精神的激发,更是组织的重要职责;通过人际沟通,充分尊重他人情感,实现部门与企业人员的精神与意识的沟通,让员工明确应当做什么、怎样做,也是组织的基本任务。

艺术活动特别重视艺术家独创能力的发挥,以及个人艺术才能的展现,因此,组织者应当特别注重各方面人员的合作与协调,营造高效的艺术创作机制,为艺术活动创造良好的环境,确保艺术活动正常高效运营,提高艺术活动的质量与效益。

五、领导

领导活动是指领导者为实现既定目标,对被领导者进行统领和导引的行为或过程。在艺术活动中,领导将通过对于艺术活动或项目运作的各方面实施统领和导引,努力实现既定的艺术目标。

在领导过程中,领导者应依据自身的权力和职能,充分显现出对于人们的感召力、凝聚力,确立一定的权威性。其职责主要包括,对于各种制度的规定,只有在共同恪守的制度的制约下,人们方能进行有秩序的工作;确立和形成人们对该项活动与工作的忠诚与认知度,懂得该项工作的意义和价值;使每个成员确认自身的尊严与价值,同时与自身的需求和价值实现融为一体;较多采用激励的方式,对人们在工作中取得的成就应采用精神的、物质的等方式及时予以鼓励。

六、控制

控制,是指对于管理对象予以把握,使其按照既定的目标发展,并能对偏离及时予以矫正的行为或过程。艺术活动中的控制,是对艺术活动运行与发展的把握,使其不能逾越艺术活动的目标及其计划,并能及时矫正其偏颇的行为或过程。

控制主要强调对于整体工作运行的掌控,在该项活动或项目运行的全过程,均应表现出管理者的精心把握与控制:其一,对工作效率的掌握;其二,对工作节奏的把握;其三,对工作各阶段成绩的评估;其四,对各种问题与风险的洞察。

在控制过程中,应注重各方面人员或工作的协调。随着社会分工的不断细化,尤其是当艺术活动涉及到诸多利益相关方时,协调在某种意义上成为艺术管理的核心。管理者应当充分运用交流的方式,有机地调控各方面人员的关系及状态、各环节工作的进程、各方面的绩效,实现沟通与平衡,保障艺术活动正常、高效地运行。

第二节　艺术项目管理

项目运营管理是现代企业管理的支柱之一。艺术项目管理就是运用各种管理方法、技术和知识为实现项目目标而对艺术项目各项活动所开展的管理工作。艺术项目管理涉及项目的整个运营过程,具体说含有项目创意与策划、项目决策与计划、项目运营实施与控制、项目运营评估与反馈等四部分内容。

一、艺术项目概述

(一)艺术项目的内涵与属性

项目是一个组织为完成某个独特的产品或服务以实现自己既定的目标,在一定的时间、人员和费用等约束条件下,所开展的一种具有一定独特性的工作。艺术项目就是艺术机构为达到特定目标而进行的工作,举办一次美术展、拍一部电影或电视剧、举办音乐会、排演一出大型舞台剧等活动都属于艺术项目。艺术项目具有以下几个特性:

目的性:任何一个艺术项目都是为实现特定的组织目标服务的,组织目标可以是一个期望的结果或产品,对于艺术组织而言,项目实施的目的不仅追求其经济效益,更应以实现经济效益与社会效益双赢为目标。

风险性:艺术项目往往投资大,风险高,存在较多的不确定因素,因而往往具有风险性的特点。

生命周期性(图4-1):一般来说,每一个项目都有自己明确的时间起点和终点。艺术项目的生命周期可分为策划阶段、开发阶段、实施阶段和结束阶段四个阶段。

冲突性:冲突性是指每个项目都会在时间、成本和质量等方面受到约束,为取得项目的成功,艺术项目管理必须同时考虑并平衡这三个因素。

独特性:指艺术项目所生成的产品或提供的服务不同于一般产品的生产与服务,具有一定的特殊之处。优秀的文化艺术产品可以打动人的情感,愉悦人的精神,净化和陶冶人的心灵,升华人的审美理想,培养人的审美能力,使人从中获得特殊的审美享受。艺术项目所生成的产品或服务具有审美特性,能给消费者带来一定的感官刺激和心理

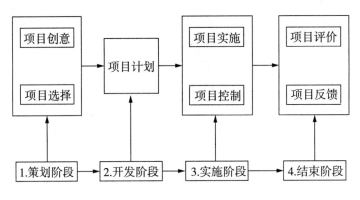

图 4-1 项目的生命周期性

体验,其消费具有精神消费的特性,这种特性是一般产品与服务所不具备的。

(二)艺术项目管理的概念

艺术项目管理是指一种有意识地按照艺术项目的特点和规律,对艺术项目进行组织管理的活动。在管理过程中,艺术项目管理人将各种知识、技能、手段和技术应用到项目当中,以满足或超越项目干系人的要求和期望。项目干系人就是指跟项目有利害关系的人。项目干系人会以不同的方式来影响项目目标。一个成功的项目管理,首先要满足干系人的各种需求和要求。比如在演出活动中,观众就是最重要的干系人,如果演出节目和产品不能吸引足够多的消费者,那么演出票房和收益就得不到保障。除了观众,艺术家与艺术团体也是重要的演出项目干系人,一些艺术家与艺术团体对演出的剧场、音响、舞台等硬件条件有非常苛刻的要求,对接待标准也有着非常明确的要求。所以,艺术项目的成功与否,很大程度上取决于该项目的运营与管理能否满足各干系人的需求。《大河之舞》是风靡全球的世纪经典音乐舞剧,该剧多次进入我国进行巡演,广受各地观众的喜爱和欢迎。该演出项目有非常细致的要求,在正式的演出协议书后,还有一个"附加条款",该条款内容涉及演出的舞台设计、接待要求,甚至对观众的要求等各个方面,共300余条,各种要求极其细致,从饮用水、卫生设施、通讯设备到物品的品牌、尺寸、规格都有详尽的规定为不干扰其他观众观赏,凡迟到的观众只能等到演出休息时间方能进入。又比如,几年前歌剧《唐豪瑟》拉开了国家大剧院2016年歌剧节的帷幕,该制作由意大利知名歌剧导演皮耶·阿里带领的欧洲主创团队、国家大剧院歌剧总监及首席指挥吕嘉携手的欧洲"瓦格纳唱将"创作完成,为中国观众呈现了一部高艺术水准的作品。这部歌剧从策划到首演共历时3年,近400人直接参与了创作。在舞台艺术生产过程中,决定艺术质量的因素主要有人为因素、资金因素、环境因素等,而"人"是最具决定性的因素。首先,因为不同主创的创意、审美习惯不同,同一部歌剧可能由于创作方式的差异产生截然不同的舞台呈现效果。其次,演职人员的表演技能、演唱技能及综合素质直接关系观众的视听体验。整体来讲还是"人"来决定剧目质量,因此大剧院建立艺术质量保证机制,从立项开始层层把关:启用国际一流主创演员阵容;采用三级责任制明确责任人,艺术质量由主创、主演、管弦乐团和合唱团两团负责人等

艺术相关人员负责；大剧院总体把控（设计初期，院长根据中国观众审美、我国政策对于设计方案进行把关，给出建议；在排练过程中，进行前、中、后期阶段审查）；最后公开彩排，邀请观众进行评价。

二、艺术项目创意与策划

好的项目往往来自好的创意，好的策划又可让一个好的创意变为现实，最终促成一个好的项目。创意是具有新颖性和创造性的设想。艺术项目创意是以艺术内容和创意智慧为核心价值，以创作、创新和创造为根本手段，以为公众提供艺术消费产品或文化体验而进行的新颖性和创造性的活动。艺术项目创意属于创造性的活动，独特性与超越性是其重要特征，为社会公众提供独特文化体验，给人们带来新奇精神享受是其主要目的。同时，艺术项目创意必须考虑投资人或艺术企业的投资与回报，以市场为其主要导向之一，把消费者需求和项目的可操作性等因素充分考虑在内。

艺术项目创意与策划的核心是人才。音乐剧《猫》将丰富的音乐创作手法、新颖的舞蹈表演和大胆的舞美设计完美地结合在一起，创造了音乐剧史上的奇迹，创下了百老汇与伦敦音乐剧最"长寿"的纪录，被授予"世纪音乐剧"称号。《猫》的成功正是源于一批天才艺术家的通力合作，他们是英国作曲家安德鲁·洛伊德·韦伯（Andrew Lloyd Webber）、舞美设计者约翰·纳皮尔、导演特雷·沃尔·努恩（Trevor Nunn）和舞蹈设计者吉莉安·莱尼（Gillian Lynne）。可以说，没有安德鲁·洛伊德·韦伯和他的团队，就不会有《猫》剧所创造的辉煌。对于大型艺术项目，创意更往往需要借助团队的力量才能完成，以2016年的G20峰会演出为例，没有团队的辛勤工作，就不可能为全世界奉献出一台如此精彩绝伦的文艺晚会。G20峰会文艺演出《最忆是杭州》的创排历经了一年的时间，秉承服务于"创新、活力、联动、包容"的G20杭州峰会主题，同时体现"西湖元素、杭州特色、江南韵味、中国气派和世界大同"的要求，主创团队在原有《印象西湖》的基础上，打造了一台大型水上情景表演交响音乐会。其中，晚会的直播团队也扮演了举足轻重的角色，如何用电视手段向世界传达中国文化的美，是直播团队的追求。直播共设22个机位，演出开始前，导播、摄像、制片、技术等150余人在现场备战，梳理直播流程，检查系统设备，排除安全隐患，对每一个细节都严格把控。直播过程中，转播团队与主创团队无缝对接，按照剧组制作的国际化分镜头脚本，创新画面表达，做到了构图最佳、角度最佳、衔接最佳，呈现效果精巧精致精彩。其中灯光施工花了幕后团队整整两个月的时间，所有人齐心协力，力图让树、水和远山形成一幅动态的画，并非喧嚣式的华丽而是沉浸式的唯美。正是因为整个团队的通力合作，才使得G20峰会演出取得了空前的成功。

艺术项目从创意到实施要经历一个较为复杂的过程。一个完整的项目在实施前就必须进行必要的分析与策划。一般来说，在创意方案完成之后，就应该考虑如何实施，这就进入了项目的策划阶段。为保证某个项目或某项活动能达到预期的效果而进行酝酿、统筹与计划的过程，可称为策划。就艺术项目运营而言，艺术项目的策划是为保证

以某个艺术项目或某项艺术活动能达到较好的效果而进行酝酿、统筹与计划的过程。策划是个运筹帷幄的过程，关系到项目成败的全局，因而在项目运营管理中，做好项目策划具有非常重要的作用。

项目的策划不能只是空谈阔论，而要有一个系统的计划过程，具体说就是要落实到各类可行性分析和可操作性方案的制定上来，这样才能把一个个好的创意和理念转化为可操作性的方案，才能降低运营过程出现各种风险的概率，提升项目的可操作性，提高项目的成功几率。

在艺术项目策划通常包括项目背景及宏观政策分析、项目可行性分析、项目的运营模式及操作方案、项目机构规划及人员配置、产品市场营销拓展方案、产品价格定位方案、项目的资金投入预算和筹资方案、项目投资收益预测及盈亏平衡分析、项目的风险预见及风险管理措施、项目操作难点及解决方案等内容。

艺术项目策划过程中要根据主客观条件和可利用的资源情况来作出各种决策，项目策划的过程就是一个不断产生决策的过程。决策是从多种可能性中做出选择的过程。艺术项目决策包含两方面的内容：一是做出项目选择，是由决策人对各种方案进行比较、分析、评价，从而选出最优方案的过程。二是指决策人对艺术项目策划过程中制订各种方案与计划进行比较、分析、评价，同时对完成该方案的代价做出评估，对可能由该项目获得的收益进行判断，从而做出是否需要优化方案和是否实施该项目的判断过程。项目选择是项目管理的重要内容，成功的项目管理离不开正确的项目选择。项目选择就是决定做什么的问题。艺术投资人和艺术企业可能面临多个可以选择的方案，需要对项目进行分析和评价，从而确定出具有潜力的投资对象。艺术企业的管理者需要对各种项目机会做出比较与选择，将有限的资源以最低的代价投入到收益最高的项目中。

对于艺术项目而言，在选择项目时，要充分考虑以下三个因素：第一，合适的风险与收益比关系，除了分析项目的预期利润外，还要分析该项目可能面临的各种不利因素，收益相同时，优先选择风险最小化的项目；第二，分析竞争对手或同类产品竞争情况，在项目选择时，要考虑同行竞争和同类产品竞争的情况，避免在项目上的盲目跟进行为；第三，坚持经济效益和社会效益双赢的原则。与一般活动和一般商品相比，艺术活动和艺术产品具有更明显的意识形态属性。艺术项目的选择不仅要考虑投资人和企业的经济利益，也要把项目所能产生的社会效益作为重要的因素加以考虑。

三、艺术项目的计划

项目计划是项目管理工作的中心内容。项目计划将艺术项目策划的各项内容具体转化为实施目标，并对项目目标进行进一步分解，从而形成项目任务的活动。在艺术项目计划环节，首先需要明确项目的目标体系，该目标体系包括各阶段每个环节需要达到的绩效、成本、进度等方面的目标。随后，工作任务被进一步细分为不同层级的任务，以及每个环节和层次的人员分工和责任分配。

在艺术项目策划中，项目管理者经常需要用到一些计划，最常用的计划有：里程碑

计划、实施计划、项目进展计划等等。

（一）里程碑计划

在项目管理中，里程碑是指项目中的重大事件，通常指一个个标志性成果的完成。里程碑计划就是通过标记项目进程中的一些重要任务与实施情况，通过检查事先确定的项目标志性成果的完成情况来衡量和控制项目实施的一种手段。里程碑计划可以看作是一个项目在初级阶段制订的蓝图（图4-2），在这一蓝图中，管理者对项目完成时间以及项目成果交付时间进行计划，通过对照各个里程碑来检验各个项目实施的情况，从而达到控制项目进展和保证目标实现的目的。在制订里程碑计划时，管理者需把项目成果交付时间用符号加以明确标示，从而达到直观清晰、简便易行的效果。

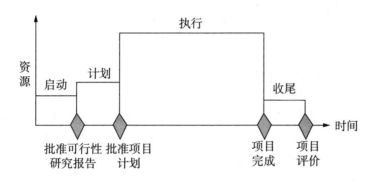

图 4-2　里程碑计划

（二）项目实施计划

项目的实施计划就是对项目如何实施的详细设计。项目的实施计划涉及项目管理的各个方面，包括整个项目实施的所有步骤。在需完成的项目目标确定后，项目管理者要综合考虑公司人力资源、资金状况、时间因素和品质保证等因素，通过精心的计算、预测和谋划，制订出项目开展的具体步骤、需开展的工作、需提供的支持和控制，还要包括进度计划、成本预算、成本管理计划与风险管理计划等重要内容。项目实施计划就像是一个产品说明书，可能涉及产品使用的方方面面。只有制定好项目实施计划，才能使好的艺术创意与策划得以实现，也只有制定好项目实施计划，才能使项目按照进度与预期加以实施，最终圆满完成项目目标。

（三）项目进度计划

项目进度计划就是根据项目实施具体的日程安排，规划整个工作进展。项目进度计划通常作为项目实施计划的组成部分出现，因其在项目管理中具有举足轻重的作用，因而有时也把项目进度计划从项目实施计划中单列出来。甘特图是一种常用的项目计划工具（图4-3）。在制定甘特图时，项目管理者按照时间进度标出项目任务，并通过把工作任务的计划完成时间和实际完成进度进行对比，来显示作业计划执行情况，以有效地监督管理作业的整个过程。甘特图具有直观、计划性强的特点，能帮助管理者发现实际进度偏离计划的情况，调整注意力到最需要加快速度的地方，使整个项目按期完成。

图 4-3 甘特图

四、艺术项目实施与控制

艺术项目实施是指根据计划对项目进行实际施行的过程。项目的实施需要在一定组织机构控制下进行。项目需运用有限的资源来执行任务,这些资源主要包括人力、物力、财力等,这意味着项目的执行需要在规定的时间内由有限的人员完成一系列任务,而且这些任务要满足一定的性能、质量、数量等方面的要求,所以,项目团队的搭建是艺术项目实施中最为重要的环节,也是关乎项目成败的关键。项目团队建立适当与否,将直接影响团队管理成效,直至影响项目目标的实现。

项目组织的构成与管理是项目实施过程中最为重要的内容,随着项目复杂性和专业性日益增强,很多工作实难靠个人独立完成,必须有赖于团队合作才能发挥力量,使项目得以顺利实施。艺术项目组织通常以项目团队的形式出现,项目团队是指在一个组织中,根据成员工作性质、能力组成各种小组,参与组织各项决定和解决问题等事务,以提高组织生产力和达成组织目标。团队经常是为解决某一特定问题和完成某一特定任务而组建,这就意味着团队是一种任务性的组织,一旦问题解决,团队也就可能被解散。从企业运营的角度看,由于艺术企业一般规模不大,人员有限,根据项目要求来进行人员的灵活搭配,通过提高人员和其他资源的利用率,可以达到提高企业运营效率,节约企业运营成本的效果,也在很大程度上避免了人浮于事、人员忙闲不均等状况的出现。

(一)项目管理的组织形式

项目组织是人们按照一定的目的、任务和形式编制起来的人员集合。在艺术活动中,项目团队是以完成艺术项目为目标,根据具体任务整合而成的集体。根据任务的不同,项目团队规模可大可小,但一个合理的项目团队应能体现出如下一些特点:团队成员拥有一致的目标,实施统一的管理;成员能力具有互补性,彼此能够相互信任;能够进行有效沟通,团队成员合理分工并密切协同;能够彰显团队精神,遵守组织纪律和秩序等。

常见的项目团队的组织形式有职能式、项目式、弱矩阵式和强矩阵式等四种。

1. 职能式

项目管理的职能式组织形式,通常是指项目任务是以公司中现有的职能部门作为承担任务的主体来完成任务。一个项目可能是由某一个职能部门负责完成,也可能是由多个职能部门共同完成。项目由若干部门承担时,各职能部门之间与项目相关的协调工作需在职能部门主管层次上进行(图4-4)。在职能式组织形式中,相同职业特点的专业人员在一起,减少了重复工作,具有专业化的好处,而且在人员的使用上具有较大的灵活性;职能部门可作为保持项目技术连续性的基础,使得对重复性工作的管理有效进行。但该组织形式也有一些缺点,比如由于职能部门工作主要面向本部门活动,不是出于整个项目利益,所以项目利益往往得不到优先考虑;部门间协作代价增大,出现问题反应缓慢,与外界的沟通较差等。

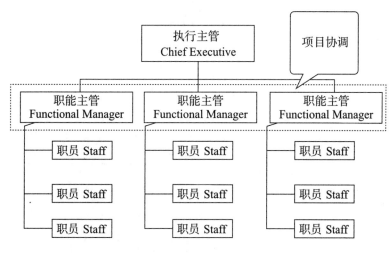

图4-4 职能式

2. 项目式

在项目式组织中,所有的人员都按项目分工,由项目经理全面控制和管理,项目式组织结构简单灵活,易于操作,在进度、质量与成本上控制较灵活;因为业务不跨部门,所以上下沟通途径简捷,决策与响应速度快;由于团队成员专注于单个项目,目标单一,项目成员精力集中,团队精神得以充分发挥。项目式组织的主要不足是:由于项目各阶段的工作重心不同,人员忙闲不均,设备和人员不能在多个项目间共享,资源的使用效率较低。该组织形式也不适于规模小、人员匮乏的小型企业或公司(图4-5)。

3. 弱矩阵式组织形式

弱矩阵式组织形式由各职能部门属下的职能人员或职能组所组成,类似职能式组织,责任人的权力小,在项目中更像是协调人员而非管理者。此种组织形式适用于比较简单的项目,如果项目需要做出决策或者部门间协调频繁,则弱矩阵式组织形式难以胜任(图4-6)。

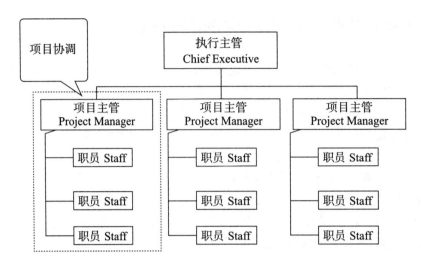

图 4-5　项目式

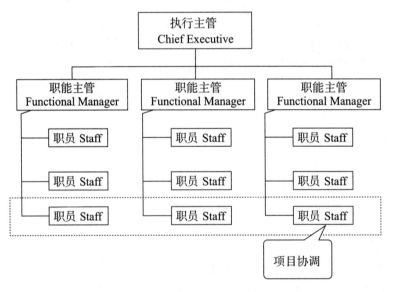

图 4-6　弱矩阵式

4. 强矩阵式组织形式

强矩阵组织形式类似于项目式组织形式,但强矩阵组织不从公司中分离出来作为独立的单元,而是在系统原有的职能组织结构的基础上,由系统的最高领导任命对项目全权负责的项目经理,项目经理直接向最高领导负责,权力较大。不同于弱矩阵组织形式中项目负责人的兼职角色,在强矩阵组织形式中,项目负责人由专职的项目经理担任,而且在强矩阵组织形式中,设备和人员可以在多个项目间共享,资源的使用效率极高(图4-7)。

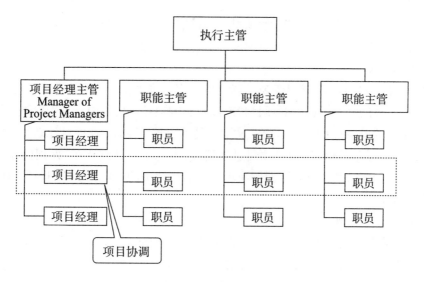

图 4-7 强矩阵式

（二）项目的控制

项目控制是一个动态的过程，控制的基本原理是将实际值与计划值进行比较，如发现偏差，及时地采取措施。在实施项目控制时，项目管理主体会以事先制定的计划和标准为依据，定期或不定期地对项目实施的所有环节进行调查、分析、监测和调整，如果发现偏离，就及时提出整改措施加以纠正。实施项目控制的目的是提高项目实施的质量，使项目进展尽量朝着项目计划所确定的目标和方向前进，同时实施项目控制能提高资源使用效率，达到节约成本、增加效益的目的（图4-8）。项目控制的目的是保证成果性目标的实现，项目内外各种因素具有不确定性，同时项目相关环境中存在一定的干扰，因此项目的实施难以完全按照项目计划进行，出现偏差是不可避免的。良好的项目控制可以保证项目按照计划稳定地完成项目目标，就是说可以及时地发现偏差、有效地缩

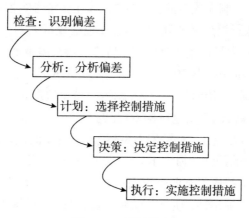

图 4-8 项目控制

小偏差、迅速地纠正或预防偏差,使项目始终按照合理的计划推进。

项目控制的主要内容包括项目跟踪、质量控制、成本控制等。

1. 项目跟踪

项目跟踪,是指项目管理者为了解项目的实际进展情况,根据项目的规划和目标等,在项目实施的整个过程中对项目状态以及影响项目进展的内外部因素进行及时的、连续的、系统的监测过程。项目跟踪是重要的项目控制手段,在项目计划实施过程中,项目管理者持续跟踪项目,监控项目进展情况,并与项目计划比较,发现偏差,分析原因,及时采取纠正、预防措施,随时解决项目中需要解决的问题,包括处理项目团队的沟通和冲突等问题。

2. 项目质量控制

质量控制是项目控制的有机组成部分,目的是保证项目最终产品与服务品质令人满意。为达到这一目的,质量控制的工作过程必须严谨、规范并得到全程性的控制。在项目质量控制过程中,项目管理者通过考察预先设定的约束性目标来判断项目实施的情况,判断约束性目标的实现情况是项目管理者的责任。成果性目标一般由项目团队中的专业技术人员完成,而质量控制往往由掌握各种资源的管理者来实施,这些管理者可以是懂专业技术的人员,也可能是掌握资金等资源的各级管理人员。以电影拍摄制作为例,制片人往往充当起项目管理者的角色,他负责对成本、拍摄进度、总体质量进行控制。而对于电影的成果性目标,则大多在导演的控制下,由专业技术团队来完成。

3. 项目成本控制

项目成本控制是指在项目实施过程中尽量使项目实际发生的成本控制在项目预算范围之内的一项项目管理工作。项目成本控制一般包括事前控制、事中控制和事后控制三个阶段,涉及以下三个方面:①事前控制阶段,指对各种可能引起项目成本变化因素的控制;②事中控制阶段,指项目实施过程的成本控制;③事后控制阶段,指对项目实际成本变动的控制等。

项目成本一般可分为三类,即确定性成本、风险性成本和完全不确定性成本。对于大多数艺术项目来说,成本控制的关键是对项目不确定性成本的控制。比如,在影视剧拍摄中,制片人对于整个制作成本的控制如果不到位,将影响拍摄进度和拍摄质量,如果大幅度超支,将降低影视产品的利润率空间,损害投资人的利益。例如2016年上映的中美合拍片《长城》,大量启用中外明星:马特·达蒙、佩德罗·帕斯卡、威廉·达福、刘德华、张涵予、鹿晗、景甜……从2013年第一稿剧本完成,经过剧本的反复修改完善、电影拍摄以及后期特效制作,历时三年之久,剧组人员总数最高时达上千人之多,制作费用高达1.5亿美元,全球营销费用也在8 000万美元以上。这部电影在中国获得1.7亿美元票房,北美票房3 480万美元,虽然票房成绩毫不逊色于同档期的商业电影,但是考虑其巨额的投资,《长城》的预计亏损大于7 500万美元,为中美合拍片敲响了警钟。

项目不确定性成本的成因有四个方面:项目具体活动本身的不确定性;活动规模及其所耗资源数量的不确定性;项目活动所耗资源价格的不确定性;项目管理人员管理效果与能力的不确定性。项目不确定性成本控制的根本任务是识别和消除不确定性

事件,从而避免不确定性成本发生。项目经理在项目成本控制过程中,要及时识别影响成本的不确定性因素,调整并消除可能导致成本上升的环节,合理地安排各项成本费用支出,才能保障项目目标的实现。

4. 项目风险控制

所谓风险是指实际结果与预期目标的差异程度。差异程度越大,风险越大,反之亦然。具体说,项目风险就是指项目的目标费用、目标期限、目标质量与项目的实际费用、实际期限、实际质量水平之间的差异程度。艺术项目风险控制,指项目管理者针对艺术项目的规律与特点,通过各种手段来认识艺术项目的风险,进而合理应对并有效管理的过程。项目风险控制是项目管理的重要组成部分,主要包括风险识别、风险评估、风险应对计划和风险监控等内容。风险识别是指管理人员在收集资料和调查研究之后,运用各种方法对尚未发生的潜在风险以及客观存在的各种风险进行系统归类和全面识别。风险识别主要内容有引起风险的主要因素、风险的性质、风险可能引起的后果等等。项目风险控制对策就是风险处置的方法,通常有两类,即风险控制和风险转移。风险控制方案包括风险回避、风险自留、风险预防、风险隔离、风险分担和损失控制等。风险回避就是主动放弃或拒绝实施可能导致风险损失的方案。风险自留是项目组织自身承担风险的举措。风险转移是通过保险进行转移,即通过事先签订项目保险合同将风险转移给保险公司。

五、项目评估与反馈

项目评估与反馈是项目管理者在项目收尾阶段的主要工作和任务。项目评估是管理人员或第三方人员在项目收尾阶段对项目实施效果进行检验和评价的一系列活动。这里所指的评估主要是指项目后评估,项目后评估指对已经完成的项目的目的、执行过程、效益、作用和影响进行系统的客观评价,是决策层评价项目效益和效果的有效手段。在项目运营管理过程中,相关人员可事前对项目的可行性进行评估,而在项目收尾阶段,管理人员也应该对项目完成的效果进行评估,通过核查项目计划规定范围内各项工作或活动是否已经全部完成,考核项目的分项目成果和最后成果是否令人满意,并将核查结果记录在文件中。

进行项目评估的目的之一是要为艺术机构及时提供必要的信息反馈,项目管理人员通过分析项目的执行结果,将它与控制标准或项目预期相比较,寻找项目的成功因素,为艺术机构在今后的经营和项目运营积累经验。如果项目执行中出现偏差,则要找出导致偏差的原因,最终把产生偏差的原因传递到决策层,便于艺术组织总结经验,改进或完善其他正在实施的项目,从而推进组织整体水平的提升。随着我国市场经济的不断发展,艺术组织面临的竞争压力越来越大,为了在激烈的市场竞争中获得竞争优势,艺术组织有必要将管理模式从粗放型向精确化转变,进行项目评估就是实施精确化管理的有效手段,通过进行项目评估和反馈,可增强项目实施的透明度和项目管理者的责任心,提高管理水平。

第三节　艺术企业管理

艺术企业管理是对企业运营过程的计划、组织、实施和控制，是与产品生产和服务密切相关的各项管理工作的总称，包括财务会计、技术、生产运营、市场营销和人力资源管理等职能。

一、艺术企业管理的涵义

艺术企业是从事艺术产品生产或专门提供文化艺术活动服务的企业。艺术企业运营的主要特征之一是艺术创意作为核心内容在创意与策划、生产与制作以及储存与传播等环节中的流动与增值。

一般来说，艺术企业管理是艺术企业对生产经营活动进行计划、组织、控制、激励和协调等一系列职能的总称。从过程来看，艺术企业的管理活动是以提高整个组织活动成效为目的而对人力、物力和财力等资源不断进行协调与整合的过程。从具体内容来看，艺术企业管理主要由战略管理、人员管理、财务管理等几方面内容构成。在整个管理过程中，战略管理、人员管理、财务管理等几方面相辅相成，互为依托，共同构成了艺术企业管理的主要内容。

二、艺术企业战略管理

（一）战略管理的定义

战略管理、项目管理、营销管理被称为现代企业管理的三大支柱之一。组织战略是组织为谋求生存和发展而做出的长远性、全局性的谋划或方案。艺术组织战略管理就是艺术组织为实现战略目标，制定战略决策，实施战略方案，控制战略绩效的一个动态管理过程。组织战略具有全局性、长远性、竞争性、纲领性和相对稳定性等特征。

组织在综合考虑组织特点与外部资源条件等因素后，一般要经过战略调查、战略提出、战略咨询和战略决策等程序才能制定出适合企业发展的战略。常用的战略管理分析工具有五力分析法和SWOT分析法等。

（二）战略管理工具

1. 五力分析法

哈佛商学院教授迈克尔·波特是管理界公认的"竞争战略之父"，也是最负盛名的战略管理理论权威，他曾提出过著名的战略管理工具"五力分析法"（亦称"五种竞争力模型分析"）。迈克尔·波特认为：任何产业，无论是国内或国际的，无论生产产品或提供服务，竞争规律都将体现为五种竞争的作用力，或者任何一个行业的企业都会受到

五种基本外力的影响,即①新的竞争对手的入侵;②替代品的威胁;③客户的讨价还价能力;④供应商的讨价还价能力;⑤现存竞争对手之间的竞争。此工具常用于艺术组织强弱势和组织外部环境的分析中(图4-9)。

图 4-9　五力分析模型

对于艺术企业来说,"五力分析法"依然是行之有效的战略管理工具。以一家小型演出经纪公司为例,可以用五力分析模型工具分析企业将面临的竞争情况:①新加入者的威胁。如一些小型文化传播公司、演出经纪公司可能加入到同行业竞争中,演出联盟等跨区域组织也可能威胁到公司的运营;②供应商的议价能力。如著名艺术家和著名艺术院团拥有极高的地位,甚至掌握着定价权,但知名度较低的专业艺术家议价能力就很弱;③买方的议价能力。在演出市场中消费者可以与公司谈票价打折问题,特殊消费者如学生等可凭证享受一定优惠等;④可替代产品或服务的威胁。演出消费者不去剧院看演出时,可以运动、看电影、上网、访友等,这说明一般性的演出产品有充分的替代选项。如果是不容错过的高水准演出,可替代产品或服务的威胁就变弱了。所以,对于演出经纪公司而言,选择好的演出产品也是十分重要的;⑤现有竞争者中的对手。同一城市可能拥有若干家经营性剧场、演出公司和文化传播公司。这些都是公司强有力的竞争对手。

2. SWOT分析法

SWOT分析法(图4-10,图4-11)是一种综合考虑企业内部条件和外部环境的各种因素,进行系统评价,从而选择最佳经营战略或制订未来发展战略的方法。SWOT是一个很有效率的工具,它的结构虽然简单,但往往可以用来处理非常复杂的事务。在制定公司发展战略、分析竞争对手和确定公司产品市场定位时都可以运用该工具。SWOT一词分别来自四个单词的首字母:S是指企业内部的优势(Strengths);W是指企业内部的劣势(Weaknesses);O是指企业外部环境的机会(Opportunities);T是指企业外部环境的威胁(Threats)。

SWOT分析通常有优势与劣势分析(SW)、机会和威胁分析(OT)两大任务。内部优势和劣势(SW)是指组织通常能够控制的内部因素,如一个组织的财务资源、技术资

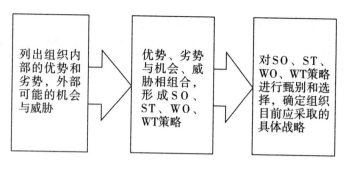

图 4-10　SWOT 分析步骤

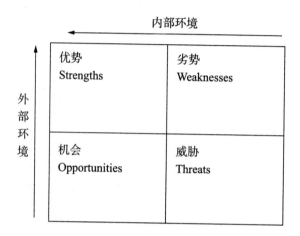

图 4-11　SWOT 矩阵图

源、人力资源、营销资源、发展能力、组织文化、产品特色等等。外部机会和威胁是指那些组织通常无法控制的外部因素（OT），包括政治、经济、法律、社会、文化、科技、人口环境等，这些因素通常是组织无法加以控制的，但却对组织运营有重大的影响。在进行SW 和 OT 分析后，可以形成适合一个组织发展的策略，SWOT 策略一般分为 4 种：

（1）机会—优势（OS）策略。此时组织所处的状态是外部机会大，组织内部优势明显。一个组织处在最为顺畅的情况下应采取该对策，充分发挥公司内部优势，抓住机遇，扩大战果，争取实现企业的快速增长。

（2）机会—劣势（OW）策略。此时组织存在一些外部机会，但内部优势不明显，组织还存在一些劣势，妨碍它利用这些外部机会。在这种情况下，公司宜采用扭转型发展策略，利用好外部资源来弥补公司内部劣势。

（3）威胁—优势（TS）策略。此时组织外部有威胁，但公司内部却有一定优势。在这种情况下，公司宜采用多种经营发展策略，利用公司的优势回避或减轻外部威胁的影响，最终将威胁转化为机遇。

（4）威胁—劣势（TW）策略。是一个组织处在最困难的情况下不得不采取的防御性对策。这时组织外部有较大威胁，公司内部存在劣势，处于内忧外患的境地，只能采

取防御性策略确保组织生存。

三、人员管理

人员管理是艺术企业最重要的管理内容之一。在现代企业管理中，人的要素经常被视为管理的"第一要素"，诺贝尔经济学奖获得者、著名美国经济学家西奥多·舒尔茨提出人力资源是一切资源中最主要的资源，他认为人力资源的提高对经济增长的作用，远比物质资本的增加重要得多。著名管理学家彼德·德鲁克也认为企业管理，最终就是人事管理。在当下，企事业单位要想获得或保持竞争优势，就必须在人才方面保持一定的优势。对于艺术企业来说，要实现富有成效的管理，首先要完善人员管理体系，企业想要获得或保持竞争优势，也必须在人才方面占有一定优势。

（一）艺术企业人员管理的特殊性

人员管理的目的是将艺术企业的人才优化配置、利用，做到人尽其才、才尽其用，以达到提高机构运行效率的目标。与一般企事业单位相比，艺术企业在人员管理方面具有自身的特殊性，对这些特殊性有足够的认识并在管理过程中采取有针对性的举措是艺术企业实现有效管理的重要前提。艺术企业在人员管理方面的特殊性主要有以下三个方面：

人员结构的复杂性。艺术企业从事艺术生产和文化艺术服务活动需要不同类型人才的参与。对于以艺术产品生产为主的艺术机构来说，人员需求层次可分为核心、外围和相关三个层次。首先占据企业生存最重要位置的是核心创意人员和核心管理人员。其次是企业生产各环节中的技术型人员和普通员工，这些人员在企业中数量最多，可称为外围人员。最后，企业管理过程中需要法律服务、财务服务等人员，他们不一定是企业的专职员工，但却是企业管理过程中不可或缺的，可称为相关人员。对于以提供艺术活动为主的企业来说，占据企业生存最重要位置的应该是签约明星、艺人或艺术家，其余员工围绕核心人员开展工作。

核心要素的无形性。创意是艺术企业生存的根本，是艺术企业创造财富的重要驱动力。与传统产业中对自然资源的高度依赖不同，在创意经济时代，艺术企业最为重要的生产要素是创意，创意是个人或团队的智慧结晶，创意往往是无形的，因而艺术企业的核心要素具有无形性的特点。基于这一特点，艺术企业如何保护创意人员的积极性，如何保障企业艺术创意的合法权益不受侵害就成为人员管理过程中要考虑的一个重要方面。

生产的个人化特性。表演活动、音乐演奏、美术创作等艺术活动依赖于艺术家的自我表现、情感表达以及个性化艺术创造活动，是具有明显个人化特征的生产活动。对于以从事提供演艺活动等为主的艺术企业，在管理过程中要充分尊重艺术家个人化生产的特点，也要维护企业的权益，做到双方的责任、权力、利益明确清晰。

（二）艺术企业人员管理的内容

由于艺术企业在人员构成方面具有上述特殊性，因而在管理方面应注意将长期性

的人员职业规划与企业战略规划紧密结合。一个企业最能吸引员工的措施,除了薪资福利外,就是能为员工提供升迁与发展机会。在艺术行业,为争夺优质艺人资源而互挖墙脚或艺人羽翼丰满就跳槽另寻东家的现象时有发生。因此作为艺术企业,应规划企业的宏伟前景,营造企业与艺人共同成长的组织氛围,吸引核心艺术家积极入股,让他们对企业未来充满信心和希望,并能从企业的预期发展中直接获取收益,这样既能为有远大志向的优秀人才提供其施展才华、实现自我超越的广阔平台,也能使有市场号召力的明星与艺人更忠诚于自己的公司,不易为眼前利益所动,从而使企业能实现可持续发展。艺术企业人员管理内容包括人才规划与人才战略、人才获取与人才资源整合、人员激励与控制等几方面。

1. 规划与战略

艺术企业人力资源规划是人员管理的重要组成部分,是将企业经营战略和目标转化成人力资源需求的过程。具体说就是根据企业人员战略目标,结合未来的组织任务和环境对组织的要求,科学预测企业未来的人员需求,预测其内部人力资源供给满足这些需求的程度,确定供求差距,制定人员需求计划的过程。艺术企业通过制定人才战略和人力资源规划,明确其在未来一段时间对人员在数量和质量上的需求,对开展人员招聘、培训和管理等工作具有积极的指导作用。

2. 获取与整合

获取与整合是艺术企业制定人才战略和制定人员规划之后的第二个重要环节。获取是指挑选合适人员的活动;整合是指使被招收的员工了解企业的宗旨与价值观,接受和遵从其指导,并内化为他们自己的价值观,从而建立和加强员工对组织的认同感与责任感的活动。

艺术企业对从业人员有着较高的要求,从人员构成的角度来看,大多数艺术企业至少需要五种类型的人员,即创意型人员、技术型人员、市场型人员、管理型人员和服务型人员。创意型人员主要从事产品艺术创意和艺术活动创意等工作,是艺术机构的核心人员。技术型人员从事各类专业技术服务、各类软件的运用、各类技术设备的操作和维护等工作。市场型人员主要负责艺术产品与市场的对接和产品的销售;管理型人员从事行政、人员、财务、运营等方面的管理工作作为服务型人员则普通工作人员在机构运营和生产中从事服务等基础性工作。以上几种类型人员的分工不是绝对的。艺术企业更需要一专多能型人才。可以看出艺术企业对人员的要求是比较高的,因而在人员的获取和整合方面也与普通企事业单位不完全一致。具体说,根据所需人员的差异,艺术企业采取的获取方式也要有所不同,一般可采取招聘、签约、买断、代理等方式进行。招聘方式一般招录正式员工,签约方式是企业通过协议、合同等与艺人等人员达成契约关系。买断是艺术企业通过对艺术作品拥有支配权而与艺术家产生关系;代理则是艺术企业通过产品和项目代理来与产品所有人和权益人发生联系。

招聘是发现和吸引具备条件、有资格和能力的人员来填补组织的岗位空缺的活动。根据企业内部与外部的应聘人员的特点不同,招聘可以分为内部招聘与外部招聘两种方式。内部招聘人员是指在公司内部聘用人员,一般通过发布招聘海报、布告栏、内部

报纸、广播、网络和员工大会等发布招聘消息，邀请符合条件的内部人员应聘新职位。内部招聘给员工提供平等的成长和发展机会，因而具有积极的激励作用。

外部招聘需要将职务的有关信息告之特定的目标对象或社会公众，通过发布招聘广告和招聘信息来进行招募。在外部招聘过程中，最常用到的方式就是发布招聘广告，目的是通过广告方式来吸引职务申请人应聘职务。机构可利用报纸、杂志、电视和电台等媒介发布招聘信息，也可使用网络发布招聘信息。艺术企业还可选择外包方式来寻找合适的人才。例如，借助社会上的一些专业人才中介机构来为艺术企业招募人才，也可以利用猎头公司或经纪人协助企业寻找到合适的高端人才。

招聘的程序包括确定招聘计划、发布招聘信息、接待和甄别应聘人员等三个方面。招聘计划是在制订人才规划基础上产生的。招聘计划的主要内容一般应包含此项招聘的目的、应聘职务描述和人员的标准和条件、招聘对象的来源、传播招聘信息的方式、考核方式、招聘的时间和地点等。发布招聘信息是利用各种传播工具发布岗位信息、鼓励和吸引人员参加应聘，企业应根据面向内部或外部的不同招聘对象，选择最有效的发布媒体和渠道传播信息。接待和甄别就是对应聘人员的选拔过程。一般分初试、复试两个环节，可采用笔试、面试等考核方式。在初试环节，招聘人员一般要先审查申请表，筛选出那些满足最低应聘条件的人员，然后与候选人面谈，进行各种必要的考核。在复试环节，对通过初试的应聘者进行背景调查，再次进行业务等方面的考核，最后由企业高级管理人员进行面谈。经过这些环节后人员招聘的工作就基本完成，剩下的就是体检、签约等工作了。

3. 保持与激励

在选择到合适的人员后，人员管理的重要任务就是如何用好人才、管好人才和留住人才。激励机制可以保持和激发人才的工作积极性和创造性，是一项有效的人才管理措施。对于艺术机构而言，人员管理过程中可采取的激励措施主要有：实行人性化的管理手段，建立激励性的报酬机制，建立股权激励机制等。人性化管理以人文关怀为基础，以员工需要为出发点，通过改善员工工作环境，塑造单位文化，增加员工的归属感和自豪感等手段来改善企业与员工的关系，营造企业与员工共同成长的组织氛围。建立激励性的整体报酬机制也是非常有效的激励管理措施。整体报酬是一种激励性的薪酬和福利制度，是指一个组织针对所有员工所提供的服务来确定他们应得到的物质报酬总额，并把员工晋升机会、教育培训机会和旅游考察机会等非物质因素作为整体报酬的组成部分来考虑。由于整体报酬涵盖了员工为组织工作而获得的所有直接性和间接性经济收入，报酬结构和报酬形式更加丰富多元，能起到的激励作用也更加显著。建立股权激励机制是现代企业常用的人才激励手段。股权激励机制通过让企业员工获得一定的公司股票等经济权利，使他们能够以股东的身份参与企业决策，一同分享利润，共同承担经营风险。股权激励机制可以弥补传统激励手段的不足，把员工的利益与企业的发展紧紧联系到一起，可以增强员工的"主人翁"意识，起到充分调动员工积极性的效果。据统计，美国500强中，有90%的企业采用股权激励后，生产率提高了30%，利润提高了50%。我国以华谊兄弟为代表的一些企业引入了股权激励机制等现代人员管理

手段后，也取得了不错的效果。华谊兄弟传媒股份有限公司有75名原始自然人股东，其中包括冯小刚、张纪中、李冰冰、黄晓明等知名艺人，这些明星不仅是公司盈利的"王牌"，他们也持有公司相当多的股份，是名副其实的公司股东。在华谊兄弟2009年成功登陆创业板以后，这些明星们都身家大涨，分别持有公司股票70多万股至500多万股。如果企业盈利状况好，这些明星股东每年都可获得可观的现金红利分配。

对于艺术企业而言，建立知识产权收益体系也是一种十分有效的人员管理手段。由于艺术创意活动往往具有创意创作、个人化的特点，因而如何保障这些艺术人才的智力劳动成果成为企业应该考虑的重要内容。知识产权是指权利人对智力劳动成果依法所享有的占有、使用、处分和收益的权利，各种智力创造比如文学和艺术作品，视觉艺术以及外观设计等都可被认为是某一个人或组织所拥有的知识产权。在当今时代，社会对知识产权的关注程度越来越高，知识产权对于一个企业的生存也发挥着越来越重要的作用，忽视知识产权保护无异于将未来市场拱手让出。艺术企业通过保护企业和个人的知识产权，建立企业内部知识产权收益体系，不仅营造了尊重人才、尊重知识的浓厚氛围，更可使智力劳动得到认可，智力付出得到经济回报，可以起到稳定人心、鼓励员工积极创造的作用。

对于艺术企业而言，针对艺术创意人员工作的特性，还可以采取实行弹性化工时制度的办法来优化人员管理效果。弹性化工时制度突破了传统的工时制度，可以避免传统的工时制度死板而缺乏灵活性等缺点，因而更适合对创造型人才的管理。简单说，实行弹性化工时制度就是对艺术创意、创作人才和艺术家等采取弹性工作时间等措施，允许他们自行调整工作时间，以此吸引人才和激发工作热情。

4. 控制与调整

对于一个企业而言，无论是企业领导还是中层管理人员，管理下属是其管理活动的常态内容。绩效管理是人员管理中的一部分，是控制和调整的重要手段，也是管理的核心职能之一。艺术企业在人员管理方面不能出于"管死人"的目的，而应以"管好人""用好人"为目标。这里所说的绩效是指那些经过评价的工作行为、方式及其结果，具体可以分为员工绩效和组织绩效两种。员工绩效是指员工在某一时期内的工作结果、工作行为和工作态度的总和。组织绩效是指组织在某一时期内组织任务完成的数量、质量、效率及赢利情况等。绩效管理是指为了达成组织的目标，通过对目标和业绩评价的分解，将绩效成绩用于企业日常管理活动中，以激励员工不断改进工作绩效并最终实现组织战略及目标的一种管理活动。绩效管理强调组织目标和个人目标的一致性，强调组织和个人的共同成长，目的是为了提高员工的业务能力和提升工作效率，提高员工在工作执行中的主动性和有效性，最终实现组织目标。在绩效管理过程中，企业通过建立公平公正的评价体系，对员工和组织的绩效做出准确的衡量，对业绩优异者进行鼓励，对绩效低下的员工和部门实施一定的惩戒。在使用绩效管理手段时，实现绩效管理的基础是制订一套行之有效的评价体系，如果没有绩效评估系统或者绩效评估结果不准确，则可能导致激励对象错位，这样就不能体现绩效机制奖勤罚懒、优劳优得和多劳多得的作用，整个激励机制就不可能起到好的作用，甚至是适得其反。

四、财务管理

艺术企业财务管理是企业运营过程中组织财务活动、处理财务关系的综合性管理工作。艺术企业财务关系是指艺术机构在组织财务活动过程中与各有关方面发生的经济关系。对于艺术企业而言,可能发生的财务关系主要有:企业同其所有者之间的财务关系;企业同其债权人之间的财务关系;企业与员工之间的财务关系;企业同艺术家等相关人员之间的财务关系;企业与其他企事业单位之间的财务关系;企业同税务部门之间的财务关系等等。财务活动则包括财务预算、财务分析、筹资活动、投资活动、经营活动和分配活动等内容。

（一）财务分析

财务分析是企业财务管理的重要方法之一,它是以企业的财务报告为基础,对企业的财务状况和经营成果进行分析和评价的一种方法。其主要目的是评价企业的偿债能力、营运能力、获利能力和发展趋势。财务分析的内容主要包括以下几个方面:

企业偿债能力分析。偿债能力是指企业偿还各种到期债务的能力,通过偿债能力分析可以揭示企业财务风险的大小。资产负债率是指企业年末的负债总额同资产总额的比率,是评价企业负债水平的综合指标,也反映银行等债权人发放贷款的安全程度,这个比率对于债权人来说越低越好。一般行业企业的正常负债率在30%~50%为安全,如果超过这一水平,就说明企业负债过高,财务出现风险的可能性大增。

企业营运能力分析。企业的营运能力反映了企业资金周转状况,通过对企业营运能力的分析,可以了解企业的营业状况及经营管理水平。常用于分析企业营运能力的财务比率有应收账款周转率、流动资产周转率和总资产周转率等等。

企业获利能力分析。企业获利能力是指企业赚取利润的能力。反映企业获利能力的财务比率有资产报酬率、股东权益报酬率、销售毛利率、销售净利率、成本费用净利率、每股利润等。

企业财务状况分析。企业财务状况分析主要是通过企业财务报表或财务比率的比较,来了解企业财务状况变化的趋势,并以此来预测企业未来财务状况,判断机构的发展前景。

（二）艺术企业的筹资活动

筹资是艺术企业的重要工作。我国绝大多数艺术企业为中小企业,其企业结构、规模、财务状况等各方面与传统产业存在较大差异,艺术企业的筹资成为一个难题,从目前情况来看,企业自我积累资金和通过银行贷款,仍是最主要的融资方式。随着国家对文化产业的日益重视,一些有利于中小艺术企业筹资的政策措施不断出台,艺术企业筹资难的局面也逐步得到改善。为鼓励非公有制资本积极投资文化产业,2005年国务院就发布了《国务院关于非公有资本进入文化产业的若干决定》,鼓励和支持民营资本进入文艺表演团体、演出场所、博物馆和展览馆、互联网上网服务营业场所、艺术教育与培训、文化艺术中介、旅游文化服务、文化娱乐、艺术品经营、动漫和网络游戏、广告、电影

电视剧制作发行、广播影视技术开发运用、电影院和电影院线、农村电影放映、书报刊分销、音像制品分销等领域。2009年国家出台的《文化产业振兴规划》中也强调应加大金融支持,鼓励银行业金融机构加大对文化企业的金融支持力度。积极倡导鼓励担保和再担保机构大力开发支持文化产业发展、文化企业"走出去"的贷款担保业务品种。2014年国家接连发布《国务院关于推进文化创意和设计服务与相关产业融合发展的若干意见》《国务院关于加快发展对外文化贸易的意见》和《国务院办公厅关于印发文化体制改革中经营性文化事业单位转制为企业和进一步支持文化企业发展两个规定的通知》(2018年12月18日再次发布)三个文件,均在财政税收和金融服务方面强调对文化企业的政策支持。2017年,为推动文化产业成为国民经济支柱性产业、加速文化产业转型升级,国家相关部门出台了《国家"十三五"时期文化发展改革规划纲要》《文化部"十三五"时期文化发展改革规划》《电影产业促进法》《"十三五"国家战略性新兴产业发展规划》,以及动漫游戏产业专项资金扶持项目等多个政策与法律法规,其中,促进优秀的文化企业进入资本市场也越来越成为政策支持的重点,文化产业与金融融合发展的政策环境持续利好。

艺术企业的筹资方式有银行贷款、发行股票、发行银行间市场债务融资工具以及融资租赁等。中小艺术企业多数处在创业阶段,缺少优质的抵押物,知识产权质押贷款是把剧本等艺术创意知识变为财富的有效方式,目前适合艺术企业筹资的无抵押、无担保的著作权等纯知识产权质押贷款业务已经在一些地方开展。银行资本、风险投资和私募股权的加入,不仅给企业带来了庞大的资金,更重要的是引入了一整套精密到餐费、油费的预算方案,引入了审计和财务管理制度,引入了资金方对资金使用的有力监管,从而保证了严格的成本控制,这对降低制作风险、完善生产机制、规范制作流程做出了积极的推动作用。在影视生产领域,作为担保的第三方会全面评估影片的剧本的市场潜力、导演和演员的知名度、制片单位的执行能力以及国家审查制度的通过率,对整个影片进行全方位的考察,甚至每天派出专业人员监督拍摄进度。有时制作单位与银行之间没有第三方做担保,不是意味着不需要做以上的监管程序,而是往往由银行专门成立项目部,制定自己的风险控制方案,对项目进行全面的监督。专业的操作程序和严格的控制也是保证银行信心的基础。在整个项目进行过程中,包括账户运作、版权质押,甚至一些事务性工作,都在银行的严格控制之内。严格的监管与控制可以保证贷款的正确投向,不至于出现贷款挪用的现象。正是由于银行的监督,方能在规定的时间和预算内完成制作任务。

股票是股份有限公司为筹集股权资本而发行的有价证券,也是持有人或股东拥有发行公司股票股份的凭证。发行股票筹资可以成为一些改制和股份艺术企业筹集股权资本的有效方式,近年来,在A股上市的文化产业企业有华策影视、光线传媒、横店影视、华录百纳、掌阅科技、粤传媒、歌华有线、电广传媒、时代出版、东方明珠、宋城演艺、奥飞娱乐、中视传媒和广电网络等等。还有一些企业通过在创业板上市,成功解决了发展中的资金短缺问题。

银行间市场债务融资工具是指具有法人资格的非金融企业(以下简称企业)在银

行间债券市场发行的,约定在一定期限内还本付息的有价证券。银行间市场债务融资工具包括超短期融资债券、中期票据以及永续债券等等。银行间市场债务融资以企业信用为基础,不一定必须要有抵押物或担保。华谊兄弟通过公开募股不断获得了企业经营发展所需要的资金,还进一步拓展了融资路径,华谊兄弟发行的超短期和短期融资券的利率为6%左右,筹资成本相对较低,每次募集的资金数额较大,提高了华谊兄弟的信誉和知名度,也在很大程度上提高了公司的竞争力。

租赁筹资是出租人以收取租金为条件,在契约或合同规定的期限内,将资产租借给承租人使用的一种经济行为,如演出设备租赁、影视拍摄设备租赁等都属于租赁筹资行为。租赁行为实质上具有借贷属性,是承租企业筹资的一种特殊方式。

（三）艺术企业营运资金管理

营运资金又叫运营资本,是一个艺术企业运营中的流动资金,包括现金、应收账款等。营运资金的管理包括流动资产与流动负债的管理。营运资金具有周转短期性的特点,因而艺术企业要做好现金与应收账款管理。现金是流动性最强的资产,艺术企业要强化现金管理。应收账款管理的基本目标是：在发挥应收账款强化竞争、扩大销售功能效应的同时,尽可能降低投资的机会成本、坏账损失与管理成本,最大限度地提高应收账款投资的效益。艺术企业往往规模较小,在日常现金控制中,应加速收款,控制支出,这样可起到加速资金流动、盘活有限资源的作用。

考核一个艺术企业营运能力的指标主要有应收账款周转率、应收账款周转天数等指数。

公式1：应收账款周转率=赊销收入净额/应收账款平均余额

公式2：应收账款周转天数=360/应收账款周转率

对于大多数艺术企业而言,应收账款周转率越高,平均收款期越短,应收账款周转天数越低,平均收款期越短；企业资产流动性增强,应收账款的变现速度也加快,机构短期清偿能力也更强。所以,强化营运资金管理能够提高艺术企业资金营运的综合效益,保证企业的健康运行。

学完本章,请思考下列问题：

1. 艺术管理的程序。
2. 艺术项目运营管理的流程。
3. 艺术企业管理的基本内容。

第五章　艺术管理方式

艺术管理方式是指为实现艺术管理的目标,而采用的途径、程序、管理方法和手段方式的总和。艺术管理方式一般包括艺术管理程序、艺术管理方法、艺术管理手段等方面。在我国文化艺术事业及文化产业大发展的背景下,原有的艺术管理方式很多已不能适应新时代的要求,需要不断改进和完善,艺术管理者也需要随着时代进步发展,不断对艺术管理方式进行研究、丰富和创新。

第一节　宏观管理方法

在艺术管理中,宏观管理是指对艺术活动整体性、全局性的管理。它既不同于艺术系统具体单位或某一艺术项目的管理,也有别于艺术系统具体单位的"战略管理",是以整个国家、地区或行业的艺术生产、流通、消费和发展为对象来进行的管理。从世界各国的情况来看,艺术的宏观管理主体,主要是政府和行业组织。在我国,党和政府是国家文化艺术事业的主要管理者,主管部门包括中共中央宣传部、文化和旅游部、国家广播电视总局、国家电影局及各地方政府相关主管部门等。行业组织如"文联"等,则是文化艺术宏观管理的辅助性管理机构。

艺术的宏观管理方法有多种,包括政策规范、行政管理、法律制约、经济调节和社会舆论引导等。

一、政策规范

在全球化的时代背景下,各国在发展文化艺术的过程中,都十分注重艺术政策这一宏观管理方法的运用,实践也表明了政策规范对艺术发展有其巨大的推动作用。

艺术政策规范是各国政府对艺术发展进行宏观管理的主要方法,是一国对于艺术领域进行宏观管理所采取的一整套制度性规定、规范、原则和要求的总和。艺术政策规范,作为政府管理意志的体现,对艺术的发展往往是有导向监管作用。具体来说,艺术政策规范具有以下几方面的特点:

(一)艺术政策规范代表了国家和人民利益,是国家文化意志的集中体现

艺术政策规范与任何其他公共政策在本质上都体现了统治阶级的意志,旨在维护

统治阶级的利益。艺术政策是文化的政治表现形态,是国家形态下人类有意识的、自觉的文化统治行为和文化政治行为,反映的是一定阶级的文化利益、愿望、要求和目的。在我国,艺术政策规范是国家为维护人民群众文化利益的集中体现,也是国家文化意志的集中体现。

在我国,艺术发展属于精神文明建设范畴,是党和政府工作重点之一。改革开放以来,历次中国共产党中央全会的议题中都有文化的内容,中央政治局会议还多次专门研究文化相关工作。多年来,每年国务院《政府工作报告》中都有对文化工作的具体要求。党和政府对于文化发展要求和相关内容,一般都会成为相应的文化政策或决议。这些政策或决议在引领社会文化发展的同时,还在满足人民大众的文化需求,推进人民精神文化生活水平的提高和维护国家文化安全等方面予以统领,并在实际工作中切实保障公民的文化艺术权益,体现出党在文化方面的执政能力。

(二)艺术政策规范具有时效性

艺术政策规范是国家利益和社会利益的有机体现,必须服务于社会的总体发展,服务于一定的社会目标。社会发展及其目标是随着时代的发展而变化的,因而艺术政策规范也是动态变化的,具有时效性特点。

根据不同的时代社会环境,适时制定相应的政策规范会对艺术发展产生巨大推动作用。20世纪90年代末,东南亚金融危机之后,韩国政府为摆脱金融危机的影响,高度重视文化产业发展,于1999年制定了《文化产业振兴基本法》,给文化艺术的发展以大力支持。此外,还推出了影视、广播、音像、游戏、动画、演出、美术、广告、传统工艺品、电子游戏产品等文化艺术领域的不少政策法令,为韩国文化产业的振兴打造了良好的政策环境。

近年来,我国政府适应世界文化产业发展的潮流,制定了一些旨在发展我国文化产业的政策措施。党的"十六大"报告明确提出发展我国文化产业的战略构想,指出"发展文化事业和文化产业是社会主义文化建设的重要组成部分";2005年国务院颁布《关于非公有资本进入文化产业的若干决定》;2009年7月22日,我国第一部文化产业专项规划——《文化产业振兴规划》由国务院常务会议审议通过,标志着文化产业已经上升为国家的战略性产业。近年来,又有多部政策性文件相继出台。随着这一系列文化政策的推出与贯彻实施,我国文化与艺术进入一个高速发展期。

(三)艺术政策弥补了法律在一些方面的不足

在我国艺术发展进程中,需要依法对艺术活动进行规范、保护、指导和促进,而我国法治建设相对滞后,尤其在艺术方面的法律更是匮缺。在法律制度相对缺少的情况下,一些艺术政策、规定就起到相应的规范、保护、指导、促进作用,弥补了法律方面的不足。

当下社会新的文化现象、艺术形式不断涌现,更需要及时进行规范,而法律法规的出台又显滞后,也需要依靠相关管理部门出台政策指导进行规范和约束。

二、行政管理

在管理学中,行政管理主要是指依靠行政机构和领导者的权威,运用强制性的指示、命令、规定等行政手段,按照行政组织和层次从上到下进行管理的方法。行政管理体现出强劲的管控力度、快捷的执行命令的速度及管理效应的显著性,是任何其他管理方法所不可比拟的,所以它能在某些部门或某些非常时期发挥令人瞩目的作用,也因此广为管理者所采用。

行政管理同样是对艺术进行宏观管理的重要方法。在艺术管理中运用行政管理方法,是指通过国家性的文化艺术管理机构和领导者所发布的命令、指示和规定,来对管理对象和下级管理部门进行管理的方法。尤其需要注意的是,社会主义市场经济条件下的行政管理,必须是以市场为轴心和导向的管理,它的管理目的在于以市场为依托和核心,促进社会经济文化的健康发展。这就决定了当下的艺术行政管理必须遵循市场经济的客观规律,并善于按照市场经济的规律为艺术发展服务。

目前我国文化艺术行政管理部门主要包括文化与旅游部、广电总局、电影局等,以及各省、自治区、直辖市及地方县、市、区各级人民政府相应的机构。这些部门及机构的主要职责就是进行文化艺术的行政管理。当前我国艺术行政管理呈现出以下几个特点。

(一)侧重于宏观管理

在社会主义市场经济不断发展完善的条件下,艺术的行政管理方式有了很大的改变。即艺术的行政管理越来越减少对微观艺术领域的直接干预,而将管理重点更多放在对全局性、整体性艺术发展进行宏观调控上。目前,我国文化和旅游部的主要职责包括研究拟订文化艺术工作的方针、政策和法规并监督实施,研究拟订文化事业、文化产业发展战略和发展规划;拟订文化市场的发展规划等。具体文化企业、艺术市场的发展及管理则通过市场的调节及相应管理方式来完成,不再像计划经济时代那样表现出微观性、具体化和指令性的特点。这样的行政管理,既便于进行艺术总体控制,又留有很大的自由发展空间,从而使行政管理由过去"统得过死"逐渐转变为现在的"统而不死"了。尤其是2004年国家《行政许可法》正式颁布实施以后,文化部等国家文化艺术主管部门取消和下放了一批文化艺术行政审批项目,逐步调整艺术行政管理的重心,进一步推动艺术行政管理体制改革,开放艺术市场和促进市场繁荣,在强化行政部门的宏观调控和监管职能等方面有了较大变化。

(二)以法律和政策为基础

在我国,文化艺术与政治及其意识形态有着不可分割的联系,甚至有着将艺术作为政治的工具,用政治与阶级斗争理念管理艺术的时期,再加上长期实行计划经济的影响,造成人们在艺术管理上缺少依法行政的意识。

我国当前的文化体制改革仍在进行,艺术方面的法律法规相对缺少,艺术行政管理中很多弊端还没有解决。但以法律和政策为基础,实现艺术行政管理法治化仍是我国艺术管理的重要目标。随着时代发展,依法治国的进程不断加快,我们对艺术行政管理

权力机构的认识也开始发生改变,即权力机构不应只是执法的主体,也应是守法的主体,不管是权力机构还是个人,对任何违反法律的行为都应当承担责任。当前我国应以法律和政策为基础,依法管理艺术,促使行政主体依法行政。一方面,对行政主体滥用职权予以监督;另一方面,保证行政相对人行使权利的合法性,以及行政主体与相对方权利与义务的正常履行。

（三）与其他方法相结合

行政管理是艺术管理中时常采用的管理方法,但也有其不足。在我国,艺术行政管理中仍存有计划经济下的艺术管理模式及理念的影响,这都易与市场经济下的艺术发展产生矛盾。加上行政管理手段的不规范,存在"重行政手段管理,轻法律、经济手段管理"的现象,这些都会对艺术发展产生负面影响,难以达到艺术行政管理的预期目标,在实际艺术管理中,行政管理往往需要与其他方法相结合,如法律、经济、社会舆论等。有时这些方法也需借助行政管理的方式得以贯彻执行。通过与其他方法相结合,往往会达到艺术宏观管理的最佳效果,获得最大效益。

在我国,对艺术的行政管理主要通过各级行政管理机构执行和完成,其职责和作用,主要体现在以下几个层面。

（1）对于艺术活动的范围、规模以及布局的调控。当前,我国正处于文化体制改革的深化时期,必须根据中国国情,既要遵循艺术的发展规律,又要遵循社会主义市场经济规律和社会发展的内在要求,在行政管理过程中对艺术活动的范围、规模以及布局进行调控。由于我国地区发展差异的客观存在,艺术事业或活动在各地受到的重视程度及支持力度存有差异。我国各级行政管理机构需要从整体和大局出发,对不同地区、部门的艺术活动进行宏观调控。文化和旅游部及相关部门的重要职责就是宏观调控文化及艺术事业的发展规模,指导艺术创作与生产,扶持具有代表性、示范性、实验性文化艺术品种,推动各门类艺术的发展。各级文化管理部门在实际管理中,应当重视对艺术的宏观调控,既要大力发展文化产业,又要对于传统的、具有民族代表性的艺术活动给予扶持,促进各艺术门类的协调发展,形成欣欣向荣的发展格局,推动精神文明建设。

（2）对于艺术发展宏观规划的制定。制定艺术发展宏观规划,是行政管理的首要职能,也是国家对艺术的整体发展进行宏观管理的不可缺少的手段。文化艺术系统部门众多,专业多样,环节细密,要把它们都统一到实现艺术发展的总目标上来,就必须通过制定规划,协调整体和局部发展的步调,统筹安排和合理调配人力、物力、财力,有重点、有步骤地进行重大艺术项目的建设,以保证全社会文化艺术健康、有序、均衡地向前发展。否则,国家或一个地区的文化艺术事业就会陷入混乱,造成大量人力、物力和财力的浪费。我国中央文化艺术行政管理机构主要应拟订国家文化事业发展战略规划、文化产业发展规划等。各地行政管理机构,应结合本地区实际情况及发展水平,制定本地区的发展规划。

（3）对艺术资源的合理配置。我国地域辽阔,民族众多,各地区、各民族都有自身艺术发展的特色,由于历史因素、地理环境因素以及经济发展因素的原因,各地区、各民族文化艺术事业发展程度存在较大差异,尤其在边远地区、少数民族地区,文化艺术的

基础设施及场所、艺术教育资源、艺术人才资源等相对缺乏。从社会协调发展及精神文明建设目标出发,在艺术行政管理过程中,必须对于艺术资源进行合理配置,对边远地区、少数民族地区予以倾斜扶持。国家重点文化艺术设施建设应多考虑中西部地区,鼓励社会各界在艺术教育、人才等方面对落后地区予以支持。只有从战略高度,科学合理地对艺术资源进行配置,才能更好地促进我国艺术发展水平整体提高,切实推动社会和谐发展。

(4)对艺术市场的监管。对艺术市场进行监管,可以采用多种手段,如可以采用建立艺术市场规范、依法管理市场秩序、保证艺术产品和服务正常进行的法律手段;也可以采用通过经济措施调控艺术市场的供求关系、引导市场经营活动良性运行的经济手段;还可以采用对艺术市场主体及其交易活动实施组织、协调及监控的行政管理手段。在行政手段的实施中,主管部门主要应在艺术市场的三个方面把关:一是设置市场准入门槛,严把入口关。即负责审批艺术市场经营主体的经营资格、经营范围和从业人员的职业资格,审批各种文化艺术贸易交流活动;二是对艺术产品进行审查,监控产品质量。应建立艺术产品审查标准,并根据审核、查验结果,以决定是否放行,使其进入流通和消费领域;三是监督艺术市场的经营行为,进行市场稽查。其目的在于打击和处罚违法犯罪行为,维护市场经营秩序,促进市场良性发展。在我国艺术市场监管方面,各地均成立了专门的文化市场稽查机构和稽查队伍,它们依法行政,是艺术市场的主要监管者。

行政管理方法在艺术管理中的运用必不可少,其有效性也显而易见,但若运用不恰当,统得过死,就会暴露其局限性。行政方法并不是万能的,它只有顺应艺术工作的特殊规律,在一定程度和一定范围内使用,才能真正在艺术管理中发挥应有的作用,取得良好的效果。

三、法律制约

艺术宏观管理活动中的法律方法,是指根据全体人民的利益和愿望,制定各种法律、法规,并监督法律、法规得以有效实行,以保障人民和广大艺术工作者的合法权益,促进全社会文化艺术健康发展的管理方法。它主要包括两个方面的内容:一是建立和健全各种文化法律法规;二是注重相应的司法工作,也就是人们常说的"立法"和"司法"。

中华人民共和国成立以来,我国在文化艺术领域虽然颁布了不少法律、法规,如成立初就出台了《禁止珍贵文物图书出口暂行办法》《关于改进和发展全国出版事业的指示》《关于戏曲改革工作的指示》等法规性文件,但从总体来看,立法工作薄弱、法治不健全的现象仍比较严重。许多文化艺术领域的管理工作无法可依,只好谁在领导岗位上谁说了算,或者依上级领导的意图行事,结果导致出现文化艺术政策的执行和实施因人而异、时常更改、缺乏连续性的混乱状况。这是值得牢牢记取的历史教训。

自改革开放以来,我国文化艺术的法治化建设发生了重大变化。这些变化主要表

现在两个方面：一是立法工作得到很大的发展，《著作权法》《文物保护法》《非物质文化遗产法》《公共文化服务保障法》《公共图书馆法》《电影产业促进法》等法律案相继获得全国人大常委会正式批准施行，极大地推进了我国文化艺术法治建设的进程。国务院陆续推出了《美术馆工作暂行条例》《博物馆条例》《出版管理条例》《音像制品管理条例》《营业性演出管理条例》《娱乐场所管理条例》《电影管理条例》《广播电视管理条例》《计算机软件保护条例》《著作权法实施条例》《信息网络传播权保护条例》《水下文物保护管理条例》《传统工艺美术保护条例》等重要法规，国务院各主管部门也制定了大量法规性文件，如《艺术品经营管理办法》《文物拍卖标的审核办法》《文物拍卖管理办法》等。上述文化艺术法律法规的制定，极大地改变了以往文化艺术管理活动中无法可依的情况，并且以其强制性、规范性和稳定性等特点，对文化艺术领域许多方面的行为进行了规范，为文化艺术活动的司法工作提供了强有力的依据。二是文化的司法工作得到加强。从"无法"或"少法"到多种文化法律的产生，对于增强广大文艺工作者的法律意识、扩大法律在人民群众中的影响，无疑起到了巨大的作用。文艺工作者开始懂得用文化艺术法律法规来维护团体和个人的合法权益，表明艺术管理活动中法治因素的增强。

当前，在艺术管理中，我国政府应当以建设社会主义先进文化为目标，立足全国文艺发展的具体实践，借鉴国外先进的文化艺术法治经验，从立法和司法入手，建构符合中国国情的、与中国经济社会和文化艺术发展相适应的、规范与促进全社会文化艺术发展的法律法规体系，依法管理国家的文化艺术发展。

（一）加强文化艺术立法

进行文化艺术法治建设，依法管理文艺活动，必须大力推进文化艺术立法工作，尽快完善文化艺术法律法规体系。文化艺术立法工作，主要包括两个方面的内容：一是根据所需建立新的法律法规；二是修订和完善已有的文化艺术法律法规。

把在文化艺术领域长期行之有效的方针政策通过立法程序转化为法律规范，也是新的文化艺术法律法规产生的途径。这些方针政策，由于经过了实践检验，是我国文化建设许多成功经验的总结和政策研究的成果，上升为法律法规之后，会更加具有指导性、长期性和稳定性，对国家长远的文化艺术发展更加有益。

总之，我国当前的文化艺术立法工作一定要从中国的经济社会的发展状况和现阶段的文化艺术发展实践出发，制定出具有中国特色的、切实、具体而又具有很强的可操作性的文化艺术法律和法规。同时还需要注意另外一个问题，即在制定这些文化艺术法律和法规时，还需与世贸组织规则相衔接，以便合理利用多边贸易规则给予发展中国家的优惠待遇以及世贸组织规则中的文化例外条款，维护自身的文化艺术权益。

（二）加大执法力度

在当下，我国的文化艺术立法任务十分繁重，同时，狠抓法律法规的落实，加大执法力度的工作也非常紧迫。近年来，全国文化艺术市场迅猛发展，不仅各种违法违规现象屡禁不绝，而且新的文化艺术犯罪现象不断涌现，给文化艺术管理工作带来了很大的挑战。对此，执法工作者应该深入研究文化艺术违法、犯罪的规律，以及进入新世纪后文

化管理中出现的新情况、新问题,认真贯彻各种文化艺术法律法规,坚持依法管理,规范执法行为,提高执法质量,不断加大对文化艺术违法经营行为的查处力度,逐步建立和完善行政执法责任制度和错案责任追究制度,杜绝有法不依、执法不严、粗暴执法、徇私枉法的现象出现,确保文化艺术市场规范有序的发展。

由于目前我国文化艺术的行政管理部门主要为文化与旅游、新闻出版及广播电视电影等体系,在管理职能上存在重复、交叉甚至职责不清的地方,有些问题似乎是每一个部门都管,而每一个部门都管不彻底,管理的"死角"不少,所以,在执法过程中,应该统一协调各文化艺术行政部门和工商、公安、税务、海关等部门的联合执法活动,积极推广联合执法的方式,建立综合执法机构,实行综合执法。这种将分散的"五指"变成握紧的"拳头"的新的执法方式,既降低了执法成本,又提高了执法效率,非常有利于公平、公正的文化艺术市场环境的形成。

文化艺术执法人员是执法行为的执行者,他们文化、法律、业务素质的高低,决定着执法的水平和质量。因此,要加大执法力度,还需要加强文化艺术执法队伍建设。应当定期对执法人员进行思想政治、法律法规、业务技能等方面的培训,加强执法人员的选拔、教育和管理工作,不断提高执法人员的思想意识、法制观念、政策水平和业务能力,以及他们的执法能力和水平,真正做到有法必依、执法必严、违法必究,充分发挥法律法规及执法对文化艺术发展的保障作用。

要加大执法力度,使执法真正公正透明,还有一个环节不能忽视,即必须完善执法的监督体系。

法治化给艺术管理工作带来的最引人注目的变化,就是由"人治"走向"法治",使行政管理走向依法行政。当然,法律管理方法不可能取代行政管理、经济调节和其他管理方法,但是当它和其他方法尤其是行政管理方法结合起来使用时,无疑大大增强了管理的公正性、科学性、透明性和现代性,对于发展、繁荣我国的文化艺术市场起到极大的推动作用。

四、经济调节

艺术宏观管理中的经济调节手段,是根据客观经济规律,运用各种经济手段,通过调节各部门、各方面经济利益之间的关系,以达到较高的经济效益和社会效益的一种管理方式。这里所说的各种经济手段,主要包括价格、税收、信贷、利息、工资、资金、罚款等经济杠杆和价值工具,以及经济合同、经济责任制等等。不同的经济手段在不同的管理领域中发挥各自不同的作用。

艺术宏观管理中的经济调节方法是指借助于财政拨款、社会资助、价格、税收、利息和工资、奖金等经济杠杆来影响艺术生产、经营与管理活动的方法。这种方法最大的优点就是利用经济利益这一社会上极为活跃又与每一个人、每一个单位的利益息息相关的因素,来间接地控制艺术市场主体和艺术工作者的行为,使他们在经济利益的驱使下,自觉地按照预定的轨道前行。

用经济手段来管理文化艺术活动,意味着政府需要在加大财政投入,拓宽融资渠道,提供财政补贴和灵活税收标准,以及放开文化产品价格等方面采取各种措施,以调整文化艺术发展的整体格局,推动文化艺术市场的繁荣。

(一)加大财政投入

在市场经济条件下,不仅发展文化艺术事业、提供公共文化艺术服务需要大量的政府投入,文化艺术产业发展同其他产业部门一样,也是需要强大的资金投入作为后盾的。最近几年,虽然中央及各地方政府对文化事业和文化产业的投入逐年增长,但与美国、韩国、日本等国家相比,差距还是非常大的。政府可以通过财政拨款、建立文化发展基金、设置奖励基金等,直接或间接地增加对文化艺术事业和产业的投入,以起到鼓励创新、促进文化艺术发展的作用。

中外文化艺术管理的实践证明,国家的财政投入通常须向公共文化艺术事业倾斜,向民族性、传统化、创新性文化艺术活动倾斜。诚如我国颁布的《国家"十一五"时期文化发展规划纲要》中所指出的那样:"加大政府对文化事业投入力度,扩大公共财政覆盖范围,中央和地方财政对文化的投入增幅不低于同级财政经常性收入的增长幅度。加强基层文化设施建设,保证一定数量的中央财政转移支付资金和新增文化经费主要用于农村文化建设。加大对国家社会科学基金的投入,进一步完善管理,提高质量,发挥效益。"而且,"国家设立文化发展专项资金和基金,重点用于扶持国家公益性文化事业发展,支持文化创新和精品生产,扶持具有示范性和导向性文化产业项目的研发;用于国家重要文化遗产的保护和支持地方重大文化工程项目的建设;用于支持国家重大出版项目、少数民族文字和盲文出版物的出版,以及无线广播电视的覆盖。"

在社会主义市场经济条件下,政府财政投入的使用已经与计划经济体制下的使用情况不同。许多省、市、区开始将拨款变成采购,同样给钱,机制上却全然不同。这里所说的"拨款"就是计划经济时期政府用于"养人""养剧团"的财政拨款;"采购"则是市场经济条件下政府财政投入的新方式,即政府出资采购群众喜闻乐见、寓教于乐的大众文化艺术产品,剧团必须排演出经得起市场检验的文化艺术产品,才会被政府收购。显然,这项政策通过经济手段转变了政府文化主管部门的职能,并通过企业发挥了政府引导文化艺术的功能。

(二)拓宽融资渠道

我国规模庞大的公共文化艺术事业的生存与发展,规模、实力尚弱小的文化产业的成长与壮大,仅靠国家的财政投入和自身赢利所获得的资金,是远远不够的,还需得到社会各方面力量的支持。在美国,一些有实力的文化产业集团如美国广播公司、哥伦比亚广播公司等,其背后都有金融资本的有力支撑。我国要建立一批组织化、集约化的程度高、规模大的文化产业集团,没有完善的融资渠道和强大的金融资本的支持,是很难完成使命的。当前,我国政府正在积极采用各种经济措施,促进金融机构、大企业集团与文化艺术企事业单位的"联姻",帮助文化艺术企业争取信贷资金支持。可以通过对资助文化艺术事业的社会团体、公司、企业和个人实行奖励和优惠的办法,来鼓励人们对文化事业和文化产业进行投资,引导社会资金向文化艺术建设领域聚集,鼓励有条件

的文化艺术企业利用股票、债券等向资本市场筹集资金,从而建立多元化的投融资机制。

（三）完善税收政策

政府往往通过完善税收政策体现文化艺术管理机构和管理者的奖惩意向,以进行管理,即文化艺术管理机构和管理者可以对于那些具有较高社会效益、有益于保存和弘扬民族文化遗产、推动文化进步而经济收益较低的公益性文化艺术活动和文化艺术产品、原创性文艺产品的创作、传播、推广,以及国内文化艺术产品打入国际市场的营销活动等,实行财政补贴和减免税收等优惠经济政策,以示扶助和支持;对于那些具有较高经济效益而质量低劣、格调不高的文化艺术活动和文化艺术产品,则应课以重税或罚以重金,以示阻挠和打击。在这样的经济倾斜政策下,政府的艺术导向不言自明,倡导和实施起来也比下达行政命令要有效得多。

（四）放开艺术产品价格

除公共文化服务中的一些必要项目之外,均应放开价格,由企业自主定价,建立文化艺术市场,通过市场价值规律的调节作用,来调整各种艺术产品的供求关系和一部分国民收入的分配,保持供需平衡。同时,采取各种优惠措施,鼓励文化艺术企业扩展产业价值链,大力开发产品附加值,充分实现艺术产品与文化艺术服务的各种潜在价值。在建立了文化艺术市场之后,文化艺术活动及产品极大地丰富起来,消费者完全可以根据自己的兴趣、爱好以及产品质量的优劣,来选择称心如意的艺术产品和服务方式。如某一件产品买的人多了,或某一项活动参与的人多了,形成品牌效应,势必造成其价格的攀升,反映出人们的审美、娱乐要求及产品价值的优化。反之,某一件产品买的人少了,或某一项活动参与的人少了,也势必带来其价格的回落或低而不升,反映出人们需求的冷淡或市场的饱和。因此,艺术产品的价格像一个晴雨表,能够使我们的艺术工作者和管理者观察到并进而满足人民群众在文化艺术生活方面的需求,也能够表现出一个国家或地区艺术产品及文化繁荣的程度。

上述经济管理方法,实质上兼有经济性和行政性二重属性。因为这些艺术宏观管理的经济手段大多是通过政府的具体操作来体现的。然而,经济管理不是行政管理,它是比行政管理更加贴近市场经济规律的艺术管理方法,因而它的管理效应在今天的艺术宏观管理中较行政管理更加明显和良好。经济管理方法在艺术管理中的运用有很宽广的领域,因此,对艺术管理活动中经济方法的探索是非常必要的。

五、舆论引导

所谓舆论引导,是指通过一定的社会舆论导向引导人们的行为指向社会共同目标的管理方法。如果说经济调节方法主要是通过物质利益原则去调动人们的积极性的话,那么舆论引导管理方法则作用于人们的精神世界,使其渐渐地趋向一种特定的思想倾向、价值观念、情感态度和行为方式。这种方法的最大特点是其在精神方面潜移默化的渗透性、在社会影响上的广泛性和群众性等。

把舆论引导方法引进艺术管理活动中来，就是指通过营造一种社会舆论来影响文化艺术部门、机构及从业人员，使其在思想和行为上自觉地指向建设社会主义先进文化的大方向。也就是说，要通过舆论引导，来达到规范、促进文化艺术事业和产业发展的管理目的。使用这种管理方式来管理其文化艺术发展的国家不少，如韩国的"韩流"在"流"向其他国家时，韩国的媒体不遗余力地为"韩流"呐喊助威，交口称赞。它们的新闻几乎天天宣扬"韩流"的风行、韩国影视作品无人能敌的收视率。韩国的舆论正是以这种方式来给亚洲乃至世界的人们造成一种"韩流"盛行、不可抵挡的印象，吸引人们自觉或不自觉地卷入到"韩流"之中，从而达到推销韩国文化艺术产品、促进本国文化产业发展的管理目的。在韩国文化产业的繁荣中，其政府及媒体的舆论引导作用不可小觑。

使用舆论引导方法达到艺术管理目的的方式主要有以下几种。

（一）把握艺术活动与生产的正确导向

大力宣传国家文化艺术政策。对于我国来说，就是要在政府主管部门的指导下，运用媒体或者其他方式，广泛宣传建设社会主义先进文化的发展方向，高扬文艺为人民服务、为社会主义服务，百花齐放、百家争鸣等发展文艺的路线、方针，号召艺术工作者创造能够准确体现时代精神、进步思想观念和能够生动反映人民群众伟大实践的文艺产品，引导整体文化艺术事业和文化产业真正做到以科学的理论武装人、以正确的舆论引导人、以高尚的精神塑造人、以优秀的作品鼓舞人，从而营造一个思想导向正确、情感健康向上的整体文艺氛围，感染大众，带动集体，一起来建设国家、民族的文化艺术大业。

（二）宣传成功的经验与树立品牌

在艺术的发展建设中，总会涌现一些优秀的文化艺术企事业单位和个人。他们或者始终把社会效益放在首位，坚持正确的文化艺术价值取向，取得了突出的舆论宣传效果；或者在社会效益与经济效益的结合点上摸索出了新的增长方式，取得了双丰收；或者在抵制非健康文化趣味方面获得了新经验、产生了新成果。这些单位和个人，连同他们的成绩、经验、成果，都非常值得大做宣传，大张旗鼓地肯定。因为这绝不仅仅只是表扬了某一个单位或某个人，而是在向全社会、向整个文化艺术领域树立典型——一个能够让大家学习的榜样。这个榜样具有示范作用，既能向人们展示其先进的内涵，以及达到先进的途径，以供人们仿效，又具有表率作用，能带动一批文化企事业单位和个人致力于建设先进文化，致力于艺术创新。因此，树立先进典型，往往能取得事半功倍的管理效果。

（三）举办竞赛与评奖活动

一些大型的艺术活动，如文艺竞赛、艺术评奖等，由于参与者众多且集中，吸引的眼球也会很多，这时推出的优秀艺术产品会比平时更加引人注目，其优胜者或获奖者也会产生更大的社会影响。这无疑是为艺术管理者创造了又一个向全社会表达和推介自己艺术倾向与示范标准的平台。

文艺竞赛，是指各种有组织的、并且带有明显比赛性质的文化艺术活动。它往往是由一个或几个单位主办。这些单位可以是国家的文化主管部门，也可以是文艺界的组

织和民间文艺团体,还可以是某些从事或热心文化艺术生产的企业和个人,他们出资出人,成立竞赛委员会,主持文艺竞赛的全部工作。文艺竞赛往往还规定有具体的参赛对象和参赛内容,使比赛具有很强的目的性、针对性和专业性。文艺竞赛最后还须评选出优胜者,加以表彰。由于竞赛本身的引人注目,优胜者很有可能在一夜之间成为文艺明星,为其以后的艺术活动奠定良好的基础。因此,文艺竞赛又是一个选拔和培养文艺新人的良好途径。同样,文艺竞赛对艺术管理的促进作用也很明显,因为参加竞赛和在竞赛中获奖的作品都有着艺术管理者所积极倡导的积极、健康、向上的内容与格调,它们的脱颖而出,本身就是对艺术管理最终目标的宣传与弘扬和对低级趣味乃至敌对文化宣传的抑制。

艺术评奖与文艺竞赛相似,也是通过在相互的竞争中评选出优胜者并予以奖励的方法来提倡主流与优秀文化,但它不像文艺竞赛那样落实为每一次具体的比赛活动,而是体现为在较长时期内的长设奖项,如美国的电影奥斯卡奖、新闻普利策奖,瑞典的诺贝尔文学奖,中国影视界的"百花奖""金鸡奖""飞天奖"及戏曲界的"梅花奖"、文学界的"茅盾文学奖"等。艺术评奖的对象有时不像文艺竞赛那样只囿于报名参赛的人和作品,而是一定时间内所有已发表、出版、演出、展览或上映的艺术作品,不管你是否申报,都在评奖范围之内。艺术评奖往往体现出一个国家或地区的艺术发展在某一领域的最高成就,无论是对广大艺术工作者来说,还是对于各种各样的艺术活动来说,它都具有其他任何方法无法代替的示范性影响。

艺术管理通过文艺竞赛、艺术评奖等方式,能够向人们昭示严肃、健康的文化艺术发展的主流精神,指明文化艺术发展的方向,对全国的艺术工作者起到很强的示范性影响,对繁荣艺术创作起到良好的作用。因此,用这些方法来提倡、鼓励和宣传优秀的文化艺术产品,比用行政方法来规定应该写什么、看什么的效果要好得多,影响也更为深远。

(四)开展积极的艺术批评

艺术批评或评论,是指对艺术作品和各种文化艺术现象的思想、审美及其他价值的分析、判别和确认。从评论主体的不同来划分,大致可以区分为两个不同的类型:一是大众评论,二是专家评论。大众评论基本以鉴赏为主要特征,评论标准是大众的思想与审美趣味。它往往不一定形成文章或著作,有时只是一种展示于媒体的简短的议论或直感,或者是浅尝辄止的三言两语,虽然不一定具有权威性,但却反映着大多数普通消费者的共识,决定着艺术产品和文化艺术现象的畅销与流行与否,现在国内有些报纸、网络开办的时事、影视短评或一句话评论专栏,就是典型的大众评论。专家评论基本以研究为特征,评论标准往往具有很强的学术性和探讨性,而且研究成果最终会形成理论性和逻辑性都很强的论文或著作。专家评论以其对艺术产品和文化艺术现象深入、全面、科学的认识,在艺术产品和文化艺术现象的价值、成就、影响和地位认定上,具有较高的权威性,是决定艺术产品和文化艺术现象能否显现出真正价值甚至流芳百世的重要因素之一。因此,专家评论往往更具有引导性和影响力,文化艺术管理部门或主流媒体完全可以通过鼓励专家撰写评论,把政府的有关意图和导向融入评论中去,从而起到

引领大众评论、引导社会舆论的作用。也即大众评论反映着时代和人民大众对文化艺术的最新要求,专家评论以其精当、超前的思想与审美价值判断对大众艺术欣赏起着指导和深化作用。他们对艺术产品和文化艺术现象进行全方位、多角度的审视和评价,共同推选出时代最佳的艺术产品、艺术工作者和艺术活动,从而显示出文化的前进方向和趋势。

在现代信息社会,舆论的社会影响力越来越大,受到各国政府的重视。我国政府也十分重视社会舆论的引导工作,积累了许多有益的经验。艺术管理部门应当正确处理舆论引导与舆论监督的关系,既要运用舆论引导来开展工作,达到管理目的,又要利用舆论的监督作用来找出自己工作的缺点与不足,从而改进管理策略或管理方式,提高管理水平。

以上我们分析了艺术宏观管理的几种主要方法,其实还有一些其他的方法。在艺术的宏观管理工作中,这几种管理方法是互为补充、相辅相成、共同发挥作用的。每一种管理方法都有其特点和使用范围,相应地也会有其局限和弊端。基于各自独特的功能,有时它们只能在自己最适合的领域和时间里使用,而有时又必须相互结合起来使用,这一切都需要视具体情况而定。因此,对各种管理方法进行灵活的运用,既是艺术宏观管理工作的要旨,也是艺术管理者必须下大气力研究的问题。

第二节 微观管理方法

在管理学中,微观管理的方法是指管理主体在对于社会上较小型的实体或群体活动的操控与运筹中,采取积极有效的方式与手段,并通过计划、组织、指挥、协调与控制,促成人际之间的和谐、活动运行的有序,进而实现组织的目标。

艺术微观管理的主体主要是艺术企事业单位的领导、管理者和职工代表大会等,其主要职能是在国家或地区文化艺术发展的总目标下,对本单位的艺术生产、经营活动作出计划、决策和控制等,它在行为方式上往往表现为对单位内部人、财、物等生产要素的直接调配和经营活动的直接管理。艺术微观管理活动的环节、层次和因素众多,管理方法也十分丰富,体现出积极、灵活和多样的特色。

一、价值链管理

在当下,有关价值链管理的理论与实践越来越多地出现在社会各领域活动之中,艺术管理领域亦然。不论是在宏观艺术生产领域,还是在较小型艺术企事业实体的活动中,管理者越来越重视产业价值链管理,打造完整的价值链体系,完善价值链管理,由此,艺术活动及其产品的社会效益和经济效益也往往能够实现最大化。

（一）艺术经营活动的价值链

产业价值链管理的理论基础来源于"价值链"理论。"价值链"这一概念,是1985年哈佛大学商学院教授迈克尔·波特在《竞争优势：创造和保持卓越绩效》一书中提出的。波特认为,每一个企业的价值创造并非仅仅通过生产而获得,而是通过设计、生产、销售、发送和服务等一系列活动来完成的。所有的这些活动就构成了一个创造价值的动态过程,即价值链。迈克尔·波特把价值链管理作为企业在竞争中获取竞争优势的重要战略。

在企业领域,价值链管理就是将企业的生产、营销、财务、人力资源等方面有机地整合起来,做好计划、协调、监督和控制等各个环节的工作,使它们形成相互关联的整体,各个环节既具有自组织和自适应能力,又具有创造性地处理各项事务的能力,使企业的供、产、销形成一条具有很高效能的长链。

事实上,在任何一个企业,并不是每个环节都能够创造较高价值的,企业所创造的价值,主要来自于某些特定环节的创造性活动,成为企业价值链的战略环节。其企业的优势,实际上正是来自于一些战略环节的优势。但同时,企业每个环节内部的密切协同,正是激发其战略环节的创造活力,形成企业整体优势的基本保证。从这一意义来说,企业的每一个环节都有其存在的重要价值。无论是包括后勤保障、财务运作、生产作业、市场销售、服务等在内的基本活动,还是包括采购、技术开发、人力资源管理和企业基础设施等在内的辅助活动,均具有其内在的价值。

艺术经营活动的价值链就是从艺术活动的创意与策划、创作与制作开始,到艺术产品的生成与传播、市场与销售,最终为接受者所接受的整体过程,它是由一系列的环节构成的长链,每一个环节都具有增加价值的作用,都是不可或缺的。同时,各个环节之间都是相互连接相互依存的关系,离开了左邻右舍的辅助,其价值就无法实现。在艺术经营中引入价值链的概念,方能使得艺术经营活动调整到具有有效性和高效率的战略地位。

（二）艺术经营活动的价值链管理

艺术经营活动的价值链管理,即通过管理主体创造性的工作,达成链中所有成员之间充分的无缝整合,各成员都要明确其价值的实现,做到在链中上下环节之间密切协同,包括信息的互通、配合的默契、连接的准确。只有这样,才能使每一个环节均能实现自身的价值,为链中下一环节做好铺垫,使得下一环节能够创造更大的价值。为实现价值链管理,企事业各层次人员应统一思想,明确以下几点：

一是倡导运用价值链进行战略规划和管理,帮助艺术实体构筑核心竞争力,以获取并维持竞争优势。价值链管理把实体的经营活动作为一个整体去看待,或者说是对实体增殖链条的管理。它要求企业或事业部门的各个环节均按照"链"的特征进入业务流程,使得各项活动有机地整合起来,每个环节均具有自组织和自适应能力,又能够相互连接相互促动,成为一条环环相扣、运行自如的系统。

二是以价值链管理为基本方式和方法,形成一体化战略。艺术实体经营活动中的创意与策划、创作与制作、资金使用、人员组织、技术开发、广告宣传、市场营销、基础设

施等,均属于艺术经营活动中的重要环节,都会对实体的价值链产生影响。但每个实体又有自身的战略环节或者核心环节,因此各个环节既要具有处理与艺术目标相关的各项事务的能力,又要突出重心,环绕战略环节,形成相互默契、有机配合的一体化结构。

三是将价值链管理作为艺术微观管理的主线,在时间和空间两个维度构建艺术经营管理的基本框架。其时间的维度,体现于艺术实体将所有价值链中的每个环节置于一个有机运行、步调一致、且在时间上错落有致相互衔接的有机的运行体;其空间的维度则是指艺术实体应在一个既有纵向、又有横向的巨大平台上予以运筹,使其每个环节均各司其职,共同构成价值链,形成艺术企业或事业部门的价值链系统。

艺术经营活动的价值链管理,就是通过管理行为来建构、完善艺术企事业单位的经营活动价值链的管理。其中包括艺术活动内部的价值链管理与艺术活动外部价值链管理两个方面。

1. 艺术经营实体内部的价值链管理

艺术经营活动内部的价值链,是由其内部运行体系的每个环节构成的。对于艺术生产价值链的管理,就是将艺术经营活动内部的各个部门和业务流程的各个环节视为一个整体,即一条价值链,以实现价值最大化为总体目标,将艺术产品的创意与策划、创作与制作、人力资源、生产、传播、营销、财务等方面有机地整合起来,使之既相互关联又具有各自处理信息、资金、经营等项事务的能力,形成内部组织的优化和业务流程的再造。

艺术活动内部价值链是一个链长且复杂的体系,其中每一个环节都是构成整体价值的一部分,任何一个环节的失误可能是损害企业价值的渊薮。艺术活动内部价值链显现出以下几个方面的特点。

第一,整合和优化艺术实体的专业资源。

艺术企业和事业部门一般具有专业分工细化的特点,其中有的人员或产品在一定区域内的专业领域具有不可替代的精尖优势。这种优势可能是该艺术实体参与社会竞争并立于不败之地的重要保证。其优势与艺术实体中具有独特能力的人才密切相关,但通常又不为一人所拥有,因此必须整合和优化专业资源,将所有已经拥有或可以利用的包括人才、资金、设施、人脉,以及地域文化和遗产中的资源加以整合,厘清哪些是为我所独有的资源,哪些是与他人共有的资源;哪些是潜在的不可移动的资源,哪些是彰显的具有直接影响力的资源;哪些是在本地区具有优势的资源,哪些是在更广阔的地域也具有一定优势的资源等等。经过整合,将各种资源不断优化,在策划、计划、协调、监督和控制等各个环节中强化优势资源的凸显,以发挥最大的效能。同时强调部门之间工作的有机连接,以及优化核心业务流程,降低单位组织和经营成本,形成一条具有竞争力的横向价值链,提升艺术企事业单位的市场竞争力。其间,整合优化专业资源的能力和水平,便成为衡量艺术实体竞争力的重要指标。

第二,优化内部环境,建立统一的信息平台,完善相应的制度。

艺术活动价值链必须在一个高效、有序、配合默契的环境下才能有效运行,因此,优化内部环境显得特别重要。环境的优化主要体现于几个方面,一是建立统一的信息平

台,通过平台实现从业人员在价值链全程中的认知、理念与目标的统一;二是建立相应的规章制度,有机连接实体各个环节,做到各部门步调的一致,奖惩分明,激励各个环节人员艺术创造力的凸显与积极性的迸发;三是重视每个成员的价值,尊重人的特点与个性,让每个人均能得到合理的使用,使其才干与智慧获得淋漓尽致的发挥。例如大型原生态民族歌舞"云南映象"内部环境的营造,便具有示范性作用。该项目自身成立了云南映象文化产业发展有限公司,经营范围涵盖到了演出策划、组织、广告的发布与制作,以及云南映象配套产品的销售等,建立了一个结构简明、运转高效的组织机构和一支勇于创新、熟悉市场的精明能干的人才队伍,做到单位内部从艺术创意、产品生产到营销、服务、财务、人力资源管理等各个环节的优化,保障其在国内外市场演出运作的顺利进行。

第三,突出战略环节,强化精品意识和品牌战略。

价值链理论认为,在企业众多的价值活动中,并不是每一环节都创造价值。企业所创造的价值,实际来自企业价值链上某些特定的价值活动,这些真正创造价值的经济活动,被称为企业价值链的"战略环节"。企业在竞争中的优势,尤其是能够长期保持的优势,是企业在价值链中某些特定战略环节的优势。

基于此,艺术企业或事业部门的价值链管理,应当特别注重战略环节的打造。其一,突出创意。在当代文化产业发展中,艺术创意以及科技创意、经营创意已成为实体发展的基本要素。失去创意,也就失去了实体的灵魂和动力源。重视创意,对于优秀创意人才求贤若渴,是企业得以生存与发展的首要条件;其二,重视原创。艺术生产区别于其他产业生产的基本点就在于,所有艺术产品的基本价值都来源于原创,没有好的原创,就没有企业的特色与企业发展的根本支撑点,因此,是否拥有能够产生巨大影响力的原创作品,也就成为艺术实体得以生存与发展的基础;其三,打造精品与品牌。艺术经营的价值链是围绕其精品与品牌产品而运行的,即艺术实体必须拥有具有品牌意义的产品,以求在艺术市场上产生广泛的影响力,形成良好的美誉度,才能开创出富有竞争力和市场开拓潜力的局面。以品牌为其产业价值链的战略环节,进行有效的品牌推广和品牌管理,形成以产品内容为基础,以品牌为王,进而提高核心竞争力,这既是艺术企业优化并有机联结各个环节、突出战略环节的管理结果,同时也是产业价值链管理的重要手段之一。在当代艺术产业活动中,"哈利·波特"是一个制造品牌的范例。截至2013年5月,英国女作家J.K.罗琳共出版系列魔幻文学作品《哈利·波特》7本,被翻译成73种语言,总销量超过5亿册。美国时代华纳集团获得7部电影的版权。由出版开始,到电影、DVD、录像带、电视片、唱片、游戏、广告等,再扩展到文具、玩具、服装、食品、饮料、手机、饰品等成千上万种商品及主题公园、主题旅游,一个庞大的艺术产业链在不断扩展,时代华纳集团获得的收入高达上百亿美元。

2. 艺术经营活动外部价值链

艺术经营活动外部的价值链,不仅包括一个企业与其上下游企业之间建立起来的一种价值联系,同时还包括该艺术实体与其他艺术实体之间的关系,以及与广大接受者、消费者之间的关系。正是这样的连接,使得艺术实体不再是独立的、单一的,而是以

一个相互关联的系统存在于社会中。艺术实体经营活动的外部价值链在其表现形态上有一定的散在性，但在其提高竞争力、实现价值最大化的基本目标上却是不可或缺的。

第一，重视上游和下游企业之间的关系，建构密切的利益共同体。

艺术企事业单位以其承担的职能可分为创意型、制作型、传播型、营销型等不同类型的艺术实体，这就使得一般艺术实体均会与一些与己相关的上游或下游企事业单位形成一个利益密切的共同体。这种共同体具有突出的特点。首先，联结比较紧密的共同体势必形成一条纵向价值链。这一价值链以上下游之间协同竞争和多赢原则为运作模式，以提升市场占有率、社会满意度和获取价值最大化为目标，通过对于整体价值链上的信息流、物流、资金流、商流的有效规划和控制，达到共同盈利的目的；其次，还应重视分销商、服务商的地位，将核心企业与各分销商、供应商、服务商纳入同一条价值链，形成一个完整的网络结构或价值联盟的群体。

第二，重视艺术实体与其相关艺术实体之间的连接。

价值链管理将协作作为十分重要的策略，现代艺术实体应当通过跨企业的业务运作，将同类型的实体连接在一起，以期实现文化产业与市场的共同目标。在当代社会，一个艺术企业单枪匹马的活动，已经不再具有优势。而一些由各种契约连接而成的联合体，构成了当代社会艺术经营活动中具有强势地位的实体。他们之间也会有竞争，但同时有着更大的共同利益。他们的特色可以互补，利益可以共享，危难可以共担，使之具有了更大的抵御风险的能力，具有了更强的市场竞争力，甚至有些企业最终形成了集团式的大型公司，在当代文化产业中生成更强的竞争优势。由此可见，在艺术经营实体之间建立紧密的价值链关系，正是现代企业先进的管理理念的充分显现。

第三，重视和维护消费者的权益和利益。

艺术经营价值链外部联系的终端是广大接受者。许多艺术活动与生产的最终价值的实现，均是与其是否获得更大的接受群体以及接受效应为基本依据的。因此，社会接受的基本状况是艺术实体无论何时均应密切关注的。其一，应当十分注重不同地区或民族受众对于艺术活动或产品的接受心理，细致考察不同接受者的审美趣味与标准，把握其喜爱与否及其理解的程度，将大众不同的接受状况及时反馈到生产部门，使得艺术生产有针对性地满足不同地域受众的不同需求；其二，企业应当运用现代管理方法和信息技术、网络技术与集成技术等，建立艺术实体与不同地域受众之间的直接联系，通过直通车，随时考察和验证艺术生产的趋向与规模是否适当，以便随时调整生产计划；其三，应当建立和培养消费者对于某些艺术品牌的忠诚度。要赢得消费者的忠诚度，首先是提升消费者的满意度，其中最重要的因素即打造精品。只有从艺术的创意、创制，到艺术传播的全过程的每一个环节都精益求精、追求艺术质量的上乘，方能培育出具有品牌价值的艺术家、艺术产品、艺术栏目等，进而获得积极的甚至轰动性效应，实现艺术活动价值链的最大优化。

艺术实体的经营性活动，无论是内部还是外部的价值链管理，从来也不是相互游离与脱节的，而是具有十分紧密的联系。正是这种联系，构成为相互协同、相互作用的两个系统，又经过内在的融合，交织为一体，在艺术活动中共同发挥作用。科学地驾驭艺

术经营活动的价值链,并将这一方法与其他微观管理的方法相联结,便可相辅相成,构成一个有机的整体。

二、制度化管理

随着我国文化产业的发展,文化体制改革不断深入,艺术企业将成为艺术发展的主力军。在企业、公司内部如何实现管理目标,成为微观管理的重心。有效的制度化管理是艺术企业经常采用的管理方法。

制度一般指要求大家共同遵守的办事规程或行动准则。所谓制度化管理是指企业治理中强调依照制度管理企业,法制规章健全,在管理中各个环节都有规章制度约束。因此以管理制度完善,并且注意管理的硬件,重视管理方法的科学化是制度化管理的核心。

艺术企业管理制度的制定,要根据自身企业情况及所从事艺术种类特点来确定。一般涉及艺术产品的设计、生产、营销、流通等各个环节工作要求,企业各个工作岗位的职责要求,以及员工的奖惩制度等。

（一）规章制度制定要科学合理

艺术企业要想实现制度化管理,必须制定出一套科学合理、符合实际的规章制度。艺术的内在要求需要有更多"自由",尤其是对艺术工作者而言,更希望摆脱过多"约束"。

制度就是规则,是需要大家共同遵守的,因此制度首先要让大家了解和认可,否则,就是一纸空文。有的单位制度制定的不少,可是单位成员却说不清楚,甚至有的制度制定时考虑不周全,在实践中无法执行;有的制度空洞无物,脱离实际情况,还有的制度自身相互矛盾,这样的制度是不起作用的。要想使规章制度真正发挥作用,必须要让全体成员都认可规章制度的合理性、必要性,要使这些制度深入人心。因此制定规章制度时,应当让企业或部门成员充分参与和讨论,使制度的产生经过"协商—起草—修改—试行—再修改—颁布"的过程,只有经过这样过程的检验,制度才具有合理性和可操作性,在实践中收到制度化管理的成效。

（二）规章制度的作用

艺术企业制定的规章制度在单位内部应具有法规的地位,可以指导规范企业工作者的行为。公司制度化管理的作用有:第一,规章制度作为公司成员共同遵守的行为准则,有助于形成一个统一的、井然有序的运营体系;第二,能够发挥企业的整体优势,使企业内外更好地配合,避免由于公司员工特点的差异,使公司生产经营产生波动;第三,为公司员工能力的发挥搭建一个公平的平台,有利于员工遵照企业的工作规程,找对自己的位置,有法可依,使工作更顺畅;第四,由于有了统一的标准作为依据,员工可以明确自己工作需要达到的标准,对自己有一个明晰的度量,从而发现差距,找到自我发展的动力和方向。

（三）建立相应的考核机制

艺术企业应建立相应的考核制度。考核是检验规章制度落实情况、评价规章制度是否合理可行和便于操作的有效方法。同时考核工作也需要规范，必须具有操作性和标准化。在考核的过程中绝不能走过场，流于形式，而是应该把考核细化、量化，使各项规章制度的考核真正落到实处，只有企业上下都认真遵守执行各种规章制度，形成一个制度化管理的立体网络，才能够真正发挥制度管理的制衡与保障作用，推进企业与部门工作的全面进展。

三、协调性管理

在当下，艺术活动的开展，艺术产品的创作往往需要集体的合作，绝大多数的艺术项目、艺术产品都是团队合作的产物，离不开团队合作与集体的力量。由于艺术工作者往往具有自身的艺术专长及个性，因而在组成艺术团队过程中，容易出现团队整体要求与人员个性特征之间的矛盾，因此在管理中，应当注重协调性管理，贯彻与发扬团队精神。

所谓协调性管理，就是在管理中积极倡导大局意识、协作精神和服务精神。其核心是协同合作，形成全体成员的向心力、凝聚力，充分体现个体利益和整体利益的统一，进而保证组织与实体工作的高效率运转。

在艺术活动中，要求艺术管理者能够运用恰当的方式，培养每位艺术工作者的团结协作精神，使其自觉形成团队合作的意识。团队精神的形成并不要求团队成员牺牲自我，相反，挥洒个性、表现特长才能保证成员共同完成任务与目标，明确的协作意愿和协作方式才会产生真正的精神动力。良好的协调性管理可以通过合适的组织形态将每个人安排至合适的岗位，充分发挥集体的潜能。

艺术管理者在企业内部管理过程中，要实现团队整体协调，应做到以下几点：

（一）营造相互信任的组织氛围

相互信任，对于团队中每个成员会产生积极的影响，尤其会增加对团队的情感认可。从情感上相互信任，是一个团队最坚实的合作基础，能给成员一种安全感，艺术工作者才可能真正认同团队，把团队当成自己的家园，并以之作为个人发展的舞台。

（二）在组织内慎用惩罚

从心理学的角度，如果要改变一个人的行为，有两种手段：惩罚和激励。惩罚导致行为退缩，是消极的、被动的；而激励是积极的、主动的，能持续提高效率。适度的惩罚有积极意义，过度惩罚是无效的，滥用惩罚的团队肯定不能长久。惩罚是对团队成员的否定，一个经常被否定的成员，有多少工作热情也会逐渐丧失殆尽。艺术管理者的激励和肯定有利于增加被管理者对团队的正面认同，而艺术管理者对于被管理者的频繁否定会让被管理者觉得自己对团队没有用，进而被管理者也会否定团队的价值。

（三）建立有效的沟通机制

有效的沟通机制有利于团队形成士气高昂、积极合作的浓厚氛围，通畅、透明、多

向、经常性的信息交流体现了团结一致、信息共享的良好团队精神,这种信息交流机制应成为团队极为重要的管理制度,要求艺术管理者充分利用下向、上向、横向、外向沟通等几种正式沟通方式以及非正式沟通方式,采用发布命令、会议、个别交谈等具体方法,形成一个开放的、全通道式的沟通网络系统。

四、激励式管理

艺术管理,最核心的就是对人的管理,其基本要素就是维护和激发艺术工作者的自主性、积极性。调动人的积极性,一般常用的方法是激励。所谓激励就是激发人们的积极性,使其振作。它是通过某种适当的、健康的刺激,促使其为完成目标,保持高度积极状态的某种心理需求的外在因素。

激励的目的在于,激发人们的正确动机,调动人们的积极性和创造性,充分发挥人的智力效应,从而保证其所在组织单位能有效地存在和发展。这在本质上也与艺术内在规律的要求是一致的,因而在艺术企业管理中也应注重激励式管理方法的使用。

艺术管理中常用的激励方法主要有:

(一)荣誉激励

荣誉是对个体或群体的崇高评价,是满足人们自尊需要、激发员工奋力进取的重要手段。对于艺术企业中一些工作表现突出、具有表率性的先进员工,可以采取评比先进、颁发奖章、大会表扬等形式予以激励。荣誉激励成本低廉,但效果很好。在实际管理过程中要避免评奖过滥过多等不良现象。

(二)经济激励

经济利益和物质需求始终是人们的第一需要,是人们从事一切社会活动的基本动因,所以在激励管理中,经济和物质仍是激励的主要形式,可以采用加薪、奖金甚至优先认购权等方法,对员工的成绩给予奖励。但是经济激励要有一个比较明确的标准。比如,达到什么成绩可以加薪,做出什么样的贡献可以得到奖金等。

(三)晋升激励

晋升激励就是将表现好、素质高的员工提拔到高一级的岗位上去,以进一步调动其工作积极性。晋升要掌握一定的标准,最符合条件的人才能得到晋升,不能晋升了一个人,却打击了其他多数人的积极性。

此外激励的方法还有工作激励、事业激励、情感激励等等。总之,激励式管理可以涉及方方面面,其中最重要的是提升它对艺术工作者的推进作用,通过这种方法的实施激发员工的主人翁责任感,调动他们的工作积极性,努力为自己所在的企业尽心尽力、奉献自我。

第三节　艺术管理具体手段

艺术管理是一个系统的、复杂的过程，其中包括众多环节、程序和要素。对于这些环节、程序和要素的管理，除却宏观管理或微观管理方法外，还有许多基础性和技术性的工作要做。市场调研、田野调查、信息咨询、艺术统计、个案分析等均属于艺术管理具体管理手段的构成。

一、市场调研

随着我国市场经济的不断完善，如何让所生产的产品在消费市场中不断扩大销售份额，成为企业管理中的核心问题。解决这一问题的关键因素之一就在于市场调研，只有对市场的充分了解和驾驭，才能让产品占有更大的市场份额，实现更大的效益。

艺术市场调研是指为了提高艺术产品的市场销售，解决存在于艺术产品销售中的问题而系统地、客观地识别、收集、分析和传播营销信息的工作。作为艺术管理者应当对于如何进行市场调研做到胸中有数，驾轻就熟。艺术市场调研需要的步骤和方法介绍如下。

第一，艺术市场调研流程的基本步骤：
（1）确定市场调研的必要性；
（2）定义问题；
（3）确立调研目标；
（4）确定调研设计方案；
（5）确定信息的类型和来源；
（6）确定收集资料；
（7）问卷设计；
（8）确定抽样方案及样本容量；
（9）现场收集资料；
（10）资料分析；
（11）撰写调研报告。

第二，艺术市场调研的方法：一般有文案调研、实地调研、特殊调研三种。

1）文案调研：主要是二手资料的收集、整理和分析。

2）实地调研：实地调研又可分为询问法、观察法和实验法三种。在实际管理活动中，询问法使用较多，应予重点了解。

（1）询问法：就是调查人员通过各种方式向被调查者发问或征求意见来搜集市场信息的一种方法。它可分为深度访谈、小组座谈会、问卷调查等方法，其中问卷调查又

可分为电话访问、邮寄调查、在线访问、入户访问、街头拦访等调查形式。艺术管理者采用此方法时需要注意几点：所提问题确属必要，被访问者有能力回答所提问题，访问的时间不能过长，询问的语气、措词、态度、气氛必须合适。

① 深度访谈法

深度访谈法是一种无结构的、直接的、个人的访问，在访问过程中，由一个掌握高级技巧的调查员深入地访谈一个被调查者，以揭示对艺术产品相关某一问题的潜在动机、信念、态度和感情。比较常用的深度访谈技术主要有三种：阶梯前进、隐蔽问题寻探以及象征性分析。深度访谈主要是用于获取对问题深层了解的探索性研究。

② 小组座谈

小组座谈是由一个经过训练的主持人以一种无结构的自然的形式与一个小组的被调查者交谈。主持人负责组织讨论。小组座谈法的主要目的，是通过倾听一组从艺术管理者所要研究的目标市场中选择来的被调查者的意见，从而获取对一些有关问题的深入了解。这种方法的价值在于常常可以从自由进行的小组讨论中得到一些意想不到的发现。

③ 电话访问

传统的电话访问就是按照被调查者资料名单，选择一个调查者，拨通电话，询问一系列的问题。访问员按照问卷，在答案纸记录被访者的回答。调查员集中在某个场所或专门的电话访问间，在固定的时间内开始面访工作，现场有督导人员进行管理。调查员都是经过专门训练的，一般以兼职的大学生为主。电话访问的优点是由于人性化的与艺术消费者直接的访谈，一般会有较高的参与度。缺点是可能由于较高的拒绝率而降低效率；如果委托第三方专业公司可能涉及较高的费用；更重要的是艺术消费者越来越讨厌接到影响其生活、工作的电话，使得电话访问越来越困难。

④ 邮寄/传真调查表

通过直邮或传真向抽样的客户进行调研。这种调研的优点包括由于被访问者有足够的时间回答问题而能收集到精确的、高质量的问卷；可提供便于量化的结果；大批量邮寄而成本较低。这种调研的缺点是调研的完整性取决于被访者的意愿；回收率一般较低或迟缓而统计效果不佳。

⑤ 在线访问

利用互联网在线的调查、免费的网上文字评语等在线的调研收集客户的信息。在线访问的优点包括由于便利而有比传统邮寄调查更高的反馈率；对客户和公司都有成本上的优势；借助软件可快速分析数据。在线访问的缺点是如果是客户自己发起的在线访问有可能产生扭曲的结果；可能产生不准确的回复（自动回复系统通常自动寻找关键字而发送自动的回复），从而忽略客户顾虑中的细微差别；除非绝大部分客户使用网上渠道提供反馈意见，否则收集的信息不完整。

⑥ 入户访问

入户访问指调查员到被调查者的家中或工作单位进行访问，直接与被调查者接触。然后或是利用访问式问卷对问题进行逐个询问，并记录下对方的回答；或是将自填式

问卷交给被调查者,讲明方法后,等待对方填写完毕或稍后再回来收取问卷的调查方式。这是目前国内最为常用的一种调查方法。调查的户或单位都是按照一定的随机抽样准则抽取的,入户以后确定的访问对象也有一定的法则。

⑦拦截访问

拦截访问是指在某个场所(一般是较繁华的商业区)拦截在场的一些人进行面访调查。拦截面访的好处在于效率高,但是,无论如何控制样本及调查的质量,收集的数据都无法证明对总体有很好的代表性,这是拦截访问的最大问题。

(2)观察法:它是调查人员在调研现场,直接或通过仪器观察、记录被调查者行为和表情,以获取信息的一种调研方法。

(3)实验法:它是通过实际的、小规模的营销活动来调查关于某一艺术产品或某项营销措施执行效果等市场信息的方法。它常用于新产品的试销和展销。

3)特殊调研:特殊调查有固定样本、零售店销量、消费者调查组等持续性实地调查;投影法等购买动机调查;CATI计算机调查等形式。

二、田野调查

田野调查是来自文化人类学、考古学的基本研究方法,直接观察法的实践与应用,也是研究工作开展之前,为了取得第一手原始资料的前置步骤。所有实地参与现场的调查研究工作,都可称为"田野研究"或"田野调查"。

目前,在艺术管理领域,人们开始利用田野调查的方法来完成某些特定的任务。田野调查,一般要求调查者要与被调查对象共同生活一段时间,从中观察、了解和认识他们的社会与文化。田野调查工作的理想状态是调查者在被调查地居住两年以上,并精通被调查者的语言,这样才有利于对被调查者文化的深入研究和解释。传统的田野调查方法花费时间、精力和成本较高,如果方法运用有不得当的地方,其信度和效度也会大打折扣。

在艺术管理范围内进行田野调查,一方面可以为艺术创作提供素材,为艺术资源开发利用奠定基础,另一方面可以对管理方法的实施效果进行考察,进而总结相应的经验。

一般在艺术管理范围内,田野调查可分为四个阶段:准备阶段、开始阶段、调查阶段、撰写调查研究报告阶段。

(一)准备阶段

田野调查必须做好充分的准备,否则难以获得理想的成果。准备阶段通常包括如下几方面的过程:

第一,选择调查点。

选择调查点的基本要求:一是有艺术特色的地区,二是有代表性的地区,三是有特殊人际关系的地区,四是前人调查研究过的著名社区。

第二,熟悉调查点情况。

调查点选定之后，必须作好充分准备，熟悉当地情况，熟悉民族成分、人口、历史、地理、特产、部落或民族支系等各方面的情况，收集有关的文献资料和地方志资料。

第三，熟悉有关社会和文化艺术的理论与基础知识。

第四，撰写详细的调查提纲和设计调查表格。

（二）开始阶段

开始阶段也就是进入田野阶段，即已进入所调查的地区但未正式进行田野调查的阶段。这一阶段一般包括如下几方面的程序：

第一，到当地政府报到，取得当地政府的支持。

第二，到达调查点所属县、乡后，进一步了解当地情况。

第三，选好居住地。

（三）调查阶段

居住地选定之后，便开始正式调查，也就是"参与观察"与"深度访谈"阶段。一般而言，在这一阶段，调查人应注意如下几方面：

第一，了解当地的一般社交礼仪和禁忌等。

每一个民族或每一个地区都有特殊的社交礼仪，如见面礼节、作客礼仪，以及各种禁忌等。只有先了解一般礼仪和禁忌，才有可能避免发生误解与摩擦，顺利地开展田野调查。

第二，入乡随俗，尊重当地人。

一般而言，被调查区域自然环境和社会环境均不相同。因而要做到，一是不要怕脏。二是拜访当地人要遵从礼俗，通常一般都要带礼物。

第三，注意个人形象的设计。

在田野调查期间，应注重个人形象的设计，要注意两个方面：一是外在的形象，二是内在的形象。

外在的形象主要应注意两点：一是服饰应整洁、大方，所穿服饰应该与当地服饰有所不同，但不要穿当地人不喜欢的服饰（有些民族不喜欢红色或白色服饰）；二是不要留当地不喜欢的发型。如果是女性，口红不要涂太浓，香水不要洒太多。

内在的形象也要注意两点：一是言谈举止要文雅，既要有风度，又要彬彬有礼，不说粗话、脏话。二是不要做有损人格之事，不占小便宜。

第四，观察要细。

参与观察是田野调查的重要方式之一。而参与观察又有"深"和"浅"之分，只有观察深入，入木三分，才能透过现象看本质，才有可能写出较成功的调查研究报告。

第五，访谈既要深，又要有技巧。

访谈有两种类型，一是结构型访谈，即问卷访谈。这种访谈又分两类，一是回答问题的方式，即田野作业者根据调查大纲，对每个受访人差不多问同样的问题，请受访者回答问题。二是选择式，即田野作业者把所要了解问题的若干种不同答案列在表格上，由受访人自由选择。

另一种是无结构型访谈，即非问卷访谈，事先没有预定表格，没有调查大纲，田野作

业者和受访人就某些问题自由交谈。

无论是何种形式的访谈,一是要注意深度。田野调查之初,受访人往往有警惕,许多事情不愿意谈,尤其是涉及私生活问题。只有建立较为密切的关系,才有可能进行深度访谈。二是要讲究技巧。访谈技巧应注意三方面:一是启发式的访谈。一些受访人对自己周边的传统艺术事象知道很多,但他却很难用自己的语言有层次、系统地表达出来。在这种情况下,调查者必须一步一步地启发受访人,或者以其他地区的类似情况予以启发。二是拐弯式访谈。有些问题不方便直接问,可采用拐弯式的访谈,这样问不会引起受访人的反感。三是要多问"为什么"。受访人一般能够讲述一种艺术事象、现象发生的过程,能够回答"是什么",但可能大多数人不清楚该艺术事象、现象形成和存在的原因,不能回答"为什么"。要理解当地文化,就必须多问"为什么",通过各种方式寻求答案。

第六,资料收集要新、要准。

资料收集是田野调查的主要目的。收集资料应注意如下几方面的问题:

(1) 收集资料必须遵循的三条原则。

其一,着重收集新材料,收集过去没有人了解过的新材料或没有人了解过的新内容。

其二,了解该地区与同一民族其他地区的文化差异。如果同一民族其他地区已发表相关的某种艺术现象资料,则着重了解该地区的那种艺术现象与其他人调查的其他地区的艺术现象是否相同,如果有差异,表现在哪一方面。

其三,注意资料的准确性,反复核实收集的材料。被调查者提供的材料,有些可能不可靠,必须找多人核实,如果大多数人说的相同,则证明是可靠的。如果某人所提供的材料与大多数人所说的不一样,则应慎重对待,一般情况下应以大多数人所说的为准;或两说同时收集,以作参考。

(2) 注意收集计划外的有价值的资料。

第七,边调查边整理资料。

每天做田野笔记,而且要边调查边整理。这样可以发现哪些方面调查不足,随时予以补充。

第八,调查的时间要适度。

调查时间的长短因人而异,主要根据调查者对当地情况的熟悉程度而定。所以,调查时间的长短,主要看所收集资料和对当地社会文化艺术现象了解的程度而定。

(四) 撰写调查研究报告阶段

整理田野调查获得的资料,总结特点或规律,完成调查报告。

三、信息咨询

在艺术管理中,对于各种相关信息予以收集、整理、分析和贮存,同时开展相关的信息咨询,是十分必要的。

艺术信息咨询是一种基于各种艺术信息的收集、加工、传递，对信息予以有效利用和反馈的业务活动。它通过运用艺术信息的处理技术，对各类信息开展搜集、加工、整理、分析、传递，向客户提供解决问题的方案、策略、建议、规划或措施等信息产品。

艺术管理信息包括两方面的内容：一是艺术管理系统的信息；二是艺术管理对象系统的信息。前者主要是指反映艺术管理活动特征及其发展变化的各种信息；后者则指有关艺术生产、产品、消费、市场及各类活动的信息。二者集中统一，才能构成艺术管理的信息系统，开展有效的信息咨询。

艺术管理信息的来源多种多样，主要来源有两个系统：一是从大量的书籍、报刊、录像、文件、作品、档案等书面材料和电视、广播、网络等电子媒介信息中去寻找。另一个是进行社会调查，通过走向社会、深入生活、实地调查来获取原始信息。

通过艺术信息咨询，艺术企业可以获取艺术新项目、新产品、新技术，从而最大限度地降低经营成本；同时也可以寻找最合适的合作伙伴，起到提高艺术企业的竞争力、减少风险等作用。

四、艺术统计

艺术统计包含有两方面内容：第一，统计工作。指搜集、整理和分析艺术活动、艺术现象总体数量方面资料的工作过程，这是艺术统计的基础。第二，统计资料。指将艺术统计工作所取得的各项数字资料及有关文字资料，反映在统计表、统计图、统计手册、统计年鉴、统计资料汇编和统计分析报告中。

随着社会主义市场经济体制的建立和完善，以及文化产业的不断发展，艺术统计将越来越重要。艺术统计作用主要体现在以下几个方面：

（1）系统地搜集、整理、分析和提供大量的以数量描述为基本特征的社会艺术信息资源。

（2）利用已掌握的丰富的艺术信息资源，运用科学方法进行综合分析，为科学决策和管理提供情况和咨询建议。

（3）利用统计信息，对社会文化艺术的发展状态进行定量检查、监测和预警，揭示文化艺术发展中出现的偏差，提出矫正意见，预警可能出现的问题，提出对策，以促使文化艺术事业持续、健康的发展。

艺术统计的作用具体表现为：①为党和政府各级领导机构决策和宏观调控提供资料；②为艺术企业、事业单位经营管理提供依据；③为社会公众了解艺术情况、参与社会艺术活动提供资料；④为艺术研究提供资料；⑤为国际艺术交往提供资料。

五、个案研究

个案研究是指对某一个体、某一群体或某一组织在较长时间里连续进行调查，从而研究其行为发展变化的全过程，这种研究方法也称为案例研究法。

艺术个案研究是指追踪研究某一艺术个体或艺术团体的行为的一种方法。它包括对一个或几个个案材料的收集、记录，并写出个案报告，从而形成某种特定艺术规律、艺术现象的总结。通常采用观察、面谈、收集文件证据、描述统计、测验、问卷、图片、影片或录像资料等方法。

个案研究在大多数情况下，是以某个或某几个个体作为研究的对象，但这并不妨碍将其研究结果予以推广，也不排除在个案之间作比较后在实际工作中加以应用，也就是从特殊性的把握到普遍性的推广应用。

通过艺术个案研究，可以形成富有示范意义的管理效应或经验总结，对艺术管理原则、方法、手段等各方面起到积极的指导作用。

学完本章，请思考下列问题：
1. 宏观管理方法的构成。
2. 微观管理方法的构成。
3. 艺术管理的具体手段。

第六章 艺术投资与融资

无论非营利性的艺术事业还是营利性的艺术产业,都需要可靠稳定的资金来源以保障艺术创意与策划、艺术生产与运行、艺术传播与营销的可行性和持续性,特别是在艺术创制过程中涉及的程序越为复杂的艺术形式,对资金的需求往往越大。在艺术事业和艺术产业中,凡涉及确保艺术活动资金来源的,都可以称为艺术投融资。

投资是指投资者当期投入一定数额的资金而期望在未来获得回报的行为;融资通常是指货币资金的持有者和需求者之间,直接或间接地进行资金融通的活动。广义的融资包括资金融入(资金的来源)和融出(资金的运用)。狭义的融资只指资金的融入,即企业的资金筹措行为与过程,是公司根据自身的生产经营状况、资金拥有状况,以及公司未来经营发展的需要,通过科学的预测和决策,采用一定的方式,通过一定的渠道向公司的投资者、债权人等去筹集资金,组织资金的供应,以保证公司正常生产需要、经营管理活动需要的理财行为。

投资和融资最大的区别在于所属主体不同,简单来讲,投资的主体是提供资金方,而融资的主体是需要和使用资金方。在艺术活动资金来源渠道上,可以分为来源于有投资倾向的外在投资主体投资和有需求的主体从外向内的融资,这些来源可以大致分为政府投资、金融市场投融资及社会捐助,而金融市场投融资又可分为常规型投融资、创新型投融资和政策性融资。

第一节 政府投资

政府为文化建设和艺术发展投资,是政府传承文明、服务大众、推进社会发展的重要举措。无论任何国家,均把政府为文化艺术投资状况作为权衡其政绩的重要方面。通过投资改善和营造艺术发展环境,促进文化创新和艺术繁荣,已成为各级政府肩负的社会责任和历史使命。

一、投资目标

1. 实现国家对艺术发展的宏观管理职能

政府投资是我国政府实现经济建设职能、公共服务职能和宏观经济调控职能的重

要政策手段,是政府职能的定位选择,以及政府实现其职能的具体运作和管理方式。通常,政府投资政策是一定时期社会发展所处的阶段、经济体制、国家发展战略等在投资领域的集中体现。

作为文化发展范畴下的艺术事业与艺术产业,需要政府从宏观调控的角度进行系统、全局的管理,以提高国家的整体文化艺术实力。艺术事业的健康发展、艺术市场的规范化操作、艺术产业的快速发展等,都需要政府施以有效的管理。一方面政府通过制定符合各阶段艺术事业和艺术产业需要、具有不同适用范围的政策法规和发展战略,对艺术发展给予宏观的引导;另一方面,通过资金和以资金所代表的社会资源的策略性投入,对艺术事业和艺术产业的发展提供强有力的支持。可以说,政策和资金,是政府管理各项艺术事业、艺术产业的两个最有效的手段。

在全面提高文化软实力的国家战略性发展进程中,政府既要对自己的管理身份寻找合适定位,同时也要在转变和调整中坚持对文化艺术发展方向的宏观把握。因此,政府对艺术的资金投入,正是政府发挥宏观调控职能、进行艺术管理的重要方式。

2. 提升国家公共艺术服务水平,强化公共文化治理

公共艺术服务是以保障公民基本文化权益、满足公民基本文化需求为目的,以政府为主导,以公共财政为支撑,以政府部门为主的公共部门为供给主体,向公民提供公共艺术产品与服务的制度和系统。提升公共艺术服务水平和效能,需要完善的公共艺术设施、健全的公共艺术产品和服务供给链条、创新的公共艺术管理运行保障机制、专门化的公共艺术服务管理者和人才队伍作为支撑,还应推进科技成果向公共艺术服务的转化应用,等等,这些都需要强大的政府财政投入作为基础和保障。

在我国,公益性文化事业单位是公共艺术服务的骨干力量,由政府每年投入持续增长的文化事业费保障其持续经营能力,强化其公共服务功能。目前,我国提供公共艺术服务的公益性文化机构主要有博物馆、美术馆、群众艺术馆、大剧院、文化馆(站)、综合文化艺术中心以及全国文化信息资源共享工程服务点等,所提供的基本公共艺术服务主要内容有电影、曲艺、艺术表演(含非物质文化遗产类)及公共艺术鉴赏(含文物鉴赏)、艺术教育培训、群众性文艺活动等。

政府通过投资发展公共艺术,还可以引导群体心理进而对公众文化生活起到引领作用,体现了国家"意识形态安全"的内在要求,能够不断巩固文化自信,以实现国家公共文化治理功能。公共艺术服务的供给主体系统由政府部门主导,各类社会主体参与而构成。公共艺术服务是进行公共艺术输送和治理的有效载体。一方面,它在政府主导下以实现公众文化对国家制度的高度认可和自信为主要政治目标;另一方面,它通过让社会成员参与一系列公共性、公益性艺术活动,使社会成员获得更多的审美陶冶,增强全民族文化创造力。

3. 繁荣发展艺术产业,引导营造规范化的艺术市场环境

艺术产业作为文化产业的核心层,在推动早日达成人民对美好生活的向往这一目标的进程中发挥着重要作用。20世纪末以来,我国经济面临结构性调整,过去依靠的投资、出口主导型经济模式已不可持续,加之国内生态环境恶化所带来的隐患日益凸

现,这一切都内在地要求我国急切需要找到新的经济增长点。于是,文化产业(艺术产业)快速登上国家经济发展战略的历史舞台。然而,发展艺术产业不可能一蹴而就,须从完善艺术市场主体、刺激艺术消费、优化艺术产业结构、提升艺术创新能力、完善现代艺术市场体系、扩大艺术产品和服务出口等方面着手,由政府和市场共同发力,谋求产业的健康、持续发展。

政府通过牵头设立文化产业投资基金(见本章第四节)、设立艺术发展专项资金等形式,直接体现了国家对艺术产业发展的规划和引导,有助于鼓励和引导民间资本、社会资本、金融资本进入艺术领域,促进艺术产业的繁荣和创新发展。为激发艺术产业的发展活力,政府出台的财税、金融等相关扶持政策固然必不可少,但打造统一开放、竞争有序、诚信守法、监管有力的艺术市场环境更为重要。目前,我国艺术产业的发展仍主要依靠投资推动,而非消费拉动;一些关键领域主要依靠财政资金引导,而非活跃的民间投资。这种市场环境若得不到改变,艺术企业难以获得持久的发展动力。因此,政府须采取普惠型的政策,营造公平竞争的艺术市场环境,利用市场经济手段调动市场主体的积极性,推动艺术产业由政府投资为主向社会投资为主的转变。

二、我国政府的艺术投资方式

政府对艺术的投资既是资助,更是一种管理方式。投资既有直接投资,又有间接投资,既有无偿性投资,也有有偿性投资。

直接投资是指各级政府及其相关部门直接向艺术机构或艺术家个人发放资金以支持其艺术活动的投资行为。它的投资方式可以分为对文化艺术事业单位的财政支持,对文化艺术项目的投资,投资兴建各类艺术产业园、场馆和相关配套硬件设施,各种以资金为核心资源的对艺术活动的扶持性与奖励性措施。

间接投资是指那些没有直接应用于艺术活动的流程之中,但是其目的和意义客观上促进了艺术活动的开展,或者促进了与艺术活动相关联的针对公共艺术服务的投资。如政府对艺术教育、研究的建设性投资、对艺术类相关会展活动的投资,必然会间接地对艺术活动产生积极影响。而政府对艺术产业相关法律法规建设、知识产权保护法律法规建设、艺术产业链中的企业信用资质评估体系、无形资产评价体系建设等的投资和政府为促进艺术消费市场的繁荣的投资,必然都将推动艺术投融资的动态性循环发展。

(一)对文化艺术事业单位的投入

1. 文化体制改革与文化事业单位的转企改制

改革开放以来,伴随着计划经济体制向社会主义市场经济体制的转型,我国各领域的制度改革创新步伐不断加快。作为其中的一个重要组成部分,文化体制改革40多年来经历了从边缘式机制创新深入到核心性体制变革的进程,无论是宏观产权制度、政府管理职能还是微观组织的结构都发生了显著变化,改革取得巨大成就。

中共十四大正式确立了我国社会主义市场经济的改革方向后,如何建立、发展和完善社会主义市场经济体制成为国家发展的核心命题。与其他领域的改革相比,文化体

制改革始终难以与市场经济改革方向相协调,甚至严重滞后。长期以来,我国的文化发展格局带有深刻的计划经济体制和苏联集中统一文化体制的烙印,在文化产品供给主体、文化产品功能、文化市场体系、文化产业体系、文化与经济的关系等方面存在思想观念上的桎梏,因此,我国文化管理体制机制和管理的方法手段与21世纪参与国际贸易竞争的要求很不适应。

2002年起,为了使文化体制更加适应社会主义市场经济发展的要求,中央对文化体制改革和发展做出新的部署。按照中共"十六大"提出的"抓紧制定文化体制改革的总体方案"的要求,文化体制改革试点工作有序展开,一系列加强文化体制改革的顶层设计纷纷出台,文化行业围绕重塑文化主体、完善市场体系、改善宏观管理、转变政府职能四个关键环节破题解难,文化体制改革进入突破阶段。

中共十八大以来,以解放和发展文化生产力为目标,文化体制改革开始进入深化阶段。2013年11月,中共十八届三中全会通过了《中共中央关于全面深化改革若干重大问题的决定》;2014年2月,中央通过了《深化文化体制改革实施方案》,同年4月,《文化体制改革中经营性文化事业单位转制为企业的规定》和《进一步支持文化企业发展的规定》经国务院批准并转发;2016年12月25日,全国人大常委会通过了《公共文化服务保障法》;2017年10月,党的"十九大"报告指出,我国社会的主要矛盾转变为人民日益增长的美好生活需要和不平衡不充分的发展之间的矛盾。改革开放40年多来,文化管理体制改革创新、国有文化企业产权制度、现代公共文化服务体系、文化产业体系、文化市场体系、文化消费格局、对外文化交流等文化发展的方方面面都发生了显著变化,为进一步解放和发展文化生产力奠定了坚实基础。

文化事业单位的改革转制是文化体制改革中的一项重要内容,是改革成功与否的关键评估指标之一。在我国,事业单位是经济社会发展中提供公益服务的主要载体,是社会主义现代化建设的重要力量。改革开放以来,文化事业单位提供公益服务的总量不断扩大,服务水平逐步提高,在促进经济社会发展、改善人民精神生活方面发挥了重要作用。体制改革之后的文化事业单位,承担行政职能的文化事业单位予以职能归并或撤销;暂时保留事业体制的院团可组建项目公司,推行市场化运作机制;从事生产经营活动的文化事业单位完成转企改制,党委政府与文化企事业单位的关系从"主管主办"向"出资人"过渡,成立不同规模的国有文化企业(登记为有限责任公司或股份有限公司),建立了有文化特色的现代企业制度,使国有文化企业拥有灵活高效地参与市场化经营的自主权。在将经营性文化事业单位推向市场的同时,政府作为出资人与国有文化企业的关系得以明确,对其财税、金融支持方式也随之发生变化。

2. 财政支持

长期以来,我国的财政体制把国有文化艺术单位作为支持重点。开展文化体制改革后,政府对非物质文化遗产保护、文物保护、群众文化、广播影视、新闻出版、文化信息资源共享、乡镇综合文化站等文化事业内容的支持和投入力度持续提升,通过建立新型的管理体制,形成管理型和服务型的投资管理模式,打造覆盖城乡的现代公共文化服务体系。

2017年正式实施的《公共文化服务保障法》明确指出，县级以上人民政府应当将公共文化服务纳入本级国民经济和社会发展规划，依据公益性、基本性、均等化、便利性的要求，完善公共文化服务体系。在全国实现均等性、标准化的基本公共文化服务必须要有稳定的公共文化财政投入作为保障，以中央政府和地方政府的投入为主导，鼓励社会资本参与，通过健全的国家基本公共服务制度，优化、提高公共文化资金的使用效益，形成科学合理的公共文化投入机制。

文化事业费是指区域内各级财政对文化系统主办单位的经费投入总和，不包括各级文化行政管理部门的行政运行经费，是公共文化财政投入的重要组成部分。21世纪以来，我国文化事业费投入总量呈现稳步增长态势，从2000年的63.16亿元增长到2018年的928.33亿元，增长了14.7倍；全国人均文化事业费逐年提高，从5.11元增长到66.53元，增长了13倍。1992年以来，全国文化事业费占财政总支出的比重呈现总体下降趋势，2010年、2011年达到最低位0.36%，自2015年起有所回升，2016年终于再次突破0.4%。中央对地方文化项目补助资金呈现总体上升趋势，从2006年的2.49亿元到2018年的50.51亿元，增长了20.3倍。其中，2007年呈爆发式增长，增幅达到258.63%，之后增幅逐年下降，2012年、2014年、2017年出现不同程度的负增长现象。补助金额的最高点是2016年的61.03亿元，此后跌落较为严重。

文化事业费显示了政府用于发展社会文化事业的整体资金投入情况。而在微观层面，文化事业单位转企改制后，其资金筹集渠道得以拓宽，政府的投资力度在保持原有基础上进一步加强。《关于深化国有文艺演出院团体制改革的若干意见》（2009）、《文化体制改革中经营性文化事业单位转制为企业的规定》（2014）、《进一步支持文化企业发展的规定》（2014）等一系列政策性文件指明了转企改制文化事业单位在宏观环境建设、政策支持、组织保障等方面的内容。文件指出，转制企业要用足用好支持文化体制改革和文化产业发展的有关经济政策，推动各项政策性资金及时足额到位；原有正常事业费继续予以拨付，并通过文化产业发展资金等予以支持，原事业编制内的职工住房公积金、住房补贴由财政负担部分继续拨付；推进有条件的地方探索建立文化艺术发展基金，采取项目补贴、定向资助、贷款贴息和以奖代补等办法，加大对转制企业的资金支持力度等。同时，政府运用财税杠杆和手段，重塑和培育文化市场主体，增强国有文化艺术单位的整体实力和竞争力，包括对转制企业免征企业所得税，财税部门安排转制专项经费等。

这些对国有文化艺术单位资金管理政策的转变，也显示了政府艺术投资的倾向性变化，即向服务型和管理型模式的转变。这样的转变，一方面可以通过项目补贴、定向资助等资金投入和使用方式，更有针对性地使用政府资金；另一方面是以政府为主导和示范，有效调动社会资金资源对艺术事业和艺术产业予以支持。

（二）对文化艺术项目的投资

我国正在推行一系列的投资体制改革，向投资主体多元化、资金来源多渠道、投资方式多样化、项目建设市场化转变。2003年我国文化体制改革全面铺开后，政府陆续出台若干促进文化事业和文化产业的相关政策，发展"大项目、大企业、大园区、大基

地"。根据2004年国务院出台的《关于投资体制改革的决定》的相关规定,政府将投资的主体明确为以企业为主,并提出强化项目投资管理的意见和各种规范措施,投资方式倾向性地调整为项目投资。通过政策推动各类"项目"的发展,从而实现国家宏观层面的政策目标。现行机制下,政府将这些政策文本所提供的各类专项资金打包为"项目",然后由政府或受委托的准政府机构拟定、发布各种项目申报指南,相关文化企事业单位申请,政府或受委托的准政府机构再通过审核、评审等复杂程序实现"竞争性"分配,以实现其设立的政策目标。

2017年,国家财政部科教和文化司(兼挂"中央文化企业国有资产监督管理领导小组办公室"牌子,简称"文资办")发布《关于申报2016年度文化产业发展专项资金的通知》时指出,国家文化产业发展专项资金自2008年设立,截至2016年累计安排资金242亿元,支持项目4 100多个,成为政府推动文化体制改革和文化产业发展的重要手段。本次文资办提出的专项资金的市场化改革目标,是政府对文化艺术投资方式的一次重大调整,一方面敦促专项资金的使用和评估进入财政资金应该严格遵循的绩效管理程序,避免投资低效或无效项目,危及自身设立与存续的合理性;另一方面防止因专项资金使用不当而造成行政干预市场的负面影响,对行业造成不必要的伤害。

除了上述提到的中央和各级政府设立的文化产业发展专项资金,政府对文化艺术项目的投资较多地针对具体的艺术创作,整个流程全部围绕重点资助的项目进行筛选和管理,对资金使用方法和范围非常明确。例如国家艺术基金、各级政府设立的文化事业发展专项资金、国家电影事业发展专项资金、国家非物质文化遗产保护专项资金、电影精品专项资金等等。

对文化艺术项目的投资是政府对艺术事业、艺术产业的重要投资方式和管理方式,各级文化主管部门都在积极推出各种专项资助艺术项目的措施,为文化艺术的繁荣发展起到了较好的管理效果。针对艺术项目的投资能够迅速明确地提供适应需求的资金资源,具有针对性强、效率高、效果明确、决策程序相对简单等特点,实现了艺术事业和艺术产业发展战略上的以"点"带"面",一定程度上起到了动员社会资源的效果。同时也应看到,这种投资方式打破了常规资源的配置方式,本质上还是政府干预市场的手段,存在不可忽视的负面影响,如寻租行为、套利行为、不公平竞争行为等。这是文化体制改革进入深化阶段面临的难点,需要政府和行业共同努力,进行有益的探索与尝试。

(三)投资艺术基础设施、艺术产业园、配套硬件设施等

政府对艺术资助的另外一个重要内容就是对一些保障与繁荣艺术事业和艺术产业的基础设施、配套设施和艺术园区的投资和管理,如各种类型的艺术产业园、演艺场所及设施、电影院、影视制作基地、美术馆、博物馆、群众艺术馆的建设及更新等。目前,我国政府在艺术基础设施、配套设施和艺术园区投资方面的主要政策性专项资金有国家电影事业发展专项资金、文化产业发展专项资金、电影精品专项资金、中央补助地方文化体育与传媒事业发展专项资金、宣传文化发展专项资金,等等。

2005年以来,我国艺术产业园区迅猛发展,数量不断增加。政府规划建设或推动兴建了一大批不同功能的艺术产业园。经历了十多年的不断更新和发展,艺术产业园

的发展模式大致可分为园区成本驱动、产业链配套驱动和服务驱动三类,不少园区存在着发展模式的交叉,尝试寻找适合自身的差异化成长路径。例如上海莫干山创意产业园、北京798创意产业园等以艺术市场的一级市场代理画廊为主,也有部分艺术家在这些地方建立了自己的工作室,让艺术创作直接面对市场;广东动漫基地、杭州高新区动画产业园、无锡国家动画产业基地等,以动画创意、生产、产品研发和主题公园等形式为主;华夏西部影视城、上海影视乐园等,为电影和电视提供专业、集中的拍摄场地。在这些基础设施的投资中,政府占据着重要的比重。

由政府主导的政策导向型艺术产业园一般拥有较为良好的经济基础、完善的政策支持、独特的区位优势和特定的园区发展方向。政策主导型的艺术产业园拥有诸多利好之处:政府利用宏观调控手段对园区进行整理规划和布局;有利于园区争取更多的优惠政策和财政资金,为园区内艺术机构积蓄更多的发展基础和资本实力;便于借助政府权威协调艺术机构与外部单位和部门的联系;艺术机构能够享受到健全的社会化服务体系所带来的便利等等。这种类型的艺术产业园主要有中国(怀柔)影视基地、西湖创意谷、西溪创意产业园等。

此外,近年来PPP模式在我国有了更多行业和类型的主动实践,并逐渐发展壮大起来。PPP模式主要用于引入社会资本以解决公共设施建设资金短缺问题,并藉此提高公共产品的服务质量和供给效率。随着国家行政主管部门关于在公共服务领域推广政府和社会资本合作模式相关指导意见的出台,PPP模式的运用也拓展到文化建设领域,诞生了一批公共文化服务类、文化产业类PPP项目。

这些投资方式,是政府投资体制转型的一种趋势。将对艺术创作项目的直接补助,转移到对基础设施的投资,集中政府资金建设、健全国家艺术类的社会公共基础设施,为全民的艺术活动提供丰富的空间和场地,也为艺术创作机构提供更为专业的制作基地和展示空间。

(四)扶持性、鼓励性投资措施

扶持性投资指国家为了繁荣艺术事业和艺术产业,引导支持优秀艺术创作、艺术企业、艺术品牌崭露头角,帮助传统艺术行业转型升级,而进行的有针对性、计划性的政策性投资行为。扶持性投资主要解决艺术领域发展中出现的资金短缺、原创能力不足等困境。鼓励性投资主要是对各门类优秀的艺术作品和机构进行表彰和资金奖励,其中资金奖励实质上是政府配置资源的一种方式。

我国政府的扶持性投资举措名目繁多,包括"国家舞台艺术精品创作扶持工程""中国交响音乐作品创作扶持计划""西部及少数民族地区艺术创作提升计划""中国民族歌剧传承发展工程""戏曲剧本孵化计划""电视剧引导扶持专项资金""全国画院优秀创作研究扶持计划""全国美术馆发展扶持计划项目",等等。与之相配套的专项资金也同样丰富,当前我国政府主要政策性艺术专项资金中以扶持性投资居多,既有直接的补助性、鼓励性投资,也可以为需要贷款的艺术机构提供贷款贴息、为艺术产业园中的艺术从业者和经营者提供房屋租赁补贴、减免某些服务费用等。这些扶持性资金也是艺术创作投融资的重要来源。

以国家对动漫产业的扶持政策为例。近年来我国动漫产品的数量大幅增长,质量有所提升,一批动漫企业和动漫品牌崭露头角,动漫"走出去"步伐加快。但同时,中国动漫产业的发展与旺盛的市场需求还很不适应,需要在原创能力、人才培养、技术开发、产业链整合、知识产权保护等方面进一步加强。为此,政府专门设立了中央财政扶持动漫产业发展专项资金,支持动漫原创能力的提升,建设民族民间动漫素材库,建立动漫公共技术服务体系;资助设立"原创动漫扶持计划(2009)""中国文化艺术政府奖'动漫奖'""'原动力'原创动漫出版扶持计划""国家动漫精品工程""国产影视动画扶持项目""原创动漫推广计划""国家动漫品牌建设和保护计划"等。政府相关部门还出台了一系列规范性文件,如《国务院办公厅转发财政部等部门〈关于推动我国动漫产业发展的若干意见的通知〉》(2006)、《文化部关于扶持我国动漫产业发展的若干意见》(2008)、《国家税务总局关于扶持动漫产业发展有关税收政策问题的通知》(2009)、《"十二五"时期国家动漫产业发展规划》(2012)等,为动漫行业依法获得相关扶持资金提供法制保障。

政府的扶持性投入对艺术行业总的来说是利好的,但在落实中显现的一些不和谐因素也不容忽视。当前我国艺术领域扶持性资金存在落实不到位,政策的实施主体、实施细则不明确等问题,使很多好的扶持手段流于形式。主要问题集中在:扶持资金获得的条件过高,中小微企业和成长型企业难以获得;扶持依据设置不合理,如对动漫的扶持多以播出时长、播出平台等级、收视率(票房)收入、创作时长等作为依据,使得一些粗制滥造、政策投机型的动漫产品占据荧屏(银幕);扶持资金的绩效评价结论处于中庸甚至较低级别,引导性、鼓励性成效不高,如2016年和2017年获电视剧精品发展扶持专项资金(精品电视剧剧本方面)扶持的项目,至今仅有67.27%拍摄成片(以取得发行许可证为时限),也就是说三成以上获扶持剧本未转化为电视剧,个别剧本尚未启动拍摄工作;"重大题材电视剧创作扶持""电视剧评论"等子任务年均计划完成度较低,部分电视剧成片后尚未在电视台或网络视频平台播出,实际播出率为77.27%[①]等等。这些都是未来艺术领域扶持性政策需要进一步解决的问题。

以奖励和多种扶持方式对艺术进行投资,面对的问题更为复杂,其中资格审核是最关键的环节,涉及公平性原则和对扶持效果的影响。但投资方式的灵活和多元性,为政府的艺术投资探索了多种可能,让在不同地区从事不同形态艺术行业的个人和机构有更多的机会、渠道接触和利用政府的艺术投资。

(五)设立政府艺术基金

政府艺术基金是指由政府在财政预算内安排专门资金设立的各类艺术基金,且依法接受自然人、法人或其他组织的捐赠资金,其用途和分配、使用和管理均由政府及其相关部门具体运作。政府艺术基金的设立旨在深化文化体制改革,创新艺术创作生产管理方式和财政投入方式,推动公共艺术服务和艺术产业繁荣发展。当前,政府艺术基金在我国艺术基金体系中占据主导地位,创设类型包括国家级、省市级的综合型艺术基

① 资料来源:《国家广播电视总局2018年度部门决算》

金和针对某一艺术门类的专项艺术基金,包括定向资助电影、舞蹈、戏剧、京剧、动画等艺术门类的专项基金。

中国国家艺术基金成立于2013年12月30日。它的资助范围包括艺术的创作生产、传播交流推广、征集收藏、人才培养等方面,资助方式有项目资助、优秀奖励和匹配资助三类,资助项目类型分为一般项目和特别项目。运行5年来(2014—2018),国家艺术基金立项资助各类一般项目5 145项,资助资金总额超过41亿元。其中,立项资助国有机构(含事业单位、国有企业、国有社会团体)项目2 964项,占总立项量的57.6%;立项资助非国有机构(含民营企业、非国有社会团体、民办非企业类机构)项目377项,占总立项量的7.3%;立项资助个人项目1 775项,占总立项量的34.5%。从各类申报主体的立项情况看,国有机构的立项率明显高于非国有机构,这主要与现阶段我国艺术创作生产结构和资源分布有关。国有机构经验丰富,资源充足,实力强,保障好,代表艺术创作的中坚力量;非国有机构设立时间短,规模偏小,艺术创作生产的量与质参差不齐,但是它们的项目创新性强,市场适应性好,发展势头强劲。随着艺术市场活力和非国有机构创作生产能力的进一步释放,这一不平衡问题将逐步得到解决,实现两者共同提高。

无疑,政府艺术基金已成为国家推动文化艺术发展的有效政策工具,是各级党委政府把握艺术创作生产导向、实施艺术管理的重要手段。虽然我国政府艺术基金的成长经历稍显短促,许多规范和机制尚在实践中不断完善,但它在提高公共资金使用效率,引入竞争性、市场化和标准化机制,保证公平公正,突破传统文化体制的弊病(如条块分割、部门管理),促进政府职能转变等方面已初显成效。这一方式与市场经济条件下文化改革和需求相呼应,是政府文化资助方式由传统的财政拨款向多元化混合资助方向转变的一大举措,体现了"管""办"分离的政府艺术治理模式,逐步形成符合我国国情的艺术基金模式。

第二节 艺术企业的常规型投融资

随着随着社会生产方式的转变和资本市场的建立,以及我国金融体制的变迁,企业发展面临的规模扩张需求与资金补给不足等现实性矛盾日益突出,于是,以股权融资、债权融资、企业并购等为主体的投融资方式相继出现,成为一般艺术企业投融资的常规型方式。

一、股权融资

1. 股票市场融资

随着社会生产方式的转变和资本市场的建立,以及我国金融体制的变迁,企业发展面临的规模扩张需求与资金补给不足等现实性矛盾日益突出,于是,以股东共同出资经

营的企业组织——股份公司形态开始出现,让公司获得了大量的资本金。股份公司的变化和发展产生了股票形态的融资活动,而股票交易的需求促成了股票市场的形成和发展。成熟和健康的股票市场最终反作用于股票融资和股份公司,促进其完善和发展。股票融资属于直接融资的一种方式,它能很好地推动企业的发展,进而带动国民经济的发展。资本市场充足的资金、高效的资金利用率和丰富的资金渠道,是企业经营活动顺利进行、实现长远目标的重要保障。

股票融资是艺术企业实现资金融通、资源配置、价值发现和知名度提升的重要渠道和理想方式,也是投资者投资的基本选择方式。通过上市,让艺术企业对接资本市场,这个过程其实就是一个推动企业证券化发展的过程。这种方式有利于获得稳定资金支持,是艺术企业长期以来追求的方向。因此,上市是艺术企业做大做强的首选途径,能起到助推器的作用,但也是难度最大的一种方式。目前我国文化传媒类上市公司市值占中国资本市场的比重较小,上市公司数量和市值还有很大的上升空间,以艺术创制为核心业务的上市公司更是屈指可数。

艺术企业(股份有限公司)第一次将它的股份向公众出售称首次公开募股(Initial Public Offering, IPO)。首次公开募股对艺术企业而言有着至关重要的意义,它能提升企业的关注度和透明度,吸引投资者,利于完善企业制度和治理结构;还可能实现规模经济效益,改善资金的流动性和多样性。如2018年,集合了QQ音乐、酷我音乐、酷狗音乐三大平台,拥有国内最大音乐作品版权库的腾讯音乐娱乐集团在美国发起IPO,拟募集资金为10.66亿美元,这一募集规模使其稳固了数字媒体巨头的地位。

除IPO直接上市外,艺术企业还可以通过借壳上市的方式达到间接上市的目的。借壳上市(或称买壳上市)是通过把资产注入一家市值较低的上市公司,得到该上市公司一定程度的控制权,利用其上市公司地位,使母公司的资产得以实际上市。上市方通常会改换壳公司的名称。如2014年,印纪传媒借壳经营亏损的上市公司高金食品获得成功,上市后,原公司高金食品获得较高的股票收益,而印纪传媒藉此提升了获利水平。

我国的股票市场主要包括主板市场、创业板市场、新三板市场和区域性股权交易市场等。主板市场也称一板市场,是传统意义上的证券市场(股票市场),是一个国家或地区证券发行、上市及交易的主要场所。它对发行人的营业期限、股本大小、盈利水平、最低市值等方面的要求标准较高,上市企业多为大型成熟企业,具有较大的资本规模以及稳定的盈利能力。我国的上海证券交易所、深圳证券交易所、香港联合交易所及美国的纽约证券交易所、英国的伦敦证券交易所、日本的东京证券交易所等都是主板证券市场。主板市场是资本市场中最重要的组成部分,很大程度上能够反映经济发展状况,有"国民经济晴雨表"之称。截至2019年8月,按照申万行业分类,我国文化传媒企业在深市主板上市的有9家(如华数传媒、北京文化、视觉中国等),在沪市主板上市的有37家(如中国电影、东方明珠、歌华有线等)。

创业板市场又称二板市场,是专门为高成长性的中小企业和新兴创新公司提供融资途径并进行资本运作的证券交易市场。它与大型成熟上市公司的主板市场不同,对企业经营历史、经营规模等上市条件方面有较低的要求,但注重企业的经营活跃度、发

展前景与增长潜力,市场监管更加严格。创业板市场的特点是低门槛、前瞻性、高风险性、高成长性、高技术产业导向性、强风险制度等。我国的深圳证券交易所创业板、香港证券交易所创业板及美国的纳斯达克(NASDAQ)、英国的伦敦证券交易所替代投资市场(AIM)等属于创业板证券市场。截至2019年8月,按照申万行业分类,我国文化传媒企业在深市创业板上市的有15家(如华谊兄弟、中文在线、中信出版等)。

严格来说,新三板是除了主板和创业板之外的第三板。2001年6月,中国证券业协会出台《证券公司代办股份转让服务业务试点办法》,以代办方式恢复了法人股的交易和转让市场,由此确立了由证券公司代办股份转让业务的这种场外交易制度。2006年1月,中关村科技园区高新技术性非上市股份有限公司进入代办股份转让系统,进行挂牌交易,三板市场开始活跃起来。目前,新三板不再局限于中关村、天津滨海、武汉东湖、上海张江等试点地的非上市股份有限公司,而成为全国非上市股份有限公司股权交易平台,主要针对中小微型企业。截至2018年底,在新三板挂牌的文化体育娱乐企业共计240家(如今世界、恐龙园、好看传媒等)。许多具备上市实力的新三板文化企业都瞄准A股市场。2007年,三板企业原广东九州阳光传媒股份有限公司,后更名为广东广州日报传媒股份有限公司的"粤传媒"成功IPO,开启三板转板先河。此后,咏声动漫、开心麻花、和力辰光、中广影视等新三板文化企业开始进入IPO辅导期。

区域性股权交易市场是为特定区域内(一般为省级行政区)的中小微企业提供股权、债券转让和融资服务的私募市场。对于带动地方经济的发展,促进中小微企业股权交易和融资,鼓励科技创新和激活民间资本,加强对实体经济薄弱环节的支持,具有积极作用,如天津股权交易中心、江苏股权交易中心、齐鲁股权托管交易中心、上海股权托管交易中心等。

总的来说,我国境内A股上市的文化企业主要集中在影视传媒、动漫游戏、出版发行、文化创意、网络服务、演艺旅游、教育、有线电视运营等领域。据东方财富Choice金融数据统计,按照申万行业分类,2018年境内A股上市文化传媒企业(深市主板9家、深市创业板15家、深市中小板15家、沪市主板37家,共76家)实现营业总收入2 597.32亿元,平均规模34.18亿元,比2017年的2 615.40亿元减少0.69%;净利润46.91亿元,平均规模0.62亿元;总资产达到6 260.15亿元,平均规模为82.37亿元,较2017年增长1.45%。

2. 私募股权融资

私募股权融资非常适合具有成长性的中小微型企业,在公开募集股权融资、银行贷款融资、发行企业债券融资都存在较大困难的情况下,通过这种方式可以有效解决资金来源问题。从投资视角看,私募股权投资(Private Equity, PE)是指通过私募形式对非上市企业进行的权益性投资,在交易实施过程中附带考虑了将来的退出机制,即通过股份转让、并购或管理层回购等方式,出售持股获利。按照投资阶段可划分为创业投资(Venture Capital)、发展资本(Development Capital)、并购基金(Buyout / Buyin Fund)、夹层资本(Mezzanine Capital)、重振资本(Turnaround)、Pre-IPO资本(如Bridge Finance)以及上市后私募投资(Private Investment in Public Equity,即PIPE)等。

私募股权投资有广义和狭义之区分。广义的PE指为涵盖企业首次公开发行前各阶段的权益投资,即对处于种子期、初创期、发展期、扩展期、成熟期和Pre-IPO各个时期企业所进行的投资。狭义的PE指对已经形成一定规模的,并产生稳定现金流的成熟企业的私募股权投资部分,主要是创业投资后期的私募股权投资部分,而这其中并购基金和夹层资本在资金规模上占最大的一部分。在我国,PE主要是指这一类投资。

广义的私募股权投资包括天使投资(Angels Investment)、风险投资(Venture Capital,简称VC)和狭义的PE等形式,它们都可以被认为是风险投资。我国官方将这些投资统称为创业投资。

天使投资指投资者个人出资协助具有专门技术或独特概念而缺少自有资金的创业家进行创业,并承担创业中的高风险和享受创业成功后的高收益。天使投资是自由投资者或非正式风险投资机构对处于种子期的原创项目构思或小型初创企业进行的一次性的前期投资。它具有一次性投入、直接快捷、投资规模较小、资金引进与经验引进并存、投资方不参与管理等特点。天使投资人来自于不同的群体,以不同的方式单独或合伙投资,弥补了其他融资渠道覆盖不足的缺陷,是艺术企业成长前期最初的伙伴。它直接快捷的特点能有效减少企业前期融资的时间成本,除了资金投入外,还能在一定程度上与企业共享其自身资源,帮助创业者找到成长成功的路径。如2018年,以头部游戏为核心的泛娱乐IP孵化项目"南拳互娱"完成500万元天使轮融资,资方为武汉卓越启创众创空间和个人投资者赵海燕,资金主要用于娱乐IP打造、MCN(Multi-Channel Network)、视频内容创意和电竞等板块的团队扩建、项目运营推广、项目孵化等方面。

风险投资指由专业投资者投入到新兴的、迅速发展的、具有巨大竞争潜力的企业的一种权益资本,是一种具有高风险、高潜在收益的创业投资。风险投资的特色在于甘冒高风险以追求最大的投资报酬,并将退出风险企业所回收的资金继续投入"高风险、高科技、高成长潜力"的类似高风险企业,实现资金的循环增值。风险投资是由资金、技术、管理、专业人才和市场机会等要素所共同组成的投资活动,它集金融服务、管理服务、市场营销服务于一体,具有以投向集中、周期性强、投资换股权、参与企业经营管理、风险大回报高、追求投资的早日回收、投资对象为高科技高潜力企业等特点。风险投资市场是一个培育创新型企业的市场,是创新型企业的孵化器和成长摇篮。这类投资机构有:IDG技术创业投资基金、软银中国创业投资有限公司、西安曲江文化产业风险投资有限公司等等。2019年7月,广州梦映动漫网络科技有限公司(运营二次元漫画创作APP"触漫")完成6 000万元B轮融资,本轮融资由同创伟业领投,老股东启明创投跟投。

狭义的PE通常以基金方式作为资金募集的载体,由专业的基金管理公司运作,主要关注成熟期的企业,甚至有些PE只热衷于投资Pre-IPO。私募股权投资的投资期限较长,一般可达3~5年或更长,通常只能通过兼并收购时的股权转让和IPO时才能退出,属于流动性较差的中长期投资。它的特点有:资金筹集具有私募性与广泛性;投资对象是有发展潜力的非上市企业;对投资目标企业融合权益性的资金支持和管理支持。这种投资方式的资金来源广泛,如风险基金、杠杆收购基金、战略投资基金、保险公司。

像广为熟知的凯雷集团、KKR集团、黑石集团和红杉资本等国际知名投资机构就是私募股权投资基金的管理公司,旗下都运行着多只私募股权投资基金。较为成功的国内PE有鼎晖投资、昆吾九鼎、深圳市创新投资集团有限公司等。2018年文化传媒行业融资案例中,"今日头条"完成25亿美元融资,投资方为软银、美国泛大西洋投资集团等,成为过去5年媒体网站领域规模最大的融资,也是唯一的Pre-IPO融资;"快手"也获得了来自腾讯产业共赢基金、红杉中国等资方14亿美元的融资,体现出其争夺短视频社交市场的决心。

文化产业专项投资基金方面。近年来,我国各类文化产业投资基金共有百余支,募集规模超过千亿元,且呈现总体上涨趋势,成为繁荣和发展艺术产业的重要力量。我国文化产业投资基金模式主要有:政府牵头设立的文化产业基金、国有资本设立的文化产业基金、文化上市公司成立的文化产业基金,以及创投机构成立的文化产业基金。其中政府及国有资本设立的有"中国文化产业投资基金""华人文化产业投资基金""成都音乐文化产业基金""甘肃东方丝路文化股权投资基金"等;文化上市公司粤传媒发起设立"德粤文化产业投资基金",珠江钢琴发起设立"文化传媒产业并购基金",奥飞动漫发起设立"广东奥飞动漫文化产业投资基金"等,并一同成立了有限合伙制的投资基金管理公司;再有,达晨创投联手湖南省共同组建"湖南文化旅游产业投资基金"等等。

目前我国绝大多数艺术企业正处于成长期,经营规模和经营范围都较小,难以通过上市公开发行股票的方式融资。对于因资金匮乏、融资能力较弱而制约其做大做强的小微艺术企业来说,私募股权投资者能为其带来多维利好。一方面,私募股权投资者不仅能帮助艺术企业提升经营管理能力、拓宽业务范畴或营销渠道,还能融通企业与政府、位于产业上下游的企业、互补型企业的关系,提供一系列增值服务和支持;另一方面,能降低艺术企业的融资风险,合法避开一些政策的规制,私募投资机构的投资目标更具有针对性,在满足投资者要求的同时,更能为企业量身定做金融服务产品。需要指出的是,艺术企业必须意识到私募股权融资是一把双刃剑,机遇和风险是并存的。企业在融资中可能会遇到各种法律风险,如操作不当或刻意放纵容易演变成"非法集资",所以,企业必须明确融资目的,充分重视私募融资的准备阶段,选择适合自身的投资者。

二、债权融资

所谓债权融资指企业通过借钱的方式进行融资,是一种间接融资方式。债权融资获得的只是资金的使用权,不是所有权,企业须还本付息。这种融资方式的渠道主要有:银行贷款、银行短期融资(票据、应收账款、信用证等)、企业债券、融资租赁(见本章第三节)、项目融资、政府贴息贷款(见本章第四节)、民间信贷和私募债权基金等。目前,我国的中小微型艺术企业不同程度地存在规模小、抗风险能力差、自有资金不足、轻型资产比重高、贷款风险化解和补偿能力较弱等特点,因此,艺术企业获得债权融资的难度较大。

1. 银行贷款

银行贷款是债权融资的主要形式,艺术企业通过银行贷款市场,进行资本运作以获取发展资金。按时间长短可分为短期贷款和长期贷款,按贷款有无担保可分为信用贷款和抵押贷款。信用贷款是指凭借企业信誉而从银行取得的贷款;抵押贷款则是以一定的抵押品作为物质保证从银行取得的贷款。作为抵押品的可以是股票、债券等有价证券,也可以是房屋、机械设备、货物等实物资产。当前,以知识产权等无形资产作为抵押品的抵押贷款是艺术企业获得银行贷款的重要途径,但在实际操作中会受到不同程度的制约。

当前我国正面临艺术产业快速发展的历史机遇,金融业在艺术产业发展中大有可为,有不少银行或其他金融机构纷纷推进金融改革创新,开发适合艺术企业特点的信贷模式。如北京银行主动进入北京莱锦创意产业园为艺术企业提供上门服务,银行方面深入了解企业,设计个性化产品,建立和园区、艺术企业三方合作的模式。同时,莱锦创意产业园也针对艺术企业的特点和不同需求,帮助他们寻找担保机构,利用中投国通公司设立的投资基金和银行贷款相配合的组合式投资产品,使艺术企业在最低风险情况下得到金融帮助,最终实现三方共赢。

2. 企业债券

企业债券是企业为了吸收社会闲散资金,依照法定程序发行,约定在一定期限内还本付息的债券。通常情况下,企业债券的发行利率要比同期的银行存款利率高,债券融资比银行信贷融资的期限要更长。它的优势主要体现在降低企业借贷成本(不会稀释股权、分散管理权)、提高资金流动性、优化资源配置、收益率较高等方面。需要指出的是,与国债、政府机构债券、地方政府机构债券相比,企业债券面临着企业不能履行其偿债责任的信用风险。因此,企业在发行债券前,通常会邀请专业的信用评级机构对其进行评估,以向市场参与者显示其还债能力。比较早期的文化企业债券融资的案例是中国电影集团2007年12月发行的5亿元企业债券。2017年8月,国家发展改革委发布《社会领域产业专项债券发行指引》,明确提出,支持企业发行文化产业专项债券,发挥企业债券对文化产业发展的融资促进作用,提高文化企业融资能力。根据Wind数据统计,按证监会行业分类,2018年我国传播与文化产业企业共发行债券49支,较2017年增长46%,占全年债券发行数量的0.13%;发行金额为272.20亿元,平均规模5.56亿元,占全年债券发行总额的0.08%。可见,文化产业债券融资在整体债券市场中所占比例仍然较少。

3. 项目融资

广义的项目融资是指围绕项目的新建、已有项目的收购或债务重组所进行的融资活动。狭义的项目融资是指以项目的资产或者项目预期的收益作为抵押的一种无追索或有限追索性质的融资。其中,"无追索"是指贷款人获得的回报仅来自项目自身产生的现金流,当项目失败时贷款人的保障则来自项目自身的资产价值;"有限追索"是指借款人未按期偿还债务时,贷款人可以要求借款人用除抵押资产之外的其他资产来偿还债务。一般情况下所讨论的项目融资概念为后者。与传统的融资方式相比较,项目

融资的特点是：主要依赖项目自身所产生的现金流量和资产，而非投资人自身的资信度；贷款人具有有限追索权；风险分担；可充分利用税务优势；信用结构多样化；非公司负债型融资；融资成本较高（融资前期费用和利息成本）等。

PPP（Public-Private-Partnership）项目融资，即政府和社会资本合作模式。PPP融资是对项目融资模式的一种优化，是政府和私人机构在基础设施及公共服务领域建立的一种长期合作关系。通常是由私人机构承担设计、建设、运营、管理、维护基础设施的大部分工作，并通过使用者付费、政府付费、可行性缺口补助（Viability Gap Funding，VGF）等方式获得投资回报。VGF通常用于像文化艺术及体育场馆、学校、医院等，可经营性系数较低、财务效益欠佳、直接向终端用户提供服务但收费无法覆盖投资和运营回报的基础设施项目。按照PPP项目运作方式分类，主要包括O&M（Operations and Maintenance，委托运营）、MC（Management Contract，管理合同）、LOT（Lease-Operate-Transfer，租赁—运营—移交）、BOT（Build-Operate-Transfer，建设—运营—移交）、BOO（Build-Own-Operate，建设—拥有—运营）、BBO（Buy-Build-Operate，购买—建设—运营）、TOT（Transfer-Operate-Transfer，移交—运营—移交）、ROT（Rehabilitate-Operate-Transfer，改建—运营—移交）、区域特许经营（Concession），以及这些方式的组合等。根据财政部政府与社会资本合作中心资料显示，截至2019年6月底，全国PPP管理库项目共9 031个，其中，文化类PPP项目有192个，占全部入库项目的2.13%。

BOT项目融资，其实质是一种特许权。以政府和私人机构（项目公司）之间达成协议为前提，由政府向项目公司颁布特许，允许其特许权期限内筹集资金建设项目，并运营、管理和维护该设施及其相应的产品与服务，以偿还债务，收回投资，赚取利润。当特许期满后，项目将无偿或有偿移交给政府。这种融资模式一般适合一些稍大型的文化产业建设类项目，它有利于降低政府或企业的债务风险，减轻政府或企业的直接财政负担，在吸收大量外来资金的同时，先进技术和管理经验也随之而来，可以提高项目的运作效率。杭州运河大剧院、台北文创大楼、山东平原县市民文体活动中心、英国谢菲尔德文化产业园的建设采用的就是BOT模式。

TOT项目融资指政府将已建成投产的项目有偿转让给社会资本或项目公司，并由其负责运营、维护和服务用户，项目公司获得项目收益，以收回投资并获得回报的融资模式。这种模式的案例有：内蒙古托克托县文体活动中心、江苏海安市文化艺术中心、泰安市文化艺术中心、新疆奇台县影视城等的建设。

总的来看，艺术企业获得债权融资的难点主要有以下四点：

第一，现有金融担保制度不能与艺术企业轻资产的特点相适应。艺术企业生存的根基在于创造以知识产权、版权、专利权为代表的无形资产，多以文化创意型的智力投资为主，而缺乏房屋、大型机械设备、有一定价值的货物等不动产和固定资产。因此，难以向银行或其他金融机构提供一定的抵押品作为取得贷款的物质保证。即使无形资产准许充当抵押担保，而对于其价值的衡定也不易形成共识，对金融机构而言，亦存在一定的风险。

第二，对艺术企业无形资产的价值评估存在较大难度。艺术企业的核心竞争力主

要体现在其文化创意、人力资源、营销渠道等无形资产上。无形资产的价值评估在文化艺术行业的经济行为中扮演着重要角色,其评估结果的公正与否会对交易双方的利益产生巨大影响。而在实践中,无形资产的评估存在方法复杂、评估模型不适用、主观性大、内外部干扰因素多、收益预测的客观性低、缺乏参照物等制约结论准确性的影响因素,无形资产的变现无法实现。

第三,艺术企业规模较小,内部管理机制不健全,经营风险较高。艺术行业生来具有高风险性和市场不确定性,艺术企业的管理者多为艺术家或行业内部人员,缺乏足够的经营管理经验,易导致企业内部控制无序,影响其生存实力和信誉度。这会使银行对艺术企业是否具备按期偿贷的能力产生质疑,降低银行或其他金融机构给予融资支持的意愿。加之,又缺少与贷款额度相当的有形资产作为抵押担保,企业的融资困局将持续固化。

第四,投资收益具有较强的不可预见性。从本质上讲,艺术企业提供的是精神产品,这与一般物质产品不同。物质生产的投入往往会带来较为确切的产出,其投入与产出的关系可以通过分析消费结构和市场供需进行较为准确地计算衡量。而艺术品在创作过程中带有很强的创作者个人印迹,即便投入后取得了预期的产出,但产品还存在是否被市场接受和认可的风险。再有,一些以观赏性为主要功能的艺术产品并非生活必需品,消费量受价格波动和收入水平的影响较大。因此,金融机构在对艺术企业的投资收益情况分析时,收益前景预见性较差,需要有承担投资失利风险的准备。

三、企业并购

1. 并购的概念及类型

企业并购一般是指企业兼并与企业收购。兼并与收购既有相同之处,又相互区别。

兼并是指两家或多家独立企业或公司合并组成一家企业,通常由一家占优势的公司以现金、证券或其他形式购买其他公司的产权,使被兼并企业丧失法人资格或改变法人实体,并取得这些企业控制权的经济行为。完成兼并后,被兼并企业的资产、债权、债务等一同转换给兼并企业,成为新的债权承担者。企业间的兼并行为一般多发生在被兼并企业财务状况不佳、生产活动基本处于停滞或半停滞等经营异常情况下。根据我国《公司法》第172条规定,公司合并可以采取吸收合并或者新设合并。一个公司吸收其他公司为吸收合并,被吸收的公司解散。两个以上公司合并设立一个新的公司为新设合并,合并各方解散。

收购是指一家公司以现金、股票或债务在产权市场上购买全部或部分被收购公司的股票或资产,以取得对该公司的全部或部分所有权的经济行为。完成收购后,被收购企业仍可以以法人实体的形式存在。收购企业成为被收购企业的新股东,取得其控制权,以出资的股本比例为限,享有被收购企业相应的权益以及承担相应的风险。按照购买股权的比例,可分为参股收购、控股收购和全面收购。

按照并购的出资方式不同,可分为出资购买资产式并购、购买股票式并购、以股票

换取资产式并购和以股票换取股票式并购。按照并购双方的行业关系划分,可分为横向并购、纵向并购和混合并购。横向并购是指并购双方企业处于同一行业,生产经营相同或相似的产品,双方在资本市场中存在竞争关系。由于并购双方公司集中在同一行业领域,并购风险小,能够很快形成生产和资本的规模效应。纵向并购指并购双方是处于同一产业链上下游关系的公司,是产业价值链中互为客户关系的公司。纵向并购的目的在于形成企业在市场整体范围内的垂直一体化,减少流通环节,节约交易费用,是我国艺术产业的主要并购方式。混合并购是指发生在不同行业企业之间的并购,既非竞争对手,又非潜在客户或者供应商的企业之间的并购。并购双方企业所生产的产品的性质、种类均不相同。混合并购的目的在于降低经营风险,实现资源优势以及市场扩张等。

2. 艺术企业的并购

艺术产业并购可分为四种不同的类型:第一类,拓展产业链、打造"文化帝国"的艺术产业内部相关并购;第二类,以互联网为平台,致力于打造艺术产业生态圈的平台式并购;第三类,传统行业转型,进驻艺术产业的跨界并购;第四类,借壳上市,摆脱IPO困境的曲线并购。2017年,我国文化产业领域共发生120起并购案例,涉及金额规模为906.8亿元。其中,纵向并购案51起,涉及金额409.3亿元;横向并购案39起,涉及金额249.3亿元;混合并购案30起,涉及金额248.2亿元。

并购重组适合不同的艺术企业,根据自身的业务发展需要和对未来的发展规划,并购或者重组一些相同或者相近领域的企业,实现资金或者业务以及市场领域的联合。目前,在国有电影制片厂的改制中,有些电影厂直接转企改制,还有一些电影厂与发行放映公司等本行业内的其他企业重组转企,如上海电影集团不仅是三个制片厂的集合,而且还包括电影发行放映公司、电影院线,部分完成垂直整合;电影企业与电视等其他关联行业重组,如天津北方电影集团,涵盖了10多家关联企业,拥有近10亿元资产,产生了跨行业、跨媒介的交叉协作。还有电影制片厂与广电行业外的企业合作,以业外资金、资源和经营能力来促进本行业的发展,如西影集团与陕西文投、曲江集团的合作。

深交所创业板上市公司北京蓝色光标品牌管理顾问股份有限公司就是通过并购重组做大的典型案例。蓝色光标成立于1996年,起初主要经营公关业务,后通过对同类企业的横向并购和对其他产业的纵向并购,完善和延伸了产业链条,使之在营销传播领域中展现出了巨大的竞争力。自2010年上市以来,蓝色光标积极参与并购活动,先后10多次进行并购重组,并购行业从主营业务到外延业务,收购参股了金融、软件、广告、文化传媒、网络营销、咨询等领域的20多家公司,并购金额从240万元到1.9亿元人民币不等。

近几年,我国艺术企业并购市场十分火热,并购动因各有不同,并购成为国内艺术企业扩大经营规模、加快发展速度的重要途径之一。总体来看,艺术企业并购模式的机遇和风险是同时存在的,应警醒失败案例带来的启示:

第一,增强艺术企业自身的整合能力。从根本上说,艺术企业自身是决定并购成功与否的关键。企业兼并前,一般要进行自身实力和并购风险的评估,明确战略目标,优

化资源配置，避免盲目并购。很多情况下，一些被并购企业作价低廉，但其资产质量堪忧。作为并购方，应当充分认识到这类企业存在的问题，避免陷入低成本扩张的陷阱。

第二，注重并购后的资源整合，包括战略、管理、文化、人事、财务等层面。战略整合实质在于并购后对企业所有业务进行战略上的重新组合，让企业的各个业务部门形成一个协同配合、各有竞争力的战略体系。管理整合要求并购后的企业从理念、制度、运行机制、内部控制、目标等方面归结在一个系统下，实行决策、执行、监督的科学领导体制。企业并购后最难转变的是观念差异。并购企业应深入掌握被并购企业的企业文化和员工个体的思维行为模式，如存在地域差异，则更应着力弥合或消解，为企业发展提供良好的人文基础。人事整合的前提是有明确的并购方案，人事改革随业务调整而变动，以顺应并购目标为基础。财务整合涉及资产、债务、利润、分配等多方面，是保证企业正常经营生产的核心。并购企业要对原公司的财务结构、制度、负债等及时展开清查，为新企业生产效率的提升奠定基础。

第三，妥善应对并购中的人才风险。并购投入巨大的时间和资金，说到底是为了提升企业在激烈市场角逐中的竞争力。而因慌乱而匆忙进行的并购交易，很可能导致关键人才流失，带来潜在损失。文化创意人才的流失会在很大程度上影响整个并购战略，如规划缜密，应对妥善，建立明确可控的流程，则会避免这种情况的发生。留住人才、吸收人才，才是保持、提升并购交易价值的一个关键点。

第三节　艺术企业的创新型投融资

艺术企业的融资还处于发展初期，如何吸引投资是目前大多数企业迫切需要解决的问题，对于大型艺术类集团企业来讲，可以通过参与成熟资本市场的运作予以解决。但是，对于那些急需发展的中小微型艺术企业来讲，如何解决他们的融资难题，就显得至关重要。多元化的创新型投融资对于中小微型艺术企业来说，或许能够有效地激活艺术产业的创业市场，在艺术经济大潮中发挥重要作用。艺术企业的创新型投融资可分为权利质押贷款、资产证券化、融资租赁和众筹。

一、版权质押贷款与艺术品质押贷款

1. 版权质押贷款

版权质押贷款是指艺术企业将合法拥有的知识产权中的财产权经评估后作为质押物，向银行或其他金融机构申请贷款的融资行为。它是一种新型的信贷方式，是权利质押的一种形式，属于债权融资。上文提到，对于不能满足发行股票、债券条件的艺术企业来说，版权质押贷款是最重要的债权融资方式。2010年4月，国务院出台《关于金融支持文化产业振兴和发展繁荣的指导意见》要求，金融业要积极开发适合文化产业特

点的信贷产品,加大有效的信贷投放。对于具有优质商标权、专利权、著作权的企业,可通过权利质押贷款等方式,逐步扩大收益权质押贷款的适用范围。文件还指出,建立文化企业无形资产评估体系,为金融机构处置文化类无形资产提供保障。以北京银行、交通银行为代表的商业银行开始积极探索艺术企业的版权质押贷款模式。

版权质押贷款可分为版权质押保证贷款和版权质押担保贷款。版权质押保证贷款是以版权质押配合法人代表的个人无限连带责任共同担保的融资模式。目前国内的文化企业成功获得商业银行贷款的案例中很大一部分是采取此种模式。这种方式要求借款人在提供第三方担保公司保证担保的情况下,同时将版权质押给银行作为补充担保方式。从国际经验来看,很少由公司法人代表或相关承担无限连带责任这种做法。版权质押担保贷款是以第三方合作担保机构对借款人提供的连带责任保证担保作为基本的担保方式,同时以版权质押作为必要的、补充的担保方式的贷款融资模式。这种方式要求接受出质人将版权质押给担保公司,作为对担保公司的反担保。①

2. 艺术品质押贷款

艺术品质押贷款是以艺术品作为质押物的贷款业务。通过这种方式,艺术企业或个人可以在保留艺术品的前提下实现资金融通。在国内外,经营艺术品质押贷款业务的机构包括银行、保险公司、典当行等金融机构及拍卖公司。作为一种重要的艺术金融产品,艺术品质押融资的历史非常悠久,早在汉代,中国典当业就已产生。根据《当行杂记》(清代)、《典务必要》(清代)、《北京典当业之概况》(民国)等著作的记载,包括古董、字画、碑帖、红木等物在内的"杂项",以及珠宝玉器、古玩礼器等奢侈品,一直以来就是非常重要的当物种类。1987年12月,新中国成立后大陆的第一家典当行"成都市华茂典当服务商行"正式挂牌营业,标志着新中国典当业的复苏。

拍卖公司可谓开展艺术品质押贷款业务的"近水楼台"机构。世界两大拍卖行——苏富比和佳士得都在为客户提供艺术品质押贷款服务。以苏富比为例,它接受绘画、摄影、珠宝、雕塑、家具,书籍及古董车等艺术品的质押贷款。一般情况下,贷款额度为抵押品最低估价的40%~60%,所提供的贷款利率通常比银行优惠贷款利率高2%~3%,贷款期限从6个月至20年不等。苏富比可以提供相应的拍卖服务,对于有委托送拍或私洽交易需求的客户,苏富比将结合委托条款以及融资条款提出最适合的解决方案。1987年,梵高的作品《鸢尾花》在纽约苏富比拍卖行以5 390万美元成交,创下当时绘画作品的最高拍卖价格纪录。苏富比借给该画的买家——澳大利亚银行家艾伦·邦德约2 700万美元,直到艾伦·邦德还清了所有贷款,他们才把《鸢尾花》交给他。这是拍卖行提供艺术品质押贷款的典型案例。

国内一些具有创新意识的银行也在探寻既定约束条件下的创新制度。如2009年9月,潍坊银行与中仁文化集团联手推出了艺术品质押融资服务,为松石斋画廊发放200万元贷款——约为其质押的27幅于希宁中国画评估价值的46%,成为大陆商业银行以

① 向勇,杨玉娟:《我国文化企业版权质押融资模式研究》,《福建论坛(人文社会科学版)》,2013年第2期。

书画艺术品为质押标的发放的首批贷款。潍坊银行在艺术品鉴定评估机制、艺术品委托保管机制、交易变现机制、监管机制等都比较缺乏的情况下,通过与具有相当公信力的第三方机构(文化部文化市场发展中心艺术品评估委员会、潍坊中仁艺术品发展有限公司)合作,在产品创新、鉴定评估、金融担保、艺术品托管、交易变现、风险控制等方面都进行了有益的尝试。如今,潍坊银行的艺术品质押贷款总额已突破3亿元。

3. 参与主体

总体来讲,版权质押贷款涉及四大参与主体:艺术企业、商业银行、担保机构和评估机构。国内外的艺术品质押贷款也围绕这四大主体展开。

艺术企业是艺术产业的市场主体,由于我国艺术产业起步晚,全国中小微型艺术企业的数量占到艺术企业总数的80%以上,是实现艺术产业蓬勃发展的重要力量。中小微型艺术企业因其数量占比最高,对于增加社会就业、营造创业氛围、促进文化创新、激发产业活力、扩大内需等方面有实际意义。但中小微型艺术企业具有固定资产少、知识智力属性突出、抵抗风险能力弱、政策落实的"最后一公里"问题明显等特点,因此,中小微艺术企业获得商业银行贷款要付出更多的艰辛。2014年7月,文化部、工信部、财政部联合下发《关于大力支持小微文化企业发展的实施意见》,通过释放一系列政策红利带动金融资本参与小微文化企业的发展。

商业银行支持艺术企业的方式主要是提供版权质押贷款和艺术品质押贷款,而这两种贷款模式难以在银行业金融机构推广的主要原因在于风险掌控难。对于银行来说,需要面对的风险主要来自四个方面:一是鉴定难。艺术品市场,尤其是美术市场、文物市场上充斥着大量赝品,层出不穷的造假技术让人难辨真伪,不断翻新的欺骗手段让缺乏专业人员的银行望而却步。二是版权争议。我国知识产权保护进程正在持续推进,但版权确权还存在技术不足、举证困难等问题,有待探索新的路径。近年来,艺术市场上不少音乐、影视剧本、网络文学、摄影、美术作品的侵权行为被曝光,如图片版权公司"视觉中国"将黑洞照片"据为己有",声称自己拥有版权,向用户收取费用而引发社会争议;余征(于正)编剧的电视剧《宫锁连城》在内容上与台湾作家琼瑶的剧本、小说《梅花烙》高度相似,北京市第三中级人民法院判决琼瑶胜诉等等。一旦银行卷入这些涉及侵权的事件中,将给其造成不少损失和麻烦。三是估值难。上文提到无形资产的价值评估存在诸多难点,商业银行只能委托权威的评估机构,其自身难以甚至无法对艺术品、艺术版权的价值做出衡量。对于国有商业银行而言,更需谨慎而为。此外,艺术品市场的价格瞬息万变,不确定性太大,如何合理估值从而控制风险,是一个繁琐且现实的问题。四是处置难。质押贷款的处置风险主要是质押变现和托管保藏。一旦借款艺术企业无法偿还贷款本息,银行可通过质押物的变现来弥补损失,但问题在于银行不了解艺术市场行情的变化,缺乏艺术品交易的经验和渠道。托管保藏方面,不同材质的艺术品如古代字画、金饰、珠宝、家具等,对于温度、湿度、光线、运输方式等环境和处置手段的要求不同,显然,银行无法提供这种周密具体的保藏环境。一旦托管中出现损毁问题,则会招致纠纷。虽然潍坊银行建造了国内首个银行艺术品仓储库,但较高的建造和运营成本是不容忽视的,能否在国内金融机构推广和普及开来是值得考量的问题。

除以上四点外,商业银行还会面临诸如法律风险、监管风险、市场风险等,但仍不乏如潍坊银行一般选择主动突破和创新的金融机构,在合作实践中破题。

评估机构是对出质版权、出质艺术品的经济价值进行分析、估算并发表专业意见的机构,是风险分散机制中的重要一环。版权评估方面,版权评估行业内公认的评估方法是未来收益法,即通过估算出质版权的未来预期收益并折算成现值,借以确定出资版权的资产价格。目前,影视剧、动漫版权评估已取得丰富经验和较为体系的评估理论,在版权评估市场中最为火热。2012年11月,北京国际版权交易中心版权评估委员会成立,其下设的影视版权工作委员会首当其冲,成为我国第一家专门从事影视版权价值评估的机构。艺术品评估方面,艺术品价值的品评标准不是单一的,而是受到该艺术品的物理价值、艺术价值、市场价值、学术价值、文化价值等综合因素的制约,如此一来,艺术品价值的评估显得非常复杂。评估机构还须与国家版权主管机关加强合作,做好版权的确权登记,为商业银行和担保机构规避侵权风险做足全面保险。

担保机构主要为艺术企业从商业银行获取贷款提供担保业务,其工作内容包括贷前审查、贷后管理、不良贷款处理等。目前,我国担保机构涉足艺术产业领域的实践经验较少,对艺术创作、生产、传播、经营等都缺乏必要的了解。因此,应加强担保机构向艺术产业拓展专业化的业务资源和渠道,有条件的成立专门的艺术担保机构。担保机构是风险分散机制中的关键环节,需要应对艺术市场乱象、质押变现、托管保藏等多重困难,还须有版权交易中心、拍卖公司、保险机构的配套支持,在借款企业无法偿还借款时,防范化解金融风险。国外比较成熟的艺术担保机构如AAG(Art Auction Guarantee)是一家总部设于洛杉矶和伦敦的艺术品拍卖担保公司,它的担保范畴从历史长达1700年的艺术品到当代艺术品,包括18世纪艺术、印象派及现代派艺术、当代艺术、家具和装饰艺术、中国艺术品、雕塑、葡萄酒等。这家拍卖公司的负责人拥有10多年在画廊经营艺术品的经验。一般来说,他们向客户收取艺术品购置价格的5%~7.5%作为担保费用。如果被担保艺术品的成交价高于原始买入价,公司会收取利润的15%,剩下的由藏家获得。我国电影产业投融资项目中正在积极尝试欧美电影制片普遍使用的完片担保模式,本土的完片担保公司尚未建立,但已有多家国内企业试水中国式的完片担保管理机制。中影国际涉外投资为电影《如果还能遇见你》提供了融资担保;上海万盛投资为电影《双重记忆》提供了融资担保服务;全球最大的完片担保公司——美国电影金融公司于2015年在上海自贸区设立独资子公司,也先后为电影《长城》《机器之血》等提供完片担保服务。

二、资产证券化

1. 资产证券化概述

资产证券化(Asset-backed Securitization,ABS)是指发起人将缺乏流动性、但又可以产生稳定可预见未来现金收入的资产或资产组合(即基础资产),出售给特定的发行人,或者将该资产信托给特定的受托人,通过创立一种以该资产产生的现金流为支援的

一种金融工具或权利凭证（即资产支持证券），在金融市场上出售变现该资产支持证券的一种结构性融资手段。简而言之，资产证券化就是将资产通过结构性重组转化为证券的金融活动。版权证券化、艺术品证券化、应收账款证券化属于资产证券化的三种形式。

资产证券化具有分散风险、降低成本等明显优势，非常适合创作类的艺术企业。一般来说，资产证券化的基本参与主体有：发起人（既可以是原始权益人，也可是受原始权益人委托的金融机构）、特殊目的载体（Special Purpose Vehicle，SPV）、信用增强机构、信用评级机构、券商、商业银行、受托管理人、证券投资者、其他服务机构（如律师事务所、会计师事务所）等。艺术产品和版权的证券化模式包括版权信托模式、公司型SPV模式和基金型信托模式。

其中，应收账款证券化在此仅作略述。它是将艺术企业的应收账款通过结构性重组转化为证券的金融活动。应收账款证券化将融资的基础建立在艺术企业从事经营生产活动所产生的应收账款之上，能够帮助企业摆脱因资金回流慢而导致的前期创作投入不足问题，提升资金的流动效率，在一定程度上帮助艺术企业进行可持续生产。

2. 艺术企业资产证券化融资的特点

与股票、债券和银行贷款等传统的融资方式相比较，艺术企业资产证券化融资具有如下鲜明特点：

（1）突破有形资产的限制。传统融资方式长期以来注重有形资产、信用水平和稳定的现金流量，与中小微型艺术企业"轻资产"的属性极不匹配，虽然不少金融机构纷纷创新机制，但仍不能满足巨大的市场需求。资产证券化是一种资产预期收入导向型融资方式，资金的供给者更多地关注知识产权的未来收益能力，与艺术企业或其委托机构本身的信用水平比较彻底地分离了。这无疑是突出了艺术企业的核心竞争力价值。

（2）保留知识产权的所有权。资产证券化最大的优点在于艺术企业在利用其知识产权取得融资的同时，保留对知识产权的自主性。证券化的过程中，知识产权的归属不会发生任何变动，只是将产权预期收益"真实销售"给特殊目的载体进行证券化。如此一来，艺术企业仍拥有对艺术产权进行加工、创新的权利，可以持续提升其价值。相较于权利质押而使艺术企业丧失产权自主性，资产证券化对保护艺术企业长久发展、增加企业价值有重要作用。

（3）融资成本低。资产证券化作为艺术企业的一种创新融资方式，需要承担多项费用支出，除了向投资者偿还本息外，还有托管费、资产管理费、资金周转费、券商的承销费、资信评级/增级服务费等。但资产证券化的融资准入门槛并不高，融资难度小，融资对象也比较广泛。发起人支付的利息率比发行普通证券低得多，借助适当的信用增强措施，能够较大幅度地降低融资成本。总体来说，资产证券户的融资成本占交易总额的比率很低，也比传统融资方式的成本低。

3. 资产证券化的基本运作流程

资产证券化的基本运作流程主要包括以下几个环节：

（1）确定资产证券化目标，组成资产池。发起人首先要分析自身的融资需求，根据

清理、估算、信用考核等决定借款企业的信用、质押担保贷款的质押价值等,将应收和可预见现金流资产进行组合,汇集形成一个资产池。

(2)组建特殊目的载体(SPV),实现真实出售,达到"破产隔离"。发起人将资产池中的资产出售给SPV,交易须以真实销售进行,确保SPV及其财产不受发起人破产的影响。

(3)完善交易结构,进行信用增级。SPV须提高资产支持证券的信用等级,以改善发行条件,降低投资风险。信用增级的目的在于保证投资者购买的证券的本息能够得到及时足额的偿付,也可以降低发行者的融资成本。

(4)资产证券化的评级。资产支持证券的评级为投资者提供证券选择的依据,其与普通债权的信用评级不同的是:第一,针对资产池中的资产,与发起人信用风险相分离,这是资产证券化"真实销售"和"破产隔离"产生的效果;第二,更多依赖于交易结构的设计,评级结果有很大的灵活性。

(5)证券设计与销售。SPV将证券的承销委托给投资银行,由作为融资顾问的银行向投资者销售。证券设计时要根据实际情况对现金流进行重组,选择适当的交易品种,发行并上市流通。SPV从投资银行处获取证券发行收入,再按资产买卖合同中的规定,向发起人支付发行收入。

(6)证券挂牌交易,偿付证券本息。资产支持证券发行完毕后到证券交易所申请挂牌上市,从而真正实现金融机构的信贷资产流动性的目的。同时,发起人作为服务人对信贷资产池进行管理,将其现金收入存入托管行的托收账户。账户由受托管理人保管,并由其向投资者偿付本息,向服务机构支付服务费。

4. 版权证券化

版权证券化是指通过募集发行证券的形式,以具有未来收益前景、有发行证券价值的版权项目为对象,进行证券化运作过程,或以尚未形成版权形态的版权创意与半成品为对象,在证券资金的投入下完成版权创造、产生收益以回馈资金投入的证券化运作过程。

目前,我国版权证券化尚属起步阶段,在实际操作中仍存在诸多问题:一是基础资产的选择。艺术版权是无形资产,其价值很难准确评估,也很难预测未来的版权收益。这会使发起人在组建资产池时,难以估计放入资产池的艺术版权的实际价值,无论是低估价值还是高估价值,都会影响发起人的融资目的。二是缺乏资质良好的专业机构。版权证券化需要投资银行、信用评级机构、信用增强机构、会计师事务所、律师事务所等提供更专业化的、有更强针对性的服务。但国内缺少这些中介服务机构,盲目使用非专业、运作不规范、透明度不高、标准不一的机构,会直接影响投资者的判断,损害它们的利益。三是版权证券化市场不成熟。我国资产证券化在政府政策的鼓励下,正在不断地摸索探路之中。现阶段,投资者为保险起见,通常往往选择具有较高知名度(名人、名作)的版权项目进行投资,而对版权市值、未来风险、有潜力的版权项目,还缺乏必要的了解和独到的眼光。

5. 艺术品证券化

艺术品证券化是指将艺术品以证券资产的方式进行投资的模式。艺术品证券化的标的物是文化艺术品，主要包括书画类、雕塑类、瓷器类、玉器、古典家具、杂项等国家允许并批准流通的艺术品。从2010年开始实践到2011年11月被叫停，艺术品证券化交易模式成为中国艺术品投资争议颇多的话题。

2009年前后，上海、深圳、天津、郑州等地相继成立文交所。这些文交所，可以分为两类：一类是文化产权交易所，如上海、深圳等；一类是文化艺术品交易所，如天津、郑州等。2010年7月，深圳文化产权交易所推出了第一支艺术品证券产品——杨培江美术作品资产包（杨培江的12件作品打包作价200万元上市，资产包被拆分成1 000份，每份价格2 000元，挂牌认购），开始了艺术品金融化、份额化、证券化的交易模式。而引起社会轰动的是，2011年1月，天津文交所以公开发行模式推出其首批份额化交易产品——画家白庚延的《黄河咆哮》和《燕塞秋》，在市场上创造了连续暴涨的奇迹。从交易方式上来看，天津文交所的这种交易方式与股票市场极其类似：只要有5万元就可以开户参加艺术品投资；每天有指定的交易时段、份额化交易、采取"T+0"模式、15%的涨跌幅限制。彼时，《黄河咆哮》和《燕塞秋》经评估后，估价分别定为600万元和500万元。按份额交易模式，这两件作品分别被拆分成600万份和500万份，每份1元。而这两件作品上市首日涨幅就超过了100%，前15个交易日，连续10天出现15%的涨停。直到被停牌前，两只"新股"的市价已分别达每份17.16元和17.07元，涨幅均超过1 600%！以600万的份额计算，当时《黄河咆哮》市值高达1.029 6亿元，一时舆论哗然，被外界称为"疯狂的份额"，其泡沫不言而喻。

针对乱象，2011年11月，国务院发布《关于清理整顿各类交易场所切实防范金融风险的决定》，艺术品份额化交易模式被叫停。同年12月，中宣部等5部门出台《关于贯彻落实国务院决定加强文化产权交易和艺术品交易管理的意见》，提出按照"总量控制、合理布局、依法规范、健康有序"的原则，统筹规划文化产权交易场所的数量规模和区域分布，制定文化产权交易品种结构规划和审查标准，加强对文化产权交易的宏观调控和分类管理。目前，全国文交所的整顿转型工作已步入正轨，国家重点支持上海和深圳两个资本市场成熟、产权交易基础好的城市设立文化产权交易所作为试点。

三、融资租赁

融资租赁是指出租方（融资租赁公司）根据承租方（艺术企业）对租赁物件的特定要求和对供货人的选择，出资向供货方购买租赁物件，并租给承租方使用，承租方则定期向出租方支付租金，在租赁期内租赁物件的所有权属于出租方所有，承租方拥有租赁物件的使用权。租期届满，租金支付完毕并且承租方根据融资租赁合同的规定履行完全部义务后，对租赁物的归属没有约定的或者约定不明的，可以协议补充；不能达成补充协议的，按照合同有关条款或者交易习惯确定；仍然不能确定的，租赁物件所有权归出租方所有。

对于作为承租方的艺术企业而言，融资租赁是一种新型的金融工具，它可以减少企业的资金投入，提高自有资金的使用效率，将其更多地向艺术创作与生产的核心部门倾斜。艺术与科技的融合发展已成为大势所趋，音乐、电影、电视、动漫、戏剧、游戏、艺术考古、文物鉴定等都离不开新科技的应用，对技术设备的持续投入是如今艺术产业发展的显著特征。艺术企业通过融资租赁，可以减少无形损耗给企业带来的损失，以较低的成本规避技术设备过时造成的风险。此外，融资租赁资金的使用方式灵活，针对性强，有利于避免利率、汇率风险，降低企业投资风险，这对于处于成长阶段的艺术企业作用显著。

目前，我国融资租赁市场不断壮大，融资租赁公司的数目大幅度增加。截至2018年底，全国融资租赁企业共11 777家，全国文化类专业融资租赁公司仅有北京市文化科技融资租赁有限公司（2014年成立）、文投国际融资租赁有限公司（2017年成立）两家。据不完全统计，2018年文化产业企业以设备等有形资产为标的的融资租赁交易共有3笔，以专利权、软件著作权、剧本著作权售后回租方式开展无形资产融资租赁交易共8笔。[1] 我国融资租赁整体市场格局不平衡，文化融资租赁市场规模极小，原因来自诸多方面：融资租赁法制体系不健全；政府扶持力度和优惠政策不足；社会租赁意识淡薄；融资租赁企业经营管理水平低，行业自律性差等等。尤其是法律方面，《中华人民共和国融资租赁法（草案）》自2006年11月向社会公开征求意见后，至今尚未出台。

2014年9月1日，北京市国有资产监督管理办公室发起成立了国内第一家文化融资租赁公司——北京市文化科技融资租赁股份有限公司（简称北京文科租赁公司），首期注册资本11.2亿元（现为21.9亿元）。在首轮募资尚未结束时，已有多家民营企业及海外资本提出参与文化融资租赁公司第二轮增资扩股。目前，该公司已与建行北京分行、工行北京分行等9家银行签订合作协议，北京银行为其授信50亿元，宁波银行、建设银行、工商银行分别授信20亿元，9家银行共授信额度200亿元。该文化融资租赁公司主要通过"直租"和"售后回租"两种方式，并在全国率先开展文化无形资产融资租赁业务。北京文科租赁公司的首笔文化融资租赁业务是以多项世界足球顶级赛事在非洲地区电视转播权作为标的物，向北京四达时代集团提供1.068亿美元融资。北京四达时代集团是一家民营文化企业，其在非洲23个国家注册成立公司，12个国家开展数字电视运营，受众达430万人，其在非洲播放的《媳妇的美好时代》等影视作品，大大提高了中国文化影响力。但四达时代在迅速发展的同时面临着融资难问题。由于此前四达时代已将其办公楼等固定资产抵押贷款，无法再从银行获得融资，导致其正洽谈的购买欧洲足球赛事非洲转播权事宜存在搁浅风险，与北京文科租赁公司的合作无疑解决了它的燃眉之急。双方合作属于"售后回租"，即四达时代购买欧洲足球赛事转播权后，以转播权为标的物，出售给文化融资租赁公司，租赁公司再将转播权回租给四达时代，四达时代支付租金。此举对开创文化无形资产融资租赁新模式具有标杆意义。

艺术产业领域的融资租赁业务主要有两种方式："直租"和"售后回租"。

[1] 王邦飞,蓝子淇:《2018年债权类文化金融发展报告》。

（1）直租

直租即直接融资租赁，是融资租赁的最简单的交易形势，出租方根据艺术企业对供货方、租赁物件的选择，向供货方买购买租赁物件，提供给艺术企业使用，并向艺术企业收取租金。

艺术企业对于文化艺术设施的融资租赁主要采取这种方式。它以出租人保留租赁物件的所有权和收取租金为条件，使艺术企业在租赁合同期内对租赁物件取得占有、使用和收益的权利。直接融资租赁是一切艺术融资租赁交易的基础，只有出租人、艺术企业、供货方三方参与，由融资租赁合同和供货合同构成。

（2）售后回租

售后回租的参与方只有出租方和艺术企业。艺术企业作为租赁物件的所有权人将租赁物件出售给融资租赁公司，然后通过与融资租赁公司签订售后回租合同，按约定的条件，以按期交付租金的方式使用该租赁物件，直到还完租金重新取得该物的所有权。这种方式能同时适合文化无形资产融资租赁业务和文化有形资产融资租赁业务。

四、众筹融资

众筹，也被称为大众筹资或群众筹资，是指发起人（筹资人）通过互联网众筹平台向大众投资者以公开或非公开的形式募集资金，从而用以支持个人活动、公益项目或其他商业组织的行为。众筹具有门槛低、多样性、注重创新、依靠大众等特点。按回报模式划分，众筹可以分为股权型众筹、债权型众筹、回报型众筹和捐赠型众筹四种类型。

2009年4月，"Kickstarter"在美国纽约成立，是一个专为具有创意方案的企业众筹的众筹网站平台，此后众筹在国外广泛兴起。文化创意产业融资是"Kickstarter"的核心业务，包含艺术、电影、新闻、工艺品、时尚、设计、漫画等15个品类的众筹项目。2011年，我国国内第一家众筹平台"点名时间"诞生，众筹开始进入中国。广受关注的动画电影《大鱼海棠》和动画短片《十万个冷笑话》的剧场版就是在"点名时间"孵化出来的，两个项目分别成功筹款150万元和100万元。2014年，各大互联网巨头纷纷进入，众筹行业进入爆发期。随着互联网的普及和大量资本涌入，众筹行业接连爆出多起涉及欺诈、拖欠还款、运营失败等风险事件。面对乱象，众筹行业整顿开始，当年底，我国首个专门针对股权众筹的文件发布。2017年，行业进入深度洗牌期，平台暴雷严重，行业监管趋严，观望气氛浓重。区块链技术的出现，众筹行业迎来新的发展契机。截至2018年6月底，我国共获取众筹项目48 935个，成功项目数为40 274个，融资额达到137.11亿元。其中，文化艺术类项目的占比较大。

众筹模式是近年来艺术产业领域崛起的一种新型融资方式，它超越了简单募集资本的层面，以利益联结把融智融资与社会资本、外部资源激活并有机联系起来，筹、投、贷结合的模式被业内人士认为是最适合艺术产业轻资产和阶段性风险结构差异的融资模式。此外，众筹模式还具有"试金石"功能，即测试市场需求。参与众筹的艺术项目的人气足不足、反馈热情高不高，都在一定程度上体现出市场对艺术产品的预期，可以

间接预测艺术消费市场情况。

但当下艺术众筹面临着诸多问题。一是行业发展不成熟,风险审核机制不完善,导致监管政策趋紧。众筹模式是中小艺术企业创业发展的一项福利,较低的融资成本、较低的准入门槛、较高的融资效率,加上投资信息不对称,很容易滋生夸大宣传、欺骗欺诈、拖款暴雷等风险事件。这时政府部门不得不插手干预,收紧监管力度。二是缺少创意型优质项目。一些众筹平台为了提升关注度和竞争力,大量审核通过并上马质量参差不齐的项目,平台方没有做到有效自律地监管,容易遭遇信任危机,甚至坠入"非法集资"的犯罪边缘。三是缺乏完善的法律环境。艺术众筹应当予以鼓励和保护,是繁荣发展艺术产业的重要推手。立法部门应出台贴近实际、保护投资人利益的法律法规,从法制层面进行适度的风险控制。

1. 股权型众筹

股权型众筹是指参与众筹的项目通过股权众筹网站向投资者募集资金,并允诺让出一部分原始股权作为投资回报的一种互联网融资模式。客观地说,股权型众筹与投资者在新股IPO时申购股票本质上并无太大区别,但股权众筹是在互联网金融领域完成的。国内外的股权众筹平台有人人投、天使汇、Early Shares(美国)、AngelList(美国)、Crowdcube(英国)、Assosb(澳大利亚)等。

股权型众筹对中小微型企业融资具有很强的吸引力,由于传统众筹模式面临监管风险较大,近年来,随着网络电影、游戏娱乐、民宿等行业的进入,股权众筹越来越受追捧。截至2018年12月底,我国运营中的众筹平台有147家,其中,股权型众筹平台有52家,居行业首位。2017—2018年间,我国文化产业领域共发生股权众筹事件27起,筹集资金11 302.16万元,主要涉及设计服务、娱乐服务、游乐游艺设备制造、创作表演服务四个领域。

例如,2014年12月,筹备了近8年的动画电影《大圣归来》进入最后的宣传发行阶段,制片人路伟在朋友圈发了一条为电影众筹的消息,不到5小时这条消息竟引来超过70位朋友的关注,募集资金500多万元。一周后,《大圣归来》的众筹项目共筹集了780万元,有89名投资人参与。他们以个人名义直接入股了《大圣归来》的领衔出品方"天空之城",直接参与到这部投资合计约6 000万的电影项目中。股权众筹的机制让这89名投资人深度参与到了这部电影的宣发过程中,不仅在电影上映初期包了200多场,还充分调动各自的资源为电影推广出力。剔除1.5亿的成本(收回6 000万成本对应的票房收入)、3%的税、5%的电影产业基金、发行费用等,投资这部电影的收益率约为33%～37%。这个利润收入还要扣除院线和制片方的分成,众筹出品人大约可分得10%的利润。按此算法,以8亿票房收入计算,这89名众筹出品人至少可以获得本息3 000万,投资回报率超过400%。不仅如此,根据合同,在此次股权众筹项目中,投资人不仅可以获得票房分账收益,还将分享《大圣归来》未来的所有收益,包括游戏授权、新媒体视频授权、海外收入分账等带来的收入。①

① 姚馨羽:《股权众筹是中国电影的一剂新药吗?》,《江苏经济报》,2015-08-10,A03版。

2. 债权型众筹

债权型众筹，也称作借贷型众筹，是指投资者通过众筹平台对项目进行投资，获得一定比例的债权，未来获取利息收益并收回本金。事实上，近年来互联网金融市场上比较火热的P2P（Peer to Peer Lending）平台就是这种众筹类型。国内外的债权众筹平台有中e众筹、维C物权、智仁科、Fundable（美国）、Lendingclub（美国）、Zopa（英国）等。

3. 回报型众筹

回报型众筹，也称作奖励型众筹，是指投资者通过众筹平台对项目进行投资，获得产品或服务。一些回报型众筹项目只是为了测试市场潜能而设立的，因此，一般多指预售类众筹项目。回报型众筹是应用于艺术产业领域最直接有效、范围最广的众筹方式。国内外的回报型众筹平台有点名时间、淘宝众筹、京东众筹、Kickstarter（美国）、IndieGoGo（美国）等，它们的众筹方式是"预售+团购"。

以"淘宝众筹"为例，一部低成本艺术电影放到平台进行众筹预售，根据投资人注资多少分配有梯度的奖励反馈。例如，投资88元可以获得电影票2张，投资288元可以获得电影票4张和电影纪念海报1张，投资488元可以获得电影首映式入场券一张。总之，投资越高者获得的奖励反馈越丰厚。发起人还可以留言与投资人进行互动问答，以此激励购买热情，吸引受众目光，达到营销目的。

第四节　艺术企业的政策性融资

由于艺术产业具有独特的战略地位和意识形态属性，政策性融资成为艺术企业不可忽视的重要融资渠道之一。政策性融资是指艺术企业充分利用各级政府为了解放文化生产力，激发全社会文化创造活力，实现文化产业成为国民经济支柱性产业战略目标所提供的政策性支持。政策性融资业务的形式有：政策性投资、政策性贷款、政策性担保、无偿补助、财政贴息、专项引导基金、PPP融资等。提供政策性融资的机构主要有：各政策性银行，如产业开发银行、进出口银行、中小企业银行等；各级政府投资或控股的政策性担保机构；政府有关部门投资控股的风险投资公司；国家和政府设立的产业发展基金等等。

一、政策性投资基金

近年来，我国文化产业迅速发展，但投资不足、融资渠道单一、文化产品与服务的供需矛盾等问题严重制约着文化产业成为国民经济支柱产业这一战略目标的实现。为了帮助文化企业解决发展迫切需要的融资问题，政府从宏观角度进一步强化把支持文化产业发展作为重要战略任务的同时，还为金融业提出了具体的指导意见。

2009年7月，国务院印发《文化产业振兴规划》，明确要求由中央财政注资引导，

吸收国有骨干文化企业、大型国有企业和金融机构认购，设立中国文化产业投资基金；2010年，中央宣传部牵头九部委联合下发《关于金融支持文化产业振兴和发展繁荣的指导意见》；2012年6月，文化部出台《鼓励和引导民间资本进入文化领域的实施意见》；2013年，中共十八届三中全会提出要建立健全现代文化市场体系，引导金融资本、社会资本、文化资源相结合，共同推进文化产业，当年便成立了国家艺术基金；2014年，《关于印发文化体制改革中经营性文化事业单位转制为企业和进一步支持文化企业发展两个规定的通知》和《关于深入推进文化金融合作的意见》出台；2017年，《中华人民共和国电影产业促进法》正式实施；2019年6月，《文化产业促进法（草案征求意见稿）》面向全社会公开征求意见。迄今，全国已有20多个省（区、市）设立由省级财政出资或宣传文化单位发起、市场化运营的文化产业投资基金或引导基金。

政府牵头的文化产业投资基金主要有三种组织形式：国家财政直接设立文化产业投资基金及其管理公司，具备实业投资经验和资本经营经验的国有金融企业和国有产业公司发起的投资基金，以及国有金融企业和国有产业公司发起的投资基金。

我国政府对文化的直接投入方式主要有两种，即预算和专项资金。近几年，一些地方政府创造性地设立多种扶持性专项资金，组建文化事业发展专项资金和文化产业发展专项资金，为我国艺术产业投融资机制的改革与完善开拓了渠道。但是，这些专项资金在立项、投入、运作和监管方面，缺乏合理公开的制度约束，极易造成资金使用效率低下。政府牵头成立的文化产业投资基金可补充和完善文化投资机制，提高政府投入的效率；一定程度上有效解决政府投资资金分配过散、政策知晓度不高、约束力不强等弊病；提高财政投入的效率和使用规范度，切实增强宏观调控的力度。对艺术企业来说，政策性投资基金的定位明确，主要针对中小企业，能覆盖文化产业的各个领域，由国有资本作为保证，其规范性和可靠性均有所保障，还能享受财税优惠政策。此外，政策性投资资金介入的同时，来自政府机构和国有文化实力企业的政策指导、经营管理经验也一并注入，能够使企业的融资和发展问题得到根本性改善。适时启动文化产业投资基金，对于促进资本市场与文化产业的对接，解决文化企业发展的融资瓶颈，具有十分重要的意义。

二、政策性贷款贴息

所谓贷款贴息，是指财政对某一地域范围内艺术企业及项目单位从商业银行获得信贷资金后发生的利息进行的补贴。地方政府提供贷款贴息的资金来源于地方级文化产业发展专项资金，艺术企业亦可通过项目申报、竞标的方式申请中央级文化产业发展专项资金的支持。一般情况下，开展艺术产业相关业务，申请银行贷款的艺术企业，可在贷款获批后一定时间内通过政府公开的申请渠道，申请贷款担保补助和贷款贴息。相关审批机构按照艺术企业实际支付的贷款担保费用、贷款利息的一定比例确定发放数额，一般采取先付后贴的方式，有贴息期限和总额度的限制。政策性贷款贴息鼓励和导引商业性金融机构参与政策性金融业务的机制，具有"四两拨千斤"式的放大效应。

以南京为例。南京市按照"互通融资信息、完善服务链条、搭建综合平台、打通实际路径"的建设思路,出台了《南京文化科技融合发展规划纲要》《南京市文化产业投融资体系建设计划》等政策文件,通过遴选"文化银行",引导金融机构加大文化信贷力度;组建总规模不少于10亿元的南京文化产业发展基金;支持文化类小额贷款公司发展;鼓励多元资金支持文化企业发展;鼓励担保机构开展文化类融资担保业务;逐步建立无形资产登记评估体系;拓展多元化直接融资渠道等系列具体举措,构建南京市文化产业金融服务链。南京市成立了全国首家综合性文化金融服务中心——南京文化金融服务中心,让文化企业和各类金融机构通过中心对接,鼓励金融机构向文化产业领域倾斜。发放"南京文化银行"牌照是南京市鼓励引导金融机构的一大创新举措,作为首批获得此称号的银行,南京银行积极开发"鑫动文化"八大系列贷款产品,包括演艺贷、出版贷、影视贷、动漫贷、广告贷、设计贷、文教贷、旅游贷,基本覆盖了文化企业生产经营的各项需求。此外,市属重点企业注资2亿元,成立了南京市金陵文化科技小额贷款有限公司,面向文化企业发放小额贷款、进行创业投资、提供融资性担保服务等等。南京市政府为确保科技、文化银行贷款贴息专项资金得到安全、规范、有效使用,专门聘请第三方中介机构对专项资金的使用规范、绩效目标、推广运作方式、管理制度、日常管理与考核等进行综合评价,让文化金融机制在繁荣发展文化产业中发挥长效的引导和撬动作用。

三、政策性担保

政策性担保是一种信用担保,所谓信用担保,是指艺术企业在向商业银行融通资金过程中,根据合同约定,由政府支持设立的担保机构以保证的方式为债务人提供担保,在债务人不能依约履行债务时,由担保机构承担合同约定的偿还责任,从而保障银行债权实现的一种金融支持方式。担保人须向商业银行作出承诺,对艺术企业提供担保,从而提供企业的资信等级。

政策性信用担保,是政府为符合支持条件的艺术企业或艺术项目单位的资金融通提供支持的一种手段,从而降低商业银行的资金风险,促使商业性资金进入政策性业务领域。各级政府通过为中小微型艺术企业提供融资担保服务,贯彻实施国家中小企业政策和金融支持文化产业的政策,缓解中小微型艺术企业融资困境。政府主导的政策性融资担保可以视为一种财政杠杆,是对中小微型艺术企业的一种隐性补贴。同时,政策性担保放大了政府资金的支持面,可以充分发挥政策性资金对商业性资金的引导带动作用,有利于提高政府资金的使用效率,实现社会资助的优化配置。如陕西文化产业融资担保有限公司、重庆文化产业融资担保有限责任公司、镇江文化产业融资担保有限公司、西安曲江文化产业融资担保有限公司等等。

除了成立文化产业融资担保公司这样的实体机构外,政府还设立文化产业风险补偿专项资金,用于政府推动商业银行加大对艺术企业的放贷力度,降低放贷门槛,对合作放贷商业银行为艺术企业放贷可能产生的风险进行补偿,为艺术企业承担有限代偿

责任。一般情况下,风险补偿专项资金在地方文化产业发展专项资金中列支。这类风险补偿专项资金具有风险小、撬动强、门槛低、效率高的特点。如江苏苏州市、常州市设立的文化产业信贷风险补偿专项资金及淮安市设立的文化产业发展风险补偿专项资金等。

四、专项引导基金

专项引导基金是政府为促进文化产业领域内企业发展而设立的专门基金,一般在创业投资领域运用较多。在文化产业投融领域,专项引导基金可以联合社会资本一起对其中的企业进行资金支持,主要支持方式为直接的股权投资或债券投资。专项引导基金的主要作用是提高其他社会资金对艺术企业的信心,一般在受政策支持的艺术企业取得一定发展后可以股权退出或债务还本付息方式收回政府资金,转而支持其他已选定的艺术企业。

政府的TOT项目和有部分资金以参股形式进入开发主体资本金的BOT、BT项目,也可归在专项引导基金的实现方式之内,都属于PPP模式。采用这种融资形式的实质是:政府通过给予艺术企业长期的特许经营权和收益权来换取信贷配套、促进基础设施建设及有效运营,因而专项引导基金也是一种特许权授予融资业务。

从2016年开始,财政部对文化产业发展专项资金管理模式作出"由补变投"的重大调整,新的运行思路使引导基金成为地方政府盘活财政存量资金的重要渠道,由无偿向有偿、由直接分配向间接分配转变,以实现市场化配置。专项引导基金引入市场化运作模式,有偿支持艺术企业,能够最大限度地发挥政府资金的杠杆作用和乘数效应,可以带动商业银行的信贷投入向文化产业倾斜。同时,还能充盈、扩大引导基金积累量,实现循环使用、可持续运转,提高财政资金的使用绩效和信号传递效能,其实施效果远高于直接分配模式。

2012年以来,广东、江苏、山东、重庆、河北、河南、安徽、辽宁、湖南和海南等省份积极整合财政资金,设立产业引导基金。江苏、河北、湖南等省还制定了文化产业引导资金使用管理办法,明确引导基金的设立、支持范围、运作方式、资金使用与管理、绩效考核,引导资金采取补贴、贴息、奖励等方式支持文化产业项目,并积极探索设立文化产业投资基金,以股权(债权)投资等方式支持,最大限度地发挥财政资金的引导和杠杆作用。2015年,江苏省设立了我国首个采用有限合伙制方式运作的省级综合性政府主权基金——江苏省政府投资基金。截至2016年9月,财政累计实缴出资93.92亿元,基金总规模达450多亿元,撬动社会资本350亿,财政资金投入被杠杆放大4倍。

第五节　社会赞助

　　社会力量赞助艺术在西方国家发展得比较早。如美国政府不直接对文化机构拨款，而是通过国家艺术基金会、国家人文基金会和国家博物馆、图书馆学会等社会中介组织对文化实施赞助。西方国家的社会赞助在艺术发展中具有非常重要的作用，最初受倾向性税收政策的激励，即针对艺术领域的捐赠实行税收优惠，鼓励社会力量对艺术发展提供支持。我国的社会艺术赞助尚未形成气候，也暂时没有全面且鼓励性较强的政策保障体系，有待于进一步完善艺术赞助机制和政策设计。我国社会艺术赞助的形式主要有四种：私人赞助、企业赞助、艺术基金会和海外赞助。

一、私人赞助

　　自古以来，艺术与赞助人之间有着十分密切的关系。私人赞助的动机主要基于价值认同下获得超越物质的精神回报，以及对艺术教育、艺术创新的支持等。私人赞助艺术的形式多种多样，如收藏艺术品、捐助艺术活动、经营非营利艺术空间、艺术众筹、参与艺术投资和艺术消费等。

　　目前，我国私人对艺术的赞助，受经济形势、个人艺术兴趣、居民收入水平和消费结构的影响较大。从艺术品收藏看，我国民间收藏主要集中在古董、中国画、书法篆刻、珠宝玉器、钱币邮票、古瓷杂项等市场流通性较强的艺术种类，但艺术精品的资源依旧十分稀缺。民间收藏受财力、知识、精力和心态等因素的多重诱导，收藏动机呈现多样性。私人收藏的主要途径是通过画廊、拍卖行、艺术博览会、网络交易平台购买，也会向艺术家或其经纪人直接购买，但非公开交易存在的纳税风险是目前私人收藏市场的一大痛点。一些艺术机构也会通过创新私人赞助的合作模式，与藏家形成良好互动，试图更大范围地培养赞助人。如尤伦斯当代艺术中心成立了"UCCA赞助理事会"以吸引个人捐赠者，作为回馈，UCCA会为理事提供诸如艺术之旅、贵宾晚宴、深度介入当代艺术、与文化圈的意见领袖建立密切联系之类的专属服务。在该领域，一些富有商人还会投入私有资金建立艺术空间，通过收藏和展览两种方式参与艺术赞助，甚至在艺术家还没得到社会认可时，为其提供创作环境和展示机会。如今日美术馆（张宝全）、木木美术馆（林瀚、雷宛萤）、松美术馆（王中军）、龙美术馆（刘益谦、王薇）、昊美术馆（郑好）、四方当代美术馆（陆寻）、余德耀美术馆（余德耀）、观复博物馆（马未都）、中国紫檀博物馆（陈丽华）等等。

　　此外，艺术众筹是互联网时代让艺术贴近公众的一种有效模式。艺术众筹比较常见的有三种形式：捐赠众筹、奖励众筹和股权众筹。捐赠众筹属于公益性质，个人对有资金需求的艺术项目或艺术活动进行无偿捐赠；奖励众筹的发起人须给予赞助人一定

的回报,作为一种软性的奖励,赞助人得到的是兴趣以及社交上的满足;股权众筹的参与者以合伙人身份加入艺术项目,须与发起人共同承担盈亏风险。在我国,艺术众筹开始崭露头角。例如,2014年,第五届北京南锣鼓巷戏剧节共上演48台演出、20部剧本朗读、10个工作坊和13场讲座,预算共计180万元。其中,东城区戏剧建设促进会拨款资助50万元,票房预计30万元,来自艺术家、各方朋友的捐助约20万元,此时还有近80万元的资金缺口。在经过3个月对外招商无果后,戏剧节决定在网络发起众筹,筹集目标为20万元。经过13天的网络众筹,135位网友的支持,逾千人的关注,最终顺利筹集到232 836元,超额16%完成筹资计划。

结合我国私人赞助艺术实践的现状,需要运用政策方式和社会方式提振公众参与艺术赞助活动的热情。政策层面,需要通过一系列激励和宣传引导举措,增强艺术赞助的社会参与度和信任度。一方面,简化公众赞助艺术项目的程序,合理解除赞助数额和范围的限制,加强公益性的宣讲引导,化解民间对艺术赞助的魅化与误读;另一方面,改善税法中关于个人捐赠的扣税比例,加大减税额度,促进公众形成公共艺术大家办的观念。社会层面,艺术机构须积极探索艺术赞助的回馈机制,激发民间资本参与热情,利用艺术众筹等新兴互联网筹资手段,公开筹资透明使用,慎防违法违约行为而引发的公众信任危机,提升赞助人粘度。

二、企业赞助

企业赞助是艺术活动获得外部资源的有效途径之一。企业赞助艺术的缘由和价值是企业和艺术机构需要共同面对的问题,对企业而言,赞助艺术能满足其哪些方面的诉求与期待,对企业的商业活动能否起到促进作用尤为关键;对艺术机构而言,研讨这一命题将有助于了解企业赞助的动机,有的放矢地捕获目标和潜在企业。

大卫·洛克菲勒曾在1966年为筹建艺术商业委员会而发表的演讲中提到,赞助艺术能"为公司作宣传,获得名望,改善企业形象,建立好的客户关系,使客户认可产品质量,加强其对公司产品的接受度,还有助于改善员工精神面貌,吸引优质员工"。可见,洛克菲勒以其对商业规律和艺术价值的深入认识较早认识到企业资助艺术的经济及社会价值。对于作为市场主体的企业,能够从单纯具有慈善意味的赞助向企业利益的实现转变,创造赢利空间,将成为其艺术赞助行为最具吸引力的动机。在当代,大多数成功的企业已经在卓有成效地履行企业公民责任,助其所处的社区环境更和谐美好。这一理念不仅展示了艺术和企业合作的美好前景,也体现了企业可贵的社会责任感。总之,企业赞助艺术可谓一举多得,提升企业形象,丰富品牌价值,形成良好的企业文化氛围,以社会责任营销形式取得客户的信赖,潜移默化地提升竞争优势,达到"双赢"目的。

西方的企业艺术赞助由来已久,在社会意识、赞助实践、政策设计等方面取得丰富的经验。在美国,包括企业赞助在内的私人赞助是艺术机构的主要收入来源,占其总收入的30%以上。企业可以通过多种途径对艺术进行支持,如资助艺术机构、建设或改

造文化设施,赞助艺术活动或项目等,企业也可以从中获利。但美国企业对艺术的赞助更多情况下是为了提高员工的工作效率和技能,进而影响员工生活和工作的社区。法国有比较完善的法规支持社会的艺术赞助行为,如《文化赞助法》《企业参与文化赞助税收法》《文化赞助税制优惠》等。其中,《文化赞助法》规定,企业赞助艺术后,当年上缴的税收可免去其赞助金额的60%,减免的最高额度不超过总营业额的0.3%,超出部分可顺延至此后5年继续享受减税。英国、韩国、日本等国家也都有相关的政策支持企业通过多种形式赞助艺术。

目前,我国企业艺术赞助的实践尚处于起步阶段。根据AMRC艺术市场研究中心发布的调研结论,在其选择的国内具有代表性的11家艺术品收藏企业中,有82%的企业曾经赞助过艺术项目。近年来,艺术赞助市场出现了一批企业与艺术活动成功结合的案例。如奔驰公司连续四年赞助"艺术北京"博览会,大众汽车公司赞助北京国际音乐节,腾讯、金山分别与故宫博物院达成长期合作意向等;也有一些企业主导创办艺术机构,如上海证大集团投资建立证大现代艺术馆;中国民生银行设立的北京民生文化艺术基金会、上海民生艺术基金会全额捐资创建了上海民生美术馆和北京民生美术馆;甘肃天庆集团出资建立天庆博物馆等等,艺术赞助已经成为当今企业跨界投资的重要选择,越来越多的企业与艺术项目达成冠名赞助、长期资助等深度合作形式。我国在企业艺术赞助方面也有一定的税收优惠政策。例如,《中华人民共和国企业所得税法》规定,企业发生的公益性捐赠支出,在年度利润总额12%以内的部分,准予在计算应纳税所得额时扣除;超过年度利润总额12%的部分,准予结转以后三年内在计算应纳税所得额时扣除。此外,还有《公益事业捐赠法》《慈善法》《企业所得税法实施条例》等,但在总体上,现行的法律法规条文尚需不断完善,企业艺术赞助行为仍需依赖其进一步激活。

三、海外赞助

海外赞助指的是海外收藏家或艺术机构购买中国艺术品所提供的资助。当前,海外赞助更多倾向于对中国当代艺术品的收藏。有不少海外藏家如乌里·希克(瑞士)、尤伦斯夫妇(英国)、蔡斯民(新加坡)、朱迪·纳尔逊(澳大利亚)、余德耀(印尼)、玛丽亚·克鲁斯·阿伦索(西班牙)对中国当代艺术情有独钟,他们中最早的希克在上世纪80年代就开始大批收藏中国当代油画、装置、影像和雕塑作品,成为八九十年代中国当代艺术的见证者。他们在海外敏感地嗅出商机所在,与众多盲目的国内收藏家不同,艺术收藏对他们而言是一种专业运作,而不仅仅是爱好。由于海外收藏的介入和中国经济实力的增长,中国当代艺术品的价位和运行价位拥有很大的上升空间。西方收藏家购买中国当代艺术品大多是赞助中国艺术家的事业,但也应当警惕当代艺术在国际市场的过度火热。应秉持一种审慎中立的态度看待海外赞助,既要认可海外收藏家对中国艺术的赞赏和促进,又要警惕涉及文化安全、艺术品流失、负面思潮等方面的潜在危险。

学完本章,请思考下列问题:
1. 艺术投资与融资的基本内涵。
2. 政府艺术投资的目标与方式。
3. 艺术企业的常规型投融资。
4. 艺术企业的创新性投融资。
5. 艺术文化的社会赞助。

第七章　艺术创作与制作管理

　　艺术创作和制作在艺术活动中居于核心地位,在此过程中,艺术品最终得以完成。为了达到最佳艺术效果,满足受众的审美期待,必须对其进行周密的构思、组织、协调、控制,这一过程称之为艺术创作与制作管理。在当代,艺术创作与制作管理的作用更为明显。

第一节　艺术创作与制作管理的当代特性

　　艺术创作和艺术制作既有紧密的联系,又有所区别。艺术创作是艺术家的精神生产,通常追求纯粹的艺术价值,体现艺术的原创特征,在艺术生产中居于基础性的地位。艺术创作过程一般着眼于作品本身,以实现艺术家的审美追求、完善和提升作品艺术内涵为目的,也考虑经济因素,但更强调作品的艺术属性和精神属性。

　　艺术制作则是在艺术创作的基础上,凭借物质和技术手段进行艺术生产的一种方式。它强调工艺性,主要是利用材料和物质载体进行的艺术创造行为。

　　上述划分是为研究方便而进行的,实际上,在艺术生产过程中有时两者很难区分,往往是创作之中有制作,制作离不开创作。

　　在当代,艺术管理发生了很大变化,呈现出鲜明的时代特征。艺术创作与制作管理在艺术管理中居于核心地位,对其当代特性必须予以深刻认知,方能更好地促进艺术的创作和制作,满足人民大众对高质量艺术作品的的需求。

一、推动艺术内容与形式的全面创新

　　有效的管理对艺术创作与制作具有积极的推进与保障作用。在当代,艺术创作与制作管理被赋予新的时代使命,具备了新的特质,其中最重要的就是推动艺术产品内容与形式的全面创新。

　　1. 艺术创新与社会需求

　　艺术创制的主要任务,在于推出具有时代性、审美性和商业性的文化产品。忽略创新,是不尊重文化和艺术发展规律的体现,也是急功近利的表现。尊重文化艺术的规律,就应切实遵循文化艺术创作规律、传播规律、大众接受规律,按照文化发展和运行的内

在规律办事,既不能逾越规律而自行其是,也不能放弃人的能动性而随波逐流。这二者对于文化艺术的全面创新都是有害的。艺术创制的创新还应以推进产业增值为重要目标,不断提升文化艺术产品的总量。只有通过创新,文化产业才能获得新的增长点,也才能激发人民大众消费的积极性,推进文化产业及其艺术活动经济效益的增长。

文化产业的迅捷发展要求艺术产品的全面创新。当代文化产业正朝着以创意为先导的方向前行,显示出强劲的动力和不可限量的发展前景。文化产业或创意产业发展的核心即为艺术产品创制的全面创新,特别是在将文化产业推向国民经济支柱性产业的进程中,更是凸显出创新的重要。艺术创新的不足,将会严重阻碍文化产业持续和健康的发展。文化产业作为内容经济、眼球经济、注意力经济,其实质就在于它要保持一种新颖的、独特的、引人入胜的特征,将更多的信息传达到社会,吸引更多人对它的注意。文化产业的发展,在其本质上,就是文化或艺术等产品的大量涌流,以及文化精神的不断提升,使之在社会整体发展、包括经济发展中居于重要的地位。艺术作品的全面创新,要求文化产品的生产以及服务中所包容的内涵及其传达信息不断更新,并保持新颖的特征。

人民大众文化的基本层次和水准的不断提高也要求对艺术产品进行全面创新。艺术产品的全面创新是对人民大众文化权利的尊重,即让人民大众享受更加优质的文化。文化产业的终端是大众接受,大众接受是人民大众文化权利的体现,强调创新,才能源源不断地将具有时代气息和丰富审美内涵的文化产品奉献给大众。创新过程中需要注重对于文化产品水准的掌控,不断提升整个文化产品的品位。作为典雅的文化产品是如此,而通俗和大众的文化产品,也应当不断提升其品位,适应人民大众文化需求的基本状态和水准。尊重人民大众的文化权利,一是对人民大众文化获得权的尊重;二是对人民大众文化创作权的尊重;三是对人民大众文化选择权利的尊重;四是对人民大众文化消费权利的尊重。人民大众的文化权利是其基本权利之一,而在这一权利中,人民大众既具有享受文化的权利,同时也拥有选择文化的权利,艺术工作者必须以消费者的需求为基本依据,不断调整创制方式,在艺术作品的形式和内容上进行创新,将大量具有时代气息和丰富审美内涵的文化产品奉献给大众。

2. 内容创新

对于艺术创制而言,内容创新具有基础性的地位。内容创新应从思想元素、历史元素、民族元素的吸纳和创造性使用等方面入手。

厚重与深刻的思想呈现,是内容创新的基石。缺乏奇异的构想、别开生面的故事和深刻的思想内涵,已成为阻碍艺术创制的瓶颈。这种思想元素更多地体现为人们思想、文化、精神的积淀及其倾向性,包括一切有助于人类社会发展进步和人民大众文化需求的审美意识。近年来,艺术的多元性催生了大量艺术产品的问世,但真正堪称艺术经典的产品却为数甚少。人们也在呼唤现实主义的创作,认为只有在这些创作中,才有可能融入较丰富的精神意蕴,体现出较大的思想张力。在市场化的艺术平台上,艺术创作者应将自己对于理性的思考与对大众精神需求的关注结合起来,将时代与社会的先进思想与大众普遍接受的艺术形式融为一体,使之既可以获得良好的社会效应,同时获得较

高的经济效益。

在丰富的文化资源中,有大量历史文化样态的遗存,也成为内容创新的重要来源。一些文化形式经由历史的沉淀,凝定为具有特指意义的文化元素,承载了丰富的文化精神,有的业已具有了相对独立存在的意义,不仅生成对本国本民族文化形态的持续影响,而且通过与其他国家其他民族文化的广泛链接,在当代社会发挥积极的作用。在内容创新过程中,需要充分挖掘和发挥这些历史资源,特别是大量审美文化资源的优势,使艺术产品呈现出独特性和厚重性。

重视民族性文化元素的追求,增强民族元素的含量,是完成艺术创新不可或缺的重要环节,也是努力展现该民族文化特征的重要途径。民族文化元素,氤氲于一定民族物质生活与精神生活的方方面面,浸染于民族成员的精神、生活与语言行为之间,是某一民族特有的、能够昭示该民族文化特质、呈现民族文化精神的基本元素。它既包括人们在物质生产与生活方面的种种方式与成果,更包括人们精神生活的所有构成,诸如民俗礼仪、艺术活动、语言文字、衣食起居、娱乐休闲等等,乃至与人们生活相连的、赋予其人文特色的动物和植物,也可称为该民族的文化元素。基于生存与发展的需要,上述元素不断予以凝定和强化,形成该民族成员普遍认同与恪守的方式与准则。大量民族文化元素均属于民族文化遗产,应当予以充分的保护。在艺术创制活动中较多融入民族文化元素,正是对文化遗产实施传承与保护的重要举措,也是推动内容创新的重要手段。

3. 形式创新

在艺术创制中需要特别重视形式的创新,同时也包括承载艺术信息的传播方式、传播工具、传播设施等方面的改进与建设。

形式创新是指对艺术作品中属于形式范畴的部分,如结构、语言、韵律、节奏、色彩、造型、画面、场景等方面的创新。在艺术形式趋向综合化及科技手段渗入的背景下,形式创新愈加多元和丰富。

无论是造型、色彩、声音,还是语言的创造,均是人类精神世界的审美表现,以及不同民族审美形式创造的智慧的结晶。艺术创新特别重视对于艺术形式的追求与创新,通过各种不同的形式创新,体现出人们对于艺术的领悟与阐释。也正是通过对形式美感的感受与创新,大量艺术形式美融入艺术创造以及普通生产与生活之中,使得人民大众对于审美理想的追求更加自觉与不断提升。

二、强化艺术生产与市场的紧密连接

文化产业的发展,使艺术作品与市场之间的关系更为紧密。这种关系不仅影响了艺术的传播和营销,对艺术创制也产生了重要影响,艺术工作者在进行艺术生产时,必须切实了解大众的审美期待,敏锐把握市场的需要。

1. 文化产业对艺术创制的时代要求

在当代,艺术创制须以创新为基础,遵循经济与市场的基本规律,发挥市场的积极作用,将文化活动与经济活动相结合,不断提升艺术创制的规模和质量。

文化产业的发展趋势，对艺术创制提出了更多要求，在质量和数量上均应全面提升。所谓质的提升，是指艺术作品能够达到人民群众的心理预期，同时满足经济效益和社会效益的双重要求。艺术创制的质量对文化产业的社会效益具有决定作用。在当下，艺术作品能够符合人民群众的审美期待，其销路才能有所保障，文化产业也就能够获得预期效果，在提升人们内在精神境界的同时提高文化产业的经济效益。文化产业的社会效益是指文化产业对社会所产生的作用和影响，主要表现为社会大众对于文化产品的积极评价与反响，以及打造出一系列内容好、故事好的产品来吸引人、陶冶人的灵魂。文化产业的任何内容，不论采用何种创新形式，归根结底都要满足人民群众不同层次的文化需求。那些集中了中华民族上下五千年优良传统的宝贵文化精品，对社会将产生积极而深远的影响；反之，那些腐朽封建的精神毒品和文化垃圾，对社会的消极影响也是不容忽视的。文化产业要以提升文化产品的质量为出发点和落脚点，以文化资源的开发与挖掘为途径与方式，以满足人民群众的精神文化需求为目标与任务，不断提高艺术创制的质量和水平。

文化产业的突出特质是文化艺术产品的极大丰富，消费者可以较为自由地选择自己所喜欢的艺术作品，这就要求艺术产品的创制者生产大量优秀文化艺术产品，满足大众的多样化需求。伴随着经济的发展，大众的审美需求越来越多样化，不同的消费者有不同的消费需求和审美偏好，必须以数量众多的艺术作品，满足消费者的需求。与此同时，必须坚守产品的质量和水平，不能粗制滥造，制造文化垃圾。

2. 艺术创制对市场的推进

市场的发展对艺术创制有了更多的要求，同时艺术创制也对艺术市场产生强劲的驱动力，在推进艺术市场的繁盛中发挥积极作用。艺术市场的发展和繁荣需要大量的和多样性的艺术作品。在当代高新科技的推动和资金的大量介入下，艺术工作者从事艺术创作更为自由，借助先进技术和充足资金，艺术工作者的创作条件大为改善，艺术产品的数量和品质得到更多保障，由此艺术市场得以更加繁荣。

由于艺术创制者的不同审美趣味以及创制过程中对于消费群体的主动适应，出现了细分化的市场。正是由于艺术创制的不断发展推动着社会产业转型，培育出更多文化创意产业实体，它们针对不同的消费者进行艺术产品创制，满足了多样性的社会需求，创造了巨大的社会价值，同时对培育新的文化消费市场，培养新一代文化消费群体也有着直接的作用。随着艺术创制规模的扩大和艺术创制的跨界合作，文化生产正朝着产业化和国际化方向发展，新的文化样式、产业形态、艺术部门在不断涌现，市场更为细分，市场规模持续增长。

同时，艺术创制的快速发展，对于市场的规范化管理也提出了要求，不仅对艺术创制者、艺术消费者，还是艺术的中介机构，都需要明确的规范。市场经济是法治化经济，需要明确的规则，只有建立良好的著作权保护制度，才能有效保护创制者的积极性和主动性；只有建立完善的消费者利益保障措施，人们才能放心购买和享受艺术产品和服务；只有确认各类艺术中介机构的合法地位，艺术作品的销售和推广才能有更多的保障。在保障各方权益的同时，法治也对各类主体的行为进行约束，保证权责的统一。只

有建立上述艺术活动及其生产的基本规范,艺术市场才能更为健康地发展。

3. 科学调控艺术创制与市场的关系

在艺术活动的每个环节,市场与各方利益的关系都不容忽视,必须认真处理好各种关系。艺术市场的目标追求是经济利益的最大化,而艺术创制在追求经济效益的同时,也追求社会效益的实现,以及艺术家审美理想的表达。在此过程中,艺术创制与市场会产生一定的矛盾和碰撞。在不少艺术样式的创作中,创作者需要展现对某种严肃话题的深沉思考,而市场对此不一定买账,二者之间可能产生一定的龃龉。此类问题在艺术市场发展过程中不可避免,对此不应回避,而应采取正确的应对方式。

对于矛盾的出现,首先要冷静分析,创制主体与市场主体要进行积极互动,通过了解对方的诉求,化解矛盾,促进艺术创制与艺术市场的和谐。实际上,二者是不可分离的,艺术创制的结果需要通过市场,获得经济收益,实现艺术工作者的价值。而市场,也需要更多的艺术作品作为销售的资源和动力。二者须臾不可分离,理应保持良好的互动。

艺术创制与艺术市场的矛盾如果难以协调,就需要运用政策、法律、法规的手段加以解决,违约、侵权或破坏规则的一方必须承担自己的责任。市场经济条件下市场调节的自发性、盲目性和滞后性等缺陷,以及文化产品自身的社会属性决定了文化产业的发展必须依托政策的指导和法律法规的约束。

三、促进艺术创制与科技的有机交融

艺术创制与科技有不解之缘,一方面,艺术作品的呈现依赖于各种物质载体,而载体的出现无不与科技密切相关。同时,科技的出现推动着艺术创制技能与媒介的更新和呈现方式的变化。在当代,艺术创制与科技的关系显得愈来愈紧密。

1. 科技发展对艺术创制的促动

艺术发展从来都离不开科技的支持和推动。当今,科技发展对艺术创作依然有巨大的促动,数字技术的发展产生的促动效应尤其明显。

数字技术与艺术的结合,一方面将视觉、听觉、场景、空间、材料、体验和互动融合在一起,形成新媒体、跨媒介艺术等新的交叉艺术领域,超越了传统艺术的局限;另一方面,数字技术又介入传统艺术之中,使美术、音乐、戏剧、舞蹈、影视等艺术形式呈现出崭新的审美特征和风貌。

数字艺术的融入,丰富了艺术的表现手段,为艺术家的创制提供了更多可能。艺术不再局限于单一形态的作品,跨媒介、新媒材的艺术形态不断出现。艺术家在创制艺术作品时对媒介选择的自主性大为加强,可以自由地利用各种媒介、传播的方式和工具,同时推出更多不同的媒介方式和创制技巧。

数字艺术的融入还改变了传统艺术样式的创作环境和风格特征。数字技术的介入,在一定程度上弱化了个人创作与手工技艺的关系,其审美观念的创新性、体验的新奇感逐渐加强。与之同时,艺术与科学的跨界融合不断深化,资源的整合能力、跨界合作能

力等非技巧性因素显得更为重要。

除数字技术外,通讯技术和网络技术的发展对艺术创制也有巨大的促动作用。它们不仅扩展了艺术传播的范围,增强了艺术传播的广度,也在改变着艺术接受的方式,通过网络和新媒体的艺术消费越来越普遍。同时,通讯技术和网络技术的发展,也对艺术创制产生了直接影响,如基于先进的通讯和交互技术,影视艺术、数字艺术的特技制作和后期制作的时间大为缩减,质量获得更大提升。人工智能技术的崛起,为艺术创制带来新的挑战,同时建构了更为丰富的创新平台,使更多艺术创作与制作充盈着绮丽的色彩,甚至可以超越人的想象,进入更为奇幻的世界。但即便如此,艺术家的创造性思维仍是艺术创新的主流。

科技的发展不仅为艺术家从事艺术活动带来诸多便利和提升的空间,而且借助数字技术、通讯技术和网络技术,吸引更多艺术爱好者走入艺术创制行列,展现自己的才华和审美理想,推动人民大众的审美素质和创新能力不断提高。

2. 艺术创制对科技元素的汲取

表演艺术、造型艺术、影视艺术、动漫游戏艺术、数字艺术等在创制过程中都与科技结下了不解之缘。即便是文学等传统的尚难以融入科技的艺术样式,其创制也无法彻底离开科技。

今天的演艺舞台,已经迥异于几十年前。人们不仅对剧场设计有着很高的期待,在音响技术、声音传送等方面制订严格的标准,而且对舞台技术、光影技术更是予以不懈的追求,这些均要依赖科技的支撑。数字技术对舞台的调控,不仅营造出十分绚丽的空间,同时也为演员提供了更加优越的表演空间。

无论是传统工艺设计,还是具有当代意义的环境设计、工业设计、会展设计、服饰设计、商业设计、建筑设计、装帧设计等,有的本身就是技术与艺术结合的产物,而在一些属于艺术含量较重的样式中,例如工艺品设计,也已大量融进了科技元素。在传统造型艺术中,当代雕塑对材料与建造技术的要求愈来愈高,即使在一些传统绘画中,科技的因素也大量存在于颜料、装饰以及复制品制作、艺术品鉴定等项环节之中。

影视艺术、动漫游戏艺术本身就是科技的产物,它在光学、声学、物理学等发展基础上生成,又在上述科技的发展中得以发展。而在数字技术、网络技术、智能技术的推动下,更是如虎添翼,成为当代世界最具大众性、娱乐性和产业性的艺术。这些艺术样式的创新,一步也离不开对科技的倚重。甚至可以说,正是科技的发展,决定了上述艺术的基本走向和发展速度。

数字艺术更是以数字技术为基础而形成的新型艺术样式。从创意的生成、制作的每一个阶段以及艺术作品的最终呈现,甚至其传播和营销的过程,科技都始终如影相随。例如虚拟艺术的制作、奇观景象的展示等,均由科技发挥其主导性作用。

而作为传统的尚难以融入科技的艺术样式,例如文学、剧作等,也无法离开科技的影响。它们将更多作为其他艺术样式的母体艺术而存在,为各类艺术提供一度创作的成果。艺术家不可不考虑在其进入二度创作或者改编为相关艺术样式的时候,如何融入科技因素,必须为其预留出较大的空间。甚至在一些从事一度创作的艺术家的作品

中,也已较多出现对科技因素的直接汲取,在其内容与形式的创造中予以表现,大量科幻类艺术作品的涌现便是明证。

3. 合理把握艺术创制与科技的关系

科技为艺术创制带来了极大便利和发展空间,同时也应看到其对艺术思维的弱化性影响。因此,在面对日新月异的科技成果不断涌来时,艺术工作者必需合理把握艺术创制与科技的关系,让科技真正成为促动艺术创制的利器。

(1) 适度增进科技含量

当今艺术的创作与制作,不仅需要将业已成熟的科技成果运用于其间,而且要将科学的思维方式与创新模式渗融于人们的艺术想象之中,启发人们的想象力和创新意识,促使艺术创制方式的深刻变化与生产效能的快速增长。

在当代艺术活动的每个环节中,均应不同程度地借助于科技,融入技术的元素。通过融入科技元素提高艺术创新的效能与水准,提升艺术作品的观赏性和感染力。

在艺术创意与策划阶段,一般应以艺术创意及制作人的精神创想与精心策划为主体,但实质上人们已经不能离开对科技的倚重。一方面,借助信息学、运筹学等科学理念,将大量的科技思维的因素与创新性想象融为一体,可以丰富和推进自身的创意与策划;另一方面,将艺术创制过程中可能使用的科技方式、技术因素纳入自身的创意与策划之中,也会对创意策划产生积极作用。

在艺术创作与制作阶段,需要大量使用科技的工具、方式、材料和各种元素,以及将科技思维充分融入创制者的艺术思维之中。科技因素以及科技思维的融入,将促使艺术创制的积极变化,使艺术作品呈现出新的面貌。

(2) 注意科技的负面影响

科技的进入,一方面对艺术创制带来极大的甚至是革命性的变化,同时也会对艺术活动及其发展带来一些负面的影响。

科技的大量进入,将会在促进艺术发展的同时,对艺术的想象产生负面影响,诱使创制人员对技术产生过度依赖,从而滋生思维的惰性和导致想象的弱化。科技的过度进入也会对既有的生态造成较大冲击,既可能打破既有的平衡态势,致使部分得到科技浸染和滋养的艺术样式获得突飞猛进的发展,同时也会令某些不易于接受科技因素的艺术样式濒于衰落,致使艺术样态和审美方式遭到扭曲,甚至改变其本原的特质,导致一些传统艺术样式迅速走向消亡。技术因素的过多渗入,艺术家将会受到同类技术因素的影响,形成对技术的认同或屈从,致使创作模式与方式的类同,出现艺术作品的同质化现象。科技的大量进入,也易于出现艺术表现的表层化和过度娱乐化等弊病。

在艺术创制已无法回避科技作用的当今,艺术家在使用过程中,须坚持合理的原则,既要充分发挥科技因素的作用,又不可过分依赖,喧宾夺主,导致审美属性的弱化或丧失。

第二节　艺术创作与制作管理的基本原则

艺术创作与制作是艺术活动的核心,在此阶段艺术作品最终得以完成。艺术创作与制作管理具有丰富的特色,只有在充分洞察其活动特征的基础上,梳理和把握其基本原则,才能有效实施科学管理。

一、个体创作与集体创作的协同

在艺术创制中,既有偏重艺术创作者个性发挥的个体创作,又有重视集体协作的集体创作,在艺术作品的创制和管理过程中,我们既要注重它们之间的差异,又要注重它们之间的密切联系。特别是对大型的艺术作品而言,更是要注意个体创作与集体创作之间的合理协同。

1. 个体创作

个体创作是指艺术创作个体可以独立完成的艺术创作,是艺术创作者为实现个人的审美理想而进行的创作,主要包括绘画、文学、剧作、设计等艺术形式的创作。在个体创作中,艺术创作者的自主性较强,因此呈现出一种较自由的状态。自古以来,个体创作在整个艺术创作中都发挥着基础性的作用,即便是集体创作,从本质而言也是个体创作的延伸与发展。对艺术创作个体以及个体创作过程实施的管理便成为艺术创作管理的起点。

个体创作强调创作的个性化表达,作品往往体现着鲜明的个性色彩。创作个体能否形成自己的美学观点,并运用艺术语言和表达方式将其对社会生活、自然界或人生的观照加以表现,是衡量作品艺术价值和艺术境界的关键。个体创作这种对个性、创新的强烈追求,使其在创作内容、创作过程、创作方法和创作周期等方面拥有较高灵活度和自由度。

2. 集体创作

集体创作是指需要艺术团体或团队合作方能完成的艺术生产活动,通常体现为领导者或主创人员的思想观念、情感意志、审美追求。最典型的集体创作是表演艺术、影视艺术等。例如戏剧作为表演艺术的重要门类,需要编剧、导演、演员、舞美、音乐等不同专业人员的共同协作。戏曲、大型舞蹈、影视也是如此。即使是独奏、独唱、独舞也需要有其他乐器演奏或演员的协助配合。此外,大型美术、雕塑作品、广告、新媒体艺术等也常常需要集体创作。

集体创作需要由众多创作者共同完成,特别强调合作和协调。因此有时创作者不得不进行适度妥协甚至放弃个人的审美追求。特别是在影视艺术中,为饰演某一角色而进行艺术风格的改变,这种改变可能与演员平日所展现出的形象不尽一致,但为追求

作品的艺术效果，不得不为之。当然，这也显示出演员对艺术创作的尊重，是职业精神的体现。

3. 连接与协同

在集体创制中，个体与集体往往呈现出一致性。集体创作是集体智慧的结晶，需要各门类创作人员发挥自己的创意和智慧，围绕一个共同目标进行创作，创制出适合大众审美趣味的艺术作品。表演艺术、影视艺术中，编剧的主要任务是剧本创作，演员的任务是角色塑造，舞美的任务是舞台效果，道具的任务是制作各类表演中所需的道具，不同部门的艺术创制者需要利用自己的专长为作品效果的最佳呈现付出努力。

在创制过程中，需要尽力发挥每位创作人员的个体审美意识与创造性，但作为集体创作又有其特定目标和任务，因此，协调一致是其应有之义。通常这项工作由导演或制作人调控并实施。在此过程中，导演根据作品呈现的要求，指导和协调编剧、演员、舞美、道具、音乐的工作，共同努力，确保导演创作意图与目标的实现。此时，个体与集体之间形成了紧密的连接与协同关系。

即使是个体创作，通常也需要其他创制人员的配合与协助。例如文学作品的出版，在作品内容上，作家有很大的自主性，但后期的版面设计、装帧设计等环节，也需要设计、销售部门的协调。在各种不同的创作进程中，个体创作与集体创制均具有不可分割的密切关系。

二、生产流程与科学运筹的对接

艺术创制既是艺术构思和艺术形象塑造得以充分展现的过程，也是理性思维充分运用的过程。在此过程中，必须用科学的方式对艺术生产流程进行有效把握，实现每一环节与整体科学运筹的无缝对接。

1. 艺术创制的计划制定

艺术作品要实现其经济效益和社会效益，离不开周密的计划。在创制开始之前，应对人员组织、生产流程、风险预案与规避等有较为细致的设想。当然，这些设想的基础是新颖的创意与周密的策划。

如今，创意与策划在艺术创制中的重要性越来越突出，成为艺术活动及其作品创作能否成功的重要影响因素。鉴于它在整个艺术创制活动的基础性地位，我们可以将其看做计划活动的第一部分。在创制活动开始之前，艺术家应当结合市场需求、受众审美趣味以及现有产品的情况，进行精心创意，形成具有独特性的创意方案，为艺术作品的创制赋予巧妙的构思和新颖的设想。创意方案完成后，要对创制活动进行策划。策划的内容很丰富也很具体，既要考虑到艺术创制的可行性，又要考虑到艺术创制的实施过程，还要考虑到市场营销等。

在计划制定的过程中，要特别注意人员的组织与构成。对于很多集体创制的艺术作品而言，核心创作人员的作用十分突出，甚至影响艺术作品的整体效果。在投资巨大的艺术作品中，更需要高度重视主创人员的遴选，要将合适的主创人员和主要辅助人员

的选聘方案制订作为计划工作的主要内容。

对于生产流程的设计应当作为计划的重心。一般而言，大型艺术创作具有更为复杂的流程，对此，必须制定详细的工作步骤，保证创制的正常运行，确保不出现工作延误和效率低下的现象。在艺术创制过程中，可能会出现一些意想不到的因素，包括发生事故、演员临时无法参加、投资人撤资、资金链断裂等问题。针对这些风险，在计划中必须制定预案，特别是要预设规避措施，保证艺术创制活动的顺利实施和效益的充分实现。

2. 生产流程的全面运筹

创意策划工作结束后，艺术创制的生产流程随之开始。它关系到艺术作品最终的效果，对此决不能掉以轻心，必须实施全面统筹。

艺术作品，特别是集体创作的艺术作品往往投资较大，充足的资金是保证作品顺利完成的前提条件。而投资者之所以投入资金，或者是追求利润的回报，或者是追求艺术理想的实现，或者是两者兼具。为此，在资金筹集过程中必须尽可能充分契合投资者的诉求。同时，在资金的使用中，也要注意科学管控，做到合理运用，将其用在关系作品质量的核心环节中。

艺术作品需要由艺术创制者共同完成，对他们应注重合理调配，充分调动其积极性。其中，要特别重视其中的主要角色和主要工作人员。对于影视艺术作品而言，核心主创人员对于作品的重要性不言而喻。为此，在选聘演员时应充分考量其艺术水准，及其重要演员之间的协同关系，同时应对他们进行必要的培训，保证他们能够按照导演的意图体验角色、展现形象。对于表演艺术而言同样如此，也应对主要角色进行特殊的关照。需要注意的是，表演艺术作品的主要角色往往需要较多演员，对于他们都应给予充分的重视。

在市场经济条件下，对于艺术作品创制而言，资金、技术、人员、设备等资源都是十分关键的因素，对于人员的配置和资源的使用均需要坚持合理调度的原则，向关键环节实现资源的必要倾斜。艺术作品创制的负责人需要在明晰作品的核心内容和关键部分的基础上，实现重要资源的有效倾斜，保证关键环节和重要的主创人员得到必要的支持。

为使艺术作品获得最佳效益，必须与受众建立良好的关系。为此，需要公共关系人员的智慧和努力。公共关系人员在营销阶段作用十分明显，可以协助营销人员向受众展现作品的优秀内容，吸引人们的注意。其实，公关人员对艺术创制同样重要，他们可以帮助受众了解艺术创制的进展，引起受众的关注，最终转化为消费行为。不仅如此，公关行为还可以帮助艺术作品的创制者协调与政府的关系，保证创作有一个良好的环境；处理作品创制中出现的负面信息，维护作品的正面形象；保持与媒体的良性互动，为作品争取及时、有效的信息发布机会。

上述流程的实现，必须有一个总的协调人，这个协调人往往是投资人或核心主创人员。好的导演和制作人在此方面都是行家里手。对于他们而言，需要深谙艺术创制的流程，有调动资源的手段和技巧，做好对每一个环节的充分掌控和监管，用科学有效的手段，保证艺术创制的高效运行。

3. 生产效应的严格掌控

艺术创制流程需要协调人的全面运筹,而对生产的严格掌控是保证创制效果的重要举措。生产效应的严格掌控应从督查、评估、反馈、验收几个方面入手。

艺术创制是一个长期的、复杂的流程,必须时时关注生产的进度和质量,因此全程**督查**十分必要。督查包括督导和检查。对于检查的时机,可以通过设定关键时间点的**方式**来实现。在每一个关键节点,对艺术生产的效果进行检查。检查的内容包括进度**和质量**以及资金耗费等等。

当掌握生产效果的基本数据后,需要对其进行必要的评估。艺术创制的评估既包**括创制**过程中关键节点的评估,也包括创制完成后的评估。通过评估,确认创制的运行**状况**、实施进度、效益呈现等,以及是否达到艺术创制的阶段性目标或整体目标。

进行项目评估的目的之一,是要汇集创制过程中的各种信息,为艺术创制者和投资**人**及时提供必要的反馈,通过分析前期运行的结果,将它与该节点的目标或预期相比**较**,总结经验或寻找差距,为其后的艺术创制积累经验。当检查、评估的结果反馈给艺**术创作**部门时,核心的主创人员必须认真对待,及时总结经验教训,引导其他主创人员**围绕**目标继续共同努力,高效地完成艺术创制。

艺术创制完成后,需要对其生产结果进行验收,验收应包括以下几项主要内容:作**品**的质量是否符合要求;经费的支出是否超过预算;产品内容是否符合国家有关方针**政策**;产品是否与预期相符合。

当然,对于艺术作品而言,最终的验收者是受众,必须在市场中接受人们的评判。对于大众的验收,艺术创制者和投资人也必须抱有敬畏之心,做到及时调整和应对,创作出更多适应大众审美趣味又有较高艺术含量的优秀艺术作品。

三、艺术创制与传播经营的链接

艺术创制的最终目的是为社会及受众提供优秀的艺术作品,同时也使经营者与管理者获得必要的回报。为实现这一目的,艺术传播的作用便十分明显。同时,传播效果**的实现**,也有赖于艺术工作者在艺术创制阶段的艰辛努力。为保证最佳社会效益和经**济效益**的实现,艺术创制与传播经营的配合显得十分必要。

1. 艺术创制与传播经营的有效链接

根据传播载体和传播形式的不同,艺术传播可以分为现场式传播、展览式传播和大**众传播**三种方式。其中现场式传播过程中创作者与接受者能够直接面对面,交流较为**便利**。而后两者传播过程中创作者一般不跟接受者接触。不同的艺术形式往往采用不**同的**传播方式。

音乐、戏剧、戏曲、舞蹈等表演艺术的传播属于现场式传播,演员的表演过程也就是**传播**的过程。在传播中,演员与观众面对面,双方可以进行一定的交流互动,传播效果**较为**理想。表演艺术的创制可以分为排练、演出两个阶段,其中演出过程也就是传播过**程**。为达到良好的传播效果,表演艺术必须实现艺术创制与传播经营的有效链接。

现场式的传播特点对表演艺术的创制提出了较高的要求。在传播过程中,需要演员、舞美、道具、导演共同协作。首先,演员要仔细揣摩角色,精心排练,演出过程中,不仅要牢记自己的角色身份和作品的要求,展现自己在排练阶段中精心准备的内容,而且要根据自身体验的深化和现场观众的反应进行创造性调整,取得最佳的演出效果;舞美、道具在现场传播的过程中,也要根据演出现场的情况,进行灵活处理,确保舞台效果能够与演员的表演协调一致;导演对表演艺术的成败至关重要,现场演出时,导演很难直接影响演员的表演,但在排练阶段,导演可以与演员充分沟通,确保演员能够与艺术创作的要求达成一致。

对于视觉艺术、影视艺术、数字艺术而言,其创制与传播之间有较为明显的界限。一般需要待艺术作品创制完成后,再借助相应的媒介进行传播。但这并不意味着相关艺术作品的创制过程中可以不考量后期的传播经营。实际上,当今很多造型艺术作品、影视艺术作品、数字艺术作品在创制阶段都有意识地通过各类媒体介绍创制过程中的相关信息,引起潜在观众的兴趣。同时,在作品创制过程中,也要考虑将来的传播适于采用何种形式以及在众多同类媒体中应该如何进行筛选的问题。对于艺术创制活动的管理者而言,必须与媒体、艺术传播机构建立良好的关系,掌握必要的传播技巧,使其所负责制作的艺术作品能够在众多艺术作品中脱颖而出。

随着技术的进步,各类自媒体大量出现,在艺术传播中的作用越来越明显。艺术作品口碑效应与其有密切的关系。对于艺术创制活动的管理者而言,需要善于运用自媒体,一方面在自有媒体中适度进行信息的披露,另一方面也要通过各类方式与有影响力的自媒体形成良性的互动,促使艺术传播效果的实现。无论是自己的披露还是与其他自媒体的有效互动,都可在创制阶段进行。创制与传播经营的有效链接可以保证信息的充分曝光和吸引力的长期存续。

2. 艺术创制与大众消费的良性互动

艺术商品生产受市场规律的制约,供需关系决定其必须适应社会受众需求才可能产生期望的效益,因此必须考虑大众的消费口味。为此,创制过程中应与大众搭建良性互动的通道,根据大众的反馈,及时调整创制计划、规模与样式等。

艺术创制过程中,管理者必须敏锐地观察艺术市场的变化趋势,根据市场行情策划艺术项目,进行资金预算、投资或筹措资金,招募调度人马组建创作团队,精心打造适应市场需求的艺术作品。创制进程中,也要与大众保持密切沟通,尊重大众的意愿,进行必要的调整。

艺术创作主体要与大众消费保持良性互动。艺术作品的价值实现最终要依赖观众,只有通过观众的观赏和接受,经济效益和社会效益才能得以实现。创作期间,主创人员和管理人员应当将社会主流价值观和受众的审美诉求作为创作的重要依据。如果作品在创作倾向上脱离社会主流价值观,管理者应及时纠正。艺术创作的管理人员,应根据系统的市场调查,把握观众的欣赏趣味,就作品将会产生的经济效益和社会效益进行估量和反复论证,引导创作团队生产出符合市场需求的作品。

艺术制作同样需要与大众消费进行良性互动。在文化产业大发展的前提下,艺术

的商品属性受到重视，艺术产业追求经济效益的行为成为必然的选择，艺术产业也需谋求自身的最佳发展模式，实现产值的最大化。艺术制作可以做到"叫好又叫座"，在实现突出艺术价值的同时取得巨大的经济效益，关键在于艺术生产者和经营者是否具备打造精品、追求卓越的理念，并且能够找到有效平衡艺术生产艺术性和商业性的契合点，根据大众审美品味及时调整制作计划。

四、阶段成果与综合效益的一致

艺术创制是一个复杂的过程，具有明显的阶段性，在不同阶段要实现不同的目标，只有所有的阶段目标都得以完成，艺术作品的整体效果才能更好地实现。同时，艺术作品强调综合效益，一方面要追求经济效益，同时更要确保社会效益。阶段成果强调阶段性，综合效益强调整体性，但两者的目标具有内在的一致性。

1. 对阶段性生产目标的要求

艺术创制，特别是那些需要二度创制的艺术作品，具有明显的阶段性特征，在艺术创制管理过程中必须对此特点予以充分考虑。

对于戏剧、戏曲等需要二度创作的艺术而言，虽然创制各阶段都要为实现整体目标而努力，但在创制的不同阶段，所要实现的目标不尽相同。在一度创作阶段，亦即剧本创作阶段，其目标是形成具有较高艺术价值的完整剧本，需要将剧本的故事性、逻辑性、形象的丰富性等考虑在内，做到思想性、艺术性、观赏性的高度统一。剧本创作既可以改编传统文本，又可创作新的剧目。对传统文本而言，要不断改进、提高、创新，以适应现代观众的审美需求；而新创剧本的题材内容则需要有新颖的故事情节及生动的人物形象，努力挖掘主题意蕴的深度，通过塑造丰富而鲜活的人物形象，注入生动、个性化的语言元素，以期让观众欣赏戏剧时能耳目一新，回味无穷。而在二度创作阶段，亦即演员的表演阶段，需要在剧本的基础上，进行再度创作，其目标是形成完整的艺术作品。二度创作的最终结果是舞台演出，它是演员将排练好的戏剧完整展现于观众面前的活动，是戏剧创作者艺术水平的集中体现，需要导演、演员、舞美设计、音乐编导等精诚合作。演出时，导演虽不直接参与其中，但导演的构思以及舞台调度和演出节奏控制都深深影响着演出效果，是戏剧成功的重要保证。在创作过程中，导演拥有选择和修改剧本的权利，拥有选择和调教演员的权利，也有选择和调整音乐和舞美的权利。演员是戏剧演出的核心因素，通过其在舞台上的动作和语言，将一个完整的故事展现给观众。舞台美术是舞台上各种造型艺术的总称，它不仅再现环境和支持表演，还具有解释剧情、揭示心灵的作用，具有极强的艺术表现力和审美价值。当代，舞美设计师发挥的作用越来越大，音乐对戏剧的作用也很大，尤其是音乐剧中，甚至可以说，好的音乐奠定了音乐剧的基础。只有通过导演、演员以及其他部门艺术家的共同努力，戏剧、戏曲作品方能最终得以成功。

影视艺术、数字艺术在创制的不同阶段，也有不同的目标，在管理过程中也应充分注意。影视艺术在拍摄阶段，主要是导演指导演员在摄像机前进行表演，此时演员的任

务是按照导演的要求和角色的特点进行表演,而灯光、布景、道具等其他部门则需做好相应的配合工作。这一阶段的目标是拍摄出一段段符合导演设想的镜头和片段。而到了后期的剪辑阶段,则是在导演的指导下,剪辑师对前期拍摄的镜头和片段进行筛选、整理和组接。有时,剪辑师的工作由导演自己完成。在此过程中,可能涉及到镜头、场景的补拍和配音等。这一阶段的目标是形成符合导演设想的影视艺术作品。数字艺术在创制过程中也有不同的阶段,比如建模、渲染和后期合成等,每一个阶段的任务也有差别,管理过程中同样需要注意。

2. 对综合效益目标的追求

艺术创制过程的不同阶段有不同的目标,但最终完成的艺术作品,却无一例外都期望综合效益目标的完美实现,即一方面保证经济效益,一方面实现社会效益。

艺术产生以来,天然就有商品的属性。当代,随着艺术品的丰富和国际市场的形成,艺术作品的商品性更是不可避免。在市场化大潮中,创造应有的经济效益是艺术生产者及艺术创制活动的管理者首先要面对的问题。只有适应观众的需求,获得观众的认可,艺术生产才能获得生存的空间,具有进一步发展的可能。因此,近年来,艺术作品的制作机构喜欢用票房、收视率、"粉丝"的数量级来衡量作品质量就不足为奇了。但艺术作品不是一般意义上的商品,它同时又是精神产品,不能简单地用经济利益作为评判的唯一标准。与经济效益相比,艺术作品的社会效益永远是第一位的。好的文艺作品应该具有启迪思想、温润心灵、陶冶人生的特性,能够弘扬正气、扫除颓废,促进社会的和谐与进步。为此,艺术家在艺术创制过程中,必须兼顾作品的社会效益与经济效益,决不能因为过分追求经济效益,而进行粗制滥造,创制出仅具有感官刺激效能的低俗作品。

对于艺术工作者而言,必须把创作生产优秀作品作为文艺工作的重心,深刻认识作品是自己的立身之本。在面对市场需求和经济利益诱惑时,艺术家不能仅采取迎合的态度,从而导致艺术品质的下降、艺术个性的丧失。艺术工作者不能成为市场的奴隶,应当重视作品的社会效益,追求艺术的真善美。艺术创作的最佳状态是既能实现良好的经济效益,同时又能产生优质的社会效益。当然,这对艺术家来说是一个很高的标准,需要他们在创制过程中,一方面深入体察社会的需要,洞悉历史的发展步伐和时代的迫切需要,一方面了解观众的审美趣味和艺术诉求,对两者进行巧妙的嫁接和糅合,只有这样才能创制出优秀的作品。

3. 阶段性目标与综合效益相互制约又整体一致

艺术创制的阶段性目标与综合效益具有一定的差异性,一方面强调阶段性,一方面强调整体性和综合性,但二者又具有内在的一致性,既相互制约又整体一致。

一方面,阶段性目标的完成制约着综合效益的实现,综合效益的实现有赖于所有阶段性目标的完成。艺术作品的最终完成,需要处于不同生产阶段的艺术家发挥自己的创意才华和智慧,每个阶段目标的完成都向最终综合效益的实现迈进了一步。

另一方面,综合效益的追求又从总体上制约着阶段性目标。对于每一位艺术工作者、投资人而言,都期望艺术作品最终能够实现经济效益和社会效益的双赢。为此,在

制定每一个阶段性目标时,都要以总目标为其基本要求和归宿,努力向着总目标奋进。无论在目标受众的确定,题材、内容、表现方式以及主创人员的选择等方面,还是实际创制的每一个阶段都应紧紧围绕综合效益的实现,做好各种工作。

第三节 艺术创作与制作管理运作

在文化产业大发展的背景下,艺术创作与制作管理不仅需要遵循共同的基本原则,也需要根据不同艺术门类的行业特点进行针对性的创作与制作管理。

一、表演艺术创作与制作管理

表演艺术,又称舞台演艺艺术,包括音乐、舞蹈、戏剧、戏曲等艺术形式,它们都是由演员在舞台上进行表演的二度创作艺术。了解表演艺术的行业特点有助于实施其创作与制作管理。

(一)表演艺术的行业特点

表演艺术中,一度创作具有基础性的作用,它是二度创作的依据,也是演员表演活动的指引。同时,在表演艺术中,个体创作与集体创作有着十分紧密的关系。

1. 一度创作地位的重要

所有的表演艺术都高度推崇一度创作的作用。戏剧、戏曲艺术中,作为一度创作的成果,剧本常被称为"一剧之本",可见其在戏剧、戏曲中的显著地位。优秀的剧本是戏剧、戏曲成功的重要保证。剧作家和剧本在戏剧戏曲艺术中,有极高的位置,剧作家是整部戏剧、戏曲的引导者;剧本则成为戏剧、戏曲的灵魂,导演和演员的工作只是剧本的形象化展示;而评价戏剧、戏曲好坏的标准是对剧本还原和展现的准确与否。

音乐、舞蹈艺术同样重视强调一度创造的作用,其一度创作主要表现为作词、作曲及编舞,其中题材和主题是作品的重要构成元素。音乐、舞蹈创作者通过对生活素材的遴选、把握和提炼,形成作品的题材,进而赋予其一定的主题,同时运用丰富的形式、语言和技巧,予以艺术化表现,使之成为具有审美价值的乐曲或舞蹈脚本。

2. 个体创作与集体制作的一体

表演艺术中,个体创作与集体创作形成了紧密的联系,集体创作离不开每个创作者的创作积极性,凝结着每个艺术家的心血和智慧。每个艺术家的精彩发挥与艺术家之间的配合与协调都为集体创作的成功打下了坚实基础。最终,个体创作融入集体创作之中,成为集体创作的有机组成部分,个体创作与集体创作凝为一体。

表演艺术的创作、制作过程往往需要集合多方面人才的专业特长和聪明才智,按照总体创作要求,进行细致的分工和协作。这既是集体创作的结晶,又离不开每位艺术家的苦心孤诣。导演、编剧、制作人等作为演艺艺术的创作核心,虽然扮演着作品艺术灵

魂和精神气质主要承载者的角色，但集体的创作方式已经决定，个人不可能独立完成整个创作过程，作品也不可能是某位艺术家无限的个性张扬和性情挥洒。相反，成功的集体创作往往是多个创作个体之间艺术风格、审美情趣、创作个性的相互融合、碰撞和妥协的结果。在实际创作中，创作理念、审美倾向相近的艺术家经常结成自己的团队，形成固定的合作关系。团队成员的彼此熟悉与默契合作，成为他们始终占据电影市场的核心竞争力所在。彼此的协调与配合，使得个体创作与集体创作有机互溶，呈现出一种相对固定的风格。

表演艺术独特的上述行业特点，决定了其创作与制作管理运行必须采取与之相适应的管理方式与方法。

（二）表演艺术创作与制作管理的方式与方法

表演艺术强调一度创作的重要性，因此在其创作与制作管理运行中必须强调创意的地位；演艺艺术的个体创作与集体创作的一体特点又要求其创作与制作运行中必须加强各个环节创作与制作的协调、强化舞台与剧场的科学化与规范化管理。

无论音乐、舞蹈艺术，还是戏剧、戏曲艺术都十分重视一度创作的作用。而一度创作的实现离不开艺术家创意的发挥。同时，它们又都是二度创作的艺术，演员的表演同样需要创意的融入，唯有如此，表演艺术才能呈现出引人入胜的效果。

（1）音乐、舞蹈艺术的创作与制作管理离不开创意

自诞生以来，音乐与舞蹈艺术就有着密切的联系，今天同样如此，舞蹈表现离不开音乐的配合，而音乐的表演也常常需要有舞蹈的支持，对于音乐、舞蹈艺术创作与制作管理而言，需要充分发挥创作者在剧本创意、音乐创意、形象设计创意等方面的才华。

富有创意的音乐可以通过音乐所创造的时空与舞蹈的形体动作珠联璧合，通过独特的音乐语言塑造出与舞蹈视觉形象相互补充、相互映衬的个性鲜明的"听觉形象"，同时与视觉形象相互交织，立体地刻画出具有深刻的思想性和高度概括意义的舞蹈艺术形象，提高舞蹈肢体语言的感染力。

人物是舞蹈表演的表现对象和构成内容，创意性地选择和塑造人物形象、使人物与观众的情感产生共鸣是舞蹈创作的关键。抒情作品常塑造动植物形象用以借物抒情，用虚拟和象征的手法表达情感内容。叙事性作品则注重用舞蹈的语言形式对人物形象进行塑造。

（2）创意在戏剧、戏曲艺术的创作与制作管理中不可或缺

戏剧、戏曲的创作与制作主要包括策划构思、导演构思、演出排练、音乐编导等环节，创意在其管理过程中，发挥着不可替代的作用。

策划构思是策划者根据特定的要求而进行的戏剧整体设计和规划，既包括剧本的设想，也包括主创人员的选择。策划构思一般有两种形式，结合剧团或创作人员的具体特点而进行的策划，其优点是容易发挥创作者的优势，产生好的戏剧作品；根据某种主题或活动而进行的有针对性的策划，其特点是目的性更强，更能适应特殊的情景。在策划构思阶段，创意是须臾不可离的。

在戏剧、戏曲创制活动中，导演扮演着极其重要的角色，其创造性发挥是戏剧、戏曲

能否获得成功的关键因素。导演所有的工作都是在幕后进行的。观众看到的是导演的产品,戏剧的舞台形象,以及由演员、布景、灯光、音响等合成的流动的舞台画面都是导演创意的结晶。舞台上的每个细节,都显现着导演的学养和才华,离不开导演的创意。事实上,导演创作不能跟在剧作家后面亦步亦趋,他更应该是一个思想家,通过二度创作表达自己对社会人生的独特思考。导演是戏剧里表现手段最多、自由度最大的艺术家,对剧本,他有选择和修改的权力;对演员,他有选择和指导的职责;对舞台艺术的方方面面,他可以根据整体构思和排演的需要随时进行调整。

舞台演出是演员将排练好的戏剧、戏曲完整展现于观众面前的活动,是戏剧、戏曲创作者艺术水平的集中体现,需要导演、演员、舞美设计、音乐编导等精诚合作。演出时,导演虽不直接参与其中,但导演的构思以及舞台调度和演出节奏控制都直接牵动着演出的每个环节,是戏剧、戏曲得以成功的重要保证。演员是戏剧演出的核心因素,通过其在舞台上的动作和语言,将一个完整的故事展现给观众。舞台美术(舞美)是舞台上各种造型艺术的总称。它不仅再现环境和支持表演,还具有解释剧情、揭示心灵的作用,具有极强的艺术表现力和审美价值。富有创意的导演、演员、舞美设计之间能够形成强大的合力,为观众奉现精彩的舞台演出。

音乐、音响效果也常被导演用来渲染气氛,解释剧情,同样需要创作人员发挥出自己的创意。音乐对戏剧、戏曲的作用也很大,尤其是在音乐剧中,甚至可以说,好的音乐奠定了音乐剧的基础。环境因素如雷鸣电闪、风雨人声、鸡鸣狗吠之类,不可能也没有必要全部陈列到舞台上,只能在需要时由专门人员,用特殊的材料或设备,现场制造效果或播放录制好的音响。这些音响和效果,既是环境的一部分,也可以起到渲染气氛、支持动作的作用。音响和效果也会"说话",有解释功能。音响的运用,既为人物行动营造出一个具体的声音世界,又能表现时代的变化,传递着设计者对剧作旨意的理解。

(3)加强各个环节创作与制作的协调

在制作与创作管理运行过程中,表演艺术必须强化各个环节创作与制作的协调。这种协调首先表现在集中力量形成合力上。表演艺术作品的生产需要大量的资金投入,需要服装、道具、舞台美术的精心准备,更需要艺术家的长时间的精雕细琢。作品的生产是一个系统工程,需要组织内部上下齐心、共同努力才能完成。通过制作与创作环节的有机协调,集中团队的所有资源,包括演员、服装、道具、资金、设备等,各方面密切协同,全力打造艺术精品。

创作与制作的协调,还表现在创作与制作的相互配合上。首先,创意策划、创作环节要考虑制作环节的因素,创意策划、创作设想必须以可掌控的人员条件、技术条件为基础,否则只能成为空想;制作也要以实现创意策划、创作设想为目标,有些技术条件暂时无法达到,也应尽量通过各种方式予以完成。这种协调工作只能由导演来完成。

导演是舞台演出的组织者、指挥者与领导者,是创作环节与制作环节的协调者。在完成创意方案,并对剧本进行了详细案头工作的基础上,导演要将自己的导演意图告知舞美设计师,并与之展开详细讨论,导演还要做好演员的挑选工作,并经过向演员分配角色、解释剧本、排演、连排、彩排等诸阶段,最终在舞台上完成剧本的呈现。舞美设计

师在领受了导演的意图后,享有创作上的自由,又必须在舞美方面体现导演的风格要求,并与未来演出的整体艺术风格相一致。演员也要贯彻导演的总体创作意图,但在运用什么样的表演手段去实现其意图的问题上,演员有自己的创作自由。在创制过程中,演员是艺术创作的重要主体,舞美设计师是舞台制作的主体,二者即便不在一起工作,但通过导演的桥梁作用,也可以通过有效的协调沟通,实现艺术创作与制作的协调。

(4)强化舞台与剧场的科学化与规范化管理

对于表演艺术而言,舞台与剧场是呈现其最终艺术成果的载体、平台,需要对其进行科学化与规范化的管理,在服饰、道具、舞台美术、人物造型等方面多下功夫。

服饰是演员表演所穿戴的服装和头饰,是传达表演主体视觉美感的重要组成部分,要对表演锦上添花,又要与演员的肢体和谐搭配。在服饰安排上,要与具体的艺术作品相结合,首先要符合艺术作品的具体情境,还要与人物性格相搭配。服饰的制作通常要将色彩、质料、样式等元素有机融合,才能给人以最好的视觉享受。

道具是舞台必备的物品,是为表演而做的用具,如手绢、扇子、水袖、剑、绸子等便是常用的道具。道具除了具备实用性和参与性外,还需要有艺术观赏性。经过合理的配置,普通道具也会产生新的生命力。道具具有多义性和指向性特点,在特定的使用环境下指向特定的意境。道具不仅是人肢体的延伸,也是情感和思想的延续。演员通过道具的运用完成形象的塑造、情感的表达等。

表演艺术十分重视舞台美术的管理。舞台美术是舞台上所有造型艺术的总称,为表现作品内容而服务,其基本功能是营造环境,为表演提供支点。随着科技的发展,舞台艺术呈现出更为丰富多彩的景象。通过舞台的升降、灯光的变幻和影像画面的呈现,将虚幻的影像和实体的形象相互交融,可以营造环境,渲染艺术氛围,给人以强烈的视觉冲击,增强观众的视觉体验,并传达一定的象征意义,提升舞台艺术的感染力。灯光也是舞台空间的组成部分。光的亮度和照度决定了画面的黑白灰影调(高调、低调、硬调、软调),光的色度则在很大程度上决定了画面的风格与基调(暖调、冷调)。有时剧中人情绪的表达可以借助灯光的特效外化,渲染得更强烈、更明显,从而直接影响观众的接受心理,体现出很强的表现力和感染力。

舞台上的角色不但有情有义,而且有形有色,这形与色就是人物造型。人物造型主要指人物的外部形象,包括化妆与服装两个方面,统称为化装。近代话剧化装以写实为主,戏曲化装则突显其丰富的性格指向及其精神寓意。观众对人物的认识是从化装开始的,随着剧情展开,逐步深入其内在精神。根据人物的身份、地位、个性以及演员的形体条件,进行外部形象设计,包括面部化妆、服装穿戴、体形特点及其变化等等,均为化妆师特别重视。

二、造型艺术创作与制作管理

造型艺术包括书法、绘画、雕塑、设计等艺术形式,在社会文化生活中具有重要地位。其行业特点主要包括个体创意与创作为主、个体创意与社会需求的结合等,这决定

了其创作与制作管理必须采取与之相适合的独特方式。

1. 造型艺术的行业特点

（1）个体创意与创作为主体

造型艺术中，书法与绘画艺术的创作以个体创意与创作为主体。书画艺术家的创造是一种全神贯注的、投入了一定情感的创造活动，包含了艺术家的才能、情感、意志、理想、情趣与人格等多个方面的内容，书画艺术作品充溢着艺术家的创作个性，体现了艺术家的感情寄托。

作为艺术产品的创造者，书画艺术家在其具体的艺术活动中有充分的自主性，体现了他作为创作主体所应具有的独立人格。他可以较为自由地创作以展现自己的创意。他在全部的艺术思维过程中具有独立的、不受任何外界干扰的识别、判断、理解、分析、吸收、批判和取舍的能力和自由；他在整个的具体创作过程中能够展现自己对艺术的独到理解，充分利用自己对具体艺术手段的把握，尽情发挥自己的艺术想象力，最终创造出完美的艺术作品。他对自己的创作成果拥有自主权。

（2）个体创意与社会需求的结合

对于雕塑以及各种形式的设计而言，其创作与制作过程中，也充满了艺术家的创意。雕塑，特别是各类城市景观中的雕塑，其创制的目的是提升城市形象。而其前提是获得观赏者的认可，满足社会的需求。成功的城市雕塑及其环境作品应当为观赏者留下足够的想象空间，与观赏者产生强烈的情感碰撞与共鸣。城市环境的主人是公众，雕塑存在的目的是服务于公众，满足他们对有品位的生存环境的需求，雕塑的创作与制作应心怀公众。同时在其创制过程中也凝结了艺术家的心血，是艺术家审美理想、艺术品位的展现。

各类设计不仅是塑造品牌、维护品牌不可或缺的手段，而且在企业、产品的运营过程发挥着重要作用，特别是在产品销售方面更是如此。实现这一目标，必须以社会需求为出发点，创制出符合大众审美的设计产品。其中，视觉传达设计是现代设计中较为重要的内容，主要是通过信息符号（标志、广告、包装等）进行综合设计来塑造和提升企业形象与品牌形象，同时显现企业独具特色的风格和特征。如在商品包装设计中，商品是沟通生产商与消费者最直接的媒介，同时又能反映出企业的文化、经营理念、商品品质和品牌形象。优秀的包装设计在区分产品、激发使用者的体验、增加消费者对品牌的忠诚度方面有重要的作用。上述功能的实现，均应以设计作品满足消费者需求的功能性和审美趣味为前提。

2. 造型艺术创作与制作管理的方式与方法

造型艺术的行业特点要求其创作与制作管理必须采取相互适应的方式、方法，包括尊重个体的独创性、强调经纪人的地位和作用以及重视个体创作向社会需求的转化等。

（1）尊重个体的独创性。造型艺术的特点决定了其创作与制作管理过程中必须充分尊重个体的独创性，特别是书法和绘画艺术更是如此。

艺术家在整个创作活动中的一切行为应是完全自由的、独立的，任何违其意愿的干扰或控制对于艺术创制来说都是有害的。艺术家在作品生产过程中的思维和行为特点

决定了其独立创作的重要性。尊重艺术家的独创性,就要承认艺术家是造型艺术作品的创造者,承认其在作品创造中的地位不可替代;尊重艺术家的独创性,应给予艺术家艺术创制的充分自由,允许艺术家主导造型艺术作品创制的全过程,从题材的确定,到初步的构思、加工,再到具体的创作、制作,艺术家始终要以自己的审美理想、艺术品位和思维逻辑统摄全局。对于个人独立创制是如此,对于多人合作的创制同样如此。包括对于雕塑、设计作品的创制,也应充分尊重艺术家的独创性。

(2)强调经纪人的地位和作用

作为艺术品交易不可缺少的媒介,艺术经纪人的存在是十分必要的。在艺术生产中,艺术家负责美的创造与生产,而在艺术生产与销售的大链条中,承担流通与营销重任的只能是经纪人。为了实现艺术创作及作品的审美价值与商业价值,必须重视经纪人的地位和作用。

艺术经纪人的存在,不仅解决了艺术家和收藏者、艺术爱好者的需求,也有助于提高人民大众的审美水平。艺术经纪人是搭建在艺术家与消费者之间的桥梁,经纪人的业务水平直接关系到艺术品如何实现其最佳价值。他需要有足够的艺术素养和鉴别能力,同时应该承担起投资顾问的角色,帮助艺术家与收藏者、艺术爱好者完成艺术品的交易。他们的判断经常会影响艺术家的创作趋向,以及收藏家、艺术爱好者的购置决策。

优秀的艺术经纪人具有较高的职业素质,首先,具有丰富的艺术史知识和高超的鉴藏能力;其次,具有对艺术市场的高度敏感,掌握市场的基本趋势和预见市场变化的能力;再次,具有丰富的人脉资源,既能了解和熟悉众多艺术家,又能熟知和掌握市场情势。在造型艺术的创作与制作管理中,充分重视和发挥经纪人的作用,可以为艺术品价值的实现助力。

(3)重视个体创作向社会化需求的转化

造型艺术中的雕塑、设计具有较强的应用型,与社会的关系十分密切。书法、绘画也必须符合时代的精神,与受众的审美趣味相适应,符合社会的需求。

对于设计艺术而言,适应社会化需求是其存续的重要前提。在当代,人们需要通过消费满足日常所需和提高生活品质,而设计师在设计产品及制作、营销产品方面有着无可替代的作用。通过创意,设计师设计出适销对路的产品或促进产品销售的广告,进而推动产品的市场化,满足消费者的需求。其间,设计师与消费者有密切的联系,与企业的关系更为直接。设计师需要将自己的创意与企业的要求相吻合,同时与消费者的需求相一致,否则便无从达到创意与设计的目的。

对于雕塑而言同样如此,无论是城市景观中的雕塑,还是其他各类雕塑,其创作与设计同样必须符合社会的需求和大众的预期,既要符合社会的基本规范和社会伦理,又要与所处的时空形成完美的连接,为其增色,彰显出其独特的个性。这同样需要雕塑艺术家在创作与制作过程中,将个人的创意与社会的需求充分衔接,实现二者的有机融合。

书法、绘画艺术既要强调艺术家创作的主体性,又必须符合社会与大众的审美要求,既要充分发挥个人的独创精神,又要与时代精神和社会发展同步。每个时代都有其

鲜明的时代特征,大众也具有多样的审美需求,书画艺术家必须充分考虑各种因素,使其书画艺术作品既能彰显自己独特的艺术个性,又能符合时代精神和大众审美品味,获得良好的社会效益和市场效益。

三、影视艺术创作与制作管理

影视艺术是一门综合艺术,其综合性不仅表现为影视作品在审美创造上的综合性,而且表现为观众在审美接受上的综合性。对影视艺术的创作与制作管理必须结合其特有的属性,这样才能保证管理的科学性与有效性。

1. 影视艺术的行业特点

影视行业有其突出的特点,一是载体对创制的制约,二是大众与通俗文化的显现。这些特点决定了其创作与制作管理必须有符合其自身的独特方式与方法。

(1)载体对创制的制约。影视艺术创制过程中,载体的影响和制约十分明显。首先,影视艺术播映所依托的载体不尽相同,因此其创作有明显的差异。电影、电视的传播媒体分别是银幕和荧屏,并且电影画面比电视画面要清晰,因此,电影影像的观赏效果和给观众带来的心理感受,要强于电视。传播载体的不同,对于创制有显著的影响。一是放映载体和放映场所的不同,使得电视剧创制必须要面向所有年龄段的观众,做到"老少咸宜",而电影则可以追求较高的艺术性;二是播放的时长不同,银幕上放映的电影以一个半小时居多,这意味着创制人员在创作过程中要凝练情节,用有限的时间讲述最精彩的故事,要求较高,其蒙太奇节奏通常比电视剧要快,而在荧屏上播放的电视剧容量可长可短,可以较为从容地讲述故事,通过细节和人物性格的充分铺展吸引观众。由于情节安排、场面铺陈和欣赏情境的不同,电视剧常常以平缓的节奏展开剧情;三是银幕和荧屏所依托的展现手段也有差异,银幕上的电影更强调视觉性,而电视的视觉效果较低,为了弥补视觉效果的不足,需要强化其他方面的作用。电影比较注重景物和场面的刻画,而电视剧比较注重人物性格的刻画和心理活动的描写。

其次,不同历史时期的载体对影视艺术创作的影响也十分明显。借助技术的进步,电影依托的载体经历了从无声到有声,从黑白到彩色,从后期配音到同期录音,从二维平面电影到三维大银幕电影和全息电影,再到20世纪末兴起的数字化电影制作和放映技术的历程。电视也经历了类似的历程。技术的进步为影视艺术的发展提供了更多可能,在不同的时期,影视艺术的创作方式不尽相同。如在无声时代,电影重视演员的肢体动作,而到了有声时代,声音与画面之间的相互配合显得十分重要,这些都是载体对影视艺术创制的影响。

(2)大众与通俗文化的显现。影视艺术具有突出的商品属性,在创制过程中要将商品意识贯彻始终,争取商业上的成功,获得最大的市场回报。而其前提是获得观众的认可,需要将大众的需求作为创作的出发点和最终归宿,其大众性与通俗性显露无疑。

影视制作需要有大量的资金投入,如果无法获得相应的利润,其再生产就难以实现,难以维持自身的正常运转,这决定了创制过程中的每一个成员都不能对市场掉以轻

心。面对巨大的投资,创制人员的职业精神也使他们无法忽视市场的回报。

市场是影视企业获得经济效益的唯一渠道,这就要求影视创作必须将观众看成自己的衣食父母,而不能单纯地"为艺术而艺术",纯粹为追求审美理想而放弃观众和市场。一般来说,影视企业要获得丰厚的利润回报,需要充分了解观众的审美需要和欣赏口味,对影视市场作细致深入的调查和分析,进行有针对性的创制,以满足观众的需求。

对于影视创作者而言,必须将观众放在心中,并时刻谨记,影视是大众艺术,是通俗文化,必须坚持为大众服务。只有获得观众的认可,影视作品才能获得持久盈利的能力,影视企业才能保持快速发展。因此,某种意义上,人民大众既是影视艺术的消费者,又是影视艺术的投资者。如果没有他们的观看和欣赏,影视艺术企业便失去了回收投资的可能,影视艺术也就失去了生存和发展的可能。当然,适应大众的需求,并不意味着一定要迎合大众的某些低级趣味,更不能采取媚俗的姿态,而应该在不断适应的基础上,逐步提升大众的欣赏水平和审美趣味。

对于影视艺术的创制而言,一方面必须要尊重艺术规律,同时也要遵循经济规律和商业逻辑,创作出既有审美价值,又令大众喜闻乐见的影视艺术作品。影视企业在其艺术创制的每一个阶段,都要将赢得观众作为重要目标。

2. 影视艺术创作与制作管理的方式与方法

影视艺术行业的特点决定了其创作与制作必须要采取相应的方式与方法。载体对创制的制约决定了影视艺术的创制必须注重影像载体的不同特点及对艺术的影响,大众与通俗文化的显现以及影视艺术的集体创作的特性决定其创制必须强调集体创作与个体创作的和谐统一,把握影像创制与市场和不同区域大众心理的适应性。

(1)注重影像载体的不同特点及对艺术的影响。影像载体各有其特点,影视艺术在创制管理运行中必须结合这些不同特点,针对性地生产和创制,唯此影视艺术作品才能更好地借助载体的力量展现自己的魅力。特别是面对新技术所带来的新的影像载体,更应该如此。

日新月异的新科技带来影像载体的更新。在影视创制过程中,必须合理高效地运用技术的因素。在当代,高科技在一定程度上解放了主创人员,但同时也提出了更多的要求,比如面对绿幕的表演,演员需要在头脑中模拟情景,酝酿感情,演好无对手的对手戏;导演一方面要指导好演员的表演,更要做好后期剪辑和特效合成的监督指导工作,保证作品最佳的质量;后期制作人员要更好地借助超级计算机进行特技的渲染和制作,制造震撼人心的视听效果。

在科技如此发达的当代,很多看似过时的影像载体依然可以发挥自己的作用。比如黑白色的运用。对影视艺术而言,逼真地还原色彩已经不是问题。但一些影片在拍摄过程中,依然需要使用黑白色,因为它具有表达回忆、灰暗的心情等特定的功能,在中国语境中还有传达水墨画意境的功能,恰当地使用可以产生良好的效果。另如,声音已成为影视艺术不可或缺的表现手段。而一些影视片却反其道而行之,用无声的形式展现别样精彩。比如,在展现电影发展早期的影视作品中,用无声的形式更能符合当时的实际,其作品能带来更多的震撼效果。

总之，创制人员在影视艺术的创作与制作过程中，必须考虑载体的不同，根据实际情况采取合适的创制方法和技巧。

（2）强调集体创作与个体创作的和谐统一。作为综合艺术，影视艺术的创制流程十分复杂，绝非一两个人就可完成，必须通过众多专业人员的齐心协力才能做好。影视艺术创制具有"工业化"生产的特点，曾有人对好莱坞的电影创作做过统计，大约需要涉及二百余个不同的工种。在创制过程中，导演发挥着重要的作用，影响着影视艺术的创作过程。而其他创制人员的配合和创意的发挥也是影视艺术作品能够获得成功的必要因素。为此，影视艺术的创制必须强调集体创作与个体创作的和谐统一。

影视艺术的创制一般都要经历前期筹备、中期实拍、后期合成制作三个阶段，创作过程的编剧、导演、表演、摄影、美工、录音、剪辑等流程需要由不同的创制人员完成。在创制流程中，在导演的指挥下，需要各个部门各司其职，每个创制人员均要调动自己的智慧，同时又需要团队成员的协同作战、团结协作。

在前期筹备阶段，主要由剧作家、导演、制片人分工协作完成相应的准备工作。剧作家主要负责剧本创作；导演则根据剧本确定初步拍摄方案，并撰写分镜头剧本等；制片人负责获得拍摄许可、筹措拍摄资金，并参与物色演职人员、选择外景地等。这些工作的完成，既需要发挥剧作家、导演、制片人各自的智慧，又需要紧密合作，如演职人员选择，导演的意见为主，但制片人、剧作家也有一定的话语权。

拍摄阶段在影视艺术创制过程中最为关键，涉及的人员也最多。摄制组是执行拍摄任务的主体，需要调动导演、演员、摄影、美工、制片等部门工作人员共同完成影视作品的拍摄任务。导演部门居于拍摄阶段的中心。导演部门由导演、副导演、助理导演和场记等人员组成，以导演为主。作为统率全局的核心，导演拥有对影视片拍摄的控制权。导演在拍摄过程中，通过各种方式展现自己的创意，完成制片人交予的任务。而这些工作的完成，又以充分激发演员的表演才能和调动其他剧组人员的积极性为前提。除导演外，演员部门在影视艺术创制过程中也发挥着重要作用。演员部门通常由主要演员、次要演员和群众演员组成。他们大多具有较高的艺术修养和丰富的艺术实践，在摄制过程中，需要充分挖掘角色的身份、地位、生活经历和精神世界，进而生动立体地展现角色。通过他们之间的密切配合，共同演绎精彩的故事和人生。摄影、美工、制片和其他部门也在导演的领导下发挥自己的创意，相互协调，共同为影视作品增色。

实拍阶段结束后，后期制作也随之展开。这一阶段主要包括剪辑和混录。剪辑主要分整理素材、粗剪和精剪三个步骤。三个步骤中，剪辑师的创意十分重要，其工作也是在导演的领导下完成的，混录同样如此，均体现了个体创作与集体创作的和谐统一。

（3）把握影像创制与市场和不同区域大众心理的适应性。影视创作需要大量的经济投入，需要获得经济利益才能进入下一轮创作、生产，因此影像创制过程必须与市场接轨，依据大众的需求进行作品的创制，同时又要适应不同区域的大众心理。

受观众认可是影视获得经济回报的基础条件。高票房意味着有大量的观众支持，高收视率则对广告商有强大的吸引力，两者都会为影视创制者带来可观的经济回报。为此，影视艺术必须面对大众，以大众为自己的服务对象。当今，影视作品极大丰富，面

对众多影视作品,大众掌握着最终的选择权和决策权,他们的价值判断和审美趣味就是影视作品质量优劣的裁决者,他们的选择、评价会直接影响到票房和收视率。在一定意义上,可以说正是大众制订了影视艺术创制的游戏规则。因此,影视创作者必须充分考虑市场的主流要求,按照大众的审美趣味创制影视作品。只有这样,影视作品才有可能获得最大多数观众的认可和接受,影视企业的资金回收和利润获取才有可能。在当代,影视艺术应特别注重娱乐产品的提供。电影和电视作为形式最生动的现代媒体,为公众提供轻松、愉悦的娱乐作品是理所应当的。影视作品不是单纯的宣教品,观看影视作品也不单纯是为获得教育,即便是主旋律作品也应坚持"寓教于乐"的原则,以精彩的故事、动人的情节、真实的情感带给观众审美的愉悦,以"润物无声"的方式潜移默化地传达作品的理念。

不同区域的人们由于地理环境、生活习俗的差别,审美观念也不尽相同。在影视创制过程中,也必须考虑这一因素,特别是面对某一地域创制的影视作品更应如此,只有适应当地人们审美心理的影视作品才可能获得较高的利润回报。即便面向较大区域发行的影视作品,也应在创制过程中,结合故事发生地人们的审美趣味,安排符合当地实际情况的情节、方言和细节处理,这样的影视作品才更具可信性,更容易获得观众的认可。

四、数字艺术创作与制作管理

数字艺术,是基于数字技术而创造出来的一种新的艺术样态,是科技手段和艺术创造高度融合的全新的艺术形式。主要包括网络媒体艺术(网络动漫、网络游戏、网络文学)、数字动画、数字音乐、数字移动视频、数字影视特效、DV设计、互动艺术等。与传统艺术相比较,它更强调互动,其创制、传播的各个阶段都将互动作为基础理念。

1. 数字艺术的行业特点

数字艺术有着独特的行业特点,首先是创作对科技的倚重;二是自媒体与泛艺术化;三是技术、创意、产业、艺术、管理的融通;四是经营企业的小微性。上述特性对数字艺术的创制管理产生了深刻影响。

(1)创作对科技的倚重

数字艺术是当前科学技术与审美传统接触最紧密的艺术形式,科技贯穿其创制的全过程。人机互动、虚拟现实是数字艺术的两大关键技术,一定程度上,它们是支撑数字艺术大厦的根基。人机互动是指创作主体、接受对象,与计算机之间的相互作用和影响。数字艺术的生产、传播的前提就是人机互动。离开了人机互动,数字艺术的一切活动都难以实现。虚拟现实,指的是通过计算机技术建构的一种独立于现实世界的一种电子现实,它的本质是可体验的虚拟环境的计算机系统,它允许受众进入虚拟环境,对其进行感知和体验,并允许受众与环境互动、与虚拟人物进行对话,具有高度的逼真性。人机互动与虚拟现实,是数字时代艺术生产所独有的,给艺术生产带来巨大冲击。

首先,数字技术给艺术家带来了创作工具和手法上的革命。以数字影视特效,超算

技术和人工智能为绚丽的特技提供了保障。利用超算技术,大型影视特效的渲染效率大幅提高,可以在很短的时间内完成。而利用人工智能技术,其展现的效果可以更为优化和逼真。

其次,数字艺术在创制时,其创意和表现内容受到科技所提供的各种物质材料影响。无论在视角、落点,还是载体方面,都是如此。在创制过程中,艺术家可以充分利用科技进步带来的各种条件,突破时空的局限,迅速获取和利用各类热点,包括政治、经济、文化、军事等方面的信息。通过先进的技术,艺术家可以展现遥远的天体,探索遥远星球和未知世界的奥秘;也可以再现渺小的微观生物,探寻微观世界的丰富多彩。

可以说,数字艺术创作的每一个流程都有着科技的身影,离开了高科技的支撑,数字艺术将难以存续。

(2)自媒体与泛艺术化

与自媒体的紧密结缘是数字艺术行业的重要现象。自媒体是伴随着信息技术的发展而出现的一种新型的媒体形态,它具有短平快的特点,能够迅速反映社会热点和重大事件。自媒体中大量存在数字移动视频、数字动画、网络文学等数字艺术形式,借助自媒体的平台,获得了较大的关注度和市场前景。

除与自媒体紧密结缘外,数字艺术行业还对"泛艺术化"趋势起到了推波助澜的作用。"泛艺术化",又称"日常生活艺术化"。随着现代化进程的加速,"泛艺术化"的趋势也越来越明显。商品的艺术化、公共场所的艺术化、生活态度艺术化、先锋艺术与日常生活的对接等都是"泛艺术化"的表征。

数字艺术更是"泛艺术化"的典型代表,它甚至可以打破艺术创制的围墙,任何人都可以成为数字艺术的创作者。互联网的出现带动了数字艺术创制的便利,网络小说、网络电影大量涌现,虽有一些格调不高、粗制滥造,但也不乏精品力作。目前,利用先进的技术手段,人们可以创造动听的音乐、精致的画面、逼真的场景,由人工智能创造的艺术作品,甚至可以达到技艺高超的艺术家的水平,仿制的名家作品几乎可以乱真。艺术创造的部分奥秘已经被人工智能所消解,人工智能艺术正在用前所未有的方式推进着"泛艺术化"的进程,艺术创制的生活化、日常化也将成为常态。

(3)技术、创意、产业、艺术、管理的融通

技术的发展为数字艺术的创制和传播提供了诸多便利,出现了越来越多以个体形式存在的数字艺术创制者。对于他们而言,创作者就是传播者,就是营销者,因此,需要创作者具备产业运营的能力;作为艺术创制者,他们又需要对于艺术作品创制过程采取决策、组织、分配、控制,也就是具备管理的能力和技巧;而进行创制,又需要对项目进行创意和策划,基于市场的需求,结合自己的审美理想,进行巧妙的创意和策划;数字艺术的创制需要技术的支撑,又需要通晓艺术规律。

因此,对于个体的数字艺术创制者而言,应具备技术、创意、产业、艺术、管理的能力,也就是说上述能力在个体数字艺术创制者身上实现了融通。对于小微企业和大型艺术企业的管理者、运营者和创制者而言,同样如此。管理者、运营者掌握这些能力,可以保证企业或组织保持长久的活力;而对于创制者而言,掌握这些能力,可以使艺术作

品更容易受到受众的认可。从这种意义上说,数字艺术行业需要打通技术、创意、产业、艺术、管理的通道,实现其有机融通。只有这样,数字艺术行业才能具有强盛的生命力。

（4）经营企业的小微性

借助可视化系统和人性化的操作软件,从事数字艺术创制的门槛越来越低。掌握了基本操作技能,艺术爱好者可以用数字技术展现自己的创意和审美理想。在当代,微软视窗系统和苹果操作系统的人性化设计,使基础的电脑操作不再成为问题,而基于上述操作系统的各种软件设计理念上有一定的相似度,只要掌握一种软件的操作技巧,就容易学会其他软件。同时,应用软件具有操作灵活的特点,不同个性的人可以相对自由地使用它们,这为数字艺术产品的个性化提供了可能。此外,创作过程的互动性也能够最大限度地激发艺术家的创作灵感,为艺术家创作优秀的艺术品提供了可能。

正是数字艺术行业的上述特性,小微企业从事相关经营活动已不再是难事。小微企业具有经营上的灵活性,志同道合的创意者合组的小微公司更有技术上的成熟度和实现理想的坚定性,头脑风暴的工作模式可以保证创意火花的持续,创制出高质量的艺术作品。当前,一些大的数字艺术公司也愿意将其中的某些环节交给小微企业,正是看到了中小微企业自由灵活的工作方式和持续新奇的创意。

2. 数字艺术创作与制作管理的方式与方法

数字艺术行业的特点对其创作与制作管理提出了要求,创作对科技的倚重要求在创制管理中强调科技思维的运用,自媒体与泛艺术化要求在创制管理中重视数字艺术创制的个性化和分散性管理,技术、创意、产业、艺术、管理的融通以及经营企业的小微性要求创制管理必须重视管理者综合素质的提高。

（1）强调科技思维的运用

科技对数字艺术有着重要影响,因此在数字艺术的创制管理过程中,必须高度重视科技思维。所谓科技思维,是指科技活动中的思维方式。科技思维体现出人类思维的三个重要维度,即理论思维、实验思维、计算思维。科技思维又包括科学思维与技术思维。作为科学思维,要充分遵循逻辑性原则、方法论原则、历史性原则。技术思维体现于技术实践的进程中,需要以一定的技术理念、研究方法以及大量的信息分析为基础,以一定的操作方案为依据,还须利用各种合适的工具与材料,从事技术的创新与改进。

由于艺术思维与科技思维的不断交融,导致在艺术思维和创作活动中,艺术创制不断增添科技思维的内涵,向着更具有物质性和实用性的方向嬗进。数字艺术较为倚重科技思维,其作品呈现既具有艺术的丰富内涵,也具有浓郁的科技含量。优秀的数字艺术作品汲取了科技元素的作品,更符合人们审美和实用的双重需求。

如作为数字艺术的重要组成,网络游戏就特别重视科技思维的运用。基于科技思维,通过足够的实验、精巧的计算以及扎实的理论分析,才能构建出符合逻辑的、高度逼真的虚拟世界,真正将观众带入其中,令其折服。数字影视特技,特别是那些科幻性质的特技更是如此。科幻影视表现的内容大多是现实世界中不存在的,要吸引观众,其中的影视特技必须符合事物的基本逻辑,具有较强的真实性、可信性。此时,必须依托科技思维,运用大量的计算和足够的模拟实验生成科幻的世界和物像。

当然科技思维的运用需要适度,毕竟数字艺术也是一种艺术形式。在数字艺术的创制过程中,切勿对技术过度依赖,避免思维的惰性,不可淡化艺术想象的能量。

(2)重视数字艺术创制的个性化和分散性管理

数字艺术是个性化的生产。在数字艺术的世界里,艺术家可以自由地表达自己的思想、价值、情感,尽情地发挥自己的想象。技术的进步和交流的便利,使得艺术作品的创制者有条件展示和发展自己的才华。他不需要经过任何筛选,不需要承担失败的心理责任,他要做的只是展示自己的创意和技巧。对于功利性的大赛,他完全可以置之不理。

数字艺术的个性化特征有利于发挥艺术家的个性和创造性,但可能会与数字艺术组织的目标产生分歧。对此,管理者要适度引导,将艺术家个人的追求、爱好与数字艺术组织或团体的目标结合起来,形成两者之间的和谐共振。对于那些自媒体而言,其管理者亦即创制者也需要将其创制兴趣与自媒体的主要关注点一致起来,自媒体才能获得更多关注。当然,这种管理并不是剥夺艺术家创作的个性,而是进行有利于实现组织目标的适度调整。

面对市场大潮,数字艺术也不可避免带上了明显的商业气息和浓厚的消费色彩,数字艺术的创制也不再是艺术家个人的事情,他只是整个艺术生产流水线上的一员。由此,分工协作成为数字艺术创制的一个常态,其创制呈现出分散化特征。在创制过程中,每个成员负责其中的一个部分,待所有部分完成后,再整合成为完整的作品。

对于数字艺术的分散化特征,管理者必须考虑其存在的客观原因,对其予以充分尊重。同时创造一切条件保证创作的有效实施,提供先进的设备、充足的资金和必要的技术培训,让艺术家尽情发挥自己的创意。当然,管理者在创制过程中必须发挥协调和沟通的职能,保证艺术家们协同一致,为高效完成艺术作品的创作而努力。

(3)重视管理者综合素质的提高

艺术管理是一门科学,艺术活动的管理者需要较高的素质,数字艺术活动的管理者同样如此。由于数字艺术的门槛较低,很多小微企业甚至自媒体也参与到数字艺术的创制、传播中来。同时,数字艺术行业涉及技术、创意、艺术、产业、管理等多个层面,因此,管理者综合素质的提高就显得十分必要。

对于数字艺术管理者而言,无论其身处大型公司,抑或小微企业,综合素质提升都十分必要。首先,是具备和提升管理素质,这是最基本的能力。要具备处理人、财、物的能力,合理进行人员调配,发挥每个人的积极性和创造性;能够有效进行资金的筹划,发挥资本的最大效力;能够对各类设备物资进行合理配置,实现资源利用的最优化。

其次,是技术素养。数字艺术高度依赖技术,其管理者必须对最前沿的技术有充分的了解,懂得数字艺术创制所需技术的应用方法和技巧,优秀的管理者甚至可以针对具体的项目进行技术的研发或创新。

再次,是创意素养,艺术贵在于新、贵在于奇。而创意是达到这些要求的有效途径。优秀的管理者应该善于在作品创制中发挥自己的创意,或者善于激发主创人员的创意,为艺术作品的成功奠定基础。

又次，还应具有艺术方面的素养。艺术性是数字艺术首要的特性。数字艺术的管理者必须具备较强的艺术素养，虽然不一定精通某一艺术门类，但应该知晓各类艺术创制的基本技巧、懂得艺术作品水平的高低。只有这样，其管理的团队才有可能创作出高水平的艺术作品。

最后，还应具有产业运营的素养。数字艺术最终必须面向市场，因此其管理者需要具有产业运营的能力。需要熟知政府的法律法规，掌握市场运作的技巧，熟悉市场的现状，了解受众的心理，懂得与行业上下游沟通的技巧。

学完本章，请思考下列问题：
1. 艺术创作与制作的当代特征。
2. 艺术创作与制作管理的基本原则。
3. 表演艺术的创作与制作管理。
4. 造型艺术的创作与制作管理。
5. 影视艺术的创作与制作管理。
6. 数字艺术的创作与制作管理。

第八章　艺术传播管理

艺术传播是人类艺术信息交流的过程。作为艺术生产与消费的中介环节，它完成了由艺术生产到艺术价值实现的艺术活动过程。列夫·托尔斯泰认为："艺术是这样的一项人类活动：一个人用某些外在的符号有意识地把自己体验过的感情传达给别人，而别人为这些感情所感染，也体验到这些感情。"[①]艺术家将内在的情感加以外化，倾注于作品之中，并不是要单纯地宣泄自己的情感，而是希望把特定的情感传达给受众，以期获得共享和共鸣。因此艺术不仅需要创造，更需要传播。传播的过程本身也是一个管理的过程，管理贯穿传播的始终。传播是一种动态的行为和活动，是信息交互流动的过程，它主要包含两个核心要素：信息（传播的材料）和流动（传播的方式），艺术传播也是如此。

第一节　艺术传播的基本概念

一、艺术传播中的信息

传播在本质上是信息的流动过程，因此，信息是构成传播的基本材料。艺术活动包涵了艺术信息的组织、传递、接收和反馈过程。在对艺术活动进行管理的过程中，信息是不可缺少的因素，有着举足轻重的作用。它是艺术传播管理的依据和基础，在艺术传播中起着沟通、联系和协调的作用。

（一）信息

什么是信息？《牛津字典》解释："信息就是谈论的事情、新闻和知识。"《韦氏字典》解释："信息就是观察或研究过程中获得的数据、新闻和知识。"《广辞苑》解释："信息就是所观察事物的知识。"日常生活中的消息、指令、密码、数据、知识等都指的是信息，它的内涵非常丰富。在传播学中，对信息定义也是多种多样：

信息是选择的自由度。——哈特莱（L. V. R. Hartley）

[①]　[俄]列夫·托尔斯泰著，陈燊、丰陈宝等译：《什么是艺术？》载《列夫·托尔斯泰文集》第14卷，人民文学出版社，1992年，第174页。

信息是用来减少随机不确定性的东西。——申农（C. E. Shannon）

信息是人们在适应外部世界，并使这种反作用于外部世界的过程中，同外部世界进行互相交换的内容的名称。——维纳（Norbert Wiener）

信息就是差异。——朗高（G. Longo）

没有物质，就什么东西也不存在；没有能量，就什么事情也不发生；没有信息，就什么东西也无意义——欧廷格（Anthony G. Oettinger）

其实，我们是很难给信息作一个能够包罗万象，而且具有实际意义的定义。对信息的认识，不同的学科视角和研究领域就会有不同的理解。从一般传播学的视角来看，人类社会传播活动中的信息可以说是传播活动的内容和目的，旨在显示传播过程中事物的存在状态与变化趋势，它是传播事物意义的载体。

（二）艺术信息

艺术信息是艺术传播活动的内容和目的，是艺术作品所包容与传递的具有审美意蕴和某种社会文化意义的信息。艺术传播中的艺术信息既指艺术作品具体存在的物质材料、艺术语言和外部表现形式，如绘画作品的颜料、纸张和线条、色彩、构图，音乐的乐器、旋律、节奏，戏剧的舞台、对白、动作，电影的胶片、蒙太奇等；也指蕴藏在物质材料和外在形式中的审美意蕴。艺术信息只有拥有了具体存在的物质材料、艺术语言和外部表现形式才能得以存在，进入传播过程；只有具有蕴藏其中的审美意蕴，才能产生审美价值，传播才有意义。艺术信息除艺术作品外，同时包括一切艺术活动的存在形式、具体状态以及对它的表达和描述。例如关于艺术创作、艺术接受、艺术批评、艺术教育的动态、趋势、潮流等信息，关于社会审美倾向、艺术交流等方面的信息。

一个完整的艺术传播，其信息主要有以下几方面构成：

（1）信源，即艺术信息的传播者。可能是个人，包括部分艺术家，或者是从事与媒体相关的艺术传播者，如编辑、演员、歌手、画家、文艺记者、播音员、主持人、艺术院校教师、演出公司经纪人等，也可能是组织，拥有一定传播设施并担负特定艺术传播任务的社会团体，如艺术表演团体、艺术家协会、电影制片厂、文艺出版社、电视台、广播电台、艺术院校、音乐厅、影剧院、文化馆、图书馆、美术馆、博物馆等。它是传播艺术信息的主体，在艺术传播活动中通过一定的传播媒介向受众传递艺术信息。

（2）信宿，即艺术受众，是传播活动中接受艺术信息的人，可以指某一个接受个体，也可以指接受群体。在艺术活动中，他们是艺术信息接受的主体，是艺术信息的欣赏者、使用者和消费者。艺术传播的目的，就是由艺术传播者借助于传播媒介把艺术信息传递给受众。受众对艺术信息的接受不是消极被动的，而是根据自身的审美需求和审美趣味，主动地选择、欣赏和接受，并进行审美的再创造。因此，受众各自不同的文化艺术修养、审美能力、审美趣味及生活经历等因素，会影响到他们对艺术信息的接受和再创造，从而使艺术信息在传播过程中出现多层次的变量关系。

（3）讯息，指由一组相互关联的有意义的符号组成，能够表达某种完整审美意义的信息。讯息是艺术信息传播者和受众之间互动的介质，通过讯息，两者之间发生意义的交换，达到互动的目的。

（4）媒介，又称信息渠道，指在艺术传播中承载并传递艺术信息的物质手段和通道。艺术传播媒介经历了从单一到综合，从简单到复杂的发展过程，这一过程是与人类文明的发展同步的。艺术传播媒介主要有三类：一是艺术符号媒介，包括语言符号（语言和文字）和非语言符号（人体动作、色彩、声音、图像等视觉符号和听觉符号）。艺术传播者在传递各种艺术信息时，都离不开相关的艺术符号媒介。二是印刷出版媒介，包括印刷媒介（书籍、报纸、杂志等）和非印刷媒介（唱片、录音带、录像带、光盘等）。这类传播媒介能大量储存、复制和传播艺术信息，具有信息容量大，适于长期保存的特点。它的出现，使艺术信息的传播和普及得到空前的发展。三是电子媒介，包括广播、电影、电视、电子计算机网络等。这类传播媒介是随着20世纪后期高科技的发展而兴起的现代化大众传播媒介，它们利用现代科技手段使艺术信息得以大量复制和快捷传输，具有传播速度快、覆盖面广泛、接受便利、视听兼备的优点。每一种艺术传播媒介都有不同的物质手段和通道，从而表现出各自不同的媒介形态及其运作的基本规律。例如，绘画、雕塑、书法、摄影、工艺美术、建筑等艺术是运用视觉符号的通道来传播艺术信息的，它们所运用的视觉符号有色彩、线条形体、图像、造型；音乐、广播艺术及口头讲述的故事、传说，是运用听觉符号来传播艺术信息的，它们所运用的听觉符号有语音、乐音、音响；电影、电视、戏剧舞蹈、曲艺、杂技是综合运用视觉符号和听觉符号来传播信息的，它们的视觉符号包括画面、色彩、人体动作等，听觉符号包括语音、音响、乐音等。当然，各种艺术传播媒介都有各自的特征，有其优势和弱点，在发展过程中应当相互取长补短。

（5）反馈，指受众对艺术信息的反应，也是对传播者的反作用。艺术受众接受艺术信息后，可以对艺术信息的反应反馈给艺术传播者，使传播者及时调整、补充、改进艺术信息，由此形成艺术信息循环往复的动态传播过程。

艺术反馈信息主要通过以下途径实现：一是艺术作品的营销。电影、戏剧、舞蹈、音乐会的票房收入，小说、诗歌、散文的发行量，音像制品的销售量，都是艺术作品在消费市场上是否受欢迎的重要指标。在市场经济条件下，这些重要的数字信息，对艺术生产具有至关重要的意义。二是受众的评论。戏剧、舞蹈、音乐会演出时观众与演员的现场反应，文学作品、电影、电视剧的"读者来信""观众意见"等信息反馈形式，绘画、雕塑、摄影、工艺美术展览中受众的反应，都会给艺术传播者重要的启迪，直接影响到他们的艺术创作和下一次的艺术传播过程。三是艺术批评。这是由艺术评论家完成的艺术反馈信息，也是社会对艺术作品的重要反馈形式。艺术评论家具有较高的艺术修养和理论素养，他们能够从专业的视点来评判作品，分析作品的审美意蕴和艺术价值。

艺术信息具有多种分类方式和标准。在不同的艺术门类中，艺术信息表现为不同的存在形态，一般可分为音乐艺术信息、绘画艺术信息、雕塑艺术信息、影视艺术信息等；根据构成艺术信息各自不同的物质材料，艺术信息可分为语言文字信息、图像信息、声音信息、综合信息等主要形态；根据受众对艺术信息的感官接受方式的不同可分为视觉艺术信息（如文学、绘画）、听觉艺术信息（如音乐）、视听综合艺术信息（如影视、戏剧）等。艺术信息以生动、具体的艺术形象来表现自然、社会与人类生活，表现艺术家强烈的审美情感。

20世纪以来,信息传播显现出巨大的文化经济价值。随着科学技术的不断发展,报纸、期刊、广播、电视和互联网等媒介日趋多元化,信息传播的手段日趋现代化,信息对世界政治经济和文化艺术的影响越来越大。人类已步入一个高度信息化的时代,一个信息经济和知识经济占主导的时代。大量事实表明:只有高度重视信息资源的开发和利用,建设现代化与高水平的信息管理系统,才能抓住时机,在竞争中取胜。信息化水平已成为新经济时代衡量一个国家和地区综合实力的重要标志。

同样,在艺术领域,信息也体现出了巨大的价值,谁占有广泛的艺术信息资源,拥有了新的艺术信息,谁在收集、加工、处理和利用艺术信息方面领先一步,谁就在艺术传播发展中具备了更强的竞争力。同时,也就会在艺术思维、艺术观念、艺术方法、艺术语言等方面具有突出的先进性,有利于创立和改善艺术风格,推出更为新颖的艺术产品,在社会上具有更广泛的影响力。

(三) 信息的收集与处理

众所周知,信息是有差异的。信息在客观上反映了事物的形成及其关系的差别,事物的形成、发展和相互关系就包含在事物的差异之中。造成不同个人、不同区域文化艺术差距的原因,除了个体文化艺术的基础以及自身艺术天赋的不同之外,还取决于他们对艺术信息的收集、加工、处理与应用,取决于他们对艺术信息的重视程度。尤其在当今,信息已成为同生产资料、劳动力一样重要的社会生产力的组成部分,如同生产活动需要原料一样,管理活动需要信息。抢先获得信息,就有可能抓住发展的机遇;利用和管理好信息,就增强了获得成功的概率。从某种意义上来说,管理的过程也就是信息处理的过程。从艺术信息的传播角度考虑,信息管理主要包括以下五个方面:

1. 收集信息

艺术传播的最佳效果,就在于尽可能地满足受众的需求,为达到这一目的,艺术创作者与传播者要充分了解受众的审美趣味、欣赏水平与接受心理,以及对艺术传达方式和艺术作品形式的熟悉程度。当然,艺术传播不能仅满足受众一次性的或暂时的需要,只有在传播过程中不断创新,才能使艺术作品具有长久的生命力。但这种创新仍需要以受众的需求和期待视野为参照标准。任何试图超越受众的期待视野而执意走得太远,其创新的努力也不免要归于失败;完全不顾受众的一意孤行,传播就无法到达受众需求的终端,艺术活动的价值也就难以实现。

无论是个体还是组织的艺术传播者,收集信息是在传播之前要做的重要任务。艺术信息广泛地存在于艺术活动的存在方式、运动状态和以及艺术作品之中,呈现出丰富多样的形态,传播者需要首先从浩如烟海的艺术信息中确认符合传播需要的内容,确定信息采集的对象、范围和重点,有计划、有目的地挑选出最具传播价值的艺术信息,这是促使传播得以顺利进行的前提。

艺术信息收集要坚持及时、准确、全面、重点等原则。

第一,及时。信息具有较强的时效性,一般情况下,时间越长,信息的效用越小;时间越短,信息的效用越大。因此,对于信息的收集要坚持及时的原则。要保证在信息产生以后,在最短的时间内把信息收集到手,只有这样,信息的使用价值才能最大。

第二，准确。收集信息的目的是为了应用，真实可靠的信息是正确决策的重要保证。如果收集到的信息是假信息或者伪信息，将起不到作用甚至会起反作用。所以，收集者要认真分析信息的来源，深入到艺术活动之中，力求获得第一手的和最为准确的资料。

第三，全面。艺术活动及其系统具有相互联系和相互作用的特点，因此，信息收集也要注意全面与系统，即指时间上要保持连续性，空间上要保持广泛性，在尽可能达到的视域内采集符合需求的信息，努力保证重点需求的连续性和完整性。

第四，重点。收集信息不应盲目地、不分主次地进行，而应有针对性、有重点、有选择，要利用有价值的、符合需求的信息。首先要明确收集的信息有什么用途，为谁服务，在确定信息收集服务对象的基础上，确定信息收集的内容，进而确定信息收集的范围以及信息收集的数量。

收集信息的方法很多，比如实地考察法、统计资料法、利用计算机网络收集等，究竟采用什么样的收集方法要根据信息收集的目的、要求、内容、信息源的特征等而定。在传播中，需结合自身条件，采用适当的方法获取信息。

2. 制作信息

艺术传播者收集到的信息未必都适合传播，必须经过筛选、加工和制作。这是不可缺少的关键环节。当获得信息之后，传播者应对信息进行去伪存真、去粗取精、由此及彼、由表及里的筛选与加工，否则再多的信息都是无用的。对信息进行筛选、加工与制作，包括内容和形式两个方面。在内容方面，传播者一方面要对信息进行整理、加工、概括，使信息系统化、条理化；另一方面要从传播的目的出发，对信息进行筛选和取舍，舍弃那些繁芜的、意义不大的内容，保留那些典型的、具有说服力的材料。在形式方面，传播者要根据传播方式，对信息进行符号化处理。

3. 收集处理反馈信息

艺术传播者应及时检验传播活动是否取得了预期的效果，需要收集反馈信息。收集处理反馈信息有两种方式：一种方式是传播前对受众进行调查，了解其愿望、兴趣、习惯等，据此来制定传播策略，即所谓的前馈。另一种方式是传播过程中和传播结束后收集受众的反应。反馈可以检验信息的传播效果并作为传播主体调整传播策略的主要依据。

4. 信息的存储

存储是信息收集、加工之后的又一重要环节。信息存储是将艺术信息保存起来，以备将来使用。信息资料的存储可以有效延长信息资料的寿命，以供人们长时间的使用，提高信息的使用效益。信息存储不仅强调存储的设备，更强调存储的思路。在信息存储的环节，要考虑以下问题：为什么要存储这些信息，这些信息需要存储多长时间，以什么方式存储这些信息，对今后的艺术活动及其决策可能产生的效果是什么。应根据具体的需求来确定需要存储的信息，并不是存储的信息越多越好；还要选用适宜的存储介质，在今天，人们广泛采用计算机存储，这样就需要大量使用信息库技术。信息存储的过程，就是建立信息库的过程。信息存储后，形成信息库，人们就可以依据存储的规律，从信息库里随时检索到所需要的信息，为传播服务。

5. 信息维护

信息维护的主要目的在于保证艺术信息的准确、及时、安全和保密。信息维护的具体内容包括对原文件中的记录或数据项进行修改、增删及存储等。值得注意的是信息的安全性。信息的安全性是指保护信息防止被非法使用,信息是重要的资源,它的重要性也日益为人们所重视,因此,防止信息失窃、被破坏、被篡改是信息维护的重要环节。在进行安全保护时,首先要明确需要进行保护的对象和保护要求,然后针对具体对象和具体要求采取保护措施。安全保护的方法可以分为物理限制、利用操作系统功能限制以及基于数据库管理系统功能限制等方法,比如可以采用对数据进行加密、设置口令、检查用户权限等手段实现信息的安全性。

另外,在信息的收集与处理的过程中还需要注意的一个关键问题,即知识产权问题。在网络化、数字化的信息环境中,全球信息资源共享更加便利,同时知识产权也更易受到侵害。在实现信息资源的共享时,必须注意保护知识产权。艺术信息资源作为一种特殊的信息资源,更需要知识产权的保护。网络条件下的资源共享就是为了最大限度地利用艺术信息资源,而知识产权则是限制用户自由利用和传播,目前这两者之间的矛盾日益突出。如何在符合知识产权保护规则的前提下开展艺术信息的收集与处理,是当下乃至今后需要认真研究的问题。

传播的主旨是信息,信息是一种资源、一种资本、一种生产力的元素。在现代社会迅速发展的时候,我们还要有充分的心理准备迎接各种挑战。比如,信息爆炸,指信息的增长速度正呈几何级上升,这将对于人们处理、利用和传播信息带来困难;对信息依赖的上升,指信息的策略性使用在决定商业成功上起到了重要的作用,并且在市场中也提供了竞争优势;信息价值的改变,指今天看起来有价值的信息,在明天看来也许会贬值,信息的价值随着时间会不断改变。这些都需要人们通过对于信息的生命周期、价值构成等方面理解与研究的深化,建构一个适应这些挑战的策略。

针对当前我国文化艺术的实际情况和科技发展的水平,应整合包括图书馆、博物馆、美术馆、艺术院团、艺术企业、艺术教育与科研机构等现有的艺术信息资源,充分利用现代高新技术手段,将中华民族几千年来积淀的各种类型的艺术信息资源精华以及贴近大众生活的现代社会文化艺术信息资源,进行数字化加工处理与整合,建设最具广泛性、代表性和权威性的艺术信息资源库,为当代各种艺术活动、艺术生产及艺术传播提供巨大的支撑与保障。

二、艺术传播方式

艺术传播方式是指艺术传播活动的具体形态。在传播学上,传播的方式是多种多样的,可以从不同的角度来划分。按照信息的不同,传播媒介可分为口语传播、文字传播、印刷传播、电子传播、网络传播等;按照传播手段可分为亲身传播、大众传播等;按照传播范围和规模可分为自我传播、人际传播、组织传播和大众传播等;按照传播过程中艺术信息的不同表现形式,可分为现场传播、展览性传播和大众传播。

（一）现场传播方式

现场传播方式主要应用于音乐、舞蹈、戏剧等的演出、文学作品的朗读等表演类艺术，是艺术传播者与受传者面对面的传递或交流艺术信息的一种传播方式。

艺术的现场传播方式有以下三个特点：第一，传播者与受众面对面地传递和交流艺术信息，缩短了双方的距离感，具有一定的现场震撼力。这种艺术信息的直接交流，会强烈地感染受众，极大地提高传播效果。但这种传播方式局限在一定的空间范围内，时间也受到限制，受众面相对较窄；第二，传播与交流同时进行，传播者在表演的过程中能准确地洞察和了解受众的心理状态，运用歌声、表情、目光、姿态、手势和体位等恰当地将艺术信息传递给受众，受众也可以在接受艺术信息时通过现场的情绪迅速把情感反馈于传播者，通过及时的交流提高了传播效应；第三，在传播的过程中，直接运用艺术语言作为传播媒介，可视可闻，手段多样，丰富多彩，并且可直接面对受众，意味深长地表达完整有序的艺术作品。

（二）展览性传播方式

展览性传播方式主要应用于绘画、雕塑、书法、摄影、工艺品等造型艺术和实用艺术门类，是在一定的场所陈列艺术作品，受众直接面对艺术作品，从而获得艺术信息的传播方式。各种美术馆、博物馆是艺术信息展览性传播的重要场所。传播者只发出艺术信息，不与受众直接交流。在展览性传播方式中，传播者只作为艺术信息的发送者，受众只与其发出的艺术信息交流，而不是与传播者交流。例如在美术展览厅，受众只欣赏作为传播者的艺术家创造的艺术作品，无论艺术家本人在场不在场，都不影响这一艺术传播。

展览性传播方式有以下特点：第一，受众直接面对艺术作品，可以反复观赏，慢慢琢磨、感悟和理解，传播的空间大、时间长。但是传播与观赏、交流、反馈不能同时进行，交流速度较慢，强度和信息反馈也都较弱；第二，所传递的艺术信息大多是以实物存在的形式，供人们反复欣赏和审美观照，可以引发受众的想象，使受众容易进入更深层次的理解与接受；第三，展览性传播方式有明确的传播目的，尤其是传播者通过展览会、博物馆等场所，前来观赏的受众有明确的接受艺术信息的要求。

（三）大众传播方式

大众传播方式是指专业化的媒介组织运用先进的传播技术进行大规模艺术信息传播活动的方式。文学、绘画、雕塑、书法、音乐、舞蹈、戏剧等传统艺术种类，都可以采用大众传播方式；电影与电视艺术作为现代的艺术门类，自诞生之日起就采用了这种传播方式。现代科技手段是大众传播方式的基础，不仅极大地提高了艺术传播的速度、扩展了艺术传播的范围，使艺术信息获得空间的传播与普及，而且促进了传统艺术形式的革新和新型艺术形式的诞生。在当今文化发展态势下，大众传播不仅成为影响力最大、覆盖面最广的艺术传播方式，而且使当代艺术活动产生一系列崭新的变化。目前，传统的大众传播方式和现代的网络传播方式是最主要的两种大众传播方式。

1. 传统的大众传播方式

传统的大众传播方式是相对网络传播而言，主要包括印刷（报纸、杂志、书籍）媒

介、电子(广播、电影、电视)媒介等,是最基础、最普遍的传播方式。

艺术信息的迅速、大量的传播,是在印刷术产生之后。在我国唐朝贞观年间,雕版印刷的出现,开创了印刷复制的新时代。北宋庆历年间毕升首创胶泥活字,又开创了活字排版的新技术。15世纪40年代,德国铁匠古登堡在中国活字印刷与油墨技术的基础上,经过20多年的摸索和钻研,创造了金属活字,并把造酒用的压榨机改装为印刷机,从而对欧洲的文艺复兴运动带来了深刻的影响。印刷术的发明在很大程度上促进了艺术的积累和传播,是人类艺术传播史上的一次革命,尤其对文学、绘画等的传播影响深远。

从19世纪末到20世纪初,无线电广播、电影、电视等电子媒介相继问世,实现了信息的远距离快速传输,意味着信息革命时代的真正到来。建筑、雕塑、音乐等或呈三维或表现为声音的艺术形态的传播克服了印刷术的局限,增强了艺术传播的覆盖面,也增加了艺术的渗透性和大众化,原来束之高阁的被视为精英文化代表的艺术走向了大众,走进了普通人的生活,为大众提供了愈来愈丰富的精神和娱乐产品。电子传播媒介同时也推动了新的艺术品种,如广播剧、电视剧、电子音乐、音乐电视(MTV)、电子出版物等的涌现,刺激了传统艺术及传播方式的革新。

传统的大众传播具有以下特点:第一,通过文字、图像、声音等符号进行传播,艺术信息量大。它不仅能传播表演艺术、造型艺术,而且能传播其他任何艺术,几乎涵盖了全部艺术品种,各种艺术信息都可以作为大众传播方式的对象;第二,技术性较强。大众传播方式中艺术信息的传播者由一些组织机构和技术媒介所构成,专业化群体(如报业集团、杂志社、出版社、广播电台、电视台以及各种音乐、影像制作公司等)凭借这些机构和技术,通过技术手段(印刷媒介和电子媒介,如报纸、杂志、书籍、电视节目等)向为数众多、各不相同而又分布广泛的受众传播艺术信息;第三,因为大众传播方式中的受众,接受的大都是复制艺术信息,所以,许多不同地方、不同阶层的受众,既可以在同一时间里进行艺术接受,也可以在任何一个时间或地域进行艺术接受。这种接受的随意性和自由性,使得大众传播的艺术信息拥有众多的受众。这是其他传播方式所无法企及的;第四,这种传播方式信息容量大、适于长期保存,使艺术信息的传播和普及得到空前的发展。复制的数量可以远远超过原件的千万倍,可以在同一时空或不同时空中传播,不像原件只能在限定的时空中才能传播。本雅明在《机械复制时代的艺术作品》中指出,"技术复制能把原作的摹本带到原作本身无法达到的境界——无论是以照片还是唱片的形式——便于大家欣赏的可能性。主教坛离开它的原本的位置,艺术爱好者在摄影室观赏它;在大厅或露天演唱的合唱作品,可以在房间里放着听"。[①]艺术复制品的出现使得观众可以随时欣赏艺术作品,艺术不再是只供少数人欣赏的阳春白雪,而成为老少皆宜的大众文化。第五,大众传播方式主要表现为单向性信息的流动,它能迅速快捷地传播艺术信息,但却无法及时获得反馈。受众不仅人多、杂乱,而且分散、隐匿,缺乏集中性,这就加大了传播者和受传者之间的时空距离,二者之间难以交流

① 孟庆枢:《西方文论选》,高等教育出版社,2007年,第548页。

和沟通,传播者难以真正把握受传者的审美倾向和接受意向,审美信息的选择往往带有主观性、片面性,艺术信息的反馈难以及时、全面、完整,传播者和受传者之间的心理距离也会因此而加大,甚至形成某种隔阂。所以,对于艺术的传播者来说,要想及时获得艺术接受者较为集中的反馈信息,是有一定难度的。艺术传播者只有在艺术信息发送出去之后的一段时间内,采取措施,深入受众,加强并扩大交流与沟通,或通过召开专门的座谈会,或通过调查统计,或通过搜集报刊等媒介上的评论文章,来得到反馈信息,并以此来调整或改变艺术传播内容。

2. 网络传播

现在,网络传播是一种影响力巨大的艺术传播方式。在网络传播中,传递的已不是单独作用于某种感官的信息(如单纯的文字信息、声音信息、图像信息),而是把文字、数据、图像和声音等融为一体的多媒体信息,它是传播方式的一次真正意义上的突破。

网络传播由电脑、因特网、网站三部分来完成。其中,作为网络传播终端的电脑是将数据、文字、图像、音乐等信息输入、存储、组合、复制、输出等的智能化操作平台。它已经并将继续从根本上改变过去所有艺术媒介的传统,开辟一种崭新而又迷人的艺术创作与制作方式。因特网是网络传播的传输通道,它具有信息管理、存储的作用,可以提供搜索、粘贴、下载、互动、超文本链接等功能。艺术信息,以数字形式存贮在光、磁等存贮介质上,通过计算机网络高速传播,并通过计算机或类似设备阅读使用,从而达到了全球化的传播目的。网络媒介的迅速与互动、信息传播空间与时间上的无限可能性,远非人类以往的任何传播媒介所能比拟。艺术品的展示、艺术信息的交流、艺术教育、艺术市场等活动,均可以在因特网上自由进行。

网络传播具有以下特点:第一,艺术制作和传播的技术条件和基础是信息数字化。在网络传播中,艺术作品(无论是文字、图像、声音)均是通过"0"和"1"这两个信息编码的不同组合来储存、传递和表达的。由于数字化技术的运用,艺术传播将告别传统艺术形式中书籍纸张、雕塑材料和基座、绘画材料和画布、胶片、人体、曲谱等物质性的载体,信息的存储、传递、处理将变得快捷、简易。数字技术把联想变为一种虚拟的现实,还把不同的艺术表现形式融合在一起。因此以数字技术为代表的网络时代不仅改变了传统的艺术创作方式和传播方式,同时也改变着整个艺术生产和艺术消费;第二,作为一种新的艺术空间,互联网将艺术传播领域的视觉、听觉等感觉集于一身,它可以传播音乐、戏曲、舞蹈、美术、影视及文学等几乎所有艺术形式的作品,对艺术作品的创作和欣赏,提供了一种新的活动空间;第三,艺术的网络传播是实时互动的。网络传播的最大特点是信息传播的双向(多向)互动性。由于交互技术和高速度、高容量的光纤通信技术的运用,通过特定的装置和程序,受众能及时将反馈的艺术信息传递给艺术传播者,并得到答复;艺术传播者能收集到所有的反馈信息,并进行统计、处理和答复。网络传播使得艺术信息的传播者和接受者的角色分配变得十分模糊,传播者和受众的角色变得不固定,而是相互交替,相互转换。正如尼葛洛庞帝所言:"大众传媒将被重新

定义为发送和接收个人信息和娱乐的系统。"① 任何人在网上都同别人一样享受对信息的自主选择和发表个人意见和观点的权利,艺术传播被注入了新的活力与表现力。它一方面使得大众对于艺术活动及其作品的感知与理解发生变化,同时也促使受众由以往对于艺术的被动追随而走向对于艺术的积极、主动的阐释与创新性想象;第四,艺术的网络传播是个性化的。在网络传播中,无论传播者发出什么样的信息,都带有自己的个性化特征,受众在收到信息后进行个性化解读。一方面,作为一种非线性的传播方式,网络媒介克服了传统媒介在时间、内容等方面对其使用者的强制性,用户可以根据自己的需要和爱好选择和传递信息。另一方面,网络改变了传统的信息传播途径和渠道,使"一人一媒介"成为可能。深入千家万户的因特网终端及移动互联网的广泛应用,使每个社会成员都可能成为艺术信息发布者,可以自由地发布、传播信息,艺术作品在传播中能够同时满足众多个性化的要求。

从艺术传播发展趋势来看,网络媒介的发展潜力不可小觑,在未来将有很大的发展空间。但我们也不能忽视网络传播所带来的负面影响,主要有以下两点:第一,作品质量难以保证。网络的交互性和受众的参与带来了自由性、个性化艺术传播方式的出现,弥补了报刊、电视媒体单向传播的不足,使信息反馈极为迅速。但网络传播的交互性和自由性又是最能体现"无政府主义"状态的传播方式,这导致了网络传播信息管理的困难。一些艺术创作成为低层次的、缺乏精神含量的游戏,以游戏的态度完成的大量艺术作品,缺少艺术性和审美价值;第二,版权纷争加剧。数字化技术的不断发展,使得版权问题越来越复杂。普遍应用网络的信息时代,任何人在任何地方只要拥有一台能上网的电脑或移动终端,来自世界各地的各种信息就能快速、低廉地进行复制,甚至修改后再向世界各地发送。这样的"合理使用"已经损害而且将继续影响原作者所拥有的版权利益。由于版权问题不能解决,网络艺术作品创作者往往不愿把成熟作品放在网络上进行开放式传播,网络对他们来说,只是一个打造名气、扩大影响的跳板,所以许多人只愿意通过网络发布自己最初的作品,利用网络强大的传播能力,来为自己扩大影响力,这无疑也会使网络艺术作品的品位难以提升,不利于网络艺术的健康发展。如不对网络作品的著作权加以保护,它不仅使版权所有人的经济利益受到致命的威胁,还会限制起步不久的网络传播艺术的生命力。

在当代,各种艺术传播方式各有所长,也各有所短。我们只有不断地改进和完善,既让不同的传播方式发挥各自所长,又能相互融合,才能不断提高艺术传播的效应。

三、艺术传播效果

在传播学研究领域,传播效果是指受众对信息的接受以及接受信息后在心理、态度和行为方面的反应。传播效果问题是传播学研究的重要课题,艺术传播作为传播的子系统,当然也离不开对传播效果的研究。在人类艺术发展历程中,有的艺术作品流芳百

① [美]尼古拉·尼葛洛庞蒂著,胡泳、范海燕译:《数字化生存》,海南出版社,1998年,第15页。

世,而有的作品却被淹没在历史的尘埃中。有些作品在某时某地毫无反响,而在另一时期、另一地方又会造成轰动。这些无不与其传播效果有着密切的关系。

（一）艺术传播效果的具体体现

艺术传播效果是指艺术信息在传播活动中产生的效应及其对受传者产生的影响程度。艺术传播效果的本质体现在三个层面上。首先是心理层面,表现为受众在接受艺术信息后,产生情绪共鸣,然后上升为理性认同,最后出现行为一致的效果；其次是时效层面,指艺术传播信息对受众影响的时间性。经典的艺术作品,能够穿越时空隧道,产生长时间、深远的社会影响,而另一些艺术作品,其传播效果只能是昙花一现、过眼烟云；再次是范围层面,指传播内容所产生效果的领域。如一些艺术作品能在不同文化、宗教、民族、社会阶层背景下广泛传播,而另一些作品则只属于某一特定的社会群体。

由于艺术的本质特征,艺术传播与其他信息传播有着一定的差异性。艺术传播凸显其特有的品质,主要有以下三种。

1. 艺术传播的审美价值

艺术传播最根本的目的是满足人们的审美需要。黑格尔说:"艺术作品当然是诉之于感性掌握的……却不仅是作为感性对象,只诉之于感性掌握的,它一方面是感性的,另一方面却基本上是诉之于心灵的,心灵也受它感动,从它得到某种满足。"[1]艺术作品中蕴含丰富的审美情感,受众通过艺术传播接受着来自作品的艺术感染,不断地激活自身的情感状态,从而获得审美感受和审美体验。"审美由于趋于不确定性的理性,所以就不能停留于感官的满足,不能执着于感情的观照,而必须通过感性意象意境,尤其是情感的感染,达到超越感官享受的心灵性愉悦。"[2]受众的审美意识包括审美认识、观点、经验、趣味和理想,既受民族地域、文化艺术、道德观念、生活习俗的影响,更是由时代的社会生产、社会生活及相应的价值观念、行为准则、思维模式、文化教育所决定的,还要受到外来文化思潮的冲击。这些因素相互作用,潜移默化地形成一个复杂多样的时代的审美意识。只有符合受众审美意识的艺术作品,才能引起受众的共鸣,充分体现其艺术价值。也只有深刻把握时代的审美意识,才能传播真正符合时代需要的艺术作品。

2. 艺术传播的认识价值

车尔尼雪夫斯基曾说过,"一切艺术作品的第一个作用,普遍的作用,是再现现实生活中使人感兴趣的形象……艺术除了再现生活以外还有另外的作用——那就是说明生活。"[3]在艺术传播的过程中,受众可以获得自然、社会、人生等方面的丰富知识,这就是艺术传播的认识价值。人类的早期,天文地理知识、历史知识和宗教、道德劝诫、哲学观念混合于艺术性的想象创造中,共同组成了最初的远古文明。在艺术发展史上,凡是有价值的作品,都是从不同视角,以不同媒介方式反映不同时代、不同国家、不同民族

[1] ［德］黑格尔著,朱光潜译:《美学(第一卷)》,商务印书馆,1979年,第44页。
[2] 朱立元:《接受美学》,上海人民出版社,1989年,第247页。
[3] 车尔尼雪夫斯基:《生活与美学》,人民文学出版社,1957年,第100页。

的生活情景,展示了多种多样的人物形象、个性特点、思想情感和社会风貌。这些知识既有助于人们认识世界、了解世界及认识现实、了解历史,也有助于人类积累知识、深化知识和创造知识。显然,历史上已形成的文献信息,无论是两河流域楔形字的泥版文献,还是黄河流域的甲骨文献;不论是埃及的金字塔,希腊、罗马的雕像,还是中国敦煌的壁画、汉唐的雕塑等都是"凝固的"知识、记忆的延伸、社会发展留下的运动轨迹,人类智能的结晶。唐代阎立本的《步辇图》,形象地记录了唐代汉藏和亲的重要历史事件,突出了汉藏通婚事件的政治意义,是反映我国各族人民团结统一的重要画卷。一幅举世稀珍的《清明上河图》具有历史研究价值。作品通过对市井生活的细致描写,生动地揭示北宋汴梁(今开封)的繁荣景象,它以各个阶层的人物的各种活动为中心,深刻地把这一历史时期的社会动态和人民生活状况展示出来。图中描写的与记载的有关文献如《东京梦华录》相吻合,如"孙羊店""脚店""曹婆婆肉饼""唐家酒店"等。其中有些描绘,仿佛是给该文献画配图,对研究宋代的城市、建筑、交通、服装、贸易、风俗等具有重要的史料价值。

就艺术作品的类型而言,所选媒介不同,认识价值获得的途径也不一样,传播效果也就有所不同。语言艺术借助受众的联想,产生的效果间接而缓慢,但回味无穷,沁人心脾。《红楼梦》被誉为中国封建社会的百科全书,涉及政治、经济、法律、哲学、道德、宗教、建筑、烹饪、服饰、医学、工艺、诗词曲赋等多方面的知识。小说对封建贵族家庭、民俗、官场等社会生活场景的描写,更是细致入微,书画、建筑、雕塑具有可视性,传播效果直接而鲜明。皖南的徽派建筑让我们看到宋元以来徽州的人文特征和自然景观。法国画家米勒的《晚钟》让我们体察到法国19世纪农村的社会情境。音乐艺术虽不具有可视性,但借助音响等媒介,在特定时期、特定时代背景下,其认识价值、传播效果也十分明显。我们聆听《黄河大合唱》,通过音乐作品的演绎和传播使我们对那个时代的人民、国家及社会有了更多的了解和认识,并在内心深处引起极大的悲愤和共鸣。甘肃省歌舞团表演的舞剧《丝路花雨》不仅再现了盛唐时期丝绸之路上政治、经济、文化交流的盛况,而且将绮丽优美的敦煌舞蹈艺术和别具特色的西域风俗民情展现在我们面前。在现代社会,随着大众传播媒介日新月异的发展,艺术传播在帮助人们获取生活中各种各样的知识、满足人的求知欲方面,发挥着更加重要的作用。

不过,在人类的文化学习和知识传导方面,艺术传播并不能代替一般传播,它是人类多种多样信息传播方式的一种。从人类社会的建构意义来看,艺术传播是人之为人的社会教化的基础,是人类生活的丰富性和文明传承的重要因素之一。

3. 艺术传播的教育价值

艺术传播的教育价值主要是指受众通过接受艺术信息获得某种有益的教育和启迪,从而使思想境界得到某种程度的升华。车尔尼雪夫斯基把文学艺术看成是"人的生活教科书",[①]艺术的传播不仅能提高道德修养、鉴赏能力,使人的创造性得以最大施展,而且能提高人们的洞察力、理解力、表现力、交流能力和解决实际问题的能力,达到

① 车尔尼雪夫斯基:《生活与美学》,人民文学出版社,1957年,第102页。

完善人格的目的。越是杰出的科学家,在艺术宝库中汲取的营养就越多。哥白尼不仅留下了作为近代科学开端的《天体运行论》这样的巨著,而且他本人也是一位卓越的画家。爱因斯坦不仅留下了作为现代科学开端的相对论,而且他也是一位杰出的小提琴家。

艺术传播的教育价值的最高表现是激励人们积极改造社会环境,完善道德品质,以求得社会和个人的发展。艺术教育本身就是使受教育者身心获得完整、和谐发展的艺术传播过程,艺术传播的整个过程应该积极引导受众的艺术欣赏和接受,提高受众对真假、善恶、美丑的辨析能力和对个体行为的规范能力。孔子评《诗经》时就说到:"《诗》三百,一言以蔽之,曰:思无邪。"他反对非善的"郑卫之声",认为"郑声淫"。《毛诗序》中进一步归纳为:诗歌可以"经夫妇,成孝敬,厚人伦,美教化,移风俗"。柏拉图也认为:艺术的魔力再大也不能冲毁理性的大堤,所以,他强调:"我们必须尽力使儿童最初听到的故事要做得顶好,可以培养品德。"① 冼星海在创作《救国军歌》《青年进行曲》《到敌人后方去》《游击军》等作品时,以鲜明有力的节奏和宽阔的旋律,来表现一种坚决果敢的气势和激昂慷慨的情绪。他认为:"救亡歌曲的效果或许比文字和戏剧更重要也未可知,因为这种歌声能使我们全部的官能被感动,而且可以强烈地激发每个听众最高的情感……救亡歌曲正是为了需要而产生的时代性艺术,是负有建设大众国防的责任的,它的呼声愈强大、影响也就愈大。换言之,它就是我民族的唯一精神安慰者,更可以说是我们的国魂。"② 艺术传播将艺术作品体现的先进社会理想、民主进步观念以及民族精神传递给受众,极大地影响了他们的意识,从而投身到社会变革和发展的洪流中去。

艺术传播的认识价值、教育价值,只有在艺术作品具有强烈的感染力和娱乐作用的前提下才能奏效。诗歌这种古老的艺术样式产生之初就是同音乐、舞蹈相结合的。《毛诗序》和《礼记·乐记》都阐述过诗、乐、舞三位一体的关系。诗、乐、舞三位一体,正好体现了它的娱乐性。马林诺夫斯基谈到,"游戏,游艺,运动和艺术的消遣,把人从常轨故辙中解放出来,消除文化生活的紧张与拘束……使人在娱乐之余,能将精神重振起来,再有全力去负担文化的工作"。③ 当然,优秀艺术作品的传播可以陶冶情操,完善人格。而那些粗制滥造、违反人类道德准则的艺术作品却可能给人们带来灾难性的负面影响。因此,艺术传播的教育价值应受到广泛的重视。

(二) 影响艺术传播效果的因素

在艺术的传播活动中,有许多因素都会直接或间接地影响传播效果。只有综合利用并充分发挥相关因素的作用与价值,才能最终获得好的艺术传播效果。

1. 艺术信息的因素

艺术信息是艺术传播的对象和客体,是连接传播者和受众的中介物。艺术信息是

① 伍蠡甫、胡经之主编:《西方文艺理论名著选编》,北京大学出版社,1985年,第20页。
② 周巍峙主编:《冼星海全集》,广东高等教育出版社,1989年,第22页。
③ 马林诺夫斯基:《文化论》,中国民间文艺出版社,1987年,第80页。

艺术传播过程中影响传播效果的重要因素。就内容而言,它会直接影响传播效果。艺术作品传递出来的信息是精神信息,是审美信息,作用于精神,诉诸心灵,从而怡情悦性,陶冶情操,净化心灵。因此,艺术作品的精神性特质是不可忽视的。思想健康、格调高雅的艺术作品能催人奋进,陶冶人们情操。世界著名的立体派绘画大师西班牙画家毕加索的《格尔尼卡》,无论是黑、白、灰组成的低沉调子,还是画面上支离破碎的残肢断体以及人们的惊恐,都充溢着对法西斯战争给人类造成巨大灾难的控诉。这样的作品会深深地打动受众、赢得受众的喜爱。而粗劣和不健康的作品对人们的腐蚀作用也显而易见。如作品中的暴力和色情内容能涣散人们的斗志、腐蚀人们的灵魂,产生不良的效果。

就艺术信息的形式而言,表现手法独特、样式新颖、富有创见的艺术作品信息,容易引起受众的注目,获得良好的效果。尤其重要的是形式和内容要获得统一。刘勰说:"夫情动而言形,理发而文见,盖沿隐以至显,因内而符外者也。"[①]芭蕾舞剧《天鹅湖》第二幕,当被魔法变成白天鹅的公主奥杰塔和王子西格夫里德消除了疑虑而相爱后,四只小天鹅在满地银辉的湖畔欢快地跳起了小天鹅舞。音乐在大管吹奏的短促的顿音背景上,由两只双簧管吹奏出活泼、明快、朴实动人的旋律,四只小天鹅在音乐中翩翩起舞,她们手臂交叉,足尖着地,轻盈优雅,欢快明畅,既展现出活泼可爱的小天鹅的身姿,又显露出她们发自内心的喜悦之情。在这鲜明生动的形式中,既表露了小天鹅们乐人之乐的仁爱心肠和爱憎分明的正义情怀,也更烘托了王子敢于牺牲自己的坚贞爱情观,从而张扬了爱使世界美好的理性精神。北宋大文豪、书画家苏轼的《枯木竹石图》,怪石奇树对应,石形残缺,极不规则,皴硬怪异,但沉静自在,安稳如山,形态鲜明;松树干枯,倾弯欲倒,破损断裂,虬屈郁结,枝条昂然,依然屹立。感性形象之中,充满人生坎坷,显露屡遭打击但又磊落洒脱、生机盎然的品格。

2. 艺术传播者和艺术受众的因素

人是艺术传播的主体和客体,离开人的因素,艺术创作、传播效果都将不复存在。在艺术传播活动中,影响传播效果的人的因素主要表现于艺术传播者和艺术受众。

在艺术传播中,不同的传播者采用同样的传播方式,面对大体相近的受众,传播相同的艺术信息,最后的传播效果都可能不一样。艺术信息的传播者愈是让人感到可信,受众也就愈容易按照他的信息意向发生变化。他的身份地位、资历经验以及个人道德修养、创作观念、艺术风格、以往成就等因素都直接影响艺术传播的效果。实践证明,艺术传播者的名气越大、知名度越高,其作品对受众的影响就越大,传播效应就越强。另外,传播者的外貌、品质、专长、技能,以及感情、态度等生理和心理特质也会影响传播效果。

艺术受众是传播效果的显示器。在艺术传播中受众不是被动的接受者,他的性格、兴趣爱好、专业修养、年龄差异、生活背景等个人属性,也包括他们的人际传播网络、群体归属关系等社会属性,对传播效果都具有重要影响。所谓"一千个读者就有一千个

① 褚凤桐编著:《文学理论纲要》,辽宁教育出版社,1989年,第161页。

哈姆雷特"。同一件艺术作品、同一种艺术形式，作为信息接受的对象，在不同历史环境和不同个人的接受者那里已是不相同的多个艺术作品。老年人喜爱看戏，喜爱欣赏节奏缓慢的音乐和文学作品；青年人喜欢观看快节奏、刺激性强的影视和文学作品；儿童则喜欢看动画片、小画册和听富有幻想的故事。施拉姆有一个关于"自助餐厅"的比喻：受众参与传播，犹如自助餐厅就餐，每个人都根据自己的口味及食欲来挑选饭菜，而媒介所传播的林林总总的信息就好比是自助餐厅里五花八门的饭菜。在这个餐厅里，主角是各取所需的受众，媒介只是为受众服务，尽量提供可以让他们满意的饭菜也就是信息，至于受众爱吃什么及吃多少，是不能强迫的。

3. 传播媒介的因素

传播的发展与进步常常受到传播技术和媒介的制约。不同的传播时期，传播的技术条件不同，艺术的传播效果也不相同。实验证明，声音传播比文字传播记忆深刻，面对面传播又比广播传播、文字印刷媒介传播效果好。随着科学技术的发展，电影、广播、电视使得人类的视觉、听觉得到进一步开发，能够将人类的多种感觉统一起来。它们通过诉诸人的综合感官，收到最佳的传播效果。传播技术的完善加快了艺术传播的速度，开阔了艺术传播领域。语言媒介传播具有简便、直接、易控等特点，由于传播者和受众之间是"面对面"交流，因而利用它传播艺术信息能给人以亲切感，但传播的范围受到一定限制。如相声、评书、话剧、独唱音乐会等艺术信息的传播，其范围多限于剧场、音乐厅等场地，人数不很多。印刷传播具有易于保存，便于受传者自由选择和重读等特点，但是它制作周期长，又要求受众具有一定阅读能力，因此运用它来传播艺术信息内容，其传播的直接性不如语言媒介，传播的广泛性不如电影、电视等电子媒介。一部小说如果改编成电影或电视剧，它的影响力往往会大大增强。由于不同艺术传播媒介各有长短，互存优劣，所以应该将各种媒介综合运用，以便取长补短，获得最佳的艺术传播效果。

4. 艺术传播的社会环境因素

艺术传播者和受众总是处于一定的社会环境中，社会环境对艺术传播的效果将会产生制约和影响。一般地讲，它主要包括文化传统、政治制度、经济结构、时代风尚、生活方式、思想道德标准、风俗习惯、价值观念、环境氛围等诸方面。巴赫是18世纪巴洛克时代音乐的集大成者，他的音乐在不同时期的传播效果大相径庭。18世纪世风日下，统治者萎靡不振，封建割据的狭隘眼界造就了他们陈旧的观念体系，贵族的艺术标准和古典哲学受到推崇。在这样的社会背景之下，来自凡尔赛的洛可可式宫廷风格的音乐获得了青睐，被大量传播。实际上这种音乐华丽轻浮、空洞无物，缺少理性和情感。而巴赫的音乐由于过于严肃、深刻、复杂，宗教气息太重而不合当时的风尚，所以既不能被广泛演奏，也不能深入世俗，实现它的社会价值。百年之后，整个西欧的社会格局发生了重大变化，人道主义和伦理观念也得以增强。受到巴赫影响的贝多芬、莫扎特、海顿创造了辉煌的成就，1828年，年轻的门德尔松在柏林指挥重演了《马太受难曲》，引起轰动，巴赫的音乐从此受到高度评价，被广为传播。

第二节　艺术传播管理的目标与职能

一、艺术传播管理目标

艺术传播管理是指对于艺术传播的每个环节及全过程予以调节和掌控,旨在使艺术传播功能得以充分发挥,以及传播目标得以全面实现。过去人们常常是等候艺术产品或信息的到来,而后才予以传播,而在艺术产业化的今天,人们利用现代化的技术手段,全方位地搜寻艺术活动的信息,认真研究其动态,经过精心选制后予以传播,甚至传播媒体自身也会策划和组织艺术活动,指导艺术创制。很多从事艺术创作、编辑、制片等工作的人们,实际上也同时从事着艺术的管理,或者艺术传播运行的管理。现在,艺术传播管理的主体是艺术传播系统中具有管理职能的控制者,可以是组织,也可以是个体。各类艺术传播执行机构和相关部门都具有艺术信息传播的管理控制职能,这些机构的领导和管理工作人员是艺术信息的管理者。而艺术传播管理的目标就是力求通过一系列的管理活动,建立有效的艺术传播控制系统,保证艺术传播活动的正常运转。科学有效地确立艺术传播管理的目标,是管理者的首要任务,对艺术传播影响极大。

（一）艺术传播管理的目标必须与国家文化建设与发展方向相一致

艺术在本质上属于社会意识形态的范畴,是社会存在的反映。艺术传播应符合国家的需要、社会的需要、人民的意愿。对于正在迅速崛起的中国来说,国家文化形象的塑造和文化建设已经成为国家的发展战略目标之一。艺术传播就应该从国家管理的战略高度出发,与国家发展及民族振兴的宏伟目标相适应。科学有效的艺术传播管理可以更好地推进文化艺术信息的消费和共享,从而影响我们的生活。积极向上的艺术传播管理理念和政策可以推进文化产业和文化事业的发展,为传承和弘扬优秀的中华传统文化提供更好的途径。因此,从事艺术传播管理的机构和人员需要引导艺术创作者、艺术媒介工作者、艺术评论者等在艺术传播的过程中各自担负起责任,使得艺术信息的传播与国家文化建设与发展方向相一致。

（二）艺术传播管理目标必须符合艺术传播规律

艺术传播活动有其自身运行的规律,艺术传播管理必须符合与适应这一规律。在艺术传播管理中,既要尊重其艺术的特性,又要遵循其传播的规则,以科学的精神指导艺术传播活动,用科学手段控制传播活动。违背艺术传播规律必然导致艺术传播活动的失败。艺术作品能够成功地展现在公众面前,不仅仅要靠艺术家的艺术创作,还要依靠传播媒介的传播活动。科学有效的艺术传播可以促进艺术接受者和艺术家之间产生共鸣。比如一部电影要想产生更大的社会效益和经济效益,有剧本策划、导演构思、制片运作等一系列活动,直至影院上线、观众评价等各个环节,涉及艺术生产与艺术传播、

艺术消费的每个步骤,其中电影的宣传和传播媒介是直接影响电影综合效益的重要环节。艺术市场化和产业化引入了优胜劣汰的竞争规律,这也要求艺术传播管理的目标确立和实施必须符合艺术传播规律。

（三）艺术传播管理目标要从实际出发

艺术传播管理目标要与艺术传播的实际状况相一致,量力而行,不可不切实际地贪大贪多,讲排场。看似轰轰烈烈,其实难以得到应有的效果,使艺术传播流于形式,徒有虚名。由于现代社会信息技术的发展,艺术传播的手段和途径不断丰富,直接影响到艺术传播的范围、内容和速度。公众喜闻乐见的艺术品自然会受到大众的关注,可以调动大众欣赏和消费的积极性。艺术传播是一个比较、选择、取舍的过程,通过艺术传播管理来实现艺术品的增殖,才能更好地将艺术的审美价值、认识价值和教育价值体现出来。艺术品的创作依赖于艺术家和艺术工作者的理念和实践,而艺术品社会效益和经济效益的实现,艺术传播是必要的途径。因此,艺术传播管理的目标确立和实施必须从实际出发,因时制宜,因地制宜,根据艺术传播的实际情况和需求采用相应的管理办法和手段。

（四）艺术传播管理目标要有系统性

艺术传播管理者要对艺术传播系统进行整体性的把握,对其中各个环节、各种因素进行统筹安排,优化组合,促进其协调运作。在艺术传播系统运行中,随着艺术信息传递数量和深度的改变,传播关系也会随之改变。艺术传播管理必须有针对性地不断调整控制手段,降低系统消耗,最有效地实现艺术传播管理目标和艺术信息传播目标。艺术传播机构的各项规章制度应该形成一个完整、规范、具有可操作性的系统,由一系列相关的管理制度、岗位职责来构成,比如艺术信息的获取、审查和筛选制度;艺术信息的处理与制作制度;艺术信息的播放、展演与出版制度;艺术信息传播监督控制制度;艺术信息的交流与宣传制度;艺术信息的反馈制度等。随着社会文化事业与艺术建设的发展,艺术传播机构应当及时针对形势变化和目标任务的要求,对规章制度进行适当调整和完善,既保证制度的连续性,又具备一定的灵活性,从而实现系统性的艺术管理目标。

为使艺术传播达到预期的效果和目标,就必须对艺术传播过程各要素实施全面的组织、协调和管理,使其有条不紊地发挥作用。艺术传播是一项具有多层次、多样化特色的社会文化活动,只有按照市场法则科学地优化配置资源,充分发挥艺术传播的组织管理作用,才能实现艺术价值和经济价值的双赢。

二、艺术传播管理职能

艺术传播是人类的一种社会活动,是人们在艺术活动中对艺术信息的传达、分配与共享。不言而喻,艺术传播管理是为了提高艺术传播的效能,促进艺术产品及信息的交流,实现艺术活动的目标。艺术传播管理主体正是这一重要环节的"把关人"。在艺术传播过程中,传播的各个具体环节即各个要素之间是互相关联、彼此依存的。对传播各

个环节实施有效的管理,是实现艺术传播目标的基本保证。而艺术传播管理需要在明确艺术传播的方向、任务和目标的基础上,依据一定的管理标准,积极组织协调,采取有效的措施、手段和方法,使艺术传播活动顺利与高效地运行。艺术传播管理应实现传播效益的最大化、意识形态和人民大众需求的双重满足以及艺术传播机制的调适和优化。

（一）掌握艺术传播的运行状况,重视意识形态规范和人民大众的要求

艺术传播在一定程度上承担着社会文化检测器的功能。艺术传播管理主体需要对艺术传播活动的全部流程及运行状况实施全面掌控,充分行使"把关"的职责。在传播运行掌控中,需要密切监控传播运行的精准与畅达,把握传播中各个环节之间的紧密链接,确保各种设备仪器的完好与正常,保障既定传播计划的有效施行,同时对可能出现的各种隐患和故障设置防范预案,以备不时之需。

在艺术传播管理中,须十分重视国家意识形态的规范。艺术传播的管理者必须心怀国家命运,心系民族前途,与国家的主流意识形态方向保持高度一致。政府中肩负艺术传播管理职能的机构和个人,在修订规章制度或者出台新的艺术政策时,必须确保艺术传播适应社会发展的需要,符合国家施政的总体要求;艺术企业中负责艺术传播的主体,也须与国家发展文化艺术的方针政策相一致,保证艺术传播内容和传播方式的合法合度。在进行艺术传播管理活动中,要奖罚分明,对于符合国家主流意识形态、产生了良好效益、满足了民众文化需求的艺术传播,应该进行相应的表彰和奖励;对那些与国家主流意识形态相背离,产生了不良后果的艺术传播行为,要实施相应的处罚和制裁。

艺术传播管理的重要职责还在于促进文化艺术的繁荣和发展,使得民众获得更多优秀的文化艺术成果,促进文化艺术事业的持续发展。艺术传播管理必须始终与人民大众的要求相一致,以他们的需要和诉求为出发点和最终归宿。管理主体应充分了解人民大众对艺术传播状况和质量的态度,掌握其对艺术创制和传播的认可度,以便有针对性地调节艺术传播的方式及技巧,有效提升传播的效率和水平,进而促进艺术创制环节与大众的有机接轨,生产出更多符合人民大众需求的艺术作品,提供更加优质的服务。面对不同层次的文化艺术消费者,管理者需要予以正确的指导和引领,逐步提升他们的审美认知与辨析能力,自觉选择和从事健康有益的文化艺术活动。

（二）掌控艺术传播内容和质量,实现社会效益和经济效益双丰收

传播管理的首要诉求是提升艺术传播的质量,通过传播内容的把控和传播方式的优化,实现传播效益的最大化。传播效益既包含社会效益,又包含经济效益,传播管理应努力做到两个效益的同步增长。管理主体须通过艺术传播的科学管理,一方面提升艺术作品和艺术活动的精神含量,保障其社会价值的充分呈现,促进大众审美素质的不断提高,同时应发挥其市场效应,实现更高的经济与商品价值。

为了提高艺术传播的质量,在传播活动和传播管理过程中需要积极融入科技手段,用科技的力量提升艺术传播的效果,实现现代科技与艺术创制的有机结合。应充分发挥AR、VR、人机交互、大数据、人工智能、5G、物联网、区块链等技术手段的作用,扩展艺术作品的传播能量与范围,增强艺术传播的影响力。为了推动艺术传播的有效进行,还

应注重艺术与其他社会活动或技术创新的互动融合，比如美术的发展可以借助与会展的有机融合，一方面提升会展的艺术含量，也可为美术的发展提供更宽广的传播平台；演艺的发展可以借助与旅游的链接，既可以提升旅游的文化内涵，又可以通过旅游扩展演艺的社会影响力；游戏与移动网络的融合、音乐与网络的联姻也是十分可行的结合方式。

（三）根据机构目标和发展要求，适时调整运行机制

艺术传播效果的实现，离不开良好的传播运行机制。良好的传播机制是建立在对传播机构、传播载体、传播团队全面建设与掌控基础之上的。为此，艺术传播管理机构需要根据国家的政策、法律和法规，对艺术的传播与宣传、服务与营销，以及大众的接受与消费等活动予以监督和调控。特别要对艺术传播机构与企业实施强有力的领导，掌控其艺术传播活动的基本状况，监测其传播效果，并适时展开传播调研，将传播的实际效应与其活动目标及其评价标准进行对照分析，及时发现问题和总结经验；应建立信息反馈系统，对可能出现的种种社会反馈信息进行监测与分析，把握传播态势的有序，以及传播内容的均衡，对可能出现的问题及时加以调整，保证传播活动的顺利进行；还要对艺术传播者的工作和活动状态进行督导与检查，查看其执行目标和标准情况，以及在传播活动中贯彻国家方针政策与创新能力的状况。并以各种检查和评估结果为依据，调整和优化艺术传播机制，推动艺术创作和艺术市场的繁荣，保障人民群众的文化利益。

（四）注重内部组织和协调管理，做好优秀人才的培育和引进

艺术传播的顺利进行需要配备相应完善和优质的人力资源及其团队，创造必要的人才分布格局，并通过理顺系统内部的各种关系，促使各种人才要素的协调互动，提高传播效能。艺术传播管理体现为对艺术传播中计划、组织、协调、控制等活动的有效实施，推进艺术传播达到最佳效应。为此，传播管理主体需对人才与传播团队实施全面和有效的掌控，应根据传播活动的需要，在宏阔的区域中及时发现人才、引进人才，不拘一格地为我所用，同时又要通过内部人才的培育，解决人才之需；需根据艺术传播的基本目标和评价标准，对各类人员实施科学管理，在传播人员的调度上，做到人尽其才，让每一个人才各司其职，充分发挥自己的才能；需通过缜密的调适，对各类人员实施相对合理的有差别的薪酬与激励方式，激发各类人员的创新能力；需根据各种检查评估及信息反馈，对各类人员的工作状态及其绩效予以评价，奖优罚劣，奖勤罚懒，及时纠正各种偏差，充分发挥和调动各类人员最大的工作热情与创造力。

第三节 艺术传播管理的运行

一、艺术传播管理对象

作为社会重要管理活动的艺术传播管理,其面对的客体即为艺术传播活动,而在艺术传播活动的整体流程与内部构成中,又可分为具体的环节、部门、要素和人员等,其中艺术传播活动的运行系统、艺术传播人员、艺术传播制度等成为艺术传播管理的主要对象。艺术传播的整体运行系统是由各个不同部门和环节构成的,其整体建构与运行状态,是艺术传播管理主体最重要的管理对象;传播人才是传播活动的主体,其人才建设、人才质量与工作效能的提升已成为艺术传播管理的重要职责;而在艺术传播活动进行过程之中,必要制度的制定与实施是艺术传播活动的基本保证,因此对于传播实体中的制度的管理也就成为十分重要的方面。

（一）艺术传播运行系统管理

对于艺术传播运行系统的全面掌握与有效调控,是艺术传播管理的首要任务。艺术传播是一个严密的、完整的流程,它在大量接受艺术信息的基础上,运用一定的载体和手段,将最具价值的艺术信息予以传播,以求达到广泛、迅捷、深入的最佳传播效应。在当代社会,任何艺术活动与作品,均要通过有效的传播环节,才能实现最终价值。对于艺术传播运行系统的管理主要包括:第一,对于艺术信息的收集与整合。作为艺术信息出现的大量艺术活动或作品,源于不同的生产部门,有的艺术生产部门和企业本身就具有一定的传播功能,它们对于自身艺术作品创制的传播自然当仁不让。一些专门从事艺术传播的企业和机构,其艺术信息来自全社会,凡是对于自身传播企业有利的艺术信息,均可拿来为我所用,在传播中获得艺术信息的更大增值。因此,对于艺术传播企业或机构来说,如何全面和多方位地收集艺术信息是重要的,而如何对浩如烟海的艺术信息进行筛选、处理与整合,更是需要审慎、科学地对待,只有善于分析与辨识,才能在大量的艺术作品中捕捉到最具审美和商业价值的、精神含量较高的信息;第二,对于艺术传播方式、技术与手段的有效运用。时至今日,高新科技早已渗入艺术传播的各个环节,员工技术水平的高下、科技思维能力的强弱,直接决定着传播运行的效能和水准。特别是在当下社会,传统的艺术传播手段与科技传播方式并行,给从事不同艺术样式传播的人们带来更多的竞争和挑战。应当鼓励员工更好地学习和运用最新科技手段和技术,营造更好的传播平台,将艺术信息予以迅捷和有效的传播;第三,对于艺术信息的宣传与播扬。无论任何艺术活动与作品,均要通过各种宣传,使得社会各界与大众予以认同,有时甚至在艺术创制单位制作艺术作品的同时,就应同步地对该作品进行宣传和造势,以求在与同时期、同类艺术活动的竞争中占据优势,获得更好的社会效应。

（二）艺术传播人才管理

艺术传播的管理首先是对人的管理。在传播企业或部门，应当注重培养具有不同能力的人才，以形成多元和完整的人才结构。一是艺术信息处理与编辑人才。他们承担着从社会收集艺术信息，以及对于大量的艺术信息实施筛选、处理和编辑的职能；二是艺术中介人才。艺术传播在艺术生产与艺术消费之间具有重要的中介作用，有的传媒企业或部门本身就具有中介的意义，因此，造就和培养具有较高艺术中介能力的人才是十分必要的；三是艺术传播技术人才。他们在传播企业或部门具有重要的地位，担负着将艺术信息予以高效传播的职能，能够利用高新科技载体，运用最新技术手段，是其基本的能力体现；四是艺术宣传人才。传播离不开宣传，高效的宣传可以显著提升传播的广度和深度，同时，传播企业或部门从其本体意义上便具有宣传大众与播扬文化的重要职能，因此，此类人才亦是不可或缺的。

对于人才队伍的建设与培养，需要下大气力，方能使得企业或部门员工适应艺术传播事业的基本需求。要通过各种培训与实践，不断提高艺术传播工作者的基本素质。传播者应对于艺术活动及创作规律有深入的了解，准确把握艺术活动及其作品的实质，否则就难以准确与高效地传播艺术信息。传播者还需熟练掌握传播技术，工作人员技术水平的高低、操作能力的大小，直接决定着艺术传播的质量和效果。要重视对传播工作者工作绩效的评定，通过各种方式，对每个人所从事的工作做出分析和定性测评，正确评估其从事传播工作的效果，做到奖励先进，激励后进，充分发挥优胜者的示范作用。要建立竞争机制，倡导部门与部门之间、员工与员工之间的良性竞争，还要通过对社会各类人才的发现和引进，激活用人机制，改善传播企业内部的人才结构。

（三）艺术传播制度管理

艺术传播机构应该制定严格与完善的规章制度，并在传播活动与日常工作中认真执行。没有规矩不成方圆，规章制度是完成目标和任务的保证。无论是艺术传播制度的制定或实施，均要依据艺术传播企业的基本宗旨来完成。其一，艺术传播作为艺术生产和艺术消费之间的重要环节，既要坚持艺术传播的中介性意义，又要坚持自身作为艺术活动重要环节的地位，其制度应当对传播企业的自主地位予以有效保证；其二，艺术传播企业或部门须遵循艺术规律，同时也要遵循市场经济规律，既要追求经济效益，更要注重社会效益。需要通过计划、组织、领导、协调等多个环节、多个部门的工作，以全局性的视野和胸襟，采用全方位的手段来进行掌控；其三，艺术传播企业和部门由于其工作性质的原因，必须注重与各种相关艺术企业或传播部门、中介机构的良性竞争与和谐相处，应当以有效的制度保障各种关系的处理，营造和谐与双赢的态势；其四，艺术传播直接面向社会与大众，因此必须重视研究大众接受状态和心理，建立传播与接受的良好机制，在服务大众与商业运行的双重意义上，以有效的制度，保障传播效益的不断增长。

二、艺术传播管理流程

根据艺术信息传播工作的特点和规律，艺术传播管理主要是对于艺术信息传播各

个环节的掌握、运筹与调控,其流程主要分为以下五个环节。

(一)计划与论证

制订计划是艺术传播管理者的重要职能,也是实现高效管理的前提。计划是艺术信息传播活动的方向和依据,有了计划,管理者就能够有的放矢地把艺术传播者与艺术接受者协调组织在一定环境里进行艺术信息传播活动,并对艺术信息传播活动进行有效的指导、调节和检查。首先要收集信息,分析情况。从收集国家有关艺术传播的方针政策做起,了解国家对艺术信息传播的要求,以及艺术传播者与艺术接受者的现状和当前艺术传播的进展情况,注意艺术方面的有关信息发展和艺术传播所需要的物资材料设施,只有对各个方面的情况了然于心,将国家需要与社会实际相结合,才能为切实可行的艺术传播打下基础。其次是发扬民主,充分讨论。艺术传播决策者要注意引导广大艺术传播者积极参与,倾听他们在传播中的感受和意见,扬长避短,发挥他们对艺术传播的聪明才智。最后是择善而从,集思广益,对各方面的意见和建议认真比较分析,进行可行性论证,优中选优,确立传播活动的具体目标以及管理目标,使计划切实可行。

(二)运筹与实施

运筹,即指在计划的基础上,为决策者进行决策提供最优解决方案,以达到最佳管理效果。其中包括提供有效的理论与方法,为实现科学管理奠定基础;全面研究传播机构内部各个环节的基本状况,实现统筹与协调;对传播活动及其管理过程中可能出现的种种问题予以解决,为推进艺术传播活动的高效运行铺平道路。在实施艺术传播管理过程中,管理者要随时掌握艺术传播的进度,注意各个部门的配合情况,理顺各种关系。同时通过艺术信息的输出和反馈,采取相应举措,对艺术传播活动加以有效控制。要做好艺术传播的人力调配,知人善任,使其各尽其才,尽可能发挥每个艺术传播者的创造潜力;要做好艺术传播必需物资和经费的安排,为传播创造最佳的环境条件;要善于协调,对在艺术传播中出现的各种新问题、新情况,尽快予以处理,防止影响艺术传播活动的正常进行;要运用激励措施,除了必要的规章制度以外,还应采取各种鼓励和激发措施,包括给予表扬和奖励,使员工保持积极的精神状态,以保证艺术传播计划的落实。

(三)跟踪与调控

对艺术传播活动及艺术传播者的跟踪考察有助于计划的实施和落实。艺术传播管理机构对艺术传播活动或艺术传播者的跟踪是艺术传播管理的重要环节,它有利于发现问题,并及时地解决问题,使传播活动发挥最大效能。艺术传播跟踪具有对环境干扰和控制对象特征变化作出灵敏反应的能力,按照控制目标要求控制对象的行为。另一方面,通过实地跟踪,能够发现艺术传播规划的缺陷,在艺术传播实施中及时地做出调整,使艺术传播活动更加符合传播活动的预期需求。通过跟踪,应注意发现人才,对艺术传播者表现出来的积极性和创造力予以鼓励和保护,对于有价值的经验要及时推广,不断提高艺术传播的效率。对于作出重要贡献或有突出创造力的人才,要充分发挥他们的聪明才智,大胆使用,给他们提供展示才能的舞台。在跟踪过程中,应善于调控传播活动整体运行的节奏与效应,对可能出现的各种问题或者突发事件及时作出应对措

施,对某些潜在的隐患应在已经预设应对方案的基础上加以灵活处理,确保艺术传播者的传播行为不偏移方向,每一环节和步骤的操作均能达到预期目标。

（四）督导与检查

这是管理艺术传播活动的一个重要任务。督导具有督查和指导的作用,一方面对传播活动所有环节及其所有人员实施全程督查,对其工作运行状况予以监控,发现问题及时提出警示,另一方面又要对传播运行中各个环节和人员的工作状态及其质量保障予以指导,帮助其及时加以改进。督导是评价艺术传播工作的依据,是提高艺术传播质量的手段。检查是督导的延伸,可以测量计划的正确性和预见性如何,衡量各种控制措施的有效性程度,发现传播过程中的经验和不足,推动工作的正常进展。检查分为平时检查和阶段检查。管理者可以随时了解艺术传播者的具体工作开展情况,也可以定时地对一个时期的工作进行检查。专题检查和全面检查也是经常运用的形式。专题检查是就某些方面的传播情况进行检查,全面检查是从整体上对艺术传播活动的检查。无论采取什么形式进行检查,都应该有明确的目的,不要把检查流于形式,也不能把检查作为整人的手段。管理者要经常走出去、深入实际,用心去听,用眼去看,不能光看材料、听汇报,要亲身了解情况,分析比较,从而得出客观可靠的结论。既要肯定艺术传播活动的成果,也要注意到存在的问题,成绩要予以表扬,经验要积极推广,问题要及时解决,不足要迅速修正。

（五）反馈与评估

反馈是艺术传播活动管理过程的终结环节,表现为当传播活动产生一定的社会效应后,反过来作用于传播机构,以其相关信息和数据,为管理者提供依据,对传播活动整体效果作出准确的判断,使艺术传播机构能够客观地评估和验证自身的工作业绩。评估是对艺术传播活动周期的总评价和总分析,标志着一项艺术传播活动及其管理活动的结束,具有承前启后的作用。艺术传播活动的评估包括各种总结,如当月小结、季度小结和半年总结、年度总结等；按照范围有全面总结、部门总结、小组总结等；按照内容有专题总结、专业总结等。总结既要紧紧围绕艺术传播计划中提出的各项目标逐项对照,通过对设定目标和完成情况的评估,评定其工作业绩的优劣和成绩的大小。以此为基础,奖优罚劣,对做出突出业绩者予以奖励,委以重任,对业绩平平者予以警示,而对业绩较差甚至出现事故者予以处罚,甚至辞退。在整体上,则应通过对各种反馈信息的分析和研究,从经验教训中寻找有效管理的规律,不断提高艺术传播活动的质量,促进艺术传播活动推陈出新,以新思维、新举措造就出艺术传播的业绩。

艺术传播管理的各个环节相互联系、相互制约,又相互作用。计划与论证是实施传播活动的前提,运筹与实施是艺术传播活动的启动,跟踪与调控是传播活动运行的推进,督导与检查是艺术传播活动的保障,反馈与评估是艺术传播能量的提升。艺术传播管理活动正是在这个循环往复、周而复始的螺旋式运动过程中不断总结经验、提升自己,不断获得发展。

第四节　主要艺术样式的传播管理运作

一、表演艺术传播管理

表演艺术是音乐、舞蹈、戏剧、曲艺等具有现场表演和展示性质的艺术活动,其传播的过程具有二次创作、面对面与互动性交流的特点。表演艺术也可称为演艺。

(一)表演艺术在传播过程中的行业特点

第一,二次创作与传播。包括声乐、舞蹈、戏剧等在内的表演艺术,其创作过程一般由两个部分组成。第一阶段是在作品初创时,原作者对歌曲曲调、舞蹈动作、剧本内容等的创作过程,此即为表演艺术的"一度创作"阶段;第二阶段则是歌手、舞者、演员等对该作品的表演过程,此即为演艺艺术的"二次创作与传播"阶段。其中,二次创作与传播是表演艺术传播中对作品重新赋予新意义与新生命的创造性行为,是相关表演者在对作品内容、情感和内涵充分理解把握的前提下,运用自身才华对作品予以重新演绎并呈现给受众的传播行为。

第二,面对面交流与互动性传播。在表演艺术的演出过程中,演出者与受众往往处于一种直接性的传播状态之中。此时信息的发送者、传播者和接受者处于同一个时空内,从而得以使传播的相关参与者产生面对面的交流,并赋予受众以沉浸式的、全方位的、多线程的艺术传播体验。此外,在表演艺术的传播过程中,舞台之上的演员与舞台下的观众可以通过眼神、语言、肢体动作甚至是直接身体接触来形成一种互动性的信息传播。这一过程一方面将表演者的内心情感、自身体验直接传达给观众,另一方面观众也可以结合自己的理解体验对演员的演出进行互动性反馈。

(二)表演艺术传播的管理方式与方法

第一,进行合理的演出季规划。演出季是以音乐、舞蹈、戏剧等为主要内容的表演机构和演出场所所制定的周期性规划,其通常存在于当年的9月至次年的6月之间,一般以周或月为工作的基本周期单位,时间长度上不少于连续的33周。演出季制度有利于演艺团体和剧院机构等根据自身的财务情况、演员档期和不同地域受众的实际需求等客观条件,提前安排下一阶段的演出计划,进行周密的投资预算,与演员和赞助商签订合同协议,有步骤的进行场馆租赁与人员招聘,从而在传播过程中做到对演出规划、票务销售、广告宣传、媒体推广等行为的合理统筹策划。

第二,注重传播过程中的品牌打造。无论是作为演出主体的演员或演出团体,还是作为演出承办者或主办者的剧场、音乐厅,都需要在艺术传播过程中重视对自身品牌的打造。具体而言,表演艺术在传播过程中的品牌符号包括一切具有独特性和可识别性的文化符号,如具有独创性的演出形式、演员构成、场所体验等;品牌形象需要根据不

同演出的具体内容、形式、场所及市场需求等进行调研、分析和定位,并在传播过程中予以有针对性的宣传突出,使之成为区别于其他演出的特征性标识。

第三,合理运用评论与宣传。一方面,需要在传播过程中合理利用名人效应、口碑效应,通过吸引具有专业水准的行业名人观看演出、在剧院举办大众讲座等不同形式的传播活动,收集、展示社会各界对演出效果的评论,并扩大演艺活动的知名度和影响力。另一方面,也需要与包括自有媒体、纸质媒体、网络媒体等在内的众多大众传媒建立良好的合作关系和沟通渠道,通过官方网站与微博、微信公众号、电视、电台、报纸等多种平台,在线上线下、纸媒网媒等不同层面实现对演出项目的全方位宣传,将相关演出信息和社会评论推送给潜在的受众群体。

二、造型艺术传播管理

造型艺术,又称空间艺术、视觉艺术,是以颜料、纸布、木石、金属等一定物质材料为载体而创造出的可视静态空间形象,主要包括绘画、书法、雕塑、设计艺术、摄影艺术等。根据具体类型的不同,传播过程分别具有个体性活动和社会性活动特征。

(一)造型艺术在传播过程中的行业特点

第一,个体性活动的凸显。书法、绘画等造型艺术的创作过程中,往往带有很强的个性化色彩,其内容、形式等在很大程度上受到艺术创作者个体情感、经历、境遇和艺术主张的影响,大多带有强烈的个体化元素和主观化特征。不仅不同艺术家作品之间的特征具有个性化的差异性,同一个艺术家在不同时期所创作的作品也会具有相当的区别。

第二,社会性活动的递进。设计、雕塑等造型艺术不但具有一定的装饰性、功能性等实用性功能,也常常在日常社会生活中扮演着特定的公共性角色,代表和承载着某个区域、民族或国家的社会风俗、历史传统、人文伦理以及文化时尚潮流。因此,需要将对设计、雕塑等造型艺术的传播视为一种社会性质的传播活动,并在其创造过程中关注作品的公共性效益、社会舆论、大众反响等层面的问题。

(二)造型艺术传播的管理方式与方法

第一,重视展览传播过程中艺术个体性与社会性之间的平衡。一方面,需要与艺术创作者做到及时有效的沟通,根据作品自身的特点,在展厅的面积、灯光、陈设等环节上做出相应的设计和布置;另一方面,在不违背作品自身所表达出的个体性特质的基础上,关注造型艺术展览在传播过程中所产生的公共性效用和社会性影响,并在其两者之间予以平衡。

第二,强调形象设计宣传。无论是作为造型艺术创作者的画家、书法家、设计艺术家、雕塑家,还是造型艺术作品自身所关联的绘画流派、书法风格或雕塑手法,都存在着一定的风格特征。在艺术传播中,需要强调对这些独特性风格特征的凸显和宣传,并以此为基础形塑特定的标志性形象,如某一艺术家在创作中个人情感的流露、某一流派在创作手法上的共通性集体特征等。唯有如此,才能使得该造型艺术在传播中具备独树

一帜的形象风格,并在社会大众中得到更好的传播。

第三,关注媒体舆论并与之形成良性沟通。造型艺术的传播过程不仅存在于画廊、美术馆、博物馆、公共广场等传统意义上的物质空间之中,也在更加广阔的范围上与艺术评论刊物、电视与广播、网络社交平台等媒体平台之中的虚拟空间息息相关。通过这些媒体的传播,更多无法亲自到达现场的受众得以观看、欣赏与讨论艺术品,这一过程在很大程度上扩大了造型艺术的传播范围与社会影响力。因此,在造型艺术的传播中应与媒体达成良好的交流沟通,在关注公众舆论评价与话题的基础上,对传播过程中的展览方式、展览内容、展览特点等进行及时调整。

三、影视艺术传播管理

影视艺术是空间艺术与时间艺术的结合,主要包括电影、电视及其衍生物。影视艺术在传播过程中的特点在于,依赖于特定的媒介载体并受到其制约,与观众具有一定的互动性,并在受众反馈上具有一定滞后性。

(一)影视艺术在传播过程中的行业特点

第一,载体对传播的制约。影视艺术的传播依赖于特定的载体。在传统传播渠道中,影视艺术主要通过电视台、电影院的放映为载体或途径,但由于电视台播出时长和电影院放映厅在数量上的有限性,许多影视艺术作品无法获得足够的放映时长和播出途径,甚至有些影视作品在制作完成后从未在电影院得到公开上映。但随着近年来科技的发展,高密度数字视频光盘和网络点播的普及,传统载体的稀缺性对影视艺术传播的制约得到一定程度上的缓解。

第二,艺术的互动性。影视艺术在传播过程之中,常常会引起大范围的受众讨论。观众在收看、欣赏影视艺术之时或之后,会就影视作品的内容情节、角色形象、台词对白乃至服装设计、场景布置等等不同环节展开丰富激烈的讨论。因此,虽然影视艺术无法在传播过程中与受众达成实时的双向交流,但其在互动环节依然存在且极具社会话题效应。

第三,传播反馈的滞后性及调整的困难。不同于大多数造型艺术及表演艺术,以电影、电视剧为代表的影视艺术投入成本大、制作周期长,且一旦完成生产制作并进入传播阶段之后,无论大众及市场反响如何都很难进行相应的修改。因此,作为一种高风险的艺术生产形式,其在传播过程中所获得的受众反馈具有相当的滞后性,也因此难以进行及时有效的调整。

(二)影视艺术传播的管理方式与方法

第一,掌控院线市场的特性。电影放映业是一种具有一定垄断性的经营体制行业。在许多地区,以万达、中影、上影等为代表的、具有一定体量和资源的院线,对电影的发行、放映、衍生品开发等产业链的上下环节具有很大的控制权和话语权。此外,院线在艺术传播过程中所掌握的一手票房数据等有助于及时获知市场中受众喜好选择和品味转向,从而以此为依据对电影的题材选择、角色设计等生产制作中的诸环节产生反向影

响。

第二,把握传播方式的多样性。除传统的电视台播放和电影院放映外,网络点播和移动多媒体客户端等传播渠道,在当下已成为越来越多影视艺术受众所偏好的传播方式。在这些新型传播方式的影响下,影视作品的传播普遍呈现出可观看性强、话题多元性、内容接近生活、传播速度快等特点。这些多样性的传播方式不仅通过新的技术渠道实现了人们随时点播收看影视节目的需求,也在内容层面尽可能的满足了不同受众群体的差异化心理期待和艺术需求。

第三,重视传播的辐射效应。影视艺术由于其传播方式的大众性而具有广泛的群众基础。在传播过程中,影视艺术会因受众个体感受理解的差异性而生成众多的多样性话题。在网络时代,这些话题在不同群体中生成、讨论、发酵而具有了辐射效应,并形成具有高度社会关注度的话题效应。所以,在传播过程中需对影视作品所产生的不同话题予以实时关注、主动回应和积极互动,从而进一步提升影视艺术作品在全社会范围内的知名度和影响力,同时为影视作品的衍生品开发、续集拍摄等提供良好的受众关注度基础。

四、数字艺术传播管理

数字艺术是以数字科技和现代传媒技术为基础,将技术理性思维和艺术感性思维融合为一体的新艺术形式;其主要表现形式包括网络艺术、电子游戏、电脑动画、卡通动漫、网络广告、网络游戏、数字设计与插画等。

（一）数字艺术在传播过程中的行业特点

第一,技术对传播的制约。相较于传统艺术形式,数字艺术对技术的依赖性更大,它的传播过程和传播效果的达成必须依赖于特定的信息技术、媒介载体或网络支持。通过科学技术,数字艺术得以进行更好的展现和表达,并为受众带来全方位、沉浸式的体验。第二,互联网技术在近年来的迅速发展和普及,使得远距离的多媒体艺术传播成为可能;而借助互联网,艺术家也可以快速便捷的发布作品,并做出相应的宣传和运营活动。反之,受到技术发展进程的制约,一些数字艺术形式和作品也因此无法得到及时有效的传播。

第二,传播的大众化。一方面,计算机网络及通信技术的不断推广,使数字艺术作品的大众化普及程度得到不断提高,其作品的传播范围、传播速率和受众群体覆盖度远远超过传统艺术作品,并由此成为一种贴近大众群体日常生活与情感的艺术传播形式。另一方面,数字艺术的传播具有实时化的特点。在当代社会中,以新媒体、移动媒体为主要平台的数字艺术传播方式,使得即时性、可移动性成为数字艺术在传播过程中的一大特征。越来越多的受众通过微博、微信等网络媒体或移动媒体社交平台接触到数字艺术,而受众在收看、评价和讨论的同时为这些作品带来极高的流量和话题性,从而进一步提升了数字艺术在艺术传播中的社会影响力。

第三,传播中社会性、多产业的融入。数字艺术是人文艺术和计算机技术交叉结合

的产物,与媒体艺术、大众传媒、商业文化、数字技术、广告学等相关领域息息相关。在数字艺术的传播过程中,涉及社会中大量艺术生产和艺术传播机构的参与及合作。这一过程不仅与传统艺术传播中的美术馆、电影院、剧院、音乐厅、图书馆等文化艺术机构发生联系,也与交互式网络点播、数字影像与动画、网络游戏产业等新式的艺术媒介具有频繁的互动。因而,数字艺术的传播过程是一个社会性的、多产业共同参与的传播活动,需要调节和平衡不同客体对象在利益、诉求、目标上的差异。

（二）数字艺术传播的管理方式与方法

第一,尊重数字传播过程中的多样性和大众性。不同于传统艺术传播,数字艺术在传播过程中会根据其内容、形式的不同,而在相应的渠道、技术手段上存在着很大的差异。也正是因为这种差异性,才赋予了数字艺术以更强的体验感和丰富的感染力。因而,需要尊重数字艺术在传播过程中的多样性,并在技术、政策、法律等层面为之提供更多的支持。此外,随着受众主人翁意识的觉醒,他们不再满足于被动地接受艺术传播所提供的所有信息,而是积极的对信息进行筛选和再造。对此,应在数字艺术的传播过程中重视受众自身的主观能动性和自主选择权,丰富所提供艺术品的内容形式,以满足不同受众的需求。

第二,倡导传播的跨界与互动。一方面,数字艺术在当代与传统艺术之间产生了大量的跨界合作与相互借鉴。许多源自于传统演艺、造型和影视艺术中的元素都有机的融入到了数字艺术之中,进而在传播中丰富其趣味性和内涵性。另一方面,数字艺术的传播具有交互性特征。在互联网时代,信息的发送者和接受者可以通过网络进行实时的互动交流。对于数字艺术而言,这一结构在艺术创造者、艺术传播者、艺术接受者和艺术评论者之间构建了一张交错纵横且可实现自由沟通的网络,突破了艺术传播与艺术接受的二元对立与位置隔离,促进了艺术生产与消费的良性循环和互动。

第三,加强对各种媒介的监控和管理。鉴于猎奇性、趋利性等原因,在数字艺术的传播,特别是当代网络传播中,不免存在一些涉及黄色、暴力与版权盗用的不良信息与产品。而由于及时有效的内容监管措施的缺乏,以及网络传播的扩张性、迅捷性,使得这些内容在各种媒介中快速传播,并导致了互联网中数字艺术传播的混乱与无序。对此,需要通过法律手段明确各传播者和相关媒介平台的责任,督促其对自身的运营行为和所传播信息进行必要的自我约束和及时审查;同时,也需要通过技术手段对数字艺术传播中的信息予以监控,对涉及作品版权盗用、色情暴力等不良内容传播的个体和媒体平台予以处罚,以确保数字艺术传播在整体上处于绿色健康且积极有序的环境之中。

学完本章,请思考下列问题:

1. 艺术信息与传播方式。
2. 艺术传播效果及其影响因素。
3. 艺术传播管理的目标与职能。
4. 艺术传播管理的流程。
5. 主要艺术样式的传播管理方式。

第九章　艺术市场与营销管理

艺术市场的出现是人类社会发展的重要现象,早在多个世纪之前就已形成其基本形态。它的衍变和发展,离不开社会政治、经济、科技、文化的综合发展与推动。艺术市场为作为商品的艺术品的交换与流通打开通道,也为更广泛的艺术创作、生产与消费奠定基础。早期艺术市场的生产、交换和消费源于个体行为,当代艺术市场的参与者则包括了更广泛的企业与实体,是艺术产品供给和服务所有现实和潜在的生产者目标与消费者需求的总和。而艺术生产和消费,都需要通过营销来完成。艺术营销的概念是伴随着现代艺术企业和"以客户为中心"的营销理论的兴起而产生的。它被认为是一种艺术企业立足于市场,运用一定的方式和策略销售艺术产品,并以此获得更多受众和盈利的有效手段。由此而言,艺术市场与营销管理包含着艺术市场管理和艺术营销管理两个基本范畴,体现的是管理主体对艺术创作、生产、流通、消费等活动及其参与者的自觉和能动性的调控与把握。

第一节　艺术市场

艺术市场常常被表述为商品交换关系的总和,是呈现艺术商品供给与需求之间矛盾的统一体。从较早的艺术市场到现代艺术市场的不断发展推动了艺术商品的广泛交流,当下的艺术市场是由一系列分支系统构成,包括了国际、国内和区域的市场,还包括了不同艺术门类的市场,在艺术商品的生产、传播、销售中呈现出更为复杂的架构。

一、艺术市场概述

(一)艺术市场的范畴

从狭义上看,艺术市场是艺术品以商品形式进行交换和流通的交易场所;从广义上看,艺术市场是特定的社会经济领域,包含了艺术品交换的总和。因此,艺术市场是指具备商品属性的艺术品进行流通、消费的空间和场所,它是现代市场体系中的一个不可缺少的组成部分,是以商品交换的形式向社会提供艺术产品和服务的空间、场所的总和,是艺术商品流通的主要通道。

(二）艺术市场的构成

当下的艺术市场远非仅为艺术品以商品形式进行交换和流通的交易场所，它是各种要素参与、互动、博弈的共同场域。艺术市场的综合性使其可以依据不同的属性予以分类，按照历史特征分为古代艺术市场、现代艺术市场、当代艺术市场；按照地理特征分为国际艺术市场、国内艺术市场、区域艺术市场；按照市场结构特征分为完全竞争艺术市场、垄断竞争艺术市场、寡头垄断艺术市场；按照分配特征分为一级艺术市场、二级艺术市场；按照交换对象特征分为艺术商品市场、艺术劳务市场等。

如今，艺术市场从业者运用转化、嫁接等经济活动手段对不同艺术门类间的融汇和打通促成艺术衍生品市场的形成。艺术衍生品市场中的授权复制，运用艺术设计元素生产衍生产品使消费者获得体验满足，其多维体验产品，诸如广告、网游、展示设计、包装设计、动画设计等作为艺术市场附加产品，与其制作生产的广告、设计、传媒等文化艺术企业也是广义艺术市场的组成部分。总体来看，当下的艺术市场远非仅为艺术品以商品形式进行交换和流通的交易场所，它是各种要素参与、互动、博弈的共同场域，正如美国《财富》杂志所言：不知不觉中，艺术从一个无名的、混乱的、生僻的市场转变成了一个组织良好的、高度成熟的市场。艺术品已经成为准金融工具，因为艺术市场本身已经成为金融市场了。[1]

二、国内外艺术市场现状分析

（一）表演艺术市场

表演艺术市场是文化市场的基本组成部分，是指演出活动在交换过程中形成的各种关系的总和。它既包括有形的演出场所、演员和观众，也包括参与演出活动的主体之间即艺术产品生产者、经营者和消费者之间的关系。

进入21世纪以后，美国和英国凭借自身在大型演唱会、音乐剧的创制优势占据世界演艺市场的主导地位。在市场主导的趋势下，一方面，高制作水平的舞台剧和音乐剧纷纷登场，成为演艺市场的主要内容，极大地调动了各国演艺制作公司、艺术院校及文化政策主管部门发展音乐剧的积极性。另一方面，在传媒迅速发展并与演艺产品渗透融合的促进下，大型传媒集团纷纷融入演艺市场，促进传统演艺市场中传统剧目的现代数字化、网络化创新。同时，在跨地域、领域融合趋势下，演艺产品的对外贸易也由单一的剧目外销，拓展到既有演艺产品版权贸易，又有跨国家和地区投资、经营剧院，还有本土化合资经营等多种方式的国外市场扩展，推动了演艺市场产品、人才及资金等竞争要素的跨国、跨地区流动。

我国演艺市场发展大致经历了三个阶段，包括新中国成立到改革开放前的完全计划时期（1949—1978），改革开放到世纪初的管理体制改革和市场化探索时期（1979—

[1] 詹姆斯·海尔布伦等.艺术文化经济学[M].詹正茂，译.北京：中国人民大学出版社，2007年版，第169页。

2002），21世纪初期以来的国有文艺院团体自改革和演艺产业发展时期（2003至今）。当前，我国演艺市场已出现多元发展格局，交响乐、歌剧、芭蕾、现代舞蹈和音乐剧，民族戏剧、民间歌舞、杂技、曲艺、皮影等精彩纷呈。在演艺表演实体中包括国有演艺单位，集体、个体、中外合作合资等多种所有制形式的演出实体。

（二）造型艺术市场

造型艺术是指包括绘画、雕塑、书法、设计、建筑、工艺等在内的所有以一定的物质材料和手段创造的可视、静态、空间形象的艺术。其可视性、静态性、空间性是构成造型艺术的主要因素。绘画是造型艺术中最基本的、表现力最为丰富的艺术样式，也是造型艺术市场最主要的门类。

19世纪下半叶，随着西方进入现代工业社会和西方市场经济的发展，艺术品逐渐商品化，艺术市场的结构发生了很大变化，集展览、收藏、销售于一体的画廊逐渐取代了传统的画店，艺术市场的范围也由比较单一的绘画艺术品扩展到同时经营工艺美术品。从那时开始，造型艺术市场被人们看成是一个具有很高回报率的投资领域。进入20世纪以后，由于各国政府文化部门和资本持有者对艺术的投资，形成了由收藏家、艺术博物馆收购古董和当代艺术家作品的拍卖行制度，一些在历史上主要经营古籍的著名拍卖行开始涉足艺术品领域，形成了画廊、拍卖行和艺术博览会并存的造型艺术市场体系。从欧美艺术市场艺术品种类来看，绘画是主流交易品种。近10年来，欧美市场上绘画作品的份额平均占73%，其次为雕塑和素描，分别占比12%和9%左右，战后及当代艺术品市场的品类分布与此相似。

我国具备现代意义的造型艺术市场始于19世纪的上海，清光绪二十六年（公元1900年），上海河南路开了一家笺扇商号——朵云轩。朵云轩初营苏杭雅扇、诗笺信纸、文房四宝、书画装裱等，后又发展出木版水印、书画中介等业务，已经具备了西方画廊的性质，标志着中国艺术市场步入一个新的发展阶段。中华人民共和国成立到1979年改革开放前，由于历史背景、国家政策环境等因素的影响，我国的艺术品市场发展基本停滞，直至20世纪80年代中国实施改革开放政策之后，方才进入正轨。

我国造型艺术市场也分为初级市场（又称一级市场）和二级市场。初级市场主要有画廊、艺术博览会等，二级市场则以拍卖行为主。发展成熟的两层结构市场体系运转规律为：由初级市场的画廊承担经纪人的角色，负责挖掘和培养艺术家，帮助艺术家树立自己的创作风格，只有当艺术家的作品有一定的市场价值之后，才可以进入二级市场。当前，我国艺术品市场的架构具备自身的特点，在艺术品成交中拍卖销售占有绝对的主导优势，这与欧美国家艺术市场中私人洽购、零售交易为主的艺术品销售结构有所区别。

（三）影视市场

影视文化是人类文化发展到19世纪与20世纪之交形成的文化形态，虽然影视文化作为新型文化形态发展历史较短，但是在创意产业领域表现突出，比如美国好莱坞的多家电影公司，以及欧洲、日韩、中国等国家和地区的电影与电视产业，均具有鲜明的特色。总的来说，世界影视的发展经历了作为娱乐样式的影视、作为艺术样式的影视、作

为文化形态的影视、作为产业形态的影视四类发展形态,其发展既有大致的次序,又相互交织,各种形态在当代同时呈现。可以说,当代影视文化步入了错综复杂、丰富多彩的时代。

目前,国外电影市场呈现以下态势:①新兴市场成为带动全球票房增长的重要力量。在新兴的发达国家和发展中国家,电影市场的发展与人均GDP增长、恩格尔系数下降呈现出紧密的正相关联系;②电影市场竞争日趋激烈,多元文化市场交流成为趋势;③电影制作的国际化分工越来越明显;④电影银幕数量不断上升,数字化推进迅速;⑤电影营销从传统模式向新媒体社交模式延展。

我国电影诞生于20世纪初,目前,已经成为世界第二大电影市场,银幕数量、观影人次均位居世界第一,也是推动亚太地区电影市场高速发展的最主要力量。多年市场化运作,我国已经形成了较为完整的电影产业链,核心业务环节包括电影制片、电影发行、院线经营、影院放映,主要参与主体包括制片商、发行商、院线公司和影院等。我国电影市场呈现如下格局:①院线数量不断增长;②电影院线经营模式多元,院线数量稳定增长;③主流院线基本全部实现数字化放映,数字银幕主导地位进一步巩固;④电影市场与互联网的结合更紧密;⑤多方资本进入电影市场,带来电影金融市场创新。

电视市场是以电视台和电视传播媒介为中心的媒介播出市场。国内外电视市场正处于传统的电视媒体与新媒体融合的时期,融合、跨界、创新是当今电视市场的主旋律。按市场规模排名,全球最大的在线电视和视频市场依次为:美国、日本、英国、德国和中国。在当下,电视广告、付费电视、订阅电视等是全球在线电视和视频收入的主要来源,电视广告收入和订阅电视的增长尤为突出。数字卫星电视技术和付费电视服务使得频道多元化,观众的电视收视选择越来越丰富多元,技术和服务促进下的频道多元化成为电视市场发展的一个重要特点。

1958年我国首次播出的电视剧《一口菜饼子》标志着中国电视剧的诞生。2007年以来,我国长期居于全球第一电视剧生产和消费大国。我国的电视市场有两个明显的特征,一方面是电视市场的自然经济特征,另一方面则是来自行政力量的推动。在行政力量的推动下,各分散的电视台整合并集团化发展,迅速提高了我国电视市场的集中度,从而改变了我国的电视市场结构。此外,在确保市场性的同时也始终强调公益性。随着全球经济发展和我国电视体制改革,国内电视市场也在继续延伸发展,政府和市场之间的联动关系更趋于合理,电视剧的市场活力得到充分发展。

(四)数字艺术市场

数字艺术作为一门年轻的艺术,是现代科学技术发展的必然产物。真正形成有社会影响力的数字艺术作品并被社会大众所认可,也只有短短二十多年的历史。

从全球来看,数字艺术在美国、日本、英国等发达国家发展极为迅猛,且日渐成熟,作为数字艺术市场重要组成部分的数字动漫市场、数字游戏市场、数字音乐市场、数字视频市场都呈现出特有的发展趋势。数字动漫产业链在新技术的驱动下正重新整合;数字游戏产业则随着移动互联网的发展和扩散蓬勃发展并形成新的格局;数字音乐产业也借助流媒体的发展实现了新的发展。按照区域分析,发达国家凭借其在信息技术

和创意内容方面的领先,依然引领着数字文化市场的发展,例如美国通过以市场为主导政府辅助推动的方式,在数字动漫、数字游戏、数字视频、数字音乐等数字艺术市场居于全球领先位置,数字艺术已经成为美国核心产业之一,数字艺术市场产值在美国国民收入中占4%,迪士尼和时代华纳等为代表的数字娱乐公司占据了西方数字媒体市场的95%的份额。

我国数字艺术市场起源于20世纪90年代末期,这一时期许多数字艺术生产企业应势而起,数字艺术产品也蜂拥而出。当下,我国在数字艺术市场已经构成以数字设计为基础,以数字媒介为依托,涵盖动画、影视、网络、媒体等多领域的市场化产业链。尤其是北京、上海、福建、江苏、浙江等地不断建成的数字媒体艺术产业基地,例如北京石景山区北京数字娱乐产业示范基地、北京魏善庄地区国家新媒体产业基地、安博(天津)数字艺术产业基地、上海电子艺术创意产业基地——数字天地、无锡国家动画产业基地、杭州(闻堰)国家数字音视频产业基地、南京市珠江路数字文化创意园、广州番禺东环街国家网络游戏动漫产业发展基地等,进一步促进了我国数字艺术市场的发展。

三、艺术市场消费者拓展

艺术消费需求是人们对艺术商品或服务所产生的消费需求。它通常以欲望和意向的形式表现出来,属于人的一种心理状态。按照心理学的规律,人的行为产生于动机,而动机又产生于需求。艺术消费需求是人的消费心理活动的基础和重要动力。也正是艺术消费需求促使人们产生购买动机,并通过支配购买行为,从而满足人们精神生活方面的需要。

艺术消费者的拓展是为了满足当前艺术消费者和未来艺术消费者的消费需要,通过策划安排、营销运作、艺术普及教育、受众关注和传播等促进艺术文化组织发展与消费者间的联系,艺术消费者拓展对于艺术与个体间关系的促进、发展是个长期的过程,它包括了对于未来艺术消费者数量的拓展,同时也要通过高品质的服务提升满意度与忠诚度,以稳定现有的艺术消费者群体。

艺术消费市场拓展可以借助受众调查来确定自己的受众群。其基本操作为,在艺术活动的参与者聚集在一起或入场时向他们发放调查问卷,然后在参与者离开前将问卷收回。问卷涉及的内容主要为:

(1)消费者的社会特征。包括年龄、性别、学历背景、职业状况、收入水平、消费以及决策地位和能力等。

(2)消费者的文化产品接触行为和偏好特征。包括接触艺术总体时间、对艺术商品的满意度、对艺术商品价格的承受力、对销售和发行渠道的接触习惯、对内容资讯的偏好、对艺术商品的改进建议、对艺术组织服务的满意度等等。

消费者调查的结果通常以百分比来表示,例如,各年龄阶段在所有消费者中所占的比重是多少。通过调查统计出的数据可以对不同艺术种类、不同作品的消费者特点进行详细的比较。艺术营销人员可以根据消费者的不同特点制定更有针对性的方案。

但此种调查通常只能看到参与艺术活动中来的消费者的特点，而这些人的特点往往具有稳定性，并不能看出这些艺术消费者与非艺术消费者有何特点上的区别。然而艺术营销不但要留住现有的消费者，往往还要针对更多的潜在消费者，尽可能地吸引更多人的参与，才能有利于艺术部门的长足发展。例如，"观众年龄的问题长期以来一直困扰着艺术管理者和经济学家们，因为它隐含着对未来观众增长和下降的可能性暗示。如果一个艺术机构发现其观众的相对年龄过高或正趋向于年长化，这或许是对其未来观众规模缩小的一个警告，因为老年人最终会退出观众的行列，而且很可能没有同等数量的年轻人会被吸引加入到这一观众队伍中来。另一方面，如果一个艺术机构目前的观众相对年轻，或许预示着其未来的观众人数会有所增长，理论上现有的年轻观众随着其年龄的增长仍会参加艺术活动，同时还会继续吸引很多新的年轻观众"。[①]事实上，无论一个艺术机构的消费者是否存在老龄化的问题，该机构都希望可以吸引更多年轻的消费者，因为他们相信这是未来的消费群体。因此，在实施艺术营销时要进行消费者的拓展。

（3）为让更多的人了解优秀的艺术作品，要多引进、多展出（演出）、多做普及性介绍。对于艺术机构，要有意识地培育自己的目标市场，可以采取作讲座及示范课、组织参观展览及排练、建立会员俱乐部、推出低价位的门票等多种形式，培养和引导自己的忠实消费者群体。例如，某剧团在演出完毕后，演员会从舞台上下来与观众聊天，使观众了解到节目背后的许多故事以及主创人员的初衷，这样的交流方式也是剧团为观众提供的一种附加服务，长久坚持下来，有的观众从一次性的偶然参与变成了长期参与，有的人听闻后也愿意参与进来。有的剧团在排练时是定期免费开放的，就好比播放片花，偶然间的惊鸿一瞥，也许便能产生消费的欲望。画廊可以定期安排讲座，介绍艺术知识，让人们觉得艺术并非高不可攀；还可以介绍自己画廊的签约画家的背景及创作初衷，让人们对作品有一个更深层次的认识，首先做到非功利的欣赏，从而有一天成为消费者。

会员制是一种非常灵活且更具自主性的方案。不必受限于当季一定的出席场数，会员每年只需要付一笔会费，便有资格在其选择的艺术活动中获得门票或购买折扣，并比一般消费者更有优先权。会员制多用于表演艺术机构和博物馆，它在为会员带来归属感的同时，还提供了一定的福利。会员只需在开始时交纳一笔金额相对较低的会费，就可以享受该艺术机构的优惠政策，并且往往没有出席次数和特定场次的要求。而会费一般在首次购买享受折扣优惠时便得到了补偿。会员制对于新成立的艺术机构会起到比较明显的作用，在对会员没有特定要求和限制的情况下，他们可能成为文化艺术活动忠诚的消费者。

（4）要对年轻一代进行艺术普及教育。童年有过艺术教育经历的人，往往成年后会成为艺术消费的主力军。艺术门类具有相通性，一个孩子学习了舞蹈，并在老师的逐

[①] 詹姆斯·海尔布伦等.艺术文化经济学[M].詹正茂,译.北京:中国人民大学出版社,2007年版,第55页。

渐肯定中有了对舞蹈的热情,他在艺术方面的天分也会展现在声乐和美术等方面。同样,在成年后的艺术参与方面,一个喜欢音乐的人,往往也会观赏舞蹈,参与画展等。所以要特别注重年轻一代的艺术培养。目前,许多学校开办了艺术鉴赏课,但仅仅鉴赏是不够的,经过对艺术的系统学习,才能对艺术有更深的体会。艺术机构可以开设系统的艺术培训班,为优秀的学员提供一定的实践机会。这不但可以为企业本身培养一批未来忠实的观众,也在一定程度上提高了年轻人的艺术素养,为国家培养了艺术人才的后备军。这样的营销方式是目前服务营销领域最为推崇的社会服务营销观念。艺术企业不但为社会精神文明作出了贡献,也为自身带来了更大的经济效益。

无论何地,艺术机构均对一个特定的群体产生浓郁的兴趣,那就是学生。吸引学生参与艺术消费,成为许多艺术机构的工作的重心。有的艺术机构开办了艺术进校园活动,这样就能够让学生及时接触到演出,从而达到两个目的,第一,让学生受到熏陶,提高修养,更多地了解艺术;第二,培养了潜在的年轻的观众群体。当学生看到一场演出,会觉得新颖和新奇,再看到其他演出的宣传,或许会生成更多观赏的欲望。也许院团在进校园过程中赚不到多少钱,但是对于学生群体会有广泛的开拓,为自身提供更大的未来市场空间。

第二节　艺术营销与组织机制

艺术营销是艺术企业生存和发展的重要保障。艺术企业想要在市场经济中占得一席之位,必须立足于艺术市场,提供符合市场需求的产品或服务,以满足消费者的需求,并以此来实现企业的生产经营目标,使自己不断发展壮大。营销管理是企业为了达成一定的营销目标而进行的,是对营销活动的组织、计划与控制的过程。同样,艺术营销管理也需要在明确营销目标的前提下,设立并维持某种营销组织机构,进而通过各组织部门的协同合作实施营销活动,并对该过程进行合理、有效的管理。

一、艺术营销概述

（一）市场营销的含义

从不同角度及发展的观点出发,人们对于市场营销的认识是不一样的,对市场营销下的定义也多种多样。

20世纪著名营销学大师杰罗姆·麦卡锡认为:市场营销是企业经营活动的职责,它将产品及劳务从生产者直接引向消费者和使用者,以满足顾客需求及实现公司利润;同时这也是一种社会经济活动过程,其目的在于满足社会和人类需要,实现社会目

标。①

著名现代营销学大师菲利普·科特勒将市场营销定义为：个人和群体通过创造、提供、出售、同别人自由交换产品和服务的方式以获得自己所需产品或服务的社会过程。②艺术市场作为一种经济形态，需要依靠市场需求和自身的活力在市场经济中生存。

美国市场营销协会对市场营销的界定是：市场营销是对思想、产品及劳务进行设计、定价、促销和分销的计划和实施过程，从而产生满足个人和组织的交换。③

总之，市场营销作为企业经营活动的重要组成部分，不仅是满足社会和市场需求的一种组织职能，同时也是为了实现组织自身和相关者的利益而创造、传播商品价值以及管理客户关系的一系列过程。

（二）艺术营销及其特征

艺术营销是指艺术企业站在卖方的立场上，根据营销环境的变化，通过调整营销的各种变量（如价格、分销、促销等），变潜在交换为现实交换，来满足艺术消费者的需要，从而实现企业目标与使命，所进行的与市场有关的一系列管理与业务活动的过程。

20世纪70年代至90年代，艺术营销逐步形成独具特色理论逻辑，并得到业界的普遍认可。与普通商品的市场营销不同，艺术营销不仅使营销在艺术活动中成为十分重要的环节，而且从营销进入艺术市场的那一刻起，便努力在"以市场为中心"和"以艺术为中心"之间寻求一种平衡，即如何使艺术家和艺术消费者在不同的价值追求中达到和谐与均衡的状态。基于此，在艺术营销的过程中，艺术企业一方面要坚持市场导向，适应消费者的需求，另一方面还要努力保障艺术生产者的创作权益和艺术品本身的价值。

作为一个完整的过程，艺术营销活动的具体内容有很多。按照艺术产品和服务的生产经营的阶段性特征划分，艺术营销过程可以分为三个阶段，即艺术企业在产品开始生产之前进行的产前活动、在产品流通过程中进行的产中活动以及在流通过程结束后进行的售后活动。其中，产前活动主要包括市场调查与分析、目标市场选择、市场定位、产品决策、产品开发与设计等工作；产中活动主要包括产品生产、产品包装、产品定价、销售渠道选择和产品销售等工作；售后活动主要包括售后服务、公关工作、信息收集与反馈等工作。

艺术产品是物质形态的产品，但更多地表现为思想、艺术内容，其价值更多地体现在精神层面。艺术产品除了能满足大众的娱乐需求以外，还具有审美教育和政治导向的功能。正是艺术产品的这种双重属性，决定了艺术市场与一般市场相比，具有明显的特殊性。艺术营销也因此具有了区别于普通市场营销的特点，具体表现为：

① 杰罗姆·麦卡锡.基础市场学[M].北京：机械工业出版社，1960年版，第19页。
② 菲利普·科特勒.营销管理[M].上海人民出版社，2006年版，第24-25页。
③ Grönroos C, Gummesson E .Service orientation in industrial marketing [M]//Venkatesan M, Schmalensee D H, Marshall C E, et al. Creativity in services marketing: what's new, what works, what's developing. Chicago, IL: American Marketing Association, 1986.

其一,艺术营销的主要目的是满足或培养消费者的文化和艺术心理、精神境界、知识需求。

其二,艺术产品的策划会对艺术营销产生更为关键性的影响。

其三,艺术营销还具有传播、补充和创造文化价值观的责任。消费者的文化和艺术心理、精神境界、知识需求得到培养和满足的关键在于有一种明确文化价值观的引导。如果艺术产品的创意策划能够充分表达其文化价值观,营销活动就要尽量忠实地传达;如果表达的不充分,就需要采取一定的营销策略进行补充;如果缺乏表达或表达了不恰当、甚至错误的价值观,就需要采取必要的营销措施进行创造或纠正。

其四,艺术营销更加依赖消费者的反馈信息。普通市场营销的步骤一般是:企业通过调研获得市场信息——制定营销方案——将产品投入市场。艺术营销的步骤通常为:艺术企业在市场上对艺术产品进行广告宣传——通过调研、收集消费者的反馈信息——制定营销方案——将艺术产品投入市场。由此可见,相对于普通市场营销,艺术营销显然更加依赖消费者的反馈信息。

(三)艺术营销的影响因素

1. 需求和欲望

需求是艺术营销中最重要的影响因素。需求是市场存在的前提,没有艺术需求就没有艺术市场。在市场营销学中,需求更多是指人们有能力购买并愿意购买某个具体产品的欲望,表现为消费者对某一特定产品或服务的需求。因此,艺术企业必须高度重视对需求的研究与分析,准确把握艺术需求的类型、规模、群体特征以及未来发展变化的方向和趋势。

欲望指人们想要获取某种能够满足自己需要的产品或服务的愿望,更多地表现为一种心理活动过程,而不是一种行为过程。当欲望不强烈、目标不明确时,一般不会产生现实需求;当欲望较为强烈,且目标明确时,欲望就可以转化为现实需求。而艺术营销的目的就是使消费者购买该艺术产品的欲望更加强烈,由欲望转化为需求,再由需求转化为购买行为。

2. 产品和服务

产品和服务是艺术企业根据市场需求生产和销售,用来满足人们需求和欲望的基本形态与方式,包括物质产品、服务、思想和场所等。对于产品和服务来说,重要的不是它们的材料、形态、性能和对它们的占有,而是其能够解决消费者因需求和欲望而产生疑虑的能力,即能否满足消费者的需求和欲望。

3. 效用和价值

效用指产品或服务满足人们需求和欲望的能力。本质上,效用是消费者对产品或服务的自我心理感受和主观评价。产品或服务效用越大,证明该产品或服务对于消费者来说价值越大,他们更愿意去购买和消费。

价值是一个非常复杂的概念,按照马克思政治经济学的观点,价值就是凝结在商品中无差别的人类劳动。判断一般物质商品的价格和价值,应按照生产这件商品所耗费的社会必要劳动时间来确定。相比较而言,艺术产品则不仅具有商业价值,同时也具有

审美价值,判定艺术产品的价值,不能仅仅依靠社会必要劳动时间,而应以其内在的审美价值与文化价值为基本依据。人们在选择能够满足他们需要和欲望的某一艺术产品或服务时,所依据的标准是它们效用和价值的高低。

4. 交换和交易

交换是指一种以某些东西从他人手中换取所需要的东西的行为。效用和价值高的产品并不总是被人们购买和消费的,只有当消费者决定通过交换来取得产品,以满足自己的需求时,营销的目的才会真正实现。因此,市场交换使得艺术产品从艺术企业转移到消费者手中,这也是艺术营销的基础。

交易是指买卖双方对某一产品或服务进行磋商、谈判的一单生意,也叫买卖。在艺术营销中,交换行为的完成意味着艺术产品交易的达成。此外,交换不仅是完成一次交易,而且是建立关系的过程。精明的艺术营销人员总是试图与供应商、批发商、销售商和消费者建立起长期互利、互信的关系。

二、艺术营销目标

艺术营销目标和普通市场营销目标的设定有所不同。普通市场的营销目标一般以增加经济利润和提高市场占有率为主,有时也包括塑造企业形象等非经济领域的目标。关于艺术企业应该确立什么样的营销目标,许多学者提出过自己的看法。K.狄格雷斯在其著作《艺术营销指南》中提出,艺术营销的基本目的是将适宜数量的人,以适当的形式与艺术家沟通,并且在这个过程中达到与实现企业目标可相提并论的最好的经济效益。美国经济学家迈克尔·莫克瓦则指出,艺术营销并非是指导艺术家该如何创造一件艺术作品,而是将艺术家的创造、理解或表演传达给适宜的观众。可见,在艺术营销目标规划中,增加经济利润、提高市场占有率是其中必不可少的一部分,同时,传播文化艺术作品创造审美价值,提高艺术家、艺术作品和艺术企业的知名度等也占据了很大的比重。总之,艺术营销目标可以概括为增加利润的目标、扩大市场占有率的目标、传播文化艺术的目标、创造意义的目标、提高艺术家知名度的目标和树立企业形象的目标等。

(一)增加经济利润与扩大市场占有率

从本质上而言,增加经济利润与扩大市场占有率依然是艺术营销最基本的目标。实现经济利润的增加可以为艺术企业的生存和继续发展提供持续的动力,这也是艺术营销最直接的目标。艺术企业为了发展,一般都会根据以前的艺术产品销售额和利润情况,来设定今后的销售额和利润目标。通常情况下,艺术产品销售量和销售额的增长或变化情况能反映出经济利润的增加情况。在销售利润率不变的前提下,销售量和销售额越大,经济利润增加越多,反之,则增加越少,甚至是负增长。

此外,艺术营销目标还包括扩大市场份额和占有率。当艺术企业打开了某种艺术产品的销路之后,就会通过使用各种营销策略,为该产品在市场竞争中取得一定的优势,并为以后进一步扩大市场份额和占有率奠定良好的基础。此时,艺术企业会对该产

品在一定时间内占有多大的市场份额进行大概的估算,然后设定一个合理的营销目标。市场占有目标的实施效果,可以通过市场占有率来表示。艺术产品的市场占有率是考察艺术营销活动的重要指标。艺术产品的市场占有率越高,该产品的竞争能力越强,扩展市场份额的潜力就越大。反之,就说明该产品竞争力较弱,很容易在激烈的艺术市场竞争中被淘汰。

（二）传播文化艺术及其创造性意义

艺术企业营销的是艺术产品,除了与普通产品共通的盈利目标之外,还有着与文化艺术相关的责任和目的,主要体现为传播文化艺术与创造性意义的目标。传播文化艺术是指,艺术企业通过对艺术产品的创意设计,将某种文化价值观和艺术理念传递出去,形成一定的社会效应,进而为社会的共同文化建设做出贡献。创造性意义是指,如果艺术企业在产品的生产环节没有将想要传达的文化价值观和艺术理念表达清楚,或者表达的过于简略、晦涩,使顾客难以理解,此时,就需要使用营销的方式,对其进行意义的增加、补充和再创造。

传播文化艺术的目标实现与否,可以通过消费者在接受艺术产品以后的文化心理、观念和思维方式是否发生变化来衡量。需要指出的是,这些改变主要源于艺术产品自身的文化和审美价值,艺术营销要做的只是对创作者的意图进行准确、流畅的表达与传播。例如,消费者购买了具有审美价值和生活情趣的民间工艺品来装饰家居,并通过这些工艺品对家庭环境和氛围的营造,使自己更加崇尚艺术化的生活方式,更加热爱本民族的文化艺术,这就表明这些工艺品的营销实现了传播文化艺术的目标。

创造性意义的目标实现与否,同样可以通过消费者的文化心理、观念和思维方式是否发生变化来进行衡量,只不过这种衡量是在营销活动作用于消费者之后。在衡量时,要特别注意营销过程中创意对于艺术产品原始意义的增强、补充和再创造。例如,在艺术展览馆中,艺术作品旁边通常有十分详细的对该作品的文字讲解,或者是有对该作品的创作、生产过程及艺术家想要表达的主题、情感的视频解说。消费者在观赏艺术作品时,通过阅读文字说明或观看视频解说,会对艺术家的艺术理念和作品表达的内涵有更为准确、深刻的理解,这样艺术营销就实现了创造性意义的目标。

（三）提高艺术家知名度与树立企业形象

一种艺术产品能否在市场上获得竞争优势,艺术家和艺术企业自身在社会上的知名度、形象或信誉是重要的影响因素。首先,艺术家的声誉和知名度会对艺术产品价值的评估产生极大的影响。街头画家或音乐家即使有很高的绘画和音乐技巧,在艺术市场上,其作品价值的评估也会远低于著名画家和音乐家的作品。而这些街头画家和音乐家一旦有了较高的知名度,其作品价值也会水涨船高,在市场上有比较好的销路。影视公司或影视剧的明星效应更是如此。因此,艺术企业通过营销的方式来提升艺术家知名度,树立良好的企业形象,有助于实现艺术营销的总目标,推动企业的快速发展。

树立良好的企业形象包括培育艺术家、艺术产品和艺术企业的知名度和美誉度;设计良好的环境形象和公共形象;塑造优秀的企业文化等。树立企业形象的目标是否实现及其实现程度,可以通过消费者对艺术企业和艺术产品的认同程度来评估。

总体而言,艺术营销的目标都是系统的、分层次的,这些目标及实施方式彼此之间相辅相成,共同构成了一个完整的目标体系。通过艺术营销可以增加利润、占有市场、提升艺术家知名度、塑造企业形象,进而传播文化艺术、创造意义和价值。

三、艺术营销组织机制

艺术营销活动必须通过有效的组织机制才能够得到实施。组织的职能就是把总任务分解为多个具体的任务,然后将它们分派给不同单位或部门,同时授予每个单位或部门以相应的权力,最后再通过各单位、部门的协同合作,完成既定任务。

艺术企业的营销组织类型受到营销环境、营销目标,以及艺术企业自身发展状况、经营范围、业务特点等多种因素的影响。一般来说,艺术营销的组织类型大致可分为专业化营销组织和结构性营销组织。

1. 专业化营销组织

专业化营销组织包括职能型、产品型、市场型和地理型四种类型。

(1)职能型营销组织。职能型营销组织,即根据艺术营销职能分工而建立的组织,是传统也是最常见的组织形式。营销职能主要有五种,分别为营销行政事务、广告促销、产品销售、市场调研和新产品开发等。这种组织方式以产品销售职能为核心,将广告促销和新产品开发等其他职能置于次要地位,分工较为明确,且易于管理。当艺术企业只有一种或几种艺术产品,或艺术产品的营销方式大致相同时,适于采用这种营销组织方式。但这种组织方式容易造成各部门之间的利益竞争,可能导致各部门发展不平衡,并难以协调关系。

(2)产品型营销组织。产品型营销组织,指艺术企业为适应多样化的艺术产品营销而设置的组织形式。这种组织形式往往会在艺术企业内部建立产品经理组织制度,在一名总产品经理的领导下,按产品种类或产品线的不同,分设若干个项目产品经理,再按每个具体产品设一名经理,分层管理。这种营销组织方式适用于所经营的艺术产品种类较多、类别差异较大,无法按职能设立机构的大型艺术企业。但该组织方式往往存在组织管理费用较高,各部门协调困难等缺点。

(3)市场型营销组织。市场型营销组织,指艺术企业根据顾客的购买习惯和偏好不同而细分市场,并针对不同的细分市场建立的营销组织形式。其特点是由一个艺术营销经理领导若干个细分市场经理,各个市场经理分别负责自己所辖市场的艺术产品销售额和利润计划。市场型营销组织是一种以"客户为中心"的现代营销方式,可以围绕特定市场客户的需求,有针对性地开展营销活动,有利于促进艺术产品的销售和市场的开拓。该组织类型的弊端是,会产生债权不清、多头领导、人员臃肿等问题。

(4)地理型营销组织。地理型营销组织,指艺术企业按照地理区域设置营销组织的形式。从事全国性销售业务的艺术企业通常采用这种营销组织方式。它一般由一名负责全国艺术产品销售点经理和若干名区域销售经理、地区销售经理和地方销售经理组成。这种营销组织形式可以充分发挥每个地区部门熟悉本地具体情况的优势,使艺

术产品迅速覆盖多个地区,并有利于高层管理人员有效地监督下级部门完成复杂的销售任务。该组织类型的弊端是,推销人员规模庞大,营销成本较高,会在一定程度上影响企业的整体利润。

2. 结构性营销组织

专业化营销组织只是从不同角度确立了营销组织中各个职位的形态,至于如何安排这些职位,艺术企业还需要根据不同的竞争环境、营销目标和自身实力,建立起不同类型的营销组织结构。结构性营销组织包括金字塔型和矩阵型两种类型。

(1)金字塔型营销组织。金字塔型是一种较为常见的组织结构形式。这种组织形式由经理至一般员工,自上而下地建立起一种垂直的领导关系,管理幅度逐步加宽,下级员工只向自己的直接上级负责。按职能专业化设置的组织结构大都是金字塔型。金字塔型营销组织的特点是,上下级之间权责明晰,沟通迅速,管理效率较高。不过,由于每位员工的权责范围有限,往往缺乏对整个营销过程和状况的了解,不利于其成长与晋升。

(2)矩阵型营销组织。矩阵型营销组织一般是产品型和市场型营销组织相结合的产物,它是在垂直领导系统的基础上建立横向的领导组织,两者结合起来形成一个矩阵。在艺术营销中,很少有艺术企业只采取一种营销组织形式,而是根据实际情况,将不同类型的营销组织进行组合,这就出现了职能—产品型、产品—市场型、市场—职能型和职能—产品—市场型等多种组合方式。矩阵型营销组织组建方便,适应能力强,能够加强企业内部的协作,集中不同专业技能的人员,同时又不增加编制,有利于提高营销工作效率。其缺点是,双重或多重领导使权力过于分化,组织的稳定性较差。

四、艺术营销管理过程

艺术营销管理过程就是识别、分析、选择和发掘艺术营销机会,选择目标市场,市场定位,进而设计营销组合策略,并对艺术营销活动的实施进行控制、评价,以实现艺术企业的战略任务和营销目标的管理过程。这一过程包括以下四个步骤。

(一)分析艺术市场机会

市场营销学认为,寻找、分析和评价市场机会是市场营销管理人员的主要任务,也是营销管理过程的首要步骤。艺术市场机会是指艺术市场上普遍存在的、还未得到满足的需求。根据机会实现的程度划分,艺术市场机会可分为现实需求和潜在需求两种。

现实需求是指艺术消费者对某一种或某一类型的艺术产品或服务有着明显的消费欲望,并已经具备了消费条件的需求。这种需求可以转化为现实的购买力,对艺术企业具有较强的现实吸引力。艺术企业如果能够发现并抓住这个机会,就可以大规模地销售自己的产品或服务,实现营销目标。

潜在需求是指艺术消费者对某一种或某一类型的艺术产品或服务具有一定的消费欲望,但某一个或某些消费条件,如资金、技术、时间等目前还不完全具备,因而无法形成现实的需求,尚不能转化成为现实的购买力。从表面上看,这一需求对艺术企业不具

备现实的吸引力,但实际上,这是艺术企业一个非常重要的潜在市场。如果艺术企业能够在抓住现实市场机会的同时,动用一部分力量,以满足艺术消费者潜在需求为目标,积极开发符合潜在需求特征的艺术产品和服务,就可以比其他企业更早地把握住这个机会,进而实现对该市场的占领。

通过对艺术市场机会的分析,艺术企业可以确定对自身最为适当的营销机会,并结合自己的生产经营能力,确定战略目标,发挥企业优势,克服自身弱点,利用机会因素,化解威胁因素。同时,运用系统、综合分析的方法,将各种环境因素相互匹配并加以组合,从而制定出适合于企业未来发展的对策。

(二)研究与选择目标市场

市场营销管理人员在发现和分析了有吸引力的艺术市场机会之后,还要进行进一步的信息收集和市场调研工作,然后以此为依据,决定应当生产或经营哪些艺术产品,以及选择哪些市场作为目标市场。目标市场是艺术企业决定投其所好、为之服务,且其需求具有相似性的顾客群。目标市场是艺术企业最主要的赢利点,也是艺术企业能够生存或发展的前提条件,只有找准自己的目标市场,并为之提供符合其需要的艺术产品或服务,才能实现营销目标。研究与选择目标市场包括市场预测、市场细分和目标市场选择三个部分。

市场预测是对市场机会定量化的描述。通过市场预测可以了解市场需求规模及其发展趋势,以便于艺术企业判断这一市场吸引力的大小,以及进入该市场所需要投入资源的多少。市场细分是指将一个市场按照消费者需求的差异,划分为多个具有不同特征、更加精细的市场的过程。对市场进行细分以后,需要艺术企业对这些市场进行分析、研究,并根据自身的情况,从中选择要进入的细分市场。该细分市场就是其目标市场。目标市场选择对艺术产品销售和服务非常重要。不同地域、年龄、性别、收入水平和艺术素养的群体对艺术产品和服务的需求大为不同,因此,只有敏锐、准确地选择合适的目标市场,才能生产出能够满足消费者需求的艺术产品和服务。

(三)设计艺术营销组合

艺术企业在选定目标市场以后,就要积极设计好市场营销组合工作,尽快地进入目标市场,开展生产经营活动,实现营销目标。市场营销组合是指艺术企业在选定的目标市场上,综合考虑市场环境、企业能力和产品竞争状况,对自身可以控制的因素加以最优组合和运用,以达成企业目标、完成企业任务的一项综合性工作。

艺术营销组合的设计是企业市场营销战略的重要组成部分。艺术营销的目的是满足消费者的需求,而消费者的需求往往是多样化的,这就要求营销管理者设计并合理使用多种营销组合策略,充分发挥整体优势,来满足不同消费者的多样化需求。

1960年,杰罗姆·麦卡锡在其著作《基础营销学》中,第一次提出了著名的"4P"营销组合经典模型。他根据"需求中心论"的销售观念,将企业开展营销活动的可控因素归纳为四类,即产品(Product)、价格(Price)、渠道(Place)和促销(Promotion)。此后,营销管理就成为了企业管理的一个部门,涉及远比销售更广的领域。

20世纪80年代,随着"大市场营销"概念的提出,人们又提出应将政治力量(Polit-

ical Power）和公共关系（Public Relation）也作为营销活动的可控因素加以运用，为企业创造良好的国际市场营销环境，这就形成了市场营销的"6P"组合理论。

20世纪90年代，美国市场学家罗伯特·劳特伯恩在传统的"4P"理论的基础上，提出了以"4C"营销理论作为企业营销策略的市场营销组合，即消费者（Customer）、成本（Cost）、便利（Convenience）和沟通（Communication）。"4C"营销理论强调企业在营销过程中，应首先把追求消费者满意度放在第一位，其次是努力降低消费者的购买成本，同时还要尤其注意消费者购买产品过程的便利性，最后还应该与消费者保持双向、良好的沟通。

艺术企业要想在目标市场上取得竞争优势，不能仅依靠某一种生产经营因素，而是要根据自身的营销战略目标、市场营销环境、目标市场的特点和企业资源状况，从多方面入手，通过营销组合的方式，制定适合自己的综合性的营销战略，提高艺术企业和艺术产品的综合竞争力。

（四）艺术营销管理活动

艺术营销管理活动是指艺术企业对艺术营销活动的计划、组织、执行和控制过程。在制定出科学、合理的营销组合战略后，艺术企业开始执行和控制营销规划以及各项具体活动，以保证营销战略的顺利实施。管理艺术营销活动具体表现为以下几个方面：

（1）执行市场营销计划。指艺术企业将营销计划转变为具体行动的过程，即把企业的各种资源有效地投入到营销活动中，完成计划规定的任务，实现既定营销目标的过程。艺术企业想要有效地执行市场营销计划，必须建立专门的营销组织；要保证计划的顺利执行，应该合理安排营销力量，协调好内部营销人员的工作；还要积极与研发、财务、人事、采购等部门相配合，促使艺术企业的全部职能部门和所有员工同心协力，保质保量地完成市场营销计划。此外，艺术企业还应制定科学的营销管理政策，充分调动营销人员的工作积极性，增强其责任感。只有把计划任务落实到具体部门、具体人员上，才能保证在规定的时间内完成计划任务。

（2）控制营销活动。艺术企业要保证艺术营销目标的顺利实现，还应在营销活动中做好控制工作，保证整个营销活动能够按照原定计划来展开。营销控制就是艺术企业用于监督营销活动过程的每一个环节，确保营销活动能够按照计划目标运行的一套完整的工作程序。营销控制主要包括年度计划控制、盈利控制、效率控制和战略控制等。

（3）营销效益管理。营销效益通常指艺术企业在营销活动中的投入与其产出的比较，是企业营销活动追求的目标。根据效益目标的不同，营销效益可以分为经济效益、社会效益、文化效益等。营销效益管理指艺术企业营销管理者主要以价值形式对营销活动及环节进行的计划、控制与监督等工作的总称。其主要工作是制定营销效益计划体系，并将该计划分解到相关的营销组织和个人。同时，还要制定相应的效益管理和督促政策，以推动营销组织和个人积极执行营销计划，实现营销目标。

第三节 艺术营销策略

"策略"是指主体为了实现一定活动目标,并依据相关态势的发展和变化所制定的一种计策或谋略。艺术产品的经营和普通商品一样,同样需要制定合理的营销策略来赢得市场的认可。所谓艺术营销策略是指艺术企业或营销主体以顾客需要为出发点,通过某些方式、手段或渠道,获得顾客需求量以及购买力的信息、商业界的期望值,有计划地组织各项经营活动,使艺术产品或服务获得最佳效益所制定与采用的计策和谋略。艺术营销策略主要包括产品策略、价格策略、分销策略、促销策略、网络营销策略和品牌策略等六种类型。当然,每一种艺术营销策略并不是相互孤立的,在市场经济语境下,艺术企业制定营销策略一方面需要遵循市场营销的基础理论,从产品、价格、分销、促销四个维度等入手,同时还要注重网络平台的运用以及品牌的塑造,通过不同方式的营销组合来满足目标消费者的购买需求。

一、产品策略

艺术产品是艺术家和艺术企业创制出来的,能够满足人们精神审美需求的艺术形态。艺术产品是艺术企业实现经营目标的基础,也是艺术营销活动的中心,所有的艺术营销活动都是围绕着艺术产品展开的。艺术企业只有根据市场需要,生产出能够满足消费者需求的产品,才能占有市场,实现经营目标。艺术产品策略主要包括新产品开发策略、产品组合策略、产品包装策略等。

(一)新产品开发策略

在竞争日趋激烈的市场上,艺术产品的更新速度越来越快。艺术企业要想持续占领市场,长期获得利润,仅靠现有产品是难以做到的,只有不断地推陈出新,才能适应不断变化的市场需要,满足消费者的新需求,给企业带来长远的利益。

新产品是指在与老产品相比,具有新结构、新特色、新功能或新用途的产品。具体来说,艺术新产品大致可以分为以下几种类型:

(1)全新产品:指使用新原理、新技术、新材料或新工艺,生产出市场上前所未有的艺术新品。全新产品能够开辟全新的市场,同时也能够培养出消费者新的消费观念和消费方式。但这种产品开发难度最大、投资风险最高,且需要花费大量的时间和人力、物力、财力。新产品一旦不为市场接受,开发主体将遭受巨大损失。

(2)改进新产品:是指对现有的产品的材料、形式、内容、质量、性能等方面进行改良之后生产出的产品。这类产品只是对原有产品的改善和提高,与原有产品区别不大,进入市场以后,容易被市场接受,投资风险较小。

(3)仿制新产品:是指艺术企业仿照市场上已有的产品类型生产出的新产品。这

类产品往往是借鉴已经在市场上获得成功的产品典范,并结合自身情况加以模仿、改造而生产出来的。相比较而言,这类产品投资风险较低,受众群体较为明确、稳定,但时常出现版权纠纷问题。如国内的一些翻拍电影、综艺节目等。

（二）产品组合策略

艺术产品组合指艺术企业生产和经营各类艺术产品线和艺术产品项目的组合方式,包括组合的广度、深度和关联度。

艺术产品组合的广度指艺术企业生产和经营的艺术产品线的数量。艺术产品线越多,表示文化产品组合的广度越宽;反之,就意味着广度越窄。

艺术产品组合的深度指每条艺术产品线中所包含的产品的种类和数量。艺术产品线中,各种样式、规格、档次的产品数量越多,表示文化产品组合的深度越阔达;反之,就意味着深度越狭小。

艺术产品组合的关联度指艺术企业生产和经营的各条艺术产品线之间在生产条件、分销渠道和最终使用等方面的相关程度。如果艺术产品能够共用生产设施、销售渠道等,则表示艺术产品组合的关联度越高,反之,则意味着关联度越低。

在艺术产品经营过程中,艺术企业需要根据市场需求的变化不断对艺术产品组合的广度、深度和关联度做出调整决策,以争取最大经济效益。这种决策的结果在产品上就表现为艺术产品组合策略。艺术产品组合策略主要包括扩展策略、缩减策略、延伸策略等。

（1）扩展策略。艺术产品组合的扩展策略包括三个方面：一是扩展艺术产品组合的广度,增加艺术产品线,扩大艺术产品经营范围;二是扩展艺术产品组合的深度,增加艺术产品线上的产品种类和数量;三是在企业实力较强,且市场竞争不激烈的情况下,可以采取全面型拓展策略,同时使用以上两种方式,尽可能多地向市场提供多样化艺术产品,形成产品的系列化、品牌化。

（2）缩减策略。艺术产品组合的缩减策略包括两个方面：一是缩减艺术产品组合的广度,减少艺术产品线,缩小艺术产品经营范围;二是缩减艺术产品组合的深度,减少艺术产品线上的产品种类和数量。缩减策略通常在艺术市场不景气或艺术企业实力下降的情况下进行,以退为进,保存力量,使企业渡过难关。

（3）延伸策略。艺术产品组合的延伸策略应用于艺术关联产品的研发,它包含艺术产品之间的关联程度与关联层次,通过对产品资源的深度开发和有效运用,最终形成一条规模性的、互利共生的产业链。通过延伸策略,艺术企业可以向市场提供各类规格、档次和种类的艺术产品,以满足不同消费者的需求,最大限度地占领市场。

（三）产品包装策略

艺术产品包装指运用文字、语言、图案、造型等手段,对艺术产品本身或艺术企业进行全新形象设计的过程。包装可以起到识别、美化和促销的作用,能够吸引消费者的注意,增进好感,引发其消费欲望,进而促使消费行为的产生。艺术产品包装策划应遵循统一性、规范性、超前性和个性化等原则。艺术产品包装策略主要包括以下几种类型：

1. 类似包装策略

类似包装策略也被称为统一包装策略或产品线包装策略。指艺术企业生产、经营规格档次类同的艺术产品时,在包装上使用类似或相同的文字、图案、色彩、造型等,使消费者意识到这是同一家企业生产、经营的产品。这种包装策略的优点是,可以节约包装成本,提高企业的市场知名度,有利于新产品上市等。

2. 等级包装策略

等级包装策略指艺术企业将生产和经营的艺术产品分为若干等级,并根据产品等级的不同,在图案、材质、风格上显示出差异,使用与产品档次相适宜的包装。等级包装策略的优点是,产品的价值和包装相一致,可以满足不同层次消费者的需求;企业不会因为某一产品销路不畅而影响其他产品的销售。缺点是,增加产品包装费用,增加新产品上市的宣传推广费用。

3. 创新包装策略

创新包装策略也称改变包装策略,指艺术企业随着艺术产品的更新和市场变化,放弃原有的包装方式,使用创新和创意的手法,运用新的材料、文字、图案、形象等进行产品包装设计,以增强艺术产品的吸引力,促进产品的销售。需要注意的是,企业在使用创新包装策略的同时,还应提高产品质量,做好宣传工作,以消除消费者对新产品的种种误解。

4. 附赠包装策略

附赠包装策略指在艺术产品包装之内或之外附赠各种礼品的策略,如小饰品、小玩具、礼品券、艺术家签名照片等。这种策略可以吸引消费者的购买欲望,甚至重复购买。这是目前国内外市场上比较流行的一种包装策略。

二、定价策略

艺术企业想要拓展市场、获取利润,就必须向市场提供符合消费者需求的艺术产品,同时,要根据艺术产品的自身价值和生产成本、市场的供求关系、生产主体的知名度、社会经济环境等,制定有利于实现竞争目标的价格。在制定价格时,艺术企业还应依据影响价格因素的发展变化情况,确定适宜的产品定价策略。

艺术产品定价策略指艺术企业根据市场形势,在充分考虑影响艺术产品定价的内外部因素的基础上,为达到预定的定价目标而采取的定价方式、技巧与方法。一般而言,艺术产品的定价策略主要有撇脂定价策略、渗透定价策略、折扣定价策略、心理定价策略四种类型。

(一)撇脂定价策略

撇脂定价策略也被称为高价策略,指艺术企业在新产品进入市场初期,将价格定得较高,目的是尽可能在短时间内获取高额利润。这种策略如同从鲜奶中撇取奶油一样,因而称作撇脂定价策略。这一策略适用于需求弹性较小的艺术产品和高收入阶层市场,这类艺术产品通常具备特色鲜明、质量好、性能高和竞争威胁小等特征。其优点在于能

迅速赚取高额利润，收回成本；留有降价的余地，掌握调价主动权；高价格意味着高品质，有助于树立良好的企业品牌形象。缺点是高定价会限制消费需求，销路难以扩大；高价容易吸引竞争者的目光，招致竞争；一旦因为竞争而降价，可能会破坏产品和企业形象，不利于企业长远发展。

（二）渗透定价策略

渗透定价策略也被称为低价策略，指艺术企业在新产品进入市场初期，将价格定得较低，目的是利用价廉物美的产品迅速占领市场，获得较高的市场占有率。采用这种策略的艺术产品一般具有市场潜力较大，受众群体较广，需求弹性较大，生产和销售成本随着销量的增加而减少等特征。其优点在于能迅速打开产品销路，提高市场占有率；容易赢得顾客好感，吸引潜在消费者；可以有效阻止竞争进入，有利于企业长期占领市场。缺点是，投资回收期较长，价格调整余地较小，难以应付竞争或需求在短期内发生较大变化。

（三）温和定价策略

温和定价策略也被成为满意策略，指艺术企业在新产品进入市场初期，将价格定在高价和低价之间，力求让买卖双方都感到满意。这种定价策略适用于价格弹性适中的艺术产品和追求长期利润和长远利益的艺术企业。使用这种定价策略既可以避免撇脂定价策略因高价产生的高风险，又可以避免渗透定价策略因低价带来的企业生产经营困难。但本质上它是一种相对消极、保守的定价策略，不适于需求复杂多变、竞争激烈的市场环境，长期使用容易使产品和企业在竞争中处于被动地位，不利于企业长期发展。

（四）折扣定价策略

折扣定价策略指艺术企业根据销售的时间、地点、对象以及成交方式的不同，酌情降低艺术产品价格，以标示价格减去折扣金额作为实际成交价格的定价策略。其目的是鼓励消费者大量购买、淡季购买或及早付清货款。折扣定价策略主要包括数量折扣策略、现金折扣策略、季节折扣策略、品种折扣策略、功能折扣策略、业绩折扣策略等类型。

（五）心理定价策略

心理定价策略指艺术企业根据消费者的心理特点，以迎合消费者的某些心理需求而使用的一种定价策略。采取这种策略的前提是要对不同类型消费者的心理进行准确分析和预测，抓住其心理特征。心理定价策略主要包括整数定价策略、尾数定价策略、声望定价策略、招徕定价策略、分档定价策略、习惯定价策略等类型。

三、分销策略

随着艺术市场规模的不断扩大，社会分工日益精细，大部分艺术产品不可能通过直销的手段直接与消费者交易，而必须依靠一定的销售路线，尽快地把产品送到消费者手中。艺术企业要完成营销任务，就必须建立起完善、高效的艺术市场分销渠道。

艺术市场分销渠道是指艺术产品从艺术生产者向艺术消费者转移过程中所经过的通道，以及在这个过程中所需要的各类营销机构或人员，包括生产者、代理商、批发商、零售商、消费者等。其中，生产者是分销渠道的起点，代理商、批发商和零售商是分销渠道的中间过程，消费者是分销渠道的终点。一般来说，艺术企业的分销渠道可以分为五种结构：

一是根据艺术产品在市场流通中是否存在中间环节，分销渠道可以分为直接渠道和间接渠道；

二是根据渠道内部成员组合方式的不同，分销渠道可以分为横向渠道和纵向渠道；

三是根据分销渠道中独立成员的层次，即中间商数目的所少，分销渠道可以分为长渠道和短渠道；

四是根据分销渠道中每个层次的中间商数目的多少，分销渠道可以分为宽渠道和窄渠道；

五是根据渠道内部成员之间相互联系的紧密程度，分销渠道可以分为传统渠道和新型渠道。

艺术企业应当在充分分析分销渠道的基础上，结合自身的市场策略和营销目标，制定合理、有效的分销策略。常见的分销策略主要有密集式分销策略、选择式分销策略和专营式分销策略三种类型。

（一）密集式分销策略

密集式分销策略指艺术企业通过最宽的分销渠道和尽可能多的销售点，以实现最大限度的艺术产品的销售。这种策略一般适用于大量生产、普遍消费的艺术产品，这类产品目标市场广泛且分散，需求量极大，消费者关心的是如何便捷地购买到产品。其优点在于，市场覆盖面广，营销机会大，可以使艺术产品迅速地进入分销领域，广泛占领市场，从而快速实现艺术产品的价值。缺点是，营销和流通费用较高，难以对分销渠道进行管理，同类产品销售商之间竞争激烈等。

（二）选择式分销策略

选择式分销策略指艺术企业按照一定的标准，在一定区域内选择部分分销渠道和销售点来经营自己的产品。这种分销策略是艺术企业使用最多的方式。采用密集式分销策略的企业，由于战线拉得过宽过长，为了提高效率，会有意识地减少中间商数量，逐步过渡到选择式分销策略。其优点在于可以节省营销和流通费用，有效减少销售商之间的竞争，同时可以加强对分销渠道的管理能力，以便更好地完成分销任务。

（三）专营式分销策略

专营式分销策略又被称为独家分销渠道，指艺术企业在一定区域内只选定一家中间商独家经营自己的产品。专营式分销策略适用于个体生产或单件小批量生产、市场需求量较小、生产主体影响力较大以及产品价格较高的艺术产品。其优点在于可以增强独家经销商或代理商的积极性和责任感，并能够有效控制产品的价格和宣传推广活动，从而树立良好的产品和企业形象。缺点是市场覆盖面窄，经营风险较大，消费者不易购买到产品。

四、促销策略

促销是指企业运用与多样化的传播媒介和方式向消费者传递产品信息,使消费者了解、熟悉和认同该产品,以达到促进产品销售目的的营销活动。促销的方式主要包括人员推销、广告、营业推广和公共关系等,其中人员推销属于人员促销,广告、营业推广、公共关系属于非人员促销。

艺术产品促销策略是指艺术企业通过人员推销、广告、营业推广和公共关系等多种促销方式,将艺术产品的品质、特征、价值和品牌形象等信息展现到消费者面前,使其了解和认识艺术产品,引起他们的注意和兴趣,继而激发他们的购买欲望和购买行为的活动。在艺术市场竞争日趋激烈的情况下,艺术企业必须合理运用促销策略,才能保证产品顺利、快速进入市场,让消费者认同自己的产品,进而获得预期效益。

（一）人员推销策略

人员推销策略指艺术企业派出或委托销售人员,向消费者介绍、宣传、推广艺术产品,以促进和扩大销售的一种营销策略。这是一种极为古老且行之有效的推销手段,至今在促销活动中仍发挥着重要作用。人员推销的基本形式可以分为上门推销、柜台展销、会议推销等。推销的过程大致可分为七个阶段：寻找顾客、做好准备、接近顾客、介绍产品、克服障碍、达成交易、售后服务。人员推销的优点在于,具有很强的针对性和灵活性,可以与消费者建立长期的联系,能够向消费者传递更多的产品信息。缺点是,促销成本较高,推销范围较为狭窄。如果产品的目标市场很大且过于分散,则不宜采取这种促销方式。

人员推销一般采用三种推销策略,即试探性策略（"刺激—反应"策略）、针对性策略（"配方—成交"策略）和诱导性策略（"诱发—满足"策略）,推销人员可以根据不同的推销对象,制定不同的推销形式和策略。

（1）试探性策略。指推销人员在不了解顾客的情况下,运用刺激性手段,引起他们的兴趣,然后在了解其真实需求的基础上,诱发购买动机,从而使其产生购买行为。

（2）针对性策略。指推销人员在大致了解顾客某些情况的基础上,有针对性地使用设计好的推销语言,对其进行产品介绍、宣传,逐步引起顾客的兴趣与好感,从而达到成交目的。

（3）诱导性策略。指推销人员运用推销语言和方式,激起、唤醒顾客的需求,从而诱发或引导顾客产生购买行为。这是一种创造性的推销策略,对推销人员的素质要求较高。

（二）广告策略

广告是一种艺术企业通过各种传播媒介向广大消费者传播艺术产品信息的方式。在艺术营销中,可以借助依附于信息载体上的广告,为艺术产品和企业树立良好的形象,也可使艺术产品销售信息的传播质量大大提高,更可影响并指导顾客消费艺术产品的观念和行为。按传媒媒介的不同,广告大致可分为报纸广告、杂志广告、电视广告、网

络广告、电台广告、户外广告等。广告促销过程可分为确定广告目标、制定广告预算、选择发布媒介、设计广告信息、评估广告效果五个环节。广告促销的优点在于信息传播速度快、时间长、范围广；表现力和诱导性较强，能够引导、刺激消费；有利于树立产品形象和企业信誉。缺点是，促销效果具有滞后性，不能针对消费者的不同需求进行灵活变通。

艺术产品与普通商品存在较大的差异性，广告策划者在选择和设计广告的形式与内容时，应遵循以下原则：

在广告形式方面，首先，要显赫醒目。艺术产品的广告一般需要达到在短期内吸引一定消费者的目的，因此，它需要快速抓住受众的视线与听觉，引起他们的兴趣。其次，要简明、易记。过多或过于复杂的广告信息容易对受众造成干扰，艺术产品的广告要利用有限的时间或篇幅，干净利落地表达出能达到宣传目的的内容。再次，要有创意。艺术产品满足的更多是人们的精神需要，其广告应该通过精心的创意设计，来表现其独特的审美意蕴，同时彰显主创人员用心的态度与较高的品位。

在广告内容方面，首先，要实事求是。这直接关系到艺术产品的形象和艺术企业的声誉。其次，要公正合理。艺术产品不同于其他商品，没有一个量化的指标来衡量其质量和性能。因此，广告策划者不可将对自己产品的正面宣传，建立在贬低其他艺术作品的基础上，妄加评判他人的艺术作品反而容易引起消费者的抵触情绪。再次，要有的放矢。即广告的内容要有针对的对象，要注重对目标群体行为影响的有效性。

（三）营业推广策略

营业推广指艺术企业为了迅速刺激消费需求和鼓励交易尽快实现，而采取的非常规性、非经常性的措施和活动的总称。常见的形式有展览、表演、折价、赠送礼品、优惠券、奖励、免费体验等。营业推广策略有利于满足艺术企业和消费者双方的需求。其优点在于即期效果显著，能够吸引更多新的艺术消费者；可以提高原有艺术消费者的忠诚度；有利于艺术组织同其他企业开展合作。缺点是长期使用会引起顾客对产品质量和价值的怀疑；促销过度会抬高竞争的成本，降低市场整体利润；造成过度竞争的市场混乱的局面。营业推广是一种短期的促销行为，应选择恰当的时机和方式适度开展。此外，营业推广是一种辅助性的促销方式，需要配合其他促销方式使用，才能更好地发挥作用。

（四）公共关系策略

公共关系指企业在市场营销过程中，为了树立和维护企业和品牌的良好形象，而长期、有计划地进行的各种活动。企业、公众、信息传播是公共关系的三要素。艺术企业重视并积极改善公共关系的目的是提高艺术企业、艺术家和艺术产品的知名度，树立良好的形象，获得公众的好感，通过与外界建立的良好关系来进行艺术产品的营销。公共关系的主要职能包括信息监测、舆论宣传、沟通协调和危机处理。

艺术企业公共关系促销的方式有以下几种：

（1）利用新闻媒体进行宣传，即达到自我宣传的目的，同时对于公众来说更具有可信度和说服力。常用的新闻途径有三种，一是召开新闻发布会和记者招待会，二是向新

闻界通报企业和产品的情况,三是向新闻媒体提供素材。

(2)运用广告来树立良好的企业形象,向公众传达必要的信息。这种广告一般不是对艺术产品进行促销,而是为了宣传企业的整体形象,提高其知名度。

(3)通过举办活动进行宣传。这些活动通常分为两类:一是公益性活动,用以体现企业的社会责任感,增加企业的知名度和公众的好感度;二是企业庆典活动,包括成立庆典、周年庆典等。

五、品牌策略

随着营销管理的发展,品牌对于企业产品的营销起到越来越重要的作用,树立和维护产品和企业的品牌成为艺术企业营销策略的重要组成部分。美国市场营销协会对品牌定义是:品牌是一个名称、术语、符号或图案设计,或是它们的不同组合,用以识别某个或某群体消费者的产品或劳务,使之与竞争对手的产品和劳务相区别。成功的品牌可以为企业带来丰厚的回报,主要表现为:首先,可以从顾客那里得到更多的价格利润;其次,可以使企业占有更大的市场份额;再次,可以培养具有忠诚的消费群,有稳定且风险小的利润;最后,可以为企业今后的发展提供保障。

对于艺术行业来说,从艺术产品、艺术企业、艺术家到艺术经营场所都可以成为品牌。优秀的艺术品牌还是品质和信誉的保证,对消费者具有很强的吸引力,同时可以促进宣传和营销。鉴于此,为使品牌在市场营销中发挥作用,艺术企业必须采取适当的品牌策略。

艺术品牌策略指艺术企业以营造、使用和维护品牌为核心,在研究、分析自身条件和外部环境的基础上,制定的总体行动计划。一般包括统一品牌策略、多品牌策略、强势品牌策略、品牌扩展策略和品牌再定位策略等。

1. 统一品牌策略

统一品牌策略是指艺术企业生产的所有艺术产品都使用同一个品牌。采用这种策略的前提是,艺术企业的已有品牌已经在市场上获得了一定的信誉,在市场上保持领先地位。其优点在于,可以迅速增强系列产品的信誉,减少广告宣传等促销费用,利于新产品开拓市场和品牌的成长。缺点是,当某一产品出现问题,可能会影响整个品牌的形象。采用统一品牌策略的艺术产品应具有相同的质量水平,如果各类产品质量不一,则不宜使用这一策略。

2. 多品牌策略

多品牌策略指艺术企业对生产或经营的艺术产品不刻意追求整体形象,使用两个或两个以上的品牌。其优点在于能够更大程度地满足细分市场的需要;有利于最大范围地覆盖市场;能够保护主要的品牌资产;把竞争机制引入企业内部,提高营销效率。缺点是多品牌内部竞争,可能导致产品销售量无法扩大;每个品牌占有较小市场份额,影响企业整体利润;资源分散,不利于培育强势品牌。

3. 强势品牌策略

强势品牌策略指艺术企业努力打造行业主流品牌的策略，使其具有品牌的所有内涵，并且多数的内涵都具有典范表现。强势品牌包含以下几个要素：签约艺术家的精英化；艺术产品制作精良、品质上乘，具有切实的增值性；质量策略的持续实施；专业化、高素质的服务等。这些要素略作归纳就是，促使艺术商品、信誉和服务品牌化。强势品牌策略可以促使艺术产品信誉的提升和服务的品牌化，适用于艺术市场的领导者和主导者。因为要形成一个强势品牌，除了需要巨额的资金外，还需要实力之外的经验、磨合与口碑，需要长时间的积累。强势品牌的打造不是一个快速的过程，它需要经过时间的考验以及不断的维护和修正。一般来说，新生艺术企业无法在短时间内实施强势品牌策略。

4. 品牌扩展策略

品牌扩展策略指艺术企业凭借已经成功的、且具有一定市场影响力的品牌，来进行经营范围和项目的拓展，向艺术市场推出改良产品或新产品。进行品牌扩展的前提条件是艺术市场呈现出有利于效益扩展的局面，原有品牌范围已经无法满足当前形势的变化和效益增长的需要。品牌扩展策略的优点在于节约新产品的宣传费用；有助于新产品迅速打入市场，并获得消费者认同；能够为母品牌提供反馈利益。缺点是如果品牌延伸过长，可能会导致消费者对母品牌的认知模糊；如果新产品质量有问题，会损害原有品牌的形象；新产品推出过多，可能会稀释母品牌的含义。

5. 品牌再定位策略

品牌再定位策略指艺术企业因某些市场因素发生变化，原有品牌失去了市场竞争力，需要对其进行重新定位的策略。一些艺术品牌由于管理不善，会出现品牌效应下滑的局面，特别是我们国家的品牌管理尚处于粗放管理阶段，品牌缺乏个性内涵，一般在几年之内就会出现品牌失效的状况。此时，艺术企业就需要实行品牌再定位策略，对品牌进行精细化管理，使其重新焕发出独特魅力和生命活力。

六、网络营销策略

网络营销的是随着网络的产生和发展而形成的，建立在传统营销理论基础之上的一种新型营销方式。它是利用互联网技术和功能，最大限度地满足客户需求，以达到开拓市场、增加盈利的经营目的。简单来说，网络营销是指以互联网为主要手段进行的，为达到一定营销目标而实施的营销活动。

网络营销作为一种新兴的营销方式与传统营销既有联系又有一定的区别：

在共同点上，两者都需要艺术企业制定营销目标，把满足消费者需求作为一切活动的出发点。同时，对消费者需求的满足，不仅停留在现实需求上，还包括潜在需求。

在不同点上，网络营销的对象可以是任何产品或服务项目，而在传统领域很难做到；同时，网络营销具有"零时差"和"零距离"的优势，改变了传统迂回式的营销模式，更加便捷高效；此外，网络营销可以整合使用传统营销策略，达到最大的营销效果。

网络营销的基本方式有以下几种：

（1）传统电商模式下的网络营销。传统电商模式下的网络营销方式主要包括搜索引擎注册与排名、网络广告和病毒式营销三种类型。搜索引擎指自动从互联网搜集信息，经过一定整理以后，提供给用户进行查询的系统。艺术企业在主要的搜索引擎上注册并获得较高的排名，并在上面发布相关艺术产品信息，是该网络营销方式的基本任务。网络广告是最为常见的一种网络营销手段，相比较传统广告，网络广告具有方便、快捷、成本低、见效快等优势。病毒式营销是利用快速复制的方式向大批用户进行宣传，使艺术产品信息像病毒一样传播和扩散。

（2）植入式网络营销。植入式网络营销指把艺术产品或品牌符号等内容通过创意手段融入网络视频、网络音乐、网络游戏、虚拟社区等媒介载体内容中，使消费者在无意识的状态下接受这些信息，留下对产品或品牌的印象，继而影响并改变消费者对该产品的态度和日后的购买行为。这种营销方式成本相对较低，突破了传统广告的直白诉求模式，以更加隐蔽、动人的形式潜入观众的视野，大大增强了传播的有效性，起到"润物细无声"的宣传效果。

（3）社交网络时代的"微"营销。随着网络分众化、小众化的发展趋势越来越明显，特别是微观层面的移动终端和社交软件的相继出现，为网络营销带来了新的发展途径。"微"营销正是在这种背景下出现的。"微"营销是现代一种低成本、高性价比的营销，主要手段是在微博、微信等网络社交平台发布艺术产品信息，以达到宣传、推广和销售的目的。与传统营销方式相比，"微"营销通过"虚拟"与"现实"的互动，整合各类营销资源，建立一个涉及艺术家、艺术企业、艺术产品、渠道、市场和艺术消费者等的，更轻更高效的营销全链条，实现以小博大、以轻博重的营销效果。

（4）O2O立体式营销。O2O（online-to-offline）立体式营销是一种线上营销、线上购买带动线下经营和线下消费的营销模式。艺术企业使用O2O营销模式，通过提供信息、优惠打折、服务预订等方式，把线下艺术销售商和艺术产品的相关信息推送给互联网用户，从而将他们转化为自己的线下客户。这种线上找资源，线下做交易的营销模式，将网络交易平台和传统艺术产品相结合，在降低营销成本的同时，也大大提高了艺术产品的销售额。

第四节　主要艺术市场及营销管理

艺术市场发展到现代，已成为多种要素参与、互动、博弈的共同场域，远非其仅作为艺术品以商品形式进行交换和流通的交易场所。在当代市场体系特别是文化市场中，艺术市场具有重要的地位，是艺术创作者、艺术生产者、艺术消费者相互关系的具体体现。艺术市场作为艺术商品和各种资源要素汇集的空间，其资源配置机制与艺术产品的生产规模与效率息息相关，艺术企业，包括生产、传播及经营型企业，均在艺术品的生

产、交换和消费中发挥至关重要的作用。基于此,当下艺术市场及其营销步入一个全新的时代,企业的营销机制及其策略不断趋于完善,同时艺术市场营销也被不断注入新的方式和内涵。

一、表演艺术市场及营销管理

(一) 市场概况

表演艺术市场涵盖内容广泛,基于营销标准与方式,表演艺术市场分为独立表演艺术市场和跨界表演艺术市场。独立表演艺术市场包括了原创文化表演艺术市场和引进文化表演艺术市场,跨界表演市场包括了旅游演艺市场、展馆文化演艺市场、餐饮文化演艺市场等。表演艺术市场也称为演艺市场。

全球化的发展,让全球表演艺术市场由自我独立运作、地方性服务走向多元化、相互融和、相互竞争的格局,在今天,表演艺术产品的生产、分配越来越离不开国内外开放性市场的竞争,在开放的市场环境下,表演艺术机构的产品要在竞争中获得优胜,实现产品利润的持续性增长,就必然要注重对表演艺术市场的特点分析,尊重表演艺术市场化、产业化的发展趋势,总结制定合适的营销策略,不断在多元文化的市场化发展力量下衍生出满足人们精神需求的产品。

总体来看,当下国内外表演艺术市场在内容创意、产业融合、分工协作、资金投入与剧目产出、新媒体舞台技术、网络营销及观众拓展等方面延续了近十年发展趋势的同时,也出现新的发展趋势:演出版权贸易日趋增加,大型舞台剧依旧是国际演出市场的核心产品;表演艺术市场分工协作细化,舞台新媒体技术继续受到热捧,与相关文化产业业态融合加速;现场音乐会和艺术节演出增长依旧强劲,亚洲地区演出规模增长较为显著,剧目巡演和剧目授权是主要对外演出方式。

(二) 市场特点

1. 生产和消费的同步性

表演艺术的生产与消费具备现场性和共时性的特点,其表演与观赏是在同一时间、地点发生,其特征决定了表演艺术产品的生产的同时也是消费的开始。这个特性使表演艺术市场与一般消费品市场表现出巨大差异。虽然有各种媒介形式可以将大型演艺活动的内容录制保存,但大多数大型表演艺术的现场氛围难以复制,也无法用摄影机还原给观看者。

2. 公共服务与市场的兼顾和统一

表演艺术活动对本土文化的表达演绎,受到本区域长期积淀的历史文化的影响。当下的表演艺术活动,越来越多地将当地的文化与旅游一体化,它体现为以文化,特别是民族文化、地域文化、节日文化等为主导,具有浓厚的公共文化气息和文化氛围。随着旅游业的发展,文化旅游开始逐步演化为以大型演艺活动为载体,以旅游和经贸为内容的全方位的经济活动,由此,旅游演艺产品还兼顾娱赏之外多方经济利益。

3. 二度创作、传播与营销一体

现代表演艺术市场强调演艺和旅游的互动，旅游演艺产品其自身的互动娱乐功能极为显著，在演艺策划中对区域文化资源进行二度创作、创新，并转化成参与旅游市场竞争的演艺产品十分重要。例如，《印象》系列作品在中国传统文化元素下，通过现代表现手法和艺术手段，将内容深刻性与形式娱乐性进行了完美融合，以适应现代观众的审美要求和娱乐体验，并在保存传统精髓下兼顾国际性和时尚性。创意与旅游的融合使演艺市场在产品内容、市场定位、营销模式上达到与文化产业、科技行业及市场机制高度融合，是旅游演艺产品应对市场竞争，规避该类型产品生命周期模式影响所必需的。

（三）管理方式与方法

1. 观众拓展

观众拓展主要是通过一系列手段，促进个体与艺术活动之间的关系，有利于表演艺术稳定并扩大观众群。观众拓展需要完成以下任务：一是要扩大观众数量；二是要稳定现有观众并通过高品质的服务提升其满意度与忠诚度；三是通过教育、培育等手段提升观众审美能力，提升国民素质，进而完成艺术活动的社会使命。

艺术院团作为艺术市场的重要组成部分，不仅要留住现有观众，还要吸引更多新的观众。从这个角度来看，观众不仅是指艺术现有的参与和接受者，还包括了可能参与艺术活动的人群。对于现有与潜在的参与和接受者，按照出席频率可将其划分为潜在观众、偶尔参与的观众、经常参与的观众及忠实观众。

2. 处理好公益与市场的关系

现代艺术表演活动有两个基本属性，一是它的公民社会属性，二是它的商品属性。作为公民社会的一部分，演艺业承担着塑造民族精神、鞭笞社会丑恶、完成文化传承、使人类精神在相互沟通中不断提升的重要职能。作为商品生产，演艺业又必须遵循精神产品的商业化运作规律，按照市场规律进行演艺艺术项目策划和推广经营管理，同时发挥好对公共资源统筹管理的计划和市场对社会资源配置的调控。

3. 促销方式的多样

在表演艺术市场的多样化竞争中，表演艺术产品的宣传促销是市场运作的重要组成部分，它能够通过其合理有序的市场推介促进信息和空间的匹配，完成市场中的有效交换，促成交易成功。当前的演艺市场促销方式多种多样，具备专业化、系统化和规模化特征。

（1）政府推广。表演艺术产品具有明显的地域性，地方政府可依托表演艺术活动的开展扩大地区影响，拉动旅游、经贸等产业的发展，表演艺术团体也能依托政府的资助扶持扩大知名度、节约营销资金。演艺营销可以利用政府及媒体总体推广的优势，提高营销准确度，增加宣传的可信度、信息的完整性，实现更加有效的市场推广效果。

（2）媒体广告推广。媒体广告是最为重要又普遍的营销传播方式，表演艺术产品可利用的广告投放形式众多，包括杂志、报纸、电台、电视网络、户外海报展架、路牌空中文字、广告气球、直接邮寄广告、车辆广告、卡片、名录、参考说明等等。

（3）事件营销推广。表演艺术产品可以通过制造舆论热点来吸引媒体与社会公众的兴趣和注意，从而促进产品服务的销售。事件营销，以更快的速度在最短的时间内创造最大化的影响力，但其具有一定的风险，因此要慎重选题，控制舆论导向。

（4）推介会推广。推介会是演艺产品推广的特殊而重要的方式，分为专题推介和旅交式介，这种形式使表演艺术团体与潜在观众进行面对面交流，达到介绍产品服务理念的目的。

（5）折价促销推广。折价促销推广是表演艺术产品推广的一种手段，一般包括代理折让、团购折让、推广折让、合作促销、推销竞赛等。折价促销推广通过折让利润的方式获得人们的关注，在短时间小范围产生效果，但存在效果不明显的风险，因此在采取折让促销策略时要调查好市场目标，有针对性地开展促销。

二、造型艺术市场及营销管理

（一）市场概况

当代造型艺术品市场的发展已经远远超越了国家、民族的范围，形成了全球规模的艺术品大市场，尤其是在21世纪，信息互联网技术的广泛应用对全球艺术品市场的形成起到了促进作用。英国的苏富比拍卖行经过多年的扩张已经建立起遍布全球的数以百计的分支网点，其业务遍及全球五大洲几十个国家，并定期在世界几大艺术中心举行拍卖，包括香港、法国、意大利及瑞士等地，以让全球客户无束缚地观赏伟大的艺术品而引以为傲。苏富比和佳士得两个具有垄断性地位的拍卖公司已经成为高度网络化、信息互通与资源共享的全球性商业机构，可以快速从全球任何一个国家的艺术品市场获得艺术品拍卖的委托，及时掌握艺术品价格的变化，通过内部网络调节实现艺术品从低价位地区向高价位地区的流动，实现利润的最大化，以最迅捷的方式把艺术品传递到藏家手中。

艺术品市场的迅速发展使从事市场交易与创作活动的产业集聚区形成，艺术集聚区集合了艺术家工作室、画廊、拍卖公司等，目前，我国艺术品产业的区域集中现象主要体现在两个方面：一是在宏观层面上，大量画廊、拍卖公司、艺术博览会等企业集聚于国内经济与文化中心城市，形成艺术品交易的中心；二是在微观层面上，在城市的内部，画廊、艺术家工作室、设计公司、艺术书店等企业大量集中于文化活动频繁的区域，形成集创作、展示与交易为一体的艺术品产业区或艺术园区。

（二）市场特点

1. 大众化与精英化共存

消费社会的来临使消费行为出现了"下移"的趋势，在这样一个消费文化的环境中，过去那种以"作者"为中心的艺术生产模式让位于以"读者"为中心的艺术生产模式，对艺术家的热情让位于对接受者的追逐。同时，造型艺术品市场的规模急剧扩大，由满足社会精英阶层的享受需要，扩展到为大众制造精神娱乐的产品。大众消费反过来又刺激了文化的再生产，造就了商业中介的活跃与造型艺术品市场的繁荣。

2. 公共艺术与私人收藏共存

现代艺术博物馆机制的建立使造型艺术品收藏由私人领域转向了更为广泛的公共领域，其主要体现在收藏者的多元化，既有私人个体、又有团体机构，还有大量企业。收藏者的多元化，一方面使较为私密的造型艺术品向更为广阔的空间流动，拓展了造型艺术品的影响力，形成公共效应。据Larry's List与雅昌艺术市场监测中心《私人美术馆调研报告》披露，私人美术馆及其背后的创建者当中很大一部分希望创建一个空间或一个私人美术馆来向公众展示其收藏品，希望借此提升公众艺术鉴赏力（目前全球共有317个私人创建的当代艺术博物馆）。

公共基金在造型艺术市场的发展中发挥了重要作用，使人们不仅可以在由现代文化制度造就的艺术公共空间中欣赏私有藏品，并且还可以藉由造型艺术市场的现代所有权拍卖机制来拉近公众与艺术品市场的距离。例如，在造型艺术市场艺术品资产的金融资产化和公共基金的促进下，形成的艺术项目艺术英国（Art UK）和艺术投资平台Maecenas，艺术英国（Art UK）在英国公共目录基金会推动下通过数据库向公众开放、推广3 261家英国公共以及私人艺术品收藏机构的艺术品；艺术投资平台Maecenas则运用区块链技术将艺术收藏和投资变成"公共基金"，降低了精品或经典艺术市场的准入门槛，让价值超过100万美元的艺术品可像流通金融产品一样实施交易，任何投资者都可获得艺术珍品的部分股权。

3. 市场价位浮动受多种因素影响

造型艺术品价位最终由市场的供给和需求来决定。由于造型艺术品的稀缺性、不可替代性、审美属性等特点，其价值的多元化与价值发现过程较为复杂，影响价位的因素也复杂多元。宏观经济运行的好坏直接影响造型艺术品的价位，造型艺术品作为非普通商品具备稀缺和奢侈性要素，对这类产品的需求取决于人们收入水平的高低，经济运行的好坏也决定着人们在造型艺术品方面的购买力，不断增加的高净值人群是造型艺术品市场价位稳步发展的基本面；造型艺术品自身特性，像人物价值（创作者）和艺术价值（作品质量）是影响价位的重要因素。创作者在世与否及其艺术品的存世量、创作者是否是创新型艺术家、作品的题材是否是艺术家代表性题材、作品创作成稿期处于艺术家年龄阶段等等，都会对艺术品价位造成直接的影响；市场的运营是非连续的，其运营环境和时机对于艺术品价位产生影响。同一件艺术品在不同的时间、地点进行交易，其竞价交易的成交价位也会不同。鲍莫尔认为艺术品市场上不存在长期均衡价格。非预期的偶然因素对艺术品价格的影响较大。艺术品的价格或多或少存在一定的随机游走的无目标性，非预期预料的因素会加剧艺术品作为投资品的价格波动。[1]

4. 赝品营销与地下市场盛行

在我国当代艺术品市场，存在诸多影响市场规范化发展的严重问题，主要表现在，其一，赝品的大量制作与销售；其二，地下交易市场的泛滥。由于艺术品市场特性的制约，对以上问题尚未找到行之有效的管控方式，极大地困扰着艺术品市场的正常运行与

[1] 黄隽.艺术品金融：从微观到宏观[M].北京：中国金融出版社,2015年版,第57-61页.

可持续发展,同时成为社会权力阶层腐败的重要温床,也为市场管理带来严峻的挑战。

(三) 管理方式与方法

1. 画廊营销

画廊,是收藏、陈列或销售美术作品的场所。16世纪,西方将搜集到的美术作品陈列于府邸的回廊,成为画廊的起源。19世纪以后,画廊指观众鉴赏美术作品的公开陈列场所,在展览的属性上与美术馆性质基本相同,可能比美术馆规模小,但更有作品或艺术流派的针对性。另外,随着资本市场经济的发展使艺术商品化趋势加强,以专营美术品为业的画商也应运而生。画商陈列和销售美术品的场所也称画廊。

画廊经销是造型艺术市场经营的主要形式之一,它是艺术品交易的一级市场,画廊依托室内空间展览销售艺术品。在造型艺术市场中,画廊通常通过与艺术家签订合作协议,并推广艺术家作品的运作方式进行,画廊与艺术家的合作既有长期合作也有短期合作,其获得艺术家作品的方式也多样化,既有寄售代销,也有签约买断、代理合作,还有风险销售等。

2. 艺术品拍卖

拍卖是财产权利转让的最古老方式之一,起源于人类有了剩余产品之后,为了转让自己的剩余物品而产生的公开竞买行为,人们起初是为了转让或出售自己的产品,而非专事拍卖活动,只是这种竞价买卖方式方便而且成功,才引起人们的兴趣和更多的关注。从事拍卖的公司企业通常称为"拍卖行",在中国设立拍卖公司需要遵照《中华人民共和国公司法》的基本规定,此外,《文物艺术品拍卖规程》还结合文物艺术品拍卖实践,对拍卖程序中的拍卖标的征集、鉴定与审核、保管,拍卖委托、拍卖图录的制作,拍卖会的实施,拍卖结算,争议解决途径,拍卖档案的管理等主要方面规定了文物艺术品拍卖的主要程序与基本要求。

拍卖行构成了艺术品交易二级市场的主体。相对于作为一级市场的画廊,艺术品拍卖往往侧重于艺术史和社会上已有定论的艺术家作品,尤其是名家的经典之作,因此,能够实现较高的成交价格。艺术品拍卖一般可分:①准备阶段;②宣传阶段;③展示阶段;④正式拍卖;⑤善后与交货阶段。

3. 艺术博览会

艺术博览会作为一种二级市场是继画廊和艺术品拍卖之后逐渐发展起来的艺术品交易形式,它致力于构建一个高端的展示和交易平台,艺术博览会包含"展示"与"交易"两种主要功能。许多艺术博览会不仅针对本地区的艺术展览和交易,更将目光投向国际市场。世界上知名的艺术博览会包括:科隆艺术博览会、马德里艺术博览会、巴黎艺术博览会、斐列兹艺术博览会等。

艺术博览会的组织和实施包括总体策划和实施操作。总体策划包括:规划定位艺术博览会的作品类型;规划定位艺术博览会的参会单位层次,因为不同层次的参会画廊和企业单位直接影响着博览会的品质和专业性。实施操作包括:①选定展会城市与场馆;②展览招募及宣传推广,包括消息发布和招募参展商两方面内容,这是艺术博览会成功与否的一个关键环节,在视觉媒介传播时代,通过平面媒介和数字媒介制造展会

热点、营造收藏和投资氛围,为采访报道提供素材和亮点,扩大社会影响力,是最终达成交易的前提。

4. 艺术品投资。艺术品投资是个人或企业以艺术品为投资目标,以赚取利润回报为目的的投资行为。艺术品投资和金融股票投资、房地产投资共同构成全球三大投资领域。常见的艺术品投资主要有以下几种:字画投资、邮品投资、珠宝投资、古董投资、奇石投资等。一般来讲,艺术品投资应遵循一定的程序,基本程序如下:①选定艺术品投资顾问;②投资策划;③做出决策;④购买;⑤宣传;⑥投放市场。

三、影视艺术市场及营销管理

（一）市场概况

1895年12月28日,在法国巴黎一家咖啡馆的地下室里,卢米埃尔兄弟第一次用"活动电影机"成功地放映了他们的影片,宣告了电影的正式诞生。经过一百多年的发展,电影已成为国际文化市场的重要组成部分。

从20世纪70年代开始至今,全球化进程不断加速,逐步摆脱了以往单一中心主导的特点,形成了多元推动、多元共存的局面。电影市场的发展趋势也与全球化进程的总体脉络紧密契合,经历了欧洲国家电影的国际性扩张时期、美国电影的霸权主导时期以及80年代以来逐步向多元推动、多元共存的多元化格局转变时期。

进入21世纪以来,电影市场的总体趋势是:北美、日本、法国、英国等已经成熟的地区市场的票房总量多年处于徘徊状态。经济全球化发展促使电影贸易壁垒降低,全球发行网络体系的逐步完善使各电影市场间互动频繁。亚太地区国家依靠国内市场的高速增长,在与好莱坞分享海外市场的同时,也在北美市场寻求竞争与合作。

（二）市场特点

1. 大众接受的趋同性

作为与大众生活和消费紧密结合的影视艺术拥有最大的艺术市场生存空间,产生出特有的大众化品格魅力。随着影视市场与新媒体技术的融合,影视艺术极大地表现出了对科学技术成果的直接依赖,数字化技术使得电影在继续发挥其大银幕高画质的同时,呈现出造就视觉奇观的能力。在有限的故事讲述能力下,影视市场所呈现的对技术追求的趋同性也较为明显。截至2018年全球3D银幕数超过10.5万块,特别是亚太地区3D银幕和数字银幕比例最高,3D数字银幕超过四分之三。目前,全球有97%的电影院银幕都是数字化的。

2. 社会性与时代性并重

影视艺术市场紧密跟随当代艺术的发展,无论表现形式、艺术语言,还是其文化意蕴,都体现出浓郁的创新意识和时代特征。对网络文学进行的IP孵化、视频内容+社交网络的营销、电影O2O电子商务运营平台的形成等,为影视艺术市场注入了时代活力。同时,4K数字影院、数字银幕主导地位的巩固、3D银幕的标配的也为观众提供更好的视觉享受和新科技体验。而多元化的传播和移动终端在受众群体中的迅速、广泛运用,

带来了影视艺术信息的极大增殖、接受的迅捷和覆盖区域的扩展。

3. 国际化趋势

经济全球化发展促使影视市场贸易壁垒降低,全球发行网络体系的逐步完善使各影视市场间互动频繁。全球化浪潮的推进,国际间跨国影视集团兼并、重组、整合、扩张的趋势日益加剧,不仅好莱坞的所有权被全球化所逐步取代,电影生产的分工体系也在产生国际化重构,越来越多的好莱坞大片转移到了国外制作,政府之间签署正式的合拍片协议越来越常见,整合各地的资本、人才和营销资源包装出具有国际吸引力的影视项目,形成各地区能与好莱坞大片相抗衡的力量,这种现象在有着文化共通性的区域性市场更为凸显。

(三)管理方式与方法

1. 营销方式的差异

影视艺术市场的营销管理方式已经跨越传统的媒体宣传营销向多元和信息对称化发展,整体来看它包括了营销理念创新下营销手段的多样化与多渠道。

影视艺术市场的营销目的是通过建立自身影视产品的独特性以获得不完全可替代性,这就需要影视产品在设计、制作、销售以及产品开发等一系列活动过程中置入多样和差异化理念,以体现与众不同的产品特性,主要包括两种形式,一种是内部的多元与差异化,它主要依靠影视艺术本身创作的独特性构建,包括风格、题材、演员、拍摄等。影视品牌营销活动的一切出发点落脚于影视产品的叙事本身,打造优质产品,走具有特色的影视品牌发展道路,也就是坚持内容创意为首要选择。另一种是外部的多元与差异化,它主要体现在影视产品的营销与推广,特别是宣传渠道、宣传手法的差异,在由产品的销售条件、销售环境等具体的市场操作因素而生成差异导向下,依据受众的文化群体特性,一是采取适用于不同受众群体的渠道和方法,比如运用微博的话题营销制造关注事件,运用新技术热点开展眼球营销;二是注重本土化市场区分下的营销侧重点,如好莱坞在差异化营销中,对英国、澳大利亚等英语文化国家采取与美国本土一致的营销方式和宣传广告,对欧洲大陆地区,遵从欧洲重视电影创作者的习惯,将导演放置广告宣传活动最重要的位置,而对亚洲文化区,则更强调电影中的动作、技术以及家庭的元素。

2. 档期管理的灵活

档期的出现和发展是市场的产物,有意识地对其进行开发、经营和利用,正是出于降低市场风险、扩大投资回报的目的。档期的形成与观众的观影意愿和观影习惯紧密联系,因此,档期管理须根据影片的观众定位和整体营销来决定,一方面,要遵从于观众在时间、娱乐方式、生活习惯上对影片的需求,例如,实施主题定位策略。鉴于受众在不同档期所关注的影片类型有所差异。因此,影片档期的构成也有主导类型,所以,要在不同的档期分类策划下,使影片主题与档期主题相匹配,以满足不同档期主体受众的关注需求,如"贺岁档"针对春节的主要观众群体,选择表达喜庆、和谐、美好、圆满的这一类主题的影片,"暑期档"则针对青少年为主要观众群体,选择新奇、惊险、刺激挑战、场面壮观的一类影片;另一方面,要培育观众的"档期需求",例如创造档期。创造档期是

根据整体市场营销策略和影片题材定位,选定一个适合宣传和炒作的时间作为影片的上市时间。档期并非一定依赖节假日才会形成,其实也可以利用种种因素。除此以外,抢占档期、避开档期、统一档期、错开档期等也成为档期管理的基本方式。

3. 影院经营的多样

影院是影片放映环节的主要载体,新世纪以来,随着人们对文化产品及服务消费需求层次的提高,影院的功能不仅仅局限于放映电影,也需要提供休闲、体验购物等多元化的服务,影院管理的内涵也发展为以电影放映为基础的满足消费者体验和其他类型服务的多元化经营管理,主要包括:影院内部宣传推广、影院市场拓展、团体销售、会员管理、卖品和衍生品经营等。

4. 对外市场的划分

海外市场是本土影视市场的延伸和补充,促进本土影视市场进一步向海外延伸是文化产业发展的必然趋势,对外市场的管理和发展包括细分海外市场、活化运营方式等。细分海外市场即:依据对亚洲市场、欧洲市场、北美市场和澳洲市场等区域的文化特征,建立细分市场策略并针对不同的区域市场提供差异化的文化产品,投入不同风格的影视作品。活化运营方式即:依据对外市场主要特点和境外资本的市场特点,灵活发展多种运营形式,像出口进入模式下的直接代理商/分销商、分支机构/附属机构制等;契约进入模式下的许可经营、联合生产协议等;投资进入模式下的独资经营、股权投资、合资经营等。

四、数字艺术市场及营销管理

(一)市场概况

数字艺术产品的核心层次主要包含了数字动漫、数字游戏、数字影视、数字音乐、数字视频等。这些内容的显著特点,都是现代科学技术发展产物,深刻地体现了科学技术进步与艺术之间的融合与互动。数字艺术作为现代技术与文化融合创新的艺术,具备科技性、传承性、融合性、创新性的特征。首先,数字技术为现代艺术发展提供新的技术和支撑,也为新兴艺术样式的出现打造平台与基础;其次,通过数字技术对物质或非物质文化遗产进行加工处理,能够促成传统艺术的再生;再次,数字技术将传统物象与现代思维进行整合,能够形成新的艺术空间;最后,数字技术的介入将使受众与艺术产生互动式对话,进入新的体验模式。因此,当前数字艺术市场已经成为国际文化市场的主流,实时化、移动化、社交化、智能化以及付费趋势明显。

从全球来看,数字媒体艺术在美国、日本、英国等发达国家发展极为迅猛,且日渐成熟。作为数字艺术市场重要组成部分的各类市场在我国都呈现出特有的发展趋势。数字动漫产业链在新技术的驱动下正重新整合;数字游戏产业则随着移动互联网的发展和扩散蓬勃发展并形成新的格局;数字音乐产业借助流媒体的普及实现了新的发展;数字视频产业也以迅猛的速度和节奏向国内和国外市场蔓延。

（二）市场特点

1. 市场营销复杂多变

数字艺术的实时化、移动化、社交化、智能化使得受众对产品的消费存在碎片化、多变性的趋势，特别是移动互联网逐渐成为数字艺术市场主流的态势下，在移动通信网络等数字媒体终端各类数字内容，如音乐、游戏、视频等不能够由某一固定来源提供；另外，内容产品是数字艺术竞争核心所在，其投入生产产品的价值多以一次性的使用和消费为其基本特征。在"生产—消费"的价值兑现模式中，蕴含着生产全部环节中的实际价值（包括内容产品、媒介品牌、发行渠道及用户资源等），以内容产品建立的市场既包含内容本身质与量的营销，也包括作为产品的包装渠道配置营销、与用户的关联规则营销等一系列要素。在市场竞争中，数字艺术的营销环境的动态系统性更为突出，其中任何一个环节、要素的相对优势或劣势都会直接影响市场竞争的结果和市场价值的实现。内容本身和系列要素多种部分构成的营销环境错综复杂，不同因素在不同的时空范围内不断变化，甚至相同因素在不同时间也呈现多变性。

2. 营销方式逐渐规范

进入新世纪以来，大数据的发展对数字艺术市场的生产机制起到了规范、促进作用，在内容和产品创新为主导的数字内容策划、产品创制、媒体传播和市场反馈组成的市场链条上，借助于大数据带来的便捷性和导向性，更多的数字内容生产商藉由大数据分析判断用户的喜好与需求，并借助数据分析调整产品的生产研发策略。同时，电视台与视频网站运营商等平台，借助大数据对于用户需求的分析，实现了数字产品内容的精准化推送，以提升用户对产品的良好体验，实现用户、内容生产商、平台运营商的共赢。新机制的运用为数字艺术市场规范营销提供了更为确切的方法与论据，也进一步推动营销方式的逐渐规范。

3. 受众直接营销和媒介联合营销融合

"互联网+"对数字艺术市场的介入促进了数字艺术与其他产业的融合，在"互联网+"对数字艺术推动下形成了全媒介联通的格局，为数字媒体艺术产品的营销创新了环境和渠道。大众媒介渠道的发展形成了规模化的公共传播空间，极大提升了受众对以内容为主导的数字产品的关注度和影响力，移动终端和媒介带来的数字艺术市场的基本特性，促进了数字艺术市场个性化、社交化的互动传播空间的建构，使得数字艺术市场营销满足，受众直接的个性化定制和社群化分享需求。互联网+新媒体平台+数字艺术内容的融合带来的营销方式的变化，使内容产品的营销和传播既能覆盖广泛的用户规模，又能吸引目标粉丝群的关注和互动，激发粉丝群的口碑传播，提升传播效应和营销效果。

（三）管理方式与方法

1. 顺应市场的积极应变

数字艺术市场产品的价值往往产生于受众的体验消费和与产品的互动，实时化、移动化、社交化、智能化带来的用户参与等数字艺术市场新特征使得数字艺术营销从传统固有模式向开放应变模式发展。

数字艺术在传统营销管理类型,比如内容、版权授权创作制作+开发投资运营盈利模式;内容、版权+频道售卖+频道品牌平台打造运营盈利模式;功能性收费+内容收费盈利模式;功能性收费+衍生产品收费盈利模式;内容+广告收费盈利模式等等之外,应以消费者对产品的消费过程为主线,开放消费者协同参与产品价值塑造渠道,以顺应市场的积极应变,包括:移动化内容的定制服务,协同用户群创意激活的利润分成,与其他音乐、视频网站的版权交易,以及营运平台的增值服务等。例如,日本克里普顿未来传媒公司(CRYPTON)在协同消费者进行产品价值塑造的开放模式下,以"边做边反馈"形成了一定的开放空间,开放引入各方"二次创作"的应变管理,将最初基于雅马哈系列语音合成软件开发而成的 VOCALOID 电子音乐制作语音合成软件,演化为受广大消费者喜爱的魅力四射的虚拟明星人物。

2. 对市场多元竞争要素掌控

数字艺术市场中内容传播渠道的拓宽,使媒介应用优势掌控与内容生产优势掌控同等重要。媒介应用优势通过先进的技术垄断获得市场主导和份额分配,在数字艺术市场链上,技术的快速发展催生出众多具有技术竞争力、试图凭借新兴技术占领市场的创新型企业,不断促进数字艺术市场多元竞争和优势竞争格局。为了应对市场多元竞争格局,数字内容企业需要不断创新,获得技术优势,并通过产业链的整合获得市场掌控优势。例如,以融合创新确保媒介应用优势掌控。即通过复制、改造和创新实现新媒介、新技术的互联网信息技术渗透融合,实现"平台发展"或"渠道发展"为主体的驱动力创新管理;再如,将原有的文化内容大规模复制,提高利用率,产生社会经济价值,改造原有的生产营销推广模式,通过将新技术应用于内容生产各个环节,改变内容的生产方式和呈现方式,形成形式多样的文化产品营销;还有,内容创新与保护为主要内容的上游优势掌控。即通过在内容的知识产权保护和交易模式方面进行经营模式的创新,激发内容生产的活力,不断探索和推动 IP 在商业方面的应用延伸,创造数字文化内容的社会价值和商业价值。

3. 发掘市场潜力延伸开拓产业链

以数字内容为代表的艺术市场已成为全球最为关注的内容生产、发行与消费市场,它广泛辐射电信、出版、通信、广播电视、工业设计、玩具制造等领域,市场链条不断延伸,既可以走向上游,形成IP,也可以走向下游,如院线等;既可以在国内推广,也可以走向海外,市场潜力巨大。以数字艺术市场和链条的市场潜力开发和产业链延伸开拓包括:精准化市场开拓、协作化创新市场开拓等。

精准化市场开拓,即:在精准定位的基础上,依托现代信息技术手段建立个性化的顾客沟通服务体系。当下数字艺术市场的精准营销,主要在于通过创新接触管理来拓展用户接触渠道。接触管理,是指企业决定在什么时间(When)、什么地点(Where)、如何(How,包括采取什么接触点、何种方式)与客户或潜在客户进行接触,并达成预期沟通目标,以及围绕客户接触过程与接触结果处理所展开的管理工作。其核心是企业如何在正确的接触点以正确的方式向正确的客户提供正确的产品和服务。创新接触管理,首先要明确目标用户群的所有接触渠道,发掘能够诱发用户使用的重要接触点,才能进

行多渠道的用户接触点建设。比如充分利用网络互动扩大用户规模，以及在移动互联保障的互动、可参与技术下塑造相同用户群的主导性、群体交流性平台。

协作化创新市场开拓，是由企业与终端使用者共同创造价值，意在实现价值最大化的一种流程，是多主体为达到共同目标而进行多要素协调与同步的创新行为，其本质属性是一种管理创新。目前，数字艺术市场的协同创新是以用户服务为中心，并根据现有运营平台和业务能力，整合市场内外资源，形成用户、商家和其他市场参与者共创市场价值的模式。数字内容企业应充分认识协同创新的重要性，及时把握合作创新的机遇。例如，数字艺术市场中的内容制作公司可以通过跨网络、跨屏幕、跨平台、跨行业、跨区域的云共享、云聚合等数字内容公共服务平台来推广数字内容，充分发挥云聚合服务的优势，发展数字艺术市场。

学完本章，请思考下列问题：
1. 艺术市场的范畴。
2. 艺术市场的消费者拓展。
3. 艺术营销的目标。
4. 艺术营销管理过程。
5. 艺术营销的基本策略。
6. 主要艺术市场及其营销管理方式。

后　记

该书(第一版)出版十年来,得到学界的充分认可,在全国多所院校艺术管理专业使用,获得良好的效果。基于时代的发展和学科与专业建设的需要,出版社提出对该书予以修订。由于种种原因,参加第二版撰写及修订的学者有一定变化。通过近两年的反复研讨和撰写,我们终于完成该书的修订工作。

该书第二版由田川流提出整体意见,在原书基础上加以调整,并增设章节。各章第一版撰写及修订人员分别是:第一章:田川流撰写并修订;第二章:侯云峰撰写,王智洋修订;第三章:张力、张居凤撰写,田川流修订;第四章:侯云峰撰写,王容美修订;第五章:马峰撰写并修订;第六章:刘璐(第二版)撰写;第七章:屠志芬、张金霞(第一版)撰写,王瑞光(第二版)撰写;第八章:陈煜撰写,杜臻修订;第九章:李万康、邢茜(第一版)撰写,闫国、盛帅帅(第二版)撰写(其中闫国撰写第一、四节,盛帅帅撰写第二、三节)。全书由田川流审订。

在该书的撰写与修订过程中,参阅了大量国内外相关著作与论文,难以一一列举,谨在此对各位专家与学者表示衷心的感谢和敬意!

在此特别要感谢东南大学出版社的刘庆楚先生,由于得到刘先生的全力支持和指导,我们方能对该书的撰写和修订不断推进,使其得以顺利出版。

<div style="text-align:right">
田川流

2021年12月于南京
</div>